高等教育艺术设计精编教材

艺术设计概论

（第 2 版）

宋奕勤 / 主　编

李君华　蒋　樱　陈　时　邱　裕 / 副主编

清华大学出版社

北　京

内 容 简 介

本书主要以工业设计、产品设计、视觉传达设计和环境设计等为阐述对象,系统、概括地介绍了艺术设计的一般原理和规律,以及设计实践等内容。全书共8章,包括"设计导论""设计形态""设计与艺术""设计与科学技术"等侧重设计理论的章节,也包括"设计美学""设计心理学""设计思维和方法""设计的历程"等与设计实践活动紧密相关的诸多内容。本书优选了大量精美的图片与经典的案例分析,理论与实践并重,且覆盖的专业领域比较全面。突出的实用性、强烈的时代感、鲜明的设计观和方法论是本书的三大特色。

作为学习艺术设计的入门教材,本书横跨工业设计、产品设计、视觉传达设计、环境设计、广告设计和建筑设计等多个专业领域,适合高等艺术院校设计类专业本科和大专学生学习,同时本书也适合社会上广大艺术设计爱好者学习,还可以作为设计师的参考书。

本书封面贴有清华大学出版社防伪标签,无标签者不得销售。
版权所有,侵权必究。举报:010-62782989,beiqinquan@tup.tsinghua.edu.cn。

图书在版编目(CIP)数据

艺术设计概论/宋奕勤主编. —2版. —北京:清华大学出版社,2021.2(2025.1重印)
高等教育艺术设计精编教材
ISBN 978-7-302-56563-5

Ⅰ.①艺… Ⅱ.①宋… Ⅲ.①艺术-设计-高等学校-教材 Ⅳ.①J06

中国版本图书馆CIP数据核字(2020)第187212号

责任编辑:张龙卿
封面设计:别志刚
责任校对:袁 芳
责任印制:宋 林

出版发行:清华大学出版社
网　　址:https://www.tup.com.cn,https://www.wqxuetang.com
地　　址:北京清华大学学研大厦A座　　邮　编:100084
社 总 机:010-83470000　　邮　购:010-62786544
投稿与读者服务:010-62776969,c-service@tup.tsinghua.edu.cn
质量反馈:010-62772015,zhiliang@tup.tsinghua.edu.cn
课件下载:https://www.tup.com.cn,010-83470410

印 装 者:三河市铭诚印务有限公司
经　　销:全国新华书店
开　　本:210mm×285mm　　印　张:12　　字　数:377千字
版　　次:2011年5月第1版　2021年2月第2版　　印　次:2025年1月第7次印刷
定　　价:69.00元

产品编号:082648-01

前 言

艺术设计概论是艺术学科设计学类专业的一门重要基础课程，在我国高等教育中已经出现30多年。早期的艺术设计概论相关教材以论述设计的历史为主；近年来虽增加了设计的类型、设计美学和设计心理学等内容，但大多都以理论编撰为主。考虑到我国高校教育对象的普遍教育背景和成长环境，以及目前特定的时代特征和学生的认知习惯，编者在编撰本书时兼顾理论与实例分析，以便于学生的理解和记忆，从而为将来专业课程的学习打好基础。

本书的特色是"突出的实用性""强烈的时代感""鲜明的设计观和方法论"。首先，本书虽然是一本关于设计理论的教材，但其最大的特点是"大量经典的、新颖的案例展示与分析"，力图突出设计专业的实践性和实用性特点，以满足教学需要。其次，本书在内容上力图以前沿的设计理念、完善的设计内容和经典的设计实例来突出当代艺术设计理论与思想，如"设计导论"中的绿色设计、"设计形态"中的非物质设计与虚拟设计等，与传统设计大相径庭，强调人、社会与自然三者之间的和谐关系，凸显了本书强烈的时代感。最后，鲜明的设计观和方法论在第5～7章中有着较为充分的论述，如第5章中的5.3节是为了适应现代设计对传统文化的传承需要；第6章中的6.2～6.4三节是按不同专业领域对消费心理学与创造心理学的理论和实际运用进行专门论述；第7章中介绍了大量的设计思维与设计方法的流派，还重点论述了"视觉思维"和"设计程序方法"这两部分内容，体现了设计的现代特点和市场化、国际化趋势。

本书作为设计的入门教材，涉及工业设计、产品设计、视觉传达设计、环境设计、广告设计、建筑设计和服装设计等不同专业领域，希望能使读者从宏观上全面了解设计丰富的内涵和形式，从而具备从事专业设计的基本素养，并成为学生进行设计学类各个专业学习的敲门砖。同时，希望本书能使读者开阔眼界，提高审美水平，陶冶艺术性情，能为当今信息化、全球化社会对人才的广基础、厚专业的要求起到积极的促进作用。

本书主编为武汉工程大学宋奕勤教授，副主编有李君华、蒋樱、陈时、邱裕，参编有张欣、葛菲和张茵，在此对参与编撰工作的同仁们表示衷心感谢。由于编者的能力有限，书中还存在着不足和疏漏之处，恳请广大读者不吝赐教，编者将及时修正。

编 者
2020年8月

目 录

第 1 章 设计导论 1

1.1 设计的概念 · 1
- 1.1.1 设计的基本含义 · 1
- 1.1.2 动态的设计概念 · 2

1.2 设计的特征 · 5
- 1.2.1 人工性 · 5
- 1.2.2 创造性 · 6
- 1.2.3 功能性 · 7
- 1.2.4 精神性 · 8

1.3 定义设计的意义 · 10
- 1.3.1 理性的需要 · 10
- 1.3.2 创造的需要 · 10
- 1.3.3 发展的需要 · 11

1.4 设计学 · 12
- 1.4.1 设计理论 · 12
- 1.4.2 设计史 · 13
- 1.4.3 设计批评 · 14

第 2 章 设计形态 16

2.1 设计形态的分类 · 17
- 2.1.1 按照存在维度的不同分类 · 17
- 2.1.2 按照应用领域的不同分类 · 19
- 2.1.3 按照生产特点的不同分类 · 19
- 2.1.4 按照需求的不同分类 · 19
- 2.1.5 按照设计目的的不同分类 · 20

2.2 产品设计 · 21
- 2.2.1 工业设计与产品设计 · 21
- 2.2.2 产品设计的定义 · 21
- 2.2.3 产品设计的分类 · 22

2.3 视觉传达设计 ········ 25
2.3.1 视觉传达设计的定义 ········ 25
2.3.2 视觉传达设计的类型 ········ 25

2.4 环境设计 ········ 33
2.4.1 环境设计的定义 ········ 33
2.4.2 环境设计相关学科 ········ 33
2.4.3 环境设计的原则 ········ 33
2.4.4 环境设计的类型 ········ 34

2.5 装饰艺术设计 ········ 40
2.5.1 装饰艺术设计的定义 ········ 40
2.5.2 装饰艺术设计的特征 ········ 40
2.5.3 装饰艺术设计的材料和工艺 ········ 41
2.5.4 装饰艺术设计的类型 ········ 41

2.6 虚拟设计 ········ 49
2.6.1 虚拟设计的定义 ········ 49
2.6.2 虚拟设计的类型 ········ 49

第 3 章　设计与艺术　55

3.1 艺术的概念 ········ 55

3.2 设计与艺术的关系 ········ 56
3.2.1 设计与艺术的联系 ········ 57
3.2.2 设计与纯艺术的区别 ········ 58

3.3 设计的艺术手法 ········ 60
3.3.1 创造 ········ 60
3.3.2 装饰 ········ 61
3.3.3 借用 ········ 62
3.3.4 解构 ········ 62
3.3.5 参照 ········ 62

3.4 艺术对设计的影响 ········ 63
3.4.1 艺术家的参与 ········ 63

3.4.2　艺术的变革 ·· 64

3.4.3　艺术与设计的相互促进 ·· 65

第 4 章　设计与科学技术　67

4.1　设计与科学技术的关系 ·· 67
4.2　不同技术条件下的设计 ·· 68
4.2.1　萌芽时期 ·· 68

4.2.2　手工业时期 ·· 68

4.2.3　工业时期 ·· 69

4.2.4　信息时代 ·· 69

4.2.5　人工智能时代 ·· 70

4.3　设计中的人机分析 ·· 72
4.3.1　人机工程学的定义 ·· 72

4.3.2　人机工程学研究的内容 ·· 73

4.3.3　人机工程学研究的方法 ·· 74

4.4　设计与材料 ·· 75
4.4.1　材料的分类与性质 ·· 75

4.4.2　现代设计中材料的发展 ·· 76

第 5 章　设计美学　79

5.1　设计美学概述 ·· 79
5.1.1　美学与设计美学 ·· 79

5.1.2　设计美的形态 ·· 79

5.1.3　形式美学 ·· 81

5.1.4　美的形式准则 ·· 82

5.2　西方设计美学 ·· 85
5.2.1　手工业时期的设计美学 ·· 85

5.2.2　近代设计美学 ·· 88

5.2.3　现代主义设计美学 ·· 89

5.2.4　后工业社会的设计美学 ·· 91
5.3　东方设计美学思想 ·· 96
　　5.3.1　中国古代哲学观念 ··· 96
　　5.3.2　佛教对中日两国审美意识的影响 ·· 97
　　5.3.3　中国古代设计美学思想 ·· 100
　　5.3.4　日本设计美学思想 ·· 104

第6章　设计心理学　107

6.1　设计心理学概述 ·· 107
　　6.1.1　设计心理学的定义 ·· 107
　　6.1.2　设计心理学的研究重点 ·· 107
　　6.1.3　设计心理学的理论来源 ·· 108
6.2　产品设计心理学 ·· 113
　　6.2.1　消费心理 ·· 113
　　6.2.2　使用心理 ·· 115
　　6.2.3　创造心理 ·· 116
　　6.2.4　审美心理 ·· 117
　　6.2.5　环境心理 ·· 117
6.3　广告心理学 ·· 118
　　6.3.1　广告心理学的定义 ·· 118
　　6.3.2　广告心理学的研究对象及重点 ·· 118
　　6.3.3　广告心理学的研究方法 ·· 118
　　6.3.4　广告受众心理研究 ·· 119
　　6.3.5　广告传播者心理研究 ·· 121
　　6.3.6　广告媒体心理功能 ·· 121
　　6.3.7　广告作品心理效应 ·· 122
6.4　环境心理学 ·· 125
　　6.4.1　环境心理学的定义 ·· 125
　　6.4.2　环境心理学的相关理论 ·· 125
　　6.4.3　环境心理学与设计 ·· 127

第 7 章　设计思维和方法　*131*

7.1　设计思维 ········ 131
- 7.1.1　设计思维的定义与形式 ········ 131
- 7.1.2　逻辑思维与形象思维 ········ 131
- 7.1.3　视觉思维 ········ 133
- 7.1.4　创造性思维 ········ 135

7.2　设计方法 ········ 136
- 7.2.1　设计方法论 ········ 136
- 7.2.2　设计方法流派 ········ 137
- 7.2.3　设计程序方法 ········ 139

第 8 章　设计的历程　*146*

8.1　中国古代设计历程 ········ 146
- 8.1.1　史前时代的设计 ········ 146
- 8.1.2　奴隶制时代的设计 ········ 147
- 8.1.3　秦汉时期的设计 ········ 148
- 8.1.4　魏晋南北朝时期的设计 ········ 150
- 8.1.5　唐代的设计 ········ 151
- 8.1.6　宋元时期的设计 ········ 152
- 8.1.7　明清时期的设计 ········ 153

8.2　外国古代设计历程 ········ 155
- 8.2.1　古代埃及的设计 ········ 155
- 8.2.2　两河文明的设计 ········ 156
- 8.2.3　古希腊的设计 ········ 156
- 8.2.4　古罗马的设计 ········ 157
- 8.2.5　欧洲中世纪的设计 ········ 158
- 8.2.6　文艺复兴时期及其后的设计 ········ 160

8.3　西方近现代设计历程 ········ 162
- 8.3.1　早期工业时期的设计 ········ 162

8.3.2 成熟工业时期的设计 ………………………………… 168

8.3.3 后工业时期的设计 ……………………………………… 174

8.3.4 信息时代的数字化设计 ………………………………… 177

参考文献 *178*

第 1 章 设计导论

设计是当今使用非常广泛的词汇之一，也是人类改造世界时涉及领域最为广泛的活动之一。步入 21 世纪，设计对于人类社会来说是无处不在、无所不需的。从小的生活用品到大的宇宙飞船，从私密的个人空间到群体活动的 CBD，从实用的物质产品到个性化的精神符号，从现实用品到虚拟社会，都需要艺术设计，也都离不开艺术设计。随着人类文明的进步、科技的发展，设计作为人类文化不可或缺的重要组成部分还在不断地创造着新的内容和形式，从实用设计到概念设计，从物质设计到非物质设计……设计推动了人类社会的前进。

1.1 设计的概念

人类通过劳动改造世界，创造文明。从古至今，人类最基础、最主要的活动是造物，而设计便是造物活动预先进行的计划，因此可以把任何造物活动的设想、计划和规划过程理解为设计。

1.1.1 设计的基本含义

设计一词源于英语 design。从语源上看，design 来源于拉丁语 designara，其演变路径是：designara（拉丁语）→ designo（意大利语）→ dessein（法语）→ design（英语）。设计一词虽然是英语 design 在现代汉语中的对译词，但根据词源学上 design 的含义，在中国古代文献中早有了相对应的词义。《周礼·考工记》中有"设色之工，画、钟、筐、慌"。此处"设"字与拉丁语 designara 的词义"制图""计划"完全一致。而《管子·权修》中有"一年之计，莫如树谷；十年之计，莫如树木；终身之计，莫如树人"。"计"字可与用以解释 design 的 plan 一致。在《三国志·魏志·高贵乡公髦传》中有"赂遗吾左右人，令因吾服药，密因鸩毒，重相设计"，元代尚仲贤《气英布》第一折中有"运筹设计，让之张良，点将出师，属之韩信"，其"设计"就有计谋、谋划之意。现在，设计的基本含义主要是指设想和计划。

1. design 在英文语义中的解释

design 这个词在英语中既可以译为"to designate"（指明），也可以译为"to draw"（描画），因为它们本就源于同一个词。同样，intention（意图）和 drawing（绘图）在喻义上相同。通过语源学的分析可以得到一个等式：design = intention + drawing，即"设计 = 意图 + 绘图"。这一等式表明 design 本身就含有双重意思：既包括在设计创意阶段的"意图、计划和目标"的含义，也包括在设计执行阶段的"草图、效果图或模型"的含义。

1974 年第 15 版的《大不列颠百科全书》对 design 的解释非常明确和全面，即设计本身就是一种创作过程，其核心语义是为实现一定的目的而进行的设想、计划和方案。这是一种对 design 的广义定义。

design 在英语中兼具动词与名词两种词性，动词有设计、立意、计划的含义；名词有项目、意图、草图、模式、风格、样式、图案、心中的计划或设想过程等含义。design 这种内涵的双重性表明：它既可以指一个活动（设计过程），也可以指这种活动的成果（一个规划或者一个形态）。因此，在学习和进行设计时，过程和结果同样重要。

2. 设计在汉语语义中的解释

design 一词在翻译成中文的过程中受到了日本的影响，曾翻译为：意匠、图案、美术工艺、工艺美术、造型。这些词并不能够很好地传达出 design 的含义。现在的"设计"在汉语中最基本的词义是设想与计划，比较准确地标

示了design的含义。

1983年第2版的《现代汉语词典》对"设计"的解释是："在正式做某项工作之前，根据一定的目的要求，预先制订方法、图样等。""设"在汉语中作为动词，有安排、建立、构筑、陈列等含义，由此复合为设置、设想、设法、陈设、设施、设计等词；"计"在汉语中为名词、动词兼用，名词有计谋、诡计等，动词有计算、计议、计划等，而计议、计划诸词又有名词的词性，因此，"计"作为动词，有计划、策划、筹划、计算、审核等含义。"设计"一词几乎综合和包容了"设"与"计"的所有含义，从而具有较为宽泛的内涵。

在汉语中，名词用作动词是很普遍的现象，于是"设计"一词可用作动词，是一个过程；也可以作为名词，是一种过程的结果。这与design一词在英文中的使用状况相一致。用现代汉语中的"设计"一词来对译英语的design，其各自的语源背景及文化背景都比较一致，这正好说明了设计作为人类社会共性行为的一致特征。

3．设计的含义

从广义上来说，设计的基本含义是计划，即为达成目的而设立的方案。以此为基础，可以说设计涵盖了人类历史上所有的创造性活动。而现代意义上的设计则是对一切创造性活动所蕴含的创造性构思、行为和过程的升华。狭义的设计则是指为达成某种目的而设立的具体的计划或方案中，作品的构成元素、各元素间的组织关系，以及建立在适用性基础之上的结构规律等，其中，相关的美学要求始终伴随着设计的过程而与设计的构思和行为紧密相连。也就是说，广义的设计将外延延伸到人的一切有目的的创造活动；而狭义的设计则专指有关美学的实践领域内，甚至只限于"艺术设计"范畴内的各种独立完成的构思和创造活动。

国际上常用的art and design将艺术与设计并列而立，体现了两个学科领域既相互联系，又各不相同的特点。艺术涵盖了美术、雕塑、摄影、音乐、舞蹈、戏曲、影视和音乐等的大艺术范围，设计则包括了从手工艺到工业设计的所有设计范围。这样的名称涵盖较广，也比较合理。目前我国对"艺术设计"的说法主要有两种解释，一种是对"艺术与设计"的简称或模糊化思维，省略了其中的and，这种方式比较概括，但对于艺术和设计的关系表达不明确；另一种则是在当前中国特定阶段，学界对设计的"国情化"解释：在"设计"前面加注"艺术"二字，使人们更容易理解和接受这一概念。然而在"艺术设计"一词中，"艺术"只是定语，它本身成了对"设计"的修饰。同时"艺术设计"还是对过去"装饰"概念的最好演绎，比如过去的室内装潢专业就改名为环境设计专业。2011年，教育部印发了《学位授予和人才培养学科目录（2011年）》，新增了艺术学学科门类；2012年，教育部印发的《普通高等学校本科专业目录（2012年）》中艺术学设有5个专业类别，其中设计学类专业有视觉传达设计、环境设计、产品设计、数字媒体艺术、服装与服饰设计、公共艺术、工艺美术等8个。

总之，设计的含义包含了三个方面：①计划、构思；②将计划、构思中解决问题的方式表达出来；③通过传达之后的具体应用。概括地说，设计就是设想、运筹、计划与预算，它是人类有目的的造物活动的开始，是人类为实现某种特定的目标而进行的创造性活动，是一种把设想、计划和规划通过艺术化的形式传达出来的活动过程。

1.1.2 动态的设计概念

在数百年中，设计的内涵和重点不断发生变化。早在14世纪意大利文艺复兴时期，designo的概念是指素描和绘画；直到18世纪前，design仍限定在艺术范畴内。工业革命导致了设计观念的变革，design突破了美术或纯艺术的范畴而使其含义趋于宽泛，有了设计、计划和画草图之意。1786年出版的《大不列颠百科辞典》中对design有了新的解释："艺术作品的线条、形状，在比例、动态和审美方面的协调。在此意义上，design与构成同义，可以从平面、立体、结构、轮廓的构成等方面加以思考，当这些因素融为一体时，就产生了比预想更好的效果。"19世纪，design的概念与图案通用，以装饰为主要功能。到了20世纪初，人们才开始广泛使用design一词。由于设计在20世纪的人类社会中发挥着重要作用，因此关于它的定义众说纷纭。第一次世界大战后，德国包豪斯国立学校充分考虑设计过程中的实用性和经济性原则，使其成为超越纯艺术的创意构想和创造性的实践行为。著名的包豪斯艺术家和理论家莫霍利·纳吉对设计的解释是：设计不是表面的装饰，而是在某一目的的基础上综合社会、人类、经济、技术、艺术、心理、生理等要素，并按照工业生产的轨迹计划产品的技术。

以上对设计的种种定义都是从不同的角度进行的描述，大都带有时代的特征和一定的历史局限性。

1．手工艺时期

农业与手工业的分工，使得手工艺人能够将全部精力放在产品制作上，以满足社会的需要。生产力的水平决定了手工艺人只能依靠自己的双手直接面对器物，并最终以完成品的形式提交给社会。尽管绘制草图在文艺复兴以前就成为可能，而且在陶器和青铜器生产中也已经开始使用模具，但是对于雇主来说需要的是最终产品而不是图纸。手工艺人受当时技术条件的限制，只能依靠最终的产品来表明个性的存在，并且是依靠手工技巧生存。

工业革命前，设计被理解为手工艺设计中的制作技术和装饰技巧（图1-1和图1-2）。对设计的理解偏重于物，即产品。人们注重对产品的制作和装饰，即便这种装饰与产品本身关系不大。

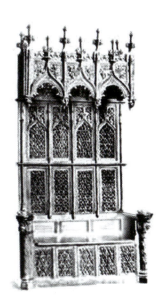
图1-1　哥特式家具

图1-2　文艺复兴式家具

2．工业时期

设计经历了早期工业时期到成熟工业时期的发展，其主要成就之一是工业设计的繁荣，这一时期设计的概念主要是指工业设计。而正式对工业设计做出定义的是1957年6月成立的国际工业设计协会（international council of societies of industrial design，ICSID），这是一个为提升工业设计品质而聚集了世界众多专业设计师的国际组织，1964年受联合国教科文组织委托才对工业设计进行定义。1980年该联合会在巴黎第十一次年会上重新对其定义做出了修改："就批量生产的工业产品而言，凭借训练、技术知识、经验及视觉感受而赋予材料、结构、形态、色彩、表面加工及装饰以新的品质和资格，叫作工业设计。根据当时的具体情况，工业设计师应当在上述工业产品全部侧面或其中几个方面进行工作，而且当需要工业设计师对包装、宣传、展示、市场开发等问题的解决付出自己的技术知识和经验以及视觉评价能力时，这也属于工业设计的范畴。"这是一个被广泛接收的定义。首先，从内容来看，它首先表明了设计的创造性质和意义；其次，注重产品的内部结构、功能和外观形态的统一；最后，从人的需要出发，即从"实用、经济、美观"的基本原则出发，以造物的实用功能或价值的实现为基点，运用科学技术和大工业生产的条件，达到为人所用的目的，如图1-3～图1-5所示。

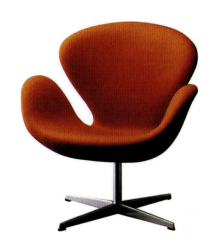
图1-3　天鹅椅

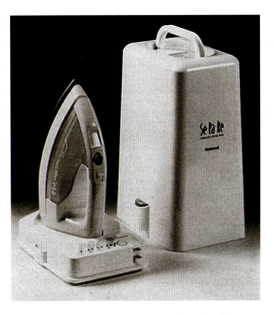
图1-4　松下1988年的分离式电熨斗

图1-5　甲壳虫汽车

从根本意义上说,设计本身不是目的,它是人们满足自身需要而使用的手段和方法,往往表现为一个创造性过程。设计的目的是为人而不是物,即满足人的需要是设计的根本和出发点。因此,设计师的工作首先与社会价值相联系,与人的需求相联系,其次才是物质。设计从物向人的需要转变,是设计在20世纪最深刻的转变之一。

3．后工业时期

20世纪末,由于全球资源日益短缺、自然环境持续恶化,导致了设计界对环境的进一步关注,使设计从关注"人与物的关系"转向关注"人、物与环境的关系",出现了关注生态环境的设计思想和潮流;计算机技术和网络技术的飞速发展,又出现了虚拟设计……这些都使现代设计的内涵和外延处于变化和扩展之中。信息化社会的艺术设计中出现了绿色设计、生态设计和非物质设计等新的形态,重视的是"人—物—环境"的综合关系。

绿色设计开始于20世纪80年代,由于环境问题引起大众的普遍关注,理论家认为,通过设计及消费"绿色"产品可以改善环境状况。绿色设计是强调生产与消费需要对环境影响最小或者有益环境改善的设计。绿色设计所要解决的根本问题,就是如何减轻由于人类的消费而给环境增加的生态负荷,为此提出了3R,即"少量化、再利用、资源再生"的物尽其用的原则。如简约主义的代表人物法国著名设计师菲利普·斯塔克1994年为一家公司设计的一台电视机采用了一种可回收的材料——高密度纤维模压成型的机壳(图1-6),同时也为家用电器创造了一种"绿色"的新视觉。来自豪普特曼制品有限公司的RESEAT家具(图1-7),以创造具有社会和环境价值的设计为宗旨:木头采用成长快和自我再生速度快的品种,并且不使用任何含甲醛的胶黏剂;桌子和椅子简洁自然,搭配巧妙;利用农田植物为装饰,生机盎然,令人喜爱,很好地把握着绿色设计的理念。如今绿色设计已被当作对现有工业与消费结构的某种调整,以有助于环境的可持续发展、材料的循环再利用和建立"人与环境友好"的关系。

图1-6　"绿色"机壳电视机

图1-7　RESEAT家具

20世纪90年代以来,电子空间的虚拟设计、信息设计、界面设计(图1-8和图1-9)已成为中心话题,"非物质设计"这一概念的出现是数字和信息技术高度发展的结果,这也从根本上为现代设计带来了一场划时代的革命。从物质设计到非物质设计,反映了设计价值和社会存在的一种变迁,即从功能主义的满足需求到商业主义的刺激需求,进而到非物质主义的生态需求,即一种合理化、人性化的需求。在人与物、设计与制造、人与环境以及人们对设计的认识上也发生了一系列深刻的变化。非物质设计理念不仅是一种与新技术特别是计算机、网络、人工智能相匹配的设计方式,同时它也是一种以服务为核心的消费方式,更是一种全新的生活方式。

图1-8 谷歌手机

图1-9 BIG FISH游戏界面

2015年10月，国际工业设计协会更名为世界设计组织（world design organization，WDO），对工业设计也再次进行了定义："（工业）设计旨在引导创新、促发商业成功及提供更好质量的生活，是一种将策略性解决问题的过程应用于产品、系统、服务及体验的设计活动。它是一种跨学科的专业，将创新、技术、商业、研究及客户紧密联系在一起，共同进行创造性活动，并将需要解决的问题、提出的解决方案进行可视化；重新解构问题，并将其作为建立更好的产品、系统、服务、体验或商业网络的机会，提供新的价值以及竞争优势。（工业）设计是通过其输出物对社会、经济、环境及伦理方面问题的回应，旨在创造一个更好的世界。"这一定义弱化了"工业"一词，表明了

设计新的内涵：①设计的主要特征是追求创新与变化；②设计的核心竞争力是问题导向下的策略化的视觉和体验解决方案；③从倚重产品（制造业）延伸到构建环境网络的和谐关系；④追求更加美好的生活与世界是设计的目的。随着21世纪信息技术与数字经济的高速发展，设计的环境正在发生根本的变化。设计更多地参与到企业战略和系统设计、社会与服务设计以及对人类未来的规划中。工业设计本身对人类社会（文明）所带来的负面影响也在不断地加大，如何更加深刻地理解和认识设计，用更加科学和理性的手段维护好和谐关系，将是未来设计师面临的新挑战。[①]

综观设计发展史，设计的概念一直随着人类社会的进步而不断地更新，但是，设计作为一种创造性活动的本质一直未曾改变。艺术、科学和经济是现代设计所包含的三重意义，是从构思、行为到价值实现的综合性创造过程。

1.2 设计的特征

设计作为人类自觉认识和改造世界的创造性活动，由于与人类自身的需要、思维方式和赖以生存的环境有着密切的关系，所以，它作为一种行为、一种思维的物态化形式具有其独有的特征。

1.2.1 人工性

马克思指出：人与动物的根本区别在于会制造和使用工具。动物的行为受本能的驱使，谈不上什么设计意识；而人在进行生产前，脑海里就预先设想、计划好了"蓝图"，这种"预先设想、计划"就是设计。其形态是用自然或人工的材料经过有目的的人为加工而创造的，与自然形态相比具有人工性，因此为人工形态。其特点是：首先设计形态是人类有目的的劳动创造结果；其次作为人的劳动成果，设计形态必然具有人的主体特征，表现出人的需要和思想；最后，由于人的生产活动都是在一定社会关系中进行的，所以设计形态都具有社会性特征，如图1-10和图1-11所示。

① 刘永琪. 国际设计组织宣布的工业设计新定义的内涵解析[J]. 商场现代化，2015（26）：239-240.

图1-10　克里姆林宫

图1-11　伦敦"千年之眼"

人工形态总是随着社会的变迁而演化，因此同一种设计形态在不同时代具有不同面貌特征。例如美籍日裔设计师山崎实设计的纽约原世界贸易中心双楼（图1-12），高耸入云的长方形盒子造型充分体现了现代设计"功能第一"的理念，属于冷漠的国际风格。而纽约新世界贸易中心的核心建筑——自由塔（图1-13），其楼体造型随着高度的增加而改变，8个巨大的等腰三角形围合而成的摩天大楼成为一个符合当代审美需要，并且更加安全的建筑。

图1-12　原世界贸易中心双楼

美国著名学者赫伯特·A.西蒙在《人工科学》中曾指出：我们今天生活着的世界与其说是自然世界，还不如说是人类的或人为的世界。人为的世界就是由许许多多的人为事物组成的，而所有人为事物都离不开设计。人为事物是人设计和制作的结果，并且以人为本，物为人用。因此，设计是人类特有的行为，是人类生命力的体现，是人为事物的科学。

图1-13　新世界贸易中心自由塔

1.2.2　创造性

人类文明的发展史实际上就是一部创造史，人类社会之所以不断进步，就是因为不断创造的结果。而人类创造的所有事物都离不开设计，因此设计的本质特征就是创造性。创造性是人类从事设计的一种重要能力，是人类自身智慧的一种力量和特质。设计属于人类创造活动的基本范畴，其领域涉及人类一切有目的的活动，反映着人的意志和经验技能，与思维、决策、创造等过程有不可分割的关系。对比手工业时期的哥特式建筑、工业时期的现代主义建筑和后工业时期的后现代建筑，它们都是那个时代的杰出设计作品，都体现了当时设计者的前瞻性和创新性。

坐落在莱茵河畔的科隆大教堂（图1-14）是德国中世纪哥特式建筑艺术的典范。教堂外观巍峨挺拔，内部高旷神秘。由于采用了尖券、尖拱和飞扶壁等建筑形式，再加上结构和装饰的单纯与统一，使建筑风格与结构手法形成有机整体。哥特式建筑以其高超的技术和艺术成就，在建筑史上占有重要地位。

被誉为现代建筑的经典之作"生境馆"（图1-15）是萨夫迪为1967年加拿大蒙特利尔国际博览会设计的一座预铸式混凝土住屋集合体。他巧妙地运用交错的蜂窝结构的小单元，让这些房间单位排列成类似沿着锯齿形框架堆成的不规则方块机体，整个公寓看上去重楼迭出。这样的建筑构架不仅使建筑的面积最大化，并且每家都可以享受到充足的空气和阳光，又可以保障基本的隐私空间，而低廉的造价更是获得了广大工薪阶层的青睐。这处住宅现在已经被当地政府宣布为遗产保护对象，是唯一被政府视作保护遗产的现代建筑。

观现代科学技术：20世纪70年代的计算器、电子表、随身听、个人计算机以及"白色家电"；80年代的激光唱机、手提电话和IBM笔记本电脑；90年代的彩屏手机、数码相机；21世纪的MP4、信息家电和清洁能源汽车等，一系列的科技创新都与设计完美地结合在一起。因此，设计是一种创造性活动，是人类改变原有事物，使其变化、增益、更新、发展的创造性活动；设计还创造了前所未有的、新颖的东西，是人类自觉的、有意识的、带有创造性特征的实践活动。

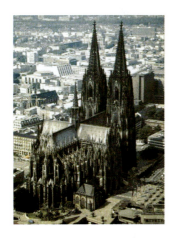

图1-14　科隆大教堂

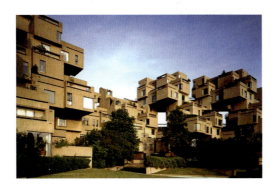

图1-15　生境馆

后现代建筑的代表作品悉尼歌剧院（图1-16）是现代主义设计思想的反叛，它像在风浪中鼓帆前进的巨型帆船，又像漂浮在悉尼港湾中的洁白贝壳。它的外形与之前的一切剧院都不同，是较早突破正统现代主义"形式跟随功能"信条的一座优美的建筑作品。后现代建筑设计方法和建筑形式与风格的改革强调建筑的历史文化内涵、建筑与环境的关系、建筑的象征性，并把装饰作为建筑不可分割的部分。悉尼歌剧院已成为澳大利亚的象征。

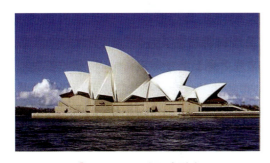

图1-16　悉尼歌剧院

由此可见，设计的创造性突出地表现在设计形态造型的创新上，与人们对美的追求分不开。

另外，设计的创造性与科学技术的创新分不开。综

1.2.3　功能性

所谓"功能性"，就是指设计的物品为了满足人们的物质需要而具备的某些实用特质，即该物品所具有的形态和结构应为其用途服务。例如，书籍具有传播知识的功能，包装具有保护和存储产品的功能，沙发提供了舒适的坐靠功能，洗衣机具有洗衣的功能，游乐园具有游玩、娱乐的功能等。物质需要是人类最基本的需要，产品的实用功能也是设计形态最基本的功能。如湖北省博物馆收藏的曾侯乙铜鉴缶（图1-17）是古代用以冰（温）酒的器具，由内外两件器物构成：外部为鉴，鉴内置一樽缶。鉴与缶之间有较大的空隙，夏天可以放入冰块，冬天则存储热水。缶内盛酒，这样就可以喝到"冬暖夏凉"的酒了。这说明，产品应首先满足人们的生活或生产的需要，这样的设计才是有意义的，因为设计的价值依存于它的功能，功能的有效性成为评价设计的重要尺度。

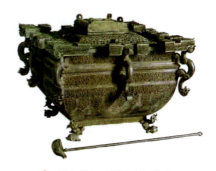

图1-17　曾侯乙铜鉴缶

早在公元前1世纪，罗马建筑大师维特鲁威在其著作《论建筑》中就提出了"结构设计应当由其功能所决定"的观点。1896年，芝加哥学派建筑师沙利文提出了"形式永远服从功能，此乃定律"。20世纪初，设计艺术的现代主义先驱阿道夫·卢斯提出"装饰即罪恶"。现

代主义设计认为功能性是设计的核心,并主张"形式追随功能",倡导与功能无关的、可有可无的装饰都应去除,并进一步提出"少就是多"的设计理念,认为与功能无关的装饰越少,产品越有魅力。这种设计风格推广到了全世界,使得整个世界产品的基本面貌发生了根本性的改变。在现代设计发展的一个多世纪的历程中,功能主义始终作为一条主线贯穿其中。无论设计如何发展,终将不能舍弃满足人们功能需求的第一准则。功能主义的设计哲理至今依然是产品设计的主流,这不能不归功于其诚实性、正直性和真实性的本质。

运用功能的观念可使各式各样的设计形态对人类社会的作用更加明确,从而达到物尽其用的目的。每一件设计形态都有其自身的实用价值和特性,也有其自身的功能性。比如,现代社会应用最为广泛、出现频率最高的视觉传达要素——标志,其功能是塑造和传播良好的企业形象,在市场竞争中发挥品牌攻心、形象制胜的重要作用。世界知名的企业标志几乎都能达到理想的品牌传播效果,如苹果、Nike、3M企业标志(图1-18～图1-20),都体现出不可替代的独特作用。

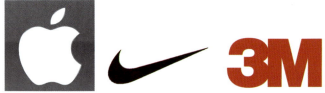

图1-18 苹果标志 图1-19 Nike标志 图1-20 3M企业标志

功能决定了一个产品存在的价值,而功能又根植于人的需要。产品的使用价值不仅能满足人类社会的各种需要,而且使人们的生活变得更加美好。随着社会经济的快速发展,设计的功能还在不断地扩展,不断地衍生新的功能,满足人们更为多样化、个性化的需要。其中人性化设计也是功能主义的集中代表。所谓"人性化设计",是指在保障产品功能的前提下改进产品的外形设计以达到符合人机工程的一般原理的设计理念。人性化设计的产品不仅给生活带来方便,更重要的是融洽使用者、产品和环境之间的关系。那些不考虑功能的非人性化设计的产品要求用户改变自己的习惯去适应它、迁就它。比如,令人不舒适的笔、使人疲倦的凳子、复杂烦琐的操作流程、结构混乱的房屋等,这些所谓的设计无视人们的生理和心理需要,使人们的生活变得僵硬、疲乏和无趣。功能主义强调社会责任感,设计考虑大多数人的需求,使多数人能够拥有优良的产品,所以产品的舒适性、亲和性、环保性,还有是否考虑到了所有的人包括老弱病残等人群的需要……这些都是设计的人性化关怀。

1.2.4 精神性

综观人类造物的历史,具有实用功能的物品比满足精神需要的物品出现得早,如"鼎"是中华民族的祖先最早创制的一种器皿。陶鼎原是祖先日常生活不可缺少的炊器,到夏商后才成为祭祀神器,也是国家政权的象征(图1-21和图1-22)。所谓"鼎宜见于祖祢,藏于帝廷",表明只有王室才有权拥有和使用。在周代有所谓"天子九鼎,诸侯七鼎,大夫五鼎,元士三鼎"等用鼎数的差别,标志着奴隶主贵族阶级的等级差别。这表明只有适当满足了人的物质需要,人类才会产生更高的精神需要。

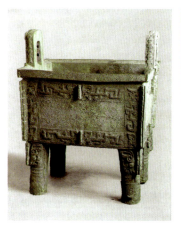 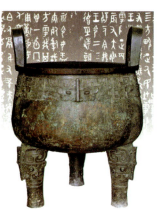

图1-21 司母戊大方鼎 图1-22 大盂鼎

设计发展到现在,产品的实用功能并不总是占主导地位,有些设计可能更多地体现了人们的精神需求。从大的建筑设计到小的产品设计,都是将理性的科学技术转化为适应人们需要的感性形态和个性化形态。设计在满足了功能需要的基础上,实现了物质功能和精神价值的统一。

马克思在《1844年经济学——哲学手稿》中写道:"人按照美的规律来塑造。"美不仅是艺术品的属性,也是所有人造物品的属性。由于设计是人类追求美的一种创造性活动,必然体现为一种特殊的艺术形态。不同的设计具有不同的艺术特征,其中美在设计中有着积极的促进作用。设计遵循的形式美准则是人类在创造美的形式、美的过程中对美的形式规律的总结和抽象概括,主要包括:对比与统一、对称与均衡、节奏与韵律、比例与尺度、联想与

意境等。此外，设计还常常会用到一些艺术手法。例如中国国家体育场（图1-23）的设计就用到了参照、借用和创造等艺术手法。该设计参照了"鸟巢"的形状，借用了"编织"的手法，利用优化的钢结构组件相互支撑形成网格状的构架，创造了一个完美而具有震撼力的形体。中国传统工艺中镂空的手法、陶瓷的纹理与现代最先进的钢结构设计完美地融合在一起，将体育场编织成了一个温馨的鸟巢，这个用来孕育与呵护生命的"巢"，寄托着人类对未来的美好希望。"鸟巢"体育场的建筑结构即为外观，其空间效果新颖激进，但又简洁纯净，是功能和美学原则的完美结合，充分体现了设计的精神性特征。

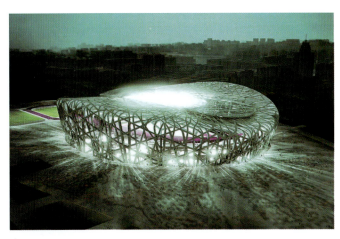

图1-23 国家体育场"鸟巢"

在创造美的同时，人们对设计作品的审美也具有普遍性。设计不仅与人的生理相匹配，还必须与人的心理相契合。人与物的愉悦的交流正是体现了设计的人文价值，这种交流是一个从物质到精神的互动过程。设计师对于潮流动向和审美趣味应有敏锐的感知和预测，设计还应满足人们个性化的需求。如著名的意大利休闲品牌迪塞尔，无论是服装设计还是广告设计（图1-24），其独特的表现方式和不拘一格的设计手法都是其成为时尚界宠儿的原因。

人们对设计的审美还具有直觉性和超功利性，这也是设计的精神性的一种重要体现。审美价值的实现是由知觉和表象直接唤起某种肯定或否定的情感体验。其审美过程无须经过复杂的推理和概念化的判断，由设计作品直接引发情感上的愉悦。产品设计中的仿生设计具有一种天然的亲和力和自然美，如西班牙超现实主义大师达利设计的"梅维斯的唇形沙发"和"唇形香水瓶"（图1-25和图1-26）是参照一个实际的事物制作的一件功能性产品，其艺术性的设计充满了直觉性和精神性。还有许多优秀的设计作品更重要的是满足了人类的精神需求，以传递新的生活方式和更为丰富的产品信息为主导，丰富和升华人们的生理和心理体验，从而大大提高了生活品质。例如，现代各种水龙头的设计（图1-27和图1-28）通过不同的外观造型和质感，以及开、关和使用水时的触觉和视觉感受来激发使用者的兴趣，体现现代设计充满了人文关怀的特征。因此，只有不丧失内在目的和人性化的设计才是真正的设计，这也是设计特征的精神性所在。

图1-24 迪塞尔广告

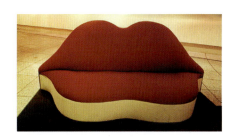

图1-25 梅维斯的唇形沙发

图1-26 唇形香水瓶

图1-27 "水球涟漪"水龙头

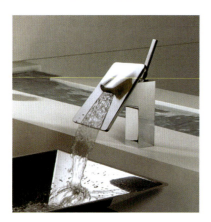

图1-28　瀑布水龙头

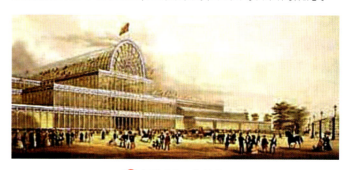

图1-29　水晶宫

人们在不断地总结对设计的一般认识和规则,从而指导设计实践。因此,给设计下定义是为设计服务的,同时也是为了厘清思路,为了解决设计思维、原则和方法等方面的疑虑。

1.3　定义设计的意义

人类对设计的概念进行理性的思考有着重要的意义。人们并不满足于设计的具体行为,对设计的思考主要表现为知识增长的需要。人们不仅需要知道怎么做,更需要知道这样做的内在根据,唯有如此,才能使设计既符合规律性又符合目的性,才能使设计健康地发展。

1.3.1　理性的需要

人们不仅靠感知了解事物,还需要对事物做出理性的解释。无论人类最初是否意识到,设计理论始终贯穿于设计的过程,乃至设计历史的始终。人类在进行各种具体设计的同时,也在不断地思考这样做的内在依据。相反,人们对设计概念的理解与认识也会直接影响设计的结果。任何设计都是人们按照某种隐性或者显性规则创造的结果,因此不可避免地具有一定程度的倾向性,在特定的历史时期会形成特定的风格和流派。

由于经济、技术、社会等各种因素的影响,在设计发展的过程中,人们常常会遇到许多问题。例如在设计史上具有重要意义的第一届国际工业博览会（图1-29）,在主展馆"水晶宫"内展出了一大批由机械批量生产的工业产品不是非常粗俗,就是过分地被不适当的装饰破坏了,如装饰烦琐的工作台、鼓形书架和金属转椅（图1-30～图1-32）。这暴露了工业时代来临时设计中出现的重大问题,并引起了激烈的争论。博览会导致在致力于设计改革的人士中兴起了分析"新的美学原则"以指导设计的活动。同样在历史的长河中,许多著名的国际博览会对现代设计运动都起到了巨大的影响和推动作用——通过对设计的理性探索和思考,

图1-30　工作台

图1-31　鼓形书架

图1-32　金属转椅

1.3.2　创造的需要

一部人类的文明史,实际上就是一部创造史,设计的本质就是不断地创造。人们对设计的要求是不断地"推陈出新"和"发明创造",能随着社会的进步满足不同时期、不同民族、不同地域、不同年龄和层次的人们的需求,推动社会的进步。人类对设计概念的理性思考有助于设计创造的萌发、成熟与飞跃,这也正是进行创造的需要。

例如,流线型原是空气动力学名词,用来描述表面圆

滑、线条流畅的物体形状,这种形状能减少物体在高速运动时的风阻。但在工业设计中,它却成了一种象征速度和时代精神的造型语言而广为流传,不但发展成了一种时尚的汽车美学(图1-33),而且还渗入家用产品和室内设计的领域中(图1-34和图1-35),成为一种流行的产品风格。新时代需要新的形式、新的象征,与现代主义刻板的几何形式语言相比,流线型的有机形态毕竟易于理解和接受,这也是它得以广为流行的重要原因之一。流线型作为一种风格是独特的,它源于科学研究和工业生产的条件而不是美学理论。善于发现,并主动应用于设计,流线型风格的产生就是创造的结果。

图1-33　莲花Hot Wheels概念车

图1-34　斯塔克设计的茶壶

图1-35　克拉尼设计的卫生间

1.3.3　发展的需要

随着时代的前进,人们在不断地探索和完善设计实践,对设计的认识和理解也在不断地推进,因此,对设计的概念进行理性的思考也是发展的需要。如后现代设计登上历史舞台是人类对设计的反省和理性思考的结果,也是设计发展的需要。其标志性事件是"普鲁特·爱戈"(Pruitt-Igoe)住宅的拆除。1954年由山崎实设计的现代主义的经典建筑之一——普鲁特·爱戈住宅在完工时备受好评,美国建筑协会还颁发给它一个设计奖,认为这项工程为未来低成本的住房建设提供了一个范本。虽然它是专为美国低收入阶层设计的系列住宅,但是这种高层住宅并不适合那些住户的生活方式,并因其非人性化的设计使得整个居住区充斥着不文明行为与犯罪活动。住户感到住进这些方盒子里像住进监狱一样压抑,让人难以接受。以至于普鲁特·爱戈住宅被政府拆除的时刻,被后现代主义理论家查尔斯·詹克斯视为现代主义消亡、后现代设计诞生的转折点。现代主义设计发展到后来的冷漠的、千篇一律的国际风格,实际上已经背离了现代主义设计的初衷,只剩下一个形式主义躯壳,再也不能被当代人所接受。

在很长一段时间内,设计在为人类创造了现代生活方式和生活环境的同时,也加速了资源、能源的消耗,并对地球的生态平衡造成了巨大的破坏。特别是设计的过度商业化,使设计成了鼓励人们无节制消费的重要介质。"有计划的商品废止制"就是这种现象的极端表现,因而招致了许多的批评和责难,设计师们不得不重新思考设计的职责与作用。绿色设计着眼于人与自然的生态平衡关系,在设计过程的每一个决策中都充分考虑到环境效益,尽量减少对环境的破坏。绿色设计不仅是一种技术层面的考虑,更重要的是一种设计观念上的发展和变革。如由国际设计界知名的坎伯纳兄弟设计的"法维拉椅"(图1-36)是一把由碎木头拼接粘合而成的椅子。法维拉的名字来自巴西贫民聚集区的专门名字Favela,灵感来自巴西人日常生活中表现出来的生存智慧——将废旧材料变化为精美的甚至颇具艺术美感的生活用品,设计师对材料的独具匠心的运用是其成功的关键。再如意大利米兰在2012年建成的"Segrate的居住区"(图1-37)严格遵照了生态建筑标准设计,园内所有建筑都以节能和自供能

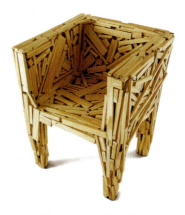

图1-36　法维拉椅

源为准则,并且交通便利,有环绕的自行车道和步行小径,堪称城市中的绿洲。绿色设计源于人们对于现代技术文化所引起的环境及生态破坏的反思,体现了设计师的道德和社会责任心的回归,并顺应了社会进步的需要。

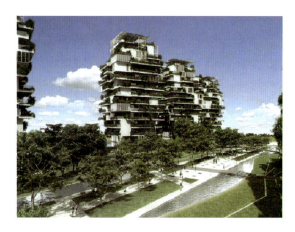

图1-37 Segrate的居住区

1.4 设计学

早期人类有关设计的经验性总结,如中国古代的《考工记》和古罗马老普林尼的《博物志》都可视作设计学作为一门理论的最初萌芽和起点。然而设计学成为一门独立的学科,并且被学者们进行思辨的归纳和论理的阐述则是20世纪以后的产物。作为一门新兴的学科,设计学有着自己的研究对象。由于设计与特定社会的物质生产与科学技术的联系,这使得设计本身具有自然科学的客观性特征;然而设计与特定社会的政治、经济、艺术和文化之间所存在的显而易见的关系又使得设计学在另一方面有着特殊的意识形态色彩。这两个方面的特点构成了设计学作为一门专门学科的独特的性质,因此,设计学应该被视作既有自然科学特征又有人文学科色彩的综合性的专门学科。

设计学是关于设计这一人类创造性行为的理论研究,是设计实践的知识系统,是一种理论形态。由于设计的终极目标永远是功能性与审美性,因此,设计学的研究对象便与设计的功能性与审美性有着不可割裂的关系。从学科规范的角度来看,一般把设计学划分为设计史、设计理论及设计批评三个分支。[1] 设计学的基本任务是探讨设计的根本问题和历史发展的规律以及进行设计的价值判断。

1.4.1 设计理论

设计理论是指设计实践的科学总结,广义上包括设计史、设计基础理论和设计批评;狭义上单指设计基础理论。设计理论的研究目的是探讨设计的起源、本质、功能、形态、创作及欣赏等设计的一般原理,并揭示设计同社会、政治、经济、哲学、宗教、心理及其他艺术门类的关系,由此产生的不同分支,比如设计发生学、设计本质论、设计特征论、设计形态学、设计创造学、设计社会学、设计美学、设计心理学等。[2]

对设计实践的总结古已有之。中国春秋战国时期的《周礼·冬官考工记》是我国古代科学手工艺技术的巨作,书中记载了先秦大量的制车、兵器、礼器、建筑和水利等手工业生产技术,记述了木工、金工、皮革工、染色工、玉工和陶工六大类、30个工种,涉及天文、生物、数学、力学、声学、冶金学和建筑学等方面的知识和经验总结,在中国科技史、工艺美术史和文化史上都占有重要地位,在当时世界上也是独一无二的。

而西方设计理论研究从古罗马时代就已经开始,古罗马著名建筑师维特鲁威的《建筑十书》总结了当时的建筑技术和经验,是西方设计务实的第一部系统完整的著作。全书分为十卷,书中阐述了希腊、伊特鲁里亚和罗马早期的建筑创作经验,以及建筑教育、城市选址、各种建筑物设计原则、建筑风格、建筑施工和机械等。这是世界上遗留至今的第一部完整的建筑学著作。

在西方,一般以荷加斯1753年的著作《美的分析》为最早的设计理论专著。而现代意义上的设计理论专著是从19世纪开始出现的,通常归入两种类型。一种类型是以1837年成立的设计学校为中心的设计教育理论研究,代表人物是琼斯和德雷瑟。作为功能主义者的琼斯强调"任何目的的形式都是美的",其重要贡献就是他的那部经典著作《装饰的基本原理》。而琼斯的学生德雷瑟在教学中一直倡导将几何学引入设计,论著《装饰设计的艺术》《装饰设计的原则》和《现代装饰》都强调研究古典

[1] 尹定邦. 设计学概论[M]. 长沙:湖南科学技术出版社,2004:2.
[2] 曹田泉. 艺术设计概论[M]. 上海:上海人民美术出版社,2005:20.

装饰形式,以及将几何方法引入对自然形态装饰的研究。另一类型的设计理论是针对工业革命的影响而作出的反响,其中最有影响力的人物是普金、拉斯金和莫里斯,代表作分别有普金的《尖顶建筑或基督建筑原理》、拉斯金的《建筑的七盏明灯》和莫里斯的《小艺术》,他们提倡复兴哥特风格和手工艺,反对机器,倡导美术与技术结合以及向自然学习的精神,强调设计师应关心社会,通过设计来改造社会。

到了20世纪初,设计作为新机器时代的主要活动依然受到人们的重视。现代主义建筑大师勒·柯布希埃在《今日装饰艺术》和他的一系列论述中高度赞扬规模生产的意义和标准化产品。同一时期,被誉为"现代设计摇篮"的包豪斯设计学校主张"艺术与技术的新统一,设计的目的是人而不是产品,设计必须遵循自然与客观的准则来进行",这些设计理论对现代工业设计的发展起到了积极作用,使现代设计逐步由理想主义走向现实主义,即用理性的、科学的思想来代替艺术上的自我表现和浪漫主义。包豪斯的设计理论影响了整整一个时代的建筑和工业设计,其设计教育体系和教学方式成为世界许多艺术、设计院校的参照范例和构架基础;其培养的众多建筑设计师和其他领域的设计师把现代设计运动推向了新的高度。第二次世界大战期间,许多设计家移居美国,大大促进了美国工业设计的发展,格迪斯发表了著名的《地平线》,书中大力赞扬机器时代。

第二次世界大战后,人体工程学和系统论逐步引入设计,设计理论与商业管理和科学方法论等新理论相结合。如20世纪60年代,英国的阿彻所著的《设计家的系统方法》和《设计程序的结构》,试图打破传统的设计步骤,使设计过程更为简化和容易理解。同时代,沃尔夫发展出新通俗主义,其设计理论全部采用大众化的设计语言和图像,成为折中主义的东西。也是从那时开始,许多哲学、语言学、社会学、现象学等领域的观点和方法开始被一些理论家和设计师所认识和接受,在20世纪后半叶的设计界产生了较大的影响,如符号学、结构主义、解构主义、混沌理论、现象学、实用主义理论等被应用到不同的设计领域。其代表作有列维·施特劳斯的《野性的思维》、罗兰·巴特的《神话》、福蒂的《欲望的对象物——1750年以来的设计与社会》、朱迪丝·威廉逊的《对广告的解码:广告中的观念形态及意义》、鲍德里亚的《消费社会》和《符号交换与死亡》、伯曼的《固定之物烟消

第1章 设计导论

云散》、多默的《现代设计的意义》等。20世纪90年代后,设计理论呈多元发展,但共同的目标是将设计尽可能放在更为广阔的社会背景中去研究。

总之,从设计理论研究发展的情况来看,工业革命前,主要研究形式和装饰,阐释秩序和审美效果;工业革命时,对装饰的批判和研究机器美学;工业革命后,着重于设计本体论的研究,强调设计的使用功能和理性形式。第二次世界大战以后,设计研究扩展到社会学、人类学、风格学等方面,并有将设计引向知识系统的倾向。

1.4.2 设计史

设计的历史可以追溯至人类产生之初。人类为了自身的生存和发展,必须通过劳动来创造基本的生存条件。在漫长的劳动过程中,人类的生理和心理状况得到了逐步的改善和提高,便开始了人类有目的、有意识地改造客观世界的活动——设计。对于设计历史的分期,一般把"工业革命"作为界定的核心,主要体现技术因素为设计带来的观念和风格的变化,这基本符合设计历史的发展规律。因此,设计的历史一般从设计的萌芽时期、手工业时期、工业时期和后工业时期4个阶段来加以分析和研究。而人类对设计史的研究直到20世纪才真正开始。

1977年,英国成立了设计史协会(Design History Society),标志着设计史从装饰艺术史或应用美术史中独立出来,成为一门新的学科。曾任英国美术史协会主席的佩夫斯纳爵士所写的《现代运动的先锋》(又名《现代建筑的先驱者——从威廉莫里斯到格罗佩斯的艺术理论》)开创了设计史的先河,他将类型研究引入设计史,使得当今各种专门设计史,如家具设计史、建筑设计史、服装设计史,甚至瓷片设计史、海报设计史、明信片设计史等进入一种新的研究境地,从而大大拓展了研究者的视野。还有设计史的开创者吉迪恩深受老师沃尔夫林"无名美术史"的影响,他写的设计史名著《机械化的决定作用》强调现代世界及人造物品一直受到科技与工业进步的持续影响,认为对设计史的研究应当引入更为通用的文化研究方法。他独特的研究方式至今仍影响着西方学术界对设计史的研究。因此,吉迪恩与佩夫斯纳一道被称为20世纪最有影响的西方设计史家。

设计史是研究设计历史发展及其规律的科学。设计史的范围包括建筑、空间环境、工业产品、广告、装饰以及

工艺品等一切与人类活动相关的人造物。设计史揭示设计发生和发展变化的历史的、内在的逻辑关系，是人类历史的一个重要组成部分。设计史与文化史、美术史、科技史有着千丝万缕的联系，因此可以将设计史分为设计文化史、设计技术史、工业设计史和工艺设计史等。

1.4.3 设计批评

从理论上来讲，设计批评与设计史是不可分割的，因为设计史学家的工作是建立在他的批评判断之上的，而设计批评家的工作基础是研究设计史的经历和经验。设计史家的关注点是设计的历史，而设计批评家的关注点是当代的设计作品，由于二者的研究对象不同，所以二者在实践中能够分离开来。设计批评的任务是以独立的表达媒介描述、阐释和评价具体的设计作品，并且设计批评追求的是价值判断。这正是当代的设计史研究所回避的。

设计批评是依据一定的标准对设计作品或现象做出的理论分析和价值判断。设计批评是理论交流与设计实践互动的方式，具有现实的学术价值；它涵盖于设计理论、设计史、设计批评三位一体的系统中，包括批评内容、批评方式、批评标准、批评性质、批评价值等诸多方面，拥有功能分析、经济分析、人体工程学分析、美学分析、社会学分析、心理分析等基本内容。设计批评最重要的是如何针对设计产业和设计实务的现象和问题给予正确而真实的理论分析和指导。

设计批评是一种多层次的行为，包括历史的、再创造性的和批判性的批评。在设计批评中，历史的设计批评与设计史的任务大致相似，二者都是将设计作品放在某个历史框架中进行阐释，其区别只是按今天的学科范围划分：当代20年以前的设计作品是设计史的研究对象，20年以内的设计作品才是设计批评的研究对象。再创造性的设计批评是确立作品的独特价值，并将其特质与消费者的价值观和需要相联系。在大多数情况下是一种文学表现，评论文章本身便具有独立的文学价值和艺术价值，因此是将一种设计作品转化为另一种设计作品，即文字的作品。它有文字的精巧和感染力，其文学色彩完全可以独立于所阐释的设计作品之外而为人们所欣赏。批判性的设计批评将设计作品及其他人文价值判断和消费文化需要相联系对作品做出评判，并对作品的评价制作出一套标准，并将这些标准运用到对其他作品的评价中去，其重要性在于

对作品的价值判断。这些标准包括：形式的完美性、功能的实用性、传统的继承性和艺术性意义等。这些标准都是对设计的理想要求，在批评运用中基本不考虑其合适与否，而是作为设计批评的理想标准。

设计批评所涉及的对象可以是设计作品、设计观念、设计风格、设计师、设计过程、设计实践或结果等。其中设计作品和设计实践是设计批评的直接对象和依据。如针对20世纪设计观念的批评有：20世纪初，功能主义批评传统装饰主义，力图摆脱折中主义的羁绊，主张"形式追随功能"。20世纪60年代后，以追求标准化面貌的"国际风格"走上了形式主义极端，过分强调减少形式的同时也漠视了功能的需要，背离了现代主义设计的初衷，走向了"形式第一，功能第二"的道路。后现代设计主张"少就是乏味"，批判国际风格中单调、乏味和千篇一律的形式主义，以及冷酷的理性主义，同时对设计中的历史继承问题进行了反思。后现代设计的"装饰主义、历史主义和引喻主义"立场强调设计应延续历史、继承民族文化和张扬地域特色，追求富有装饰性、象征性、隐喻性、个性化和多元化的形式特性，如图1-38和图1-39所示。

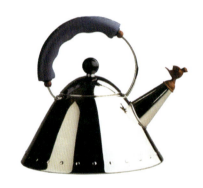

图1-38　格雷夫斯设计的自鸣式水壶

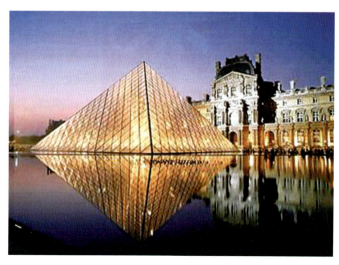

图1-39　罗浮宫扩建的金字塔入口

设计批评对建立设计实践、设计管理、设计意识、设计价值取向的一体化系统起着至关重要的作用。但是,设计批评不仅仅是设计理论的简单表述方式,它更多地涉及现实的指导意义。设计批评能够引发人们对设计界的发展与存在的问题进行深刻的反思,揭露矛盾、诊治积痼、扬清止浊、辨理矫枉,促进设计事业健康地发展,其意义和影响是难以估量的。开展设计批评,可以是不同角度、不同层面的,可以针对某件设计作品或某一现象,也可以统揽全局,针对某个时期、某种倾向或问题进行反思和剖析。事实证明,设计批评能推动设计沿着正确的方向发展,其作用主要体现在设计批评有利于设计师进行设计,有利于设计师和消费者的沟通和交流,有利于设计界及时发现和修正设计的理念和方向,有利于丰富和发展设计理论、推动设计文化的繁荣发展。

设计批评的方法有基于科学技术体系的批评、基于人类文化学上的批评、基于心理学和美学上的批评等。例如,设计批评通过理论阐释,可以揭示设计作品或设计现象的社会意义和美学价值,是一种负有社会责任的行为。如"给妈妈洗脚"的电视公益宣传片一经播出,就受到社会的广泛关注和赞誉;而某些商业广告因内容低俗或涉嫌迷信遭到业界的一致批评;还有些国际广告由于忽视了所在国的风俗禁忌,亵渎了所在国的民族感情,遭到广泛批评和强烈抵制而被相关部门禁播。

经过近百年的发展,设计学不仅广泛借鉴哲学、美学、经济学、社会学、心理学等学科方法,形成了设计本体论研究、设计的系统研究、设计史学研究、设计文化研究、设计形式主义研究等新领域;同时,设计的发展也引起了相关学科的关注,比如艺术学、技术学、人类文化学等,出现了从不同学科角度研究设计的专著,比如诺曼的《设计心理学》《情感化设计》,西蒙的《人工科学》,帕依尔的《艺术设计:目的、形式和意义》,本汉姆的《第一机器时代理论和艺术设计》,柯林斯的《现代建筑设计思想的演变》,穆勒的《日常生活》等。中国也对设计学展开了学科构架的研究,并在设计史、设计美学、设计社会学和设计艺术学等方面取得了许多研究成果。

第 2 章 设计形态

对形态的研究,首先出现在生物学领域。18世纪中叶,瑞典科学家卡尔·林奈发表了《植物种志》,将以往紊乱的植物名称归于统一,极大地推进了植物分类的研究,这部经典著作成为现代植物分类学开始的一个重要标志。而明确提出"形态学"概念的是19世纪初德国文学家和自然研究家歌德,他把生物体外部的形状与内部的结构联系起来进行考察。形态学研究的目的是描述生物的形态和研究其规律性。现在,形态学作为一种方法,广泛应用在生物、数学和艺术等领域。

随着人类社会的不断进步,涉及多种学科和技术的新的设计形态不断涌现。为了认清设计形态的本质与特征,也为了厘清数量众多、纷繁复杂的设计形态之间的关系,对设计形态进行比较和分类研究就成为必然。同时,这也是学习设计、研究设计和设计创新的需要。设计形态包括设计作品的外部形式与内在组织结构,二者是紧密联系的,如建筑、产品、包装等设计的形态包括外观造型与内部结构(图2-1~图2-4);而在平面设计中,如海报、宣传单的设计形态则包括图形和文字等符号,以及它们在二维空间中内在的组织关系,即版式的设计(图2-5)。设计形态的创造就是遵循一定的准则、采用一定的方法构成各种合理的、美的形态满足大众的需要,更好地为大众服务,同时促进社会的进步。

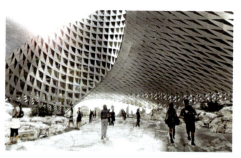

图2-2 哈萨克斯坦新国家图书馆内部

图2-3 大众汽车的内与外

图2-4 包装结构与外观造型

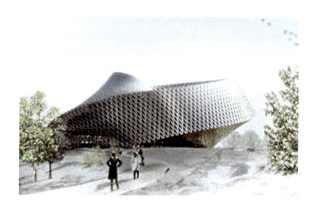

图2-1 哈萨克斯坦新国家图书馆外观

图2-5 阿迪达斯跑鞋海报

2.1 设计形态的分类

在数百年中,设计的内涵和外延不断地发生着变化。从最初14世纪意大利文艺复兴时期出现的"设计"概念,到20世纪初人们开始广泛使用"设计"一词,再到第二次世界大战后工业设计领域的日益拓宽,现代设计的形态日益纷繁复杂。随着社会数字化、网络化、信息化的发展,设计领域又出现了网页设计、界面与交互设计、3D动画设计、游戏设计、虚拟现实设计和增强现实设计等新的形态,它们以数字化方式生存、动态化形式展现。为了更好地认识和发展设计,对设计形态进行分类是一种行之有效的方法。设计作为一种创造物质文化的活动,其所包含的内容十分广泛,且具有极强的交叉性和渗透性。因此,对设计形态没有绝对意义上的划分,可根据不同角度或准则对其进行相应的归类。

2.1.1 按照存在维度的不同分类

一维设计,泛指单以时间为变量的设计,如广播广告设计。

二维设计,也称平面设计,如插画、文字、标志、宣传单、海报等设计,如图2-6~图2-9所示。

图2-6 Vladimir Kush超现实主义插画设计

图2-7 《家庭》《婚姻》杂志Herb Lubalin文字设计

图2-8 华为标志设计

图2-9 Aucma冰箱海报设计

三维设计,也称立体设计,如书籍、包装、产品、展示、室内、公共艺术、景观、建筑、服装等设计,如图2-10~图2-18所示。

图2-10 《梦莲诗话》书籍设计

图2-11 东方树叶包装设计

图2-12 荷兰Smool产品设计

图2-13 宝马车展展示设计

图2-14 "梅"室内设计

图2-15 心灵花园公共艺术设计

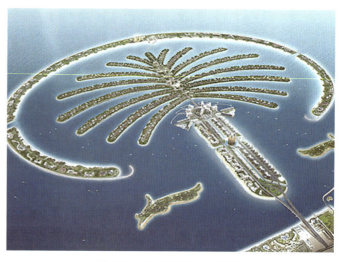

图2-16 棕榈岛景观设计

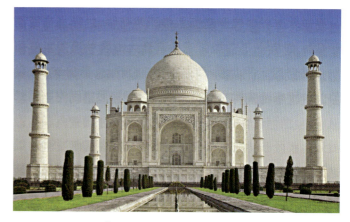

图2-17 泰姬陵建筑设计

图2-18 盖娅传说服装设计

四维设计是三维空间伴随一维时间（即 3+1 的形式）的设计，如舞台设计、3D 动画设计和虚拟设计等，如图 2-19～图 2-21 所示。

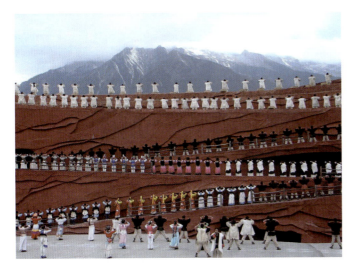

图2-19　云南印象舞台设计

图2-20　功夫熊猫3D动画设计

图2-21　北京奥运会开幕式中的虚拟设计

2.1.2　按照应用领域的不同分类

设计按照应用领域的不同，可以把设计分为：在工业领域应用的工业设计，采用的大多是构筑与装潢的手段；在建筑领域应用的建筑设计，采用的是构筑与展示的手段；在商业领域应用的商业设计，采用的是装潢和展示的手段。

2.1.3　按照生产特点的不同分类

设计按生产工艺特点的不同，可以把设计划分为主要以传统的手工工艺手段为主的传统设计；以现代工业化的生产手段为主的现代设计；与数字技术和信息技术结合的虚拟设计，如图 2-22～图 2-24 所示。

图2-22　传统设计　　　　图2-23　现代设计

图2-24　虚拟设计（迪士尼乐园4D电影）

2.1.4　按照需求的不同分类

由于资源的不可再生性，致使人们重新审视自己所处的环境，理性、客观地从构成生存世界的三要素——个别存在的人、自然与多数人有机组织的群体社会的对应关系出发，按照学科的形成进行分类：人、自然与社会三者

相互关联所形成的需求响应就产生了产品设计、传播设计与环境设计（图2-25），即满足于工具装备需求的产品设计、满足于交流需求的传播设计和满足于环境装备需求的环境设计，如图2-26～图2-28所示。其中传播设计又可分为听觉传播设计和视觉传播设计（也称为视觉传达设计）。这一分类深刻阐明了设计与人类、社会和自然的紧密关系。

2.1.5 按照设计目的的不同分类

由于科技的发展和人类的多元化需求，设计领域也随之更加细化、专业化和人性化。按照设计目的的不同，可将设计划分为：以使用为目的的产品设计，以传达为目的的视觉传达设计，以居住为目的的环境设计，以审美为目的的装饰艺术设计，以多感官体验和多维化信息交互为目的的虚拟设计，如图2-29～图2-33所示。这种具有相对包容性和针对性的划分，在遵循设计共性的基础上，突出了各自领域的特点，符合人类众多功能延伸的趋势，有利于设计师更好地进行创作。

图2-29　SONY摄像机

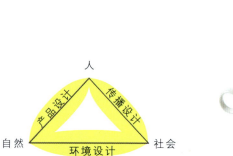

图2-25　设计类型的三角坐标图　　图2-26　产品设计

图2-30　陈放反战海报　　图2-31　环境设计

图2-27　餐厅户外广告设计

图2-32　装饰艺术设计

图2-28　阿布扎比皇宫酒店环境设计

图2-33　Eico Studio界面设计

2.2 产品设计

2.2.1 工业设计与产品设计

工业设计真正为人们所认识和发挥作用是在工业革命爆发之后,以工业化大批量生产为条件发展起来的。当时大量的工业产品粗制滥造,丑陋得连老百姓都不愿购买。1851年,在工业革命的发源地英国举办了世界上第一届国际工业博览会。这次博览会在致力于设计改革的人士中兴起了分析新的美学原则的活动以指导设计实践。工业设计作为改变当时恶劣状况的必然手段登上了历史的舞台。目前被广泛采用的工业设计的定义是世界设计组织2015年所下的定义(见第1章1.1节)。

工业设计有广义和狭义之分。广义的工业设计是人类为了实现某种特定的目的而进行的创造性活动,它包含于一切人造物品的形成过程当中。为了达到特定的目的,从构思到建立一套切实可行的实施方案,最终用明确的手段表示出来的一系列行为,成为现代工业设计的内涵。它包含了一切使用现代化手段进行生产和服务的设计过程。随着人类由以机械化为特征的工业社会走向以信息化为特征的"后工业社会",工业设计的范畴也大大扩展了,由先前主要是为工业、企业服务扩大到为金融、商业、旅游、保险、娱乐等第三产业服务;由产品设计等硬件扩展到公共关系、企业形象等软件;由有形产品的设计扩展到"体验设计""非物质设计"等无形产品的设计(图2-34)。"工业设计"的概念逐渐被内涵更加丰富的"设计"概念所取代。因此,现在狭义的工业设计单指产品设计。

图2-34　APP

狭义的工业设计包括为使生存与生活得以维持与发展所需的诸如工具、器械与产品等物质性装备所进行的设计。而产品设计的核心是产品对使用者的身心具有良好的亲和性与匹配性。由于工业设计自产生以来始终是以产品设计为主(图2-35),因此产品设计常常被称为工业设计或工业产品设计,是针对手工业产品而言的。

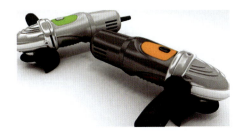

图2-35　上海木马设计的角向磨光机

2.2.2 产品设计的定义

现代意义的产品设计即对产品的造型、结构和功能等方面进行综合性的设计,以便生产出符合人们需要的实用、经济、美观的产品。[①] 产品设计的本质是人类基于某种目的,有意识地改造自然,创造出自我本体以外的其他物质。[②] 这种基于生活需要所发明创造的物品,除了实用性以外,还应包括审美性和社会性。实用性是指产品的功能和使用价值;审美性是指产品给人的心理感受和体验;社会性是指产品在人们所组成的群体中扮演的角色和作用。一般来说,这也是人类设计的产品所具有的三种价值。

产品设计是工业现代化和市场竞争的必然产物,其设计对象是以工业化方法批量生产的产品。产品设计对现代人类社会有着巨大的影响,同时又受制于科学技术的现实水平和条件(图2-36)。产品设计的性质决定了它是一门覆盖面很广的交叉科学,涉足众

图2-36　海尔轰天雷计算机

多学科的研究领域,如人体工程学、材料学、力学、化学、美学、心理学、色彩学、方法学、市场学和社会学等,它们彼此联系、相互交融,结成有机的统一体。产品设计实现了客观地揭示自然规律的科学与主观、能动地进行创造活动的艺术相互融合的途径。

① 中国机械工业教育协会. 工业产品造型设计 [M]. 北京:机械工业出版社,2002:1.
② 程能林. 工业设计学概论 [M]. 北京:机械工业出版社,2003:7.

产品设计是工业设计的核心。设计师通过对人们的生活习惯、生理和心理等一切关于人的自然属性和社会属性的认知,将人的某种目的或需要转换为一种具体的物理形式或工具,实现了将原料的形态改变为更有价值的形态的过程。现代产品设计应具备适应性、经济性、通用性、继承性和时效性等特性。在准确分析市场、正确引用技术手段和认准未来效益的基础上,产品设计应该执行科学的设计程序和方法,把一种计划、规划或设想以及解决问题的方式通过具体的载体以美好的形式表达出来,这是一个创造性地综合处理信息的过程。

2.2.3 产品设计的分类

1. 按生产方式的不同分类

从生产方式的角度来看,产品设计可以划分为手工艺产品设计和工业产品设计两大类型。

手工艺产品设计是以手工为主的设计,主要依靠人的双手和简单的工具对原料进行有目的地加工与制作,设计生产出来的产品具有较强的个性和风格。世界各地流传着历史悠久、民族特征浓郁的手工艺产品,材料主要有陶瓷、玻璃、竹木、藤草、皮革、棉麻、纸和金属等制品,包括家具、地毯、服装和其他生活日用品等。他们往往延续了传统的样式和技术,同时也在继承的基础上不断地革新与发展,如图 2-37 ~ 图 2-41 所示。

图2-37　元青花双鱼莲池纹盘

图2-38　17世纪荷兰彩绘酒瓶

图2-39　非洲草编工艺品

图2-40　明代官帽椅

图2-41　黎苗族织锦

工业产品设计是以机械化生产为前提的设计,是工业化生产的批量产物。狭义的工业设计是指对所有的工业产品进行的设计,其核心是对工业产品的功能、材料、构造、形态、色彩、表面处理、装饰诸要素从社会的、经济的、技术的、审美的角度进行综合处理。既要符合人们对产品的物质功能的要求,又要满足人们审美情趣的需要,还要考虑经济等方面的因素。它是人类科学性、艺术性、经济性、社会性有机统一的创造性活动。[①]

2. 按设计性质的不同分类

产品设计按设计性质的不同,可分为方式设计、概念设计和改良设计[②]。

方式设计是指着重于研究人们的行为与生活方式,设计出超越现有水平、满足人们新的生活方式所需要的产品,即强调和改变人们生活方式的设计。如 1908 年 10 月 1 日自福特汽车公司的 T 型车(图 2-42)问世以后,美国人的生活、工作及娱乐的方式有了根本的改变。T 型车前所未有地为人们提供了便捷的出行,极大地促进了社会的繁荣。

图2-42　福特汽车公司的T型车

① 柳冠中. 工业设计概论 [M]. 北京:中国科学技术出版社,1994.
② 程能林. 工业设计概论 [M]. 北京:机械工业出版社,2003:94.

概念设计是指不考察现有的生活水平、技术和材料，纯粹在设计师预见能力所能达到的范围内考虑人们的未来与未来的产品，是一种开发性的对未来从根本概念出发的设计[①]（图2-43）。如在每年举办的德国法兰克福车展、北美国际车展和日本东京车展等世界著名车展中，环保、节能、外形前卫的概念汽车始终是车展的亮点（图2-44）。

图2-43　苹果触摸概念性液晶设计

图2-44　马自达概念汽车设计

改良设计是在研究了现有技术、材料和市场等因素的前提下，对以往产品的缺陷或不足进行改进，主要集中在产品的功能和外观设计上。如带橡皮的铅笔和自动铅笔的发明，就是对原有铅笔的不足进行了改良设计。再如20世纪初，由于禁酒运动的影响，美国民众开始更多地购买普通饮用水，当时喝水大都使用公用的金属杯、陶瓷杯或木质杯，存在公共卫生问题。直到1907年，Lawrence Luellen发明了一种廉价、不用与别人共用、使用后可以扔掉的杯子health kup，这种杯子后来改名为dixie cup，即纸杯。由于对健康的重视，一次性纸杯在美国文化中被延续下来，并被用来装咖啡。随后对一次性咖啡杯的改良设计层出不穷。1967年，为满足人们边走边喝咖啡的需求，Alan Frank设计了一次性咖啡杯盖并申请了专利。1984年出现的Traveler Lid是一次性杯盖的典范。而Tim Sprunger设计的Arom-Ahh杯盖同时兼顾到了用户味觉和嗅觉的需求（图2-45）。20世纪90年代，针对咖啡烫伤事故，出现了咖啡杯的防热护套Java Jacket、双层或三层纸的杯子，以解决一次性咖啡杯隔热差的缺点。有时候隔热的纸杯套也不能完全隔开高温的杯子，设计师 Kyu Seop Lee 设计的 Muggie 纸杯套增加了一个手柄以解决这个安全问题。

图2-45　Arom-Ahh杯盖

3．按使用目的的不同分类

产品设计按使用目的的不同，可分为日用品设计、电子产品设计、交通工具设计、家具设计和服装设计等。

日用品又称生活用品，是指人们日常生活中需要使用的物品。日用品设计就是对普通人日常生活用品的设计，如洗漱用品、化妆用品、家居用品、厨卫用品、床上用品、装饰用品等家庭用品的设计，如图2-46和图2-47所示。

图2-46　洛可可设计55°经典降温杯

① 黄良辅，段祥根．工业设计[M]．北京：中国轻工业出版社，1996．

图2-47　斯塔克设计的台灯

电子产品主要是指个人或家庭的消费类电子产品（图2-48和图2-49），如电视机、收音机、摄像机、照相机、音响、电话、个人计算机、办公设备、家用电子保健设备等。从20世纪90年代后期开始，融合了计算机、信息与通信、消费类电子三大领域的信息家电开始广泛地深入家庭生活，具有视听、信息处理、双向网络通信等功能。广义上说，信息家电包括所有能够通过网络系统交互信息的家电产品，如手提电脑、掌上电脑、无线数据通信设备、视频游戏设备、电视机顶盒、Web TV等。目前，音频、视频和通信设备是信息家电的主要组成部分。从长远看，电冰箱、洗衣机、微波炉等也将发展成为信息家电，并构成智能家电的组成部分。这些都属于电子产品设计范畴。

图2-48　苹果计算机　　图2-49　SONY数码Walkman

交通工具包括个人的交通工具和公共的交通工具（图2-50～图2-52），如滑板车、自行车、摩托车、汽车、火车、船、艇和飞机等。交通工具设计不仅仅包括对陆、海、空各种交通方式及工具的外形及功能的设计，而且还要考虑造型风格及安全性和功能性的统一，同时还要考虑到社会的需求，如能源节约和环境保护的问题。

图2-50　宝马自行车

图2-51　Koenigsegg CCX小汽车

图2-52　保时捷快艇

家具设计既属于工业产品设计，又属于环境设计。一件精美的家具不仅实用和耐久，而且必须符合人体工程学的要求，在具有良好的审美价值的同时，还要与陈设环境保持协调，如图2-53所示。家具种类繁多，按使用功能分，有柜类家具、桌类家具、坐具类家具（图2-54）、卧类家具和箱、架类家具；按使用范围分，有室内家具和室外家具，又可分为民用家具、办公家具和公共场所家具；按使用材料分，有木家具、金属家具、软体家具、藤制家具、竹制家具、钢木家具、塑料家具、玻璃家具和其他材料制成的家具。家具是功能、结构、材料和加工工艺相结合的艺术形象，其设计主要包括家具的造型设计、结构设计、材料和工艺设计三个方面。家具造型设计是对家具形体的塑造；家具结构设计研究的是家具零部件的接合方式和装配关系，合理的结构不仅可以增加家具的强度，节约原材料，便于机械化、自动化生产，而且能强化家具造型艺术的个性；材料和加工工艺是制作家具的重要物质条件和手段，是家具结构设计得以实现的基础。家具在保证实用的前提下，对其形体和表面进行美化处理以满足人们的审美情趣和心理要求。因此，家具的价值包括实用价值和审美价值。

图2-53　意大利lema家具设计　　图2-54　Moroso家具设计

服装设计是以面料做素材，以人体为对象，塑造出与人体搭配得当的美的作品。服装设计首先要明确设计目的，根据穿着对象、时间、环境和场合等基本条件进行创造性的设想，寻求人、服装与环境的高度和谐。这就是通常所说的服装设计必须考虑的三个前提条件，也叫T.P.O原则。T.P.O三个字母分别代表time（时间）、place（环境、场合）、object（主体、着装者）。在不同的气候条件和时间下，不同的环境和场合下，针对不同的着装者，对服装的设计都会提出不同的要求和定位。现代服装已超越为保暖、御寒、遮体而设计，也不只是为了舒适和实用，更重要的是展示穿着者的个性与修养、品位与身份，如图2-55和图2-56所示。

图2-55　Versace女装

图2-56　Gucci男装

2.3　视觉传达设计

从发展进程来看，视觉传达设计基本兴起于19世纪中叶欧美的印刷美术设计，英文为graphic design，又译为平面设计或图形设计等。随着科技的日新月异，以电子和网络为媒介的各种技术飞速发展，给人们带来了革命性的视觉体验。设计的内涵和外延在不断地扩展与延伸，平面设计所表现的内容已无法涵盖一些新的信息传达。因此，视觉传达设计便应运而生。

2.3.1　视觉传达设计的定义

视觉传达设计这一术语流行于1960年在日本东京举行的世界设计大会，其内容包括报纸杂志、海报（招贴）及其他印刷宣传物的设计，还有电影、电视、电子广告牌等传播媒体，它们把有关内容传达给眼睛，从而进行造型的表现性设计，统称为视觉传达设计。简而言之，视觉传达设计是"给人看的设计，告知的设计"。

视觉传达包括"视觉符号"和"传达"两个基本概念。所谓"视觉符号"，是指人类的视觉器官——眼睛所能看到的能表现事物一定性质的符号，如文字、图案、影像、动画、建筑物、造型艺术、舞台设计以及服装等都是能用眼睛看到的符号。所谓"传达"，是指信息发送者利用符号向接收者传递信息的过程，它可以是个体内的传达，也可能是个体之间的传达，如所有的生物之间、人与自然、人与环境以及人体内的信息传达等。而视觉传达是人与人之间利用"看"的形式所进行的交流，是通过视觉语言进行表达和传播的方式。不同的国家、地域、民族、年龄、性别、语言的人们通过视觉及媒介进行信息的传达、情感的沟通、文化的交流、视觉的观察及体验可以跨越障碍、消除阻隔，凭借对视觉符号的共识获得理解与互动。

视觉传达设计的英文直译为visual communication design，是以目的为先导，利用文字、图形、图像、影像、动画和色彩等可视的艺术形式通过特定的媒介传达信息的设计，是将可视化信息传达给受众并对其产生影响的过程。21世纪以来，社会环境发生了质的变化，视觉传达设计早已超越了原先平面设计的范畴，走向越来越广阔的空间领域。其技术手段由手绘表现转向计算机辅助设计，其形式由静态设计转向动态设计，其传播由硬广到软广，其渠道也由线下到线上，以满足21世纪人们的需求。视觉传达设计涉及传播学、社会学、经济学、心理学和美学等诸多相关学科领域，在精神文化领域以其独特的艺术魅力影响着人们的感情和观念。

2.3.2　视觉传达设计的类型

随着人类步入信息社会，视觉传达设计也在发生着深刻变化，如传播媒介由印刷、影视向数字化、信息化和网络化的多媒体领域发展，视觉符号由平面向三维、四维拓展，信息传达也由单向度向交互式转变，这充分体现了设计新的时代特征和丰富内涵，其领域随着科技的进步、新材料的开发和应用而不断扩大，并与其他领域相互交叉，逐渐形成一个与其他视觉媒介关联并相互协作的设计新领域，包括标志设计、文字设计、版式设计、广告设计、包装

设计、书籍设计、CIS 等。

1. 标志设计

标志是一种具有象征性的大众传播符号,以精练的形象表达特定的含义,并借助人们的符号识别、联想等思维能力,传达一定的信息。标志传达信息的功能很强,在一定条件下,甚至超过语言文字。因此,它被广泛应用于现代社会的各个方面。识别性、独特性、时代性、记忆性和适应性是标志设计的基本原则。

标志按性质的不同可分为类象标志、指示标志和象征标志。类象标志是通过模拟对象或与对象的相似而构成的。如人像就是一个特殊的符号,肯德基标志中的"山德士上校"(图2-57);原雀巢公司标志中的"鸟和巢";饭店门口的"五星"标志代表五星级;在吸烟区挂有一幅"燃烧的香烟"标识等。指示标志与

图2-57　肯德基标志

所指涉及的对象之间具有因果或是时空上的关联,如箭头路标就是道路的指示符号(图2-58);而建筑物安全出口处一般贴有一张门的指示符号。象征标志与所指涉及的对象间无必然或是内在的联系,是人们约定俗成的结果,即社会习俗,比如凤凰在中国是吉祥、永生的代表,高贵、美好的象征,北京2008年奥运会火炬接力标志"火凤凰"(图2-59)象征通过火炬接力把北京奥运会吉祥美好的祝福传遍全中国,带给全世界;龙是中华民族的象征,华夏银行的标志就是红山文化的 C 形龙与古铜钱的巧妙结合;鸽子和橄榄枝在全世界象征和平,上海世博会志愿者标志主体就由嘴衔橄榄枝飞翔的和平鸽与汉字"心"、英文字母"V"构成。

标志按使用领域的不同可分为商标和公共标志。世界知识产权组织(world intellectual property organization,WIPO)对商标的定义是:商标是将某商品或服务标明是某具体个人或企业所生产或提供的商品或服务的显著标志。根据该组织《商标注册用商品和服务国际分类尼斯协定》的规定,商标划分为商品商标和服务商标共 45 个类别。商品商标是指商品的生产者或经营者为了将自己的商品与他人的商品相区别而使用的标记,如化工原料、油漆染料、日化用品、油脂染料、医用药物、金属材料、机械机器、手工用具、电子产品、医疗器械、厨卫设备、交通工具、爆炸物品、珠宝首饰、乐器、办公用品、塑料橡胶、皮革制品、非金属建材、家具、厨具卫具、纺织原料、床上用品、服装鞋帽、地毯席类、娱乐玩具、食品、啤酒饮料、烟酒、广告销售、金融房产、建筑装饰等几十个类别。服务商标指服务的提供者为了将自己提供的服务与他人提供的服务相区别而使用的标记,如通信服务、物流旅游、加工服务、教育培训、科技研发、餐饮酒店、医疗保健、提供人员等 8 个类别。

公共标志也称公共标识,是一种为人们的工作生活带来某种社会利益的公共符号,方便人们的出行与交流。公共标志的意义和价值不同于商标,是一种非商业性的代表性符号,存在于人类社会的各个角落,如安全标识、交通标识、公共场所指示标识、储运标识、体育标识、环境保护标识、产品质量标识等。人们生活中常见的"防火""谨防触电""单向行驶""禁止右转""卫生间""安全通道""易碎""防水""游泳""马拉松""垃圾入桶""节约用水""禁止吸烟""食品质量安全""产品质量认证"等标识都属于公共标志。还有一些人们早已达成共识的、世界通用的公共性、精神性象征符号,如海燕象征坚强无畏的精神,青松象征顽强向上的品格,玫瑰花象征美丽浪漫的爱情,白雪象征纯洁干净的面貌等。全球知名的象征革命的公共标志——切·格瓦拉的头像(图2-60)经常出现在世界各地的 T 恤衫、旗帜、海报、壁画、音乐会上。虽然他已于 1967 年去世,但是无论是东方还是西方,切·格瓦拉已经成为理想主义、浪漫主义的象征,也是反抗主流、标新立异的文化符号。

2. 文字设计

文字是人类文化的重要组成部分,是传达思想、交流信息和表达感情的符号,既具有人类思想感情的抽象意义,又具有结构完整、章法规范、音韵与节律的特征。现代

图2-58　分流诱导标志

图2-59　火炬接力标志

文字设计已被广泛应用在社会的各个领域,用以强调品牌形象、扩大视觉影响、刺激心理感受和营造特殊氛围等。无论在何种视觉媒体中,文字都是重要的构成元素。因此,好的文字设计和排列组合能提高信息传播的准确度,提高作品诉求力,以及赋予作品较高的艺术价值。文字的主要功能是向大众传播各种信息和意图,因此文字设计应清晰易读、简洁明快,并且使用规范。另外,为了更好地传情达意,文字设计应具有创造性和艺术性,并要服从于作品的统一风格(图2-61)。

图2-60 "切·格瓦拉"象征革命的公共标志

图2-61 变形金刚的中、英文文字设计

现代文字设计主要分为两大类:一类是成套准体字体设计;另一类是创意字体设计。

成套字体设计是指一整套统一标准体例的字体设计,如宋体、黑体、行楷、隶书等中文字体,Garamond(加拉蒙体)、Bodoni(波多尼体)、Helvetica(黑尔维提卡体)、手写体等拉丁字母字体,都有着字形统一、笔画统一、大小统一、风格鲜明、美观大方的特征。应用普及的各种计算机成套字体是由世界各国的字库公司开发完成,一般面向社会有偿提供。这些字库的字体品种丰富、千姿百态,主要用于印刷品与数字屏幕显示。在国际化、全球化背景下,各国文字的应用一般遵循相互匹配原则,如方正字库提供的"一站式字体解决方案"(图2-62)。

图2-62 方正字库"一站式字体解决方案"

创意字体设计也叫美术字体设计,一般是在标准字体的基础上进行装饰、变形或加工设计。也可以脱离基础字体的字形或笔画的约束,根据文字内容,运用丰富的想象力进行创新设计,构成生动多变、夸张醒目、视感强烈、趣味性和艺术性强的字体。创意字体设计的个性较强,一般有以下几种风格,如图2-63~图2-66所示。

图2-63 Siscott作品　　图2-64 五十岚威畅设计的字体

图2-65 Serialcut作品　　图2-66 迪士尼标志

欢快轻盈——字体生动活泼、跳跃明快,有鲜明的节奏感和韵律感,给人以生机盎然的感受。这种个性的字体适用于儿童用品、体育用品、娱乐休闲或旅游产品等方面的传播。

端庄典雅——字体优美清新,格调高雅,给人以华丽高贵之感。这种个性的字体适用于女性化妆品、奢侈品或珠宝等方面的传播。

坚固挺拔——字体造型富有力度,给人以简洁爽朗的现代感,有较强的视觉冲击力。这种个性的字体适用于家用电器、摄影器材或工业用品等方面的传播。

深沉厚重——字体造型严谨规整、庄严雄伟,给人以不可动摇的感受。这种个性的字体适用于工程机械、大型运载车辆或政治宣传等方面的传播。

苍劲古朴——字体朴素无华,饱含古时之风韵,能给人一种对逝去时光的回味体验。这种个性的字体适用于传统产品的宣传,如历史悠久的名酒、传统食品、古典书籍或名胜古迹等方面的传播。

新颖奇特——字体造型设计奇妙、不同一般,个性特别突出,给人一种独特的印象和强烈的刺激感。这种个性的字体适用于电子游戏、创新型产品或时尚流行产品等方面的传播。

以上风格不同的字体,其应用范围与领域应各有不同。有的适合做标志(图2-67),有的适合做新闻标题,有的适合做商业广告,如适合宣传儿童用品、电器产品、化妆品等,有的适合放在LED大屏幕上显示播放,有的适合在移动端小屏显示,不一而足。因各自都有不同的风格和特征,这些创意字体在不同的传播媒介和使用环境中均发挥着重要的作用。

图2-67 故宫博物院标志和标准字体

3. 版式设计

版式设计也称编排设计或版面设计,即在版面上将图形、标题、正文和色彩等各种视觉元素进行有机地编排组合,将理性的思维个性化地表现出来,在传达信息的同时,也体现了一种具有独特风格和艺术特色的视觉传达方式。现代版式设计向着强调创意、注重情感、突出个性、追求多维空间等方面发展,其范围涉及报纸、杂志、书籍、手册、海报、包装、电子游戏、网页和APP界面等设计领域。因此,版式设计是现代视觉传达设计的重要组成部分,不仅是一种技能,更是技术与艺术的高度统一。

版式设计的最终目的是使版面条理分明,主题鲜明突出,强化整体布局,提高版面的协调性,有利于信息的迅速传达,并加深印象的留存,从而达到最佳的诉求目的。因此版式设计应主次分明、分类编排,并应处理好各个设计元素之间的关系,达到形式与内容的统一(图2-68)。

图2-68 《平面设计在中国》海报(陈绍华)

版式设计一般分规范版式设计和自由版式设计。规范版式设计以网格版式设计为主,有规范的网格来安排版面,体现出结构严谨、紧密连贯的特点(图2-69)。自由版式以设计师的主观感受及对文字、图形等视觉要素和版面的理解入手,打破传统的网格安排,根据主题的需要而自由地支配和安排版面(图2-70)。版式设计根据版面编排的不同形式,又分为标准式、标题式、圆图式、中轴式、斜置式、全图式、重复变化式、文字式、平行式、指向式、散点式、交叉式、左右式、棋盘式、围和式、纵置式等。通过这些丰富的版式设计形式,使版面成为直观动人、简明易读、主次分明、概念清楚的构成,使其在传达信息的同时,也传达设计者的艺术追求与文化理念,从而给读者提供一个优美的阅读空间。

第2章 设计形态

图2-69 德国一家工作室的平面设计

图2-70 Research Studio作品

4．广告设计

广告是随着商品经济的出现而出现，随着商品经济的发展而发展的，其历史悠久。现代广告是现代社会市场经济高度发展的产物，是现代社会及其经济活动的一部分，已成为传播信息的工具、推进生产的手段、开拓市场的先锋、扩大流通的媒介和引导消费的指南。

现代广告是运用系统论、信息论和控制论等学科知识，以市场调查为先导，以整体策略为主体，以创意为中心，以现代科学技术为手段，塑造良好的产品形象和企业形象，指导消费活动、培育新的生活方式与消费方式，促进社会生产良性循环的一种新的文化现象。现代广告设计已集科学、技术、经济、艺术、文化于一身，具有传统广告设计所不具备的新的特征和内涵。现代广告设计的任务是根据企业经营战略的要求，通过引人入胜的艺术表现，清晰准确地传播商品或服务的信息，树立有助于销售的企业形象与品牌形象。因此，广告设计应遵循关联性、创新性、震撼性和真实性等原则，如图2-71和图2-72所示。

图2-71 斯米尔诺夫伏特加广告 　图2-72 世界自然基金会公益海报

现代广告除继承了古代的广告形式外，还运用先进的科学技术和媒介创造了许多高效率的广告形式，其传播范围和速度、针对性和艺术性等方面都得到了极大的改善和提高。广告已由早期的简单形式、自发形式发展到现代的新科技、多种学科综合运用的一种有意识、有组织的经营活动，成为一种独立与成熟的产业。其形式包括有声的和无声的、显形的和隐形的、动态的和静态的、平面的和立体的、印刷的和电子的等各种形式。

广告的类型非常丰富。按广告的最终目的来分类：商业广告，也称经济广告或营利广告，推销商品或服务从而获取利润，具有营利目的（图2-73）；非商业广告，也称非营利广告，包括个人启事、政治宣传、协会会议、社会公益和文化事业等具有非营利目的，并通过一定的媒介发布的广告（图2-74）。

图2-73 OLYMPUS望远镜广告 　图2-74 反对皮草大赛全场大奖作品

按广告的覆盖区域分类：地方性广告，又叫零售广告，受众只来自某一城市或当地销售半径内，广告传播范围窄；区域性广告，只在某一区域而非全国范围内的广告，销售量有限，选择性较强；全国性广告，选择覆盖全国的

传播媒介发布广告,宣传的对象大多是通用性强、销售量大的商品或服务;全球性广告,又称国际广告,随着经济全球化和国际贸易的发展,利用覆盖全球的广告传播媒介发布广告已成为跨国公司的常用手段。

按传播媒介的不同来分类:印刷广告,包括报纸广告、杂志广告、海报(图2-75)、包装、名片、年历广告、黄页广告和直邮广告等;电子广告,包括广播广告、电视广告、电影广告、手机广告、网络广告、电子显示屏幕广告和电话广告等;户外广告,包括路牌广告、车身广告、墙体广告、门面招牌广告、灯箱广告、霓虹灯广告、充气广告和空中广告等;POP (point of purchase)广告即销售点广告,包括橱窗、招牌、门面装潢、吊旗、海报、商场陈列、展览会等。

图2-75　肖洋"新时尚"迎奥运海报

5. 包装设计

包装设计是指选用合适的材料,运用巧妙的工艺手段,科学地、经济地、艺术化地为商品进行包装造型、结构和装潢的设计。包装已成为现代商品生产不可分割的一部分,并在商品的流通、销售和消费领域中发挥着极其重要的作用,起着保护商品、传达商品信息、提高商品附加值、促进销售、方便使用、携带、存放和运输等作用。因此,包装设计应遵循安全、环保、艺术化和工业化等原则。尤其在现代社会,不污染环境、不损害人体健康、不浪费资源,有利于回收再生的绿色包装设计已成为人类社会的迫切需要。

包装设计包括包装造型设计、包装结构设计和包装装潢设计三大部分。包装造型设计大多指包装的容器造型设计(图2-76),是运用美学原则,通过形态、色彩和材料等因素的变化,将具有包装功能和外观美感的容器造型以立体化的形式表现出来。包装容器必须能可靠地保护商品和具有优良的外观品质,同时还需兼具相应的经济性和工业化等特征。包装结构设计是指从科学原理出发,根据不同包装物、包装材料、容器造型,以及包装容器各部分的不同要求,对包装的内、外构造所进行的设计,是为了实现被包装物在运输、存储、销售和使用过程中的安全性、稳定性而进行的设计。一个优良的包装结构设计,应当以有效地保护商品为首要功能;其次应考虑使用、携带、陈列、装运等的方便性,如图2-77所示为潘虎设计实验室设计的褚橙包装结构设计,随着抽拉盒子,褚橙随之升起,方便用户取用,是一套实用方便、趣味性极强的结构设计;还要尽量考虑能重复利用,并能显示内装物等功能。包装结构设计是与包装造型和装潢设计相互依存、融为一体的。包装装潢设计是将商标、图形、文字和色彩等元素艺术化组合构成包装装潢的整体效果,突出商品的特点和形象,力求造型精巧、图案新颖、文字鲜明、色彩明朗,以提升商品形象、增加商品附加值和促进销售。一个优秀的包装设计,是包装造型设计、结构设计与装潢设计三者的有机统一(图2-78)。

图2-76　SUPER酒壶造型设计

图2-77　褚橙包装结构设计

图2-78　褚橙系列包装设计

包装设计分为工业包装设计和商业包装设计两大类。工业包装设计以保护产品为中心，主要在厂家与厂家、分销商、卖场之间流通，便于产品的存储、搬运与计数。商业包装设计以促销为主要目的，分为经济包装设计和礼品包装设计等。商业包装是直接面向消费的，因此在设计时必须定位准确，符合商品的诉求对象的需求，力求简洁大方，个性突出，方便实用，而又能体现商品特性，是美化商品的一门实用艺术。

6．书籍设计

书籍设计是从内容出发，通过对文字、图形和色彩等视觉元素的准确把握和组织，达到内与外、神与形的统一。此外，在书籍的生产过程中，从确定开本和装订形式、选择封面材料和印刷纸张等方面，都要进行整体的设计和规划（图2-79）。好的书籍设计不但便于读者阅读，而且能充分传达书籍的思想、气质和精神，同时也给读者带来美的享受。书籍设计可分为外观部分设计和内页部分设计。前者包括护封、封面、封底、书脊、勒口和环衬（又称腰带），后者包括扉页、版权页、目录、内文版式、插图，此外还有书签带等。其中封面设计、扉页设计、插图设计和内文版式设计是书籍设计的四大主体设计要素。

图2-79　书籍设计

（1）封面设计

在当今琳琅满目的书海中，书籍的封面起着无声的推销员作用。封面设计通过艺术化的视觉符号来反映书籍的内容，是书籍设计的门面，也是书籍设计的重要组成部分。图形、色彩和文字是封面设计的三大要素。根据书的不同性质、用途和读者对象，设计需要把这三者有机地结合起来，从而表现出不同书籍的内涵，并以一种美的信息传播形式呈现给读者。好的封面设计应该做到主题突出、风格鲜明，在视觉元素的安排上要做到繁而不乱、层次分明，或简而不空、有主有次，应营造一种意境或品位。

（2）扉页设计

扉页设计是现代书籍设计不断发展的需要。书中扉页犹如室内的屏风，能增加书籍的格调，提高书籍的附加价值。扉页设计一般是封面的简化，单色印刷。随着人们审美观的提高，对扉页的要求也越来越高。精装书一般在扉页前添加空白页，以增加书籍的档次。一本内容很好的书如果缺少扉页，就犹如白玉之瑕，会减弱其价值。

（3）插图设计

插图设计是活跃书籍内容的一个重要因素。插图能加强读者对内容的理解力，并获得一种艺术的享受。尤其是科普书籍或少儿读物，如果有充分的插图设计，就能帮助读者快速理解书籍的内容，提高读者的阅读兴趣或激发读者想象力（图2-80）。

图2-80　《放风筝的小孩》绘本

（4）内文版式设计

书籍的内文版式设计一般以文字为主，还包括各种图形、图像或图表等版面组织要素，通过科学、合理、巧妙地安排，将书籍主题和内容准确地传达给读者，并让读者能够轻松而清晰地浏览书籍的内容。而各版面组织要素之间应形成和谐、美观的整体布局，将书籍的内容和形式、整体和局部完美地统一，使书籍不仅从形式上能吸引读者，同时还要从良好的立意上打动读者。

创造书籍之美应了解书籍这一传播载体的特质。书籍不是静止的装饰物，读者在阅读过程中会与之产生沟通和交流。读者可以从书籍中享受到阅读的乐趣。因此，书籍设计从整体到细节、从有序到跨越、从空间到时间、从抽象到物化、从逻辑思考到幻觉遐想、从书籍形态到传达语境……是一个感性的创造和具有哲理的控制过程。

7．CIS设计

（1）CIS

CIS是corporate identity system的简称，中文翻译为企业形象识别系统，是企业为了向社会公众传达统一的

形象而使企业自身在各个传播领域实现统一的表达,既是企业通过自己的行为、产品和服务在社会公众心目中树立起来的形象,也是企业文化的综合反映和外部表现,更是公众以其直观感受形成的对企业的全部看法和评价。

CIS 包括 MIS、BIS 和 VIS 三部分（图 2-81）。MIS 是 mind identity system（理念识别系统）的简称,是企业思想的系统化整合,是企业经营管理的文化根基,包括经营理念、经营宗旨、经营哲学、企业目标、企业定位、企业精神或格言、工作观念、管理观念、人才观念、创新观念、客户观念、价值观念、品牌定位、行为准则、道德规范等。BIS 是 behavior identity system（行为识别系统）的简称,是在企业理念指导下要求全体员工在对内生产和对外经营活动中执行统一的行为规范和准则,包括应用统一的仪表着装、言谈举止等向公众展示企业精神和树立良好的企业形象。VIS 是 visible identity system（视觉识别系统）的简称,是企业运用标志、标准字体和标准色在各种广告宣传中以特定的图形、语言和色彩表达企业统一的形象,通过统一的、标准的、美观的对内和对外宣传展示和传递着企业的文化、个性与形象。VIS 是 CIS 中最直观、最具有传播力和感染力的一个子系统。

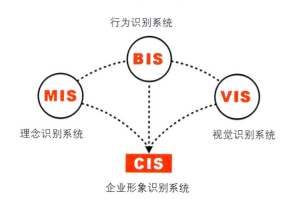

图2-81　CIS系统

CIS 是一整套以企业文化为中心,力求 MIS、BIS 和 VIS 三者有机统一的识别体系。其中,MIS 是 CIS 的根本,是企业的精神所在;BIS 则是企业思想的行为化;而 VIS 则是企业识别的视觉化。CIS 是树立良好的现代企业形象,也是现代企业走向整体形象化和系统管理的手段。

(2) VIS

VIS 是 CIS 的视觉展示部分,通过统一化、系统化、规范化的视觉识别设计,将企业精神和理念传达给社会和受众,从而树立起整体又富有个性的形象。具体到 VIS 设计中,是将企业理念、文化特质、服务内容等抽象语意转换为具体的视觉符号,以企业标志、标准字、标准色为核心,全面展开的系统化的视觉传达设计体系。VIS 设计分为基础要素和应用要素两大部分系统设计（图 2-82）。基础要素系统设计包括企业名称、标志、标准字、标准色、企业象征图形以及各要素的组合等系统设计;应用要素系统设计包括办公用品（图 2-83）、办公环境、生产环境、广告宣传、产品包装、企业服装、交通工具、展示陈列、公关礼品等系统设计。VIS 设计是企业树立品牌的基础工作,其设计原则包括系统性与整体性原则、可操作性原则、统一性与多样性原则、原创性原则、前瞻性原则、法律原则、艺术性原则和民族性原则。遵循这些原则能使企业视觉识别系统设计统一又富有变化,使企业的视觉传播资源得到充分利用,从而达到理想的品牌传播效果。

图2-82　VIS树

图2-83　IGH设计的办公用品

2.4 环境设计

环境设计是根据建筑和空间环境的使用性质、所处环境和相应标准,运用物质技术手段和美学原理,创造满足人们的物质及精神需求的室内外空间环境。这样的空间环境,既具有科学合理的实用功能,又能反映出历史文脉、艺术风格和审美取向等精神因素。环境艺术始终和人的使用要求联系在一起,其实现又与工程技术密切相关,是科技与艺术的统一体。

2.4.1 环境设计的定义

环境设计是指环境工程的空间规划和艺术构想方案的综合计划,其中包括了环境与设施计划、空间与装饰计划、造型与构造计划、材料与色彩计划、采光与布光计划、使用功能与审美功能的计划等,其表现手法也是多种多样的。著名的环境设计理论家多伯解释道:环境设计"作为一种艺术,它比建筑更巨大,比规划更广泛,比工程更富有感情。这是一种爱管闲事的艺术、无所不包的艺术、早已被传统所瞩目的艺术。环境设计的实践与影响环境的能力,赋予环境视觉上秩序的能力,以及提高、装饰人存在领域的能力是紧密地联系在一起的"。

环境设计的范畴主要是指以建筑及其内外环境为主体的空间设计。其中,建筑室外环境设计以建筑外部空间形态、绿化、水体、铺装、环境艺术小品与设施等为设计主体,也可称为环境景观设计;建筑室内环境设计则以室内空间、家具、陈设、照明等为设计主体,也可称为室内设计。这两者是当代环境设计领域发展最为迅速的两个分支。现代环境设计理论强调设计的基点是以人为本,在更高的层次上协调人与环境的关系,以维护人和其他生命的健康与持续发展。因此,环境设计的范畴是相当宽泛的。而环境设计师必须是能够运用现代设计理念创造性地从事环境设计的专业技术人才,是可持续人居环境的规划者和创造者。

2.4.2 环境设计相关学科

环境设计作为一门新兴的学科,是第二次世界大战后在欧美逐渐受到重视并发展起来的,是20世纪工业与商品经济高度发展中科学、经济和艺术相结合的产物。

环境设计涉及的主要学科有建筑学、城市规划学、景观学、生态学、工程技术学、人机工程学、经济学、设计学、艺术学、美学、心理学等。此外,现代环境设计还与计算机科学、行为学、社会学等密切相关。多种学科的交叉与融合,共同构成了外延广阔、内涵丰富的环境设计。其相关学科的关系如图2-84所示[1]。

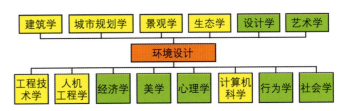

图2-84 环境设计与相关学科

2.4.3 环境设计的原则

环境设计的根本目的是为人们的生活提供一个理想的、符合生理和心理需求的高品质的生存空间,这个空间应该首先符合自然规律,包括建筑和设施的建构、人的行为方式、自然环境的利用等,还有尊重传统文化和注重满足人的精神文化需求,以及顺应社会的发展趋势等。

1. 人本性原则

环境设计的主体是人,环境设计的客体还是人。"以人为本"就是尊重人类自身,创造符合人的生存模式的环境。现代环境设计需要满足人们的生理、心理方面的要求,需要综合地处理人与环境、人际交往等多项关系,需要在为人服务的大前提下综合解决使用功能、经济效益、舒适美观、环境氛围等要求。可以认为现代环境艺术设计是一项综合性极强的系统工程,其出发点和归宿都是为人和人的活动服务[2]。

[1] 汤卓. 我国环境艺术设计的现状及发展趋势 [J]. 魅力中国,2009.
[2] 赵继瑛. 环境艺术设计应坚持"以人为本"的设计理念 [J]. 时代文学,2008.

从为人服务这一"功能的基石"出发,需要设计者细致入微、设身处地地为人们创造美好的环境。因此,环境设计要特别重视人体工程学、环境心理学、审美心理学等方面的研究,并能科学地、深入地了解人们的生理特点、行为心理和视觉感受等方面对环境设计的要求。针对不同的人、不同的使用对象,相应地考虑不同的设计要求。例如,在空间的组织、色彩和材质的选用,以及环境氛围的烘托等方面,均需要研究确定人们的行为心理、生理方面的要求。

2. 人、自然、社会三者和谐统一原则

人、自然、社会是构成环境的三大要素,三者相互作用、相互影响。环境设计是围绕环境展开的设计,但实质是协调三者的关系。虽然大多数的设计内容都是在人工环境里发生的,但是并不意味着排除对自然的思考,甚至为了创造出更加美好的人工环境,反而需要更多地考虑自然和生态因素。既然人与自然、社会的关系是相互依存、紧密联系的,那么追求三者的和谐统一就成为环境设计的首要任务,这也是设计事务中应持守的重要原则和评价设计成果的首要标准。环境设计是面向未来的设计,随着城市化、全球化的发展,人们向未来几十年甚至上百年的环境设计学科提出了挑战,最为密切的便是由能源、资源与环境危机带来的对可持续性发展的挑战。王澍设计的中国美术学院象山校区的水岸山居将传统的夯土黄墙应用到了现代建筑中,温暖而质朴;波浪形的黑瓦屋顶、层层交错的原木拱梁勾勒出一幅独特的山水田园风光,充满了写意之美;建筑利落的线条和回转的空间营造出气度非凡的现代感(图2-85)。在这样一个实验性建筑内外的环境中,王澍既探索了生土材料如竹木材料的利用,又科学地利用贯通空间中的空气流动,再加上"会呼吸的墙"和山居前自净化功能的池塘,令水岸山居冬暖夏凉,舒适怡人。可见,可持续发展应成为环境设计的共识。

2.4.4 环境设计的类型

环境设计具体涉及城市规划设计、建筑设计、室内设计、景观设计、公共艺术设计、生态环境、生活环境等诸多方面,与人们的生活、生产、学习、出行和游憩息息相关。

图2-85　中国美术学院象山校区水岸山居

1. 城市规划设计

城市是人类物质条件发展到一定阶段的产物。城市是一定地域范围内的社会政治经济文化的中心。城市的形成是人类文明史上的一个飞跃(图2-86)。现代城市规划研究城市的未来发展、城市的合理布局和城市各项工程建设的综合方案,是一定时期内城市发展的蓝图,是城市管理的重要组成部分,是城市建设和管理的依据,也是城市规划、城市建设、城市运行三个阶段管理的龙头。要建设好城市,必须有一个统一的、科学的城市规划,并严格按照规划来进行建设。城市规划是一项政策性、科学性、区域性和综合性很强的工作。它要预见并合理地确定城市的发展方向、规模和布局,做好环境预测和评价,协调各方面在发展中的关系,统筹安排各项建设,使整个城市的建设和发展达到技术先进、经济合理、环境优美的综合效果,为城市人民的居住、工作、学习、交通、休闲以及各种社会活动创造良好的条件(图2-87)。

图2-86　意大利Palmanova市镇设计

图2-87 上海城市规划

城市规划设计的原则是正确处理城市与国家、地区及其他城市的关系，城市建设与经济建设的关系，城市建设的内部关系等的指导思想。在城市规划设计编制过程中，应遵循和坚持整合原则、经济原则、安全原则、美化原则、社会原则。

整合原则是指城市规划设计应当使城市的发展规模、各项建设标准与定额指标同国家和地方的经济技术发展水平相适应，要正确处理好城市局部建设和整体发展、城市规划近期建设与远期发展、城市经济发展和环境建设的辩证关系，要坚持从实际出发，正确处理和协调以上关系的整合（图2-88）。

图2-88 瑞士伯尔尼

在城市规划设计中经济原则尤为重要。土地是城市的载体，是不可再生资源。城市规划设计要坚持适用、经济的原则，应合理用地、节约用地，科学地确定城市各项建设用地和定额指标，以实现城市的可持续发展。

安全需要是人类最基本的需要之一。城市规划设计应将城市防灾对策纳入城市规划设计指标体系。城市规划设计应当符合城市防火、防爆、抗震、防洪、防泥石流等要求。在可能发生强烈地震和严重洪水灾害的地区，必须在规划中采取相应的抗震、防洪措施，特别要注意高层建设的防火、防风问题等。此外，还要有意识地消除那些有利于犯罪的局部环境和防范上的"盲点"。

城市规划设计是一门综合艺术，需要按照美的规律来安排城市的各种物质要素，以构成城市的整体美。首先应注意人文景观和自然景观的协调，建筑格调与环境风貌的协调；还应注意传统与现代的协调，保护好城市中那些有代表性的历史文化设施和名胜古迹；同时也要注意城市的时代精神（图2-89）。此外，城市规划设计还应通过对建筑布局、密度、层高、空间和造型等方面的干预，体现城市的精神和气质，在要避免"城市视觉污染"的同时，满足生态设计的要求。

图2-89 奥地利萨尔茨堡

社会原则就是在城市规划设计中树立为全体市民服务的指导思想，贯彻有利于生产、方便生活、促进流通、繁荣经济、促进科学技术和文化教育事业发展的原则[1]。城市规划设计应注重人与环境的和谐和互动。例如引入公园、广场等公共交流空间，使市民充分享受清新的空气、明媚的阳光、葱郁的绿地、现代化的公共设施、优美舒适的居住环境，这种富有生活情趣和人情味的城市环境设计已成为现代城市规划和建设的标准。城市规划设计还要大力推广无障碍环境设计，不仅为健康成年人提供方便，而且要为老、弱、病、残、幼着想，在建筑出入口、街道商店、娱乐场所设置无障碍通道，体现社会的高度文明，其意义尤为重要（图2-90）。

[1] 仲岩. 当代环境艺术设计的发展趋势[J]. 艺术广角，2009.

2. 建筑设计

建筑是建筑物与构筑物的统称。建筑是人们用泥土、砖、瓦、石材、木材,以及钢筋混凝土、型材等建筑材料构成的一种供人居住和使用的空间,如住宅房屋、公共建筑(图2-91)、寺庙碑塔、桥梁隧道等。

图2-90　上海城市规划设计　　图2-91　安特卫普新法庭

建筑设计是指建筑物在建造之前,设计者按照建设任务,把施工过程和使用过程中所存在的或可能发生的问题事先做好通盘的设想,拟定好解决这些问题的办法、方案,用图纸和文件表达出来,作为备料、施工组织工作和各工种在制作、建造工作中互相配合协作的共同依据,便于整个工程得以在预订的投资限额范围内,按照周密考虑的预订方案,统一步调,顺利进行,并使建成的建筑物充分满足使用者和社会所期望的各种要求(图2-92和图2-93)。早在古罗马时期,建筑家维特鲁威在他的经典名作《建筑十书》就提出了建筑的三个标准:坚固、实用、美观,一直影响着后世建筑设计的发展。由于科学技术的发展,在建筑上使用各种科学技术成果越来越广泛和深入,设计工作常涉及建筑学、结构学以及给排水、声光、电气、供暖、空气调节、自动化控制管理、园林绿化和工程预估算等方面的知识,需要各种科学技术人员的密切协作。

图2-92　巴西利亚阳光大教堂　　图2-93　喜马拉雅中心

而通常所说的建筑设计,是指"建筑学"范围内的工作。它所要解决的问题包括建筑物内部各种使用功能和使用空间的合理安排,建筑物与周围环境、各种外部条件的协调配合,内部和外部的艺术效果,各个细部的构造方式,建筑与结构、各种设备等相关技术的综合协调,以及如何以更少的材料、更少的劳动力、更少的投资和更少的时间来实现上述各种要求,其最终目的是使建筑物做到经济、适用、坚固、美观(图2-94)。

图2-94　阿特拉斯酒店

建筑设计工作的核心就是要寻找解决上述各种矛盾的最佳方案。通过长期的实践,建筑设计者创造、积累了一整套科学的方法和手段,可以用图纸、建筑模型或其他手段将设计意图确切地表达出来,从而发现问题,同有关专业技术人员交换意见,使矛盾得到解决。此外,为了寻求最佳的设计方案,还需要提出多种方案进行比较。方案比较是建筑设计中常用的方法。从整体到每一个细节,设计者对待每一个问题一般都要设想多个解决方案,进行一连串的反复推敲和比较。即便问题得到初步解决,也还要不断设想有无更好的解决方式,使设计方案趋于完善(图2-95)。总之,建筑设计是一种需要有预见性的工作,要预见到拟建建筑物存在的问题和可能发生的各种问题,这种预见往往是随着设计过程的进展而逐步清晰、逐步深化的。

图2-95　AZ Zeno医院

3. 室内设计

室内设计是根据建筑物的使用性质、所处环境和相应标准,运用物质技术手段和建筑设计原理,创造功能

合理、舒适优美、能满足人们物质和精神需求的室内环境。该环境既具有使用价值，满足相应的功能要求，同时也应反映历史文脉、建筑风格和环境气氛等精神因素（图2-96）。因此，室内设计应达到实用和美观，提高生产力、提高商品销售量或改善生活方式的目的。室内设计的目的是围绕人类生活和生产活动，创造美好的室内环境。

影响室内设计的因素很多，诸如室内空间的具体用途是作为居住或工作、学习或休闲、娱乐还是礼拜，室内空间的内涵是什么，对现场环境的实用性考虑（图2-97），室内空间的尺寸、空间结构的潜能和局限性等方面的因素，建筑环境所使用材料的协调和最优化，健康和安全的因素以及需要特殊注意的地方等。现代室内设计是综合的室内环境设计，包括人工环境和工程技术方面的问题，也包括声、光、热等物理环境以及氛围、意境等心理环境和文化内涵等内容。室内设计的要素包括视觉（颜色、灯光、形状）、触觉（表面、形态、质地）以及听觉（噪声、回音）等方面。设计师必须对上述要素具备美学、适用性和技术上可行的欣赏能力，必须了解人们如何使用上述元素以及做出何种反映，不仅要了解单一要素，而且要了解不同要素间的相互作用。

室内设计应注重整体环境观和发展观。整体环境观是指室内设计的立意、构思、风格和环境氛围的创造需要着眼于环境的整体文化特征以及建筑功能特点等多方面考虑。宏观环境方面包括太空、大气、山川、森林、平原、草地和气候等；中观环境方面包括城镇及乡村环境、社区街坊建筑物及室外环境、历史文脉、风俗民情、建筑物功能特点和形体风格等；微观环境方面包括各类建筑的室内环境、室内功能特点和空间组织风格等（图2-99）。室内设计的发展观是动态的和可持续的，即现代室内设计在空间组织、平面布局以及装修构造、设施安装等方面都应留有更新改造的余地，同时所有人类活动都应重视有利于今后在生态、环境、能源、土地利用等方面的可持续发展。

图2-98　阿布扎比酒店内部

图2-96　帆船酒店内景　　图2-97　瑞典马尔默旋转中心内部

室内设计原则包括功能性原则、美观性原则、安全性原则、可行性原则、整体性原则和经济性原则。室内设计以满足人和人际关系活动的需要为核心，针对不同的人、不同的使用对象、不同的要求，在空间设计上需要注意研究人们的行为和心理感受。室内设计高度重视科学性、艺术性及其相互之间的结合，科学性在于新型材料的运用、良好的施工工艺以及良好的声光热环境的设施设备，艺术性在于高度重视建筑美学原理，重视创造具有表现力和感染力的室内空间形象，从而创造具有视觉愉悦和文化内涵的室内环境（图2-98）。

图2-99　新中式室内设计

4．景观设计

景观作为一个地理学名词，为一种地表景象或综合自然地理区，或是一种类型单位的通称，泛指自然景色。而城市景观可概括为人工景观和人造自然景观两大类。人工景观诸如建筑物、构筑物及街道、广场、城市雕塑等（图2-100），人造自然景观诸如中国古典园林、大地艺术等。

景观设计是一门保持和创造人及其活动与其周围的自然世界和谐关系的艺术的科学[①]。景观设计的主题是实现人居的人性化景观设计。例如，我国传统文化对人与自然的关系遵循的是"天人合一"思想。其设计的思想和主题是尊重自然，人工景观与自然生态环境相融合，可概括

① 高宇．用设计改善人类环境[J]．艺术与设计（理论），2007．

为"取其自然、顺其自然",如云南哀牢山梯田就是充分体现"天人合一"思想的大地艺术(图2-101)。所以中国古代建筑、山水园林设计都非常自然生动,如同中国的山水画,人在其中"可观、可游、可行、可居""景观因观景而生情"(图2-102)。

图2-100　巴黎景观

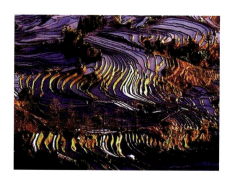

图2-101　云南哀牢山梯田

图2-102　杭州西湖

从国际景观规划设计理论与实践的发展来看,景观设计中的特色元素(即与众不同的本质特征)包括外观形象、生态建设和审美心理,其共同的追求是艺术价值。这种最高的追求从古至今始终贯穿于景观设计理论与实践的三个层面。具体地说就是景观感受层面——基于视觉的所有自然与人工形态及其感受的设计,即狭义景观设计;环境、生态、资源层面——包括土地利用、地形、水体、动植物、气候、光照等自然资源在内的调查、分析、评估、规划、保护,即大地景观和生态建设规划;人类行为以及与之相关的文化历史与艺术层面——包括潜在于园林环境中的历史文化、风土民情、风俗习惯等与人们精神生活世界息息相关的文明,即行为精神景观规划设计[①]。

外观形象是从人类视觉形象感受要求出发,根据美学规律,利用空间虚实景物,研究如何创造赏心悦目的环境形象(图2-103)。其强调第一印象,因为任何人都有先入为主的习惯,必须从第一感受开始就让大众喜欢。生态建设是随着现代环境意识运动的发展而注入景观规划设计的。主要是从人类的生理感受要求出发,根据自然界生物学原理,利用阳光、气候、动物、植物、土壤和水体等自然和人工材料,研究如何保护或创造出令人舒适的、良好的物质环境(图2-104)。审美心理是随着人口增长、现代信息社会多元文化交流以及社会科学的发展而注入景观规划设计。主要是从人类的心理精神感受需求出发,根据人类在环境中的行为心理乃至精神生活的规律,利用心理、文化的引导,研究如何创造使人赏心悦目、浮想联翩和积极上进的精神环境(图2-105)。

图2-103　景观设计

图2-104　欧洲城堡外的景观设计

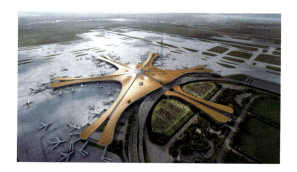

图2-105　北京大兴国际机场

在人们对环境的感受中,外观形象、生态建设和审美心理三个元素所起的作用是相辅相成、密不可分的。一个优秀

[①] 赵继瑛. 环境艺术设计应坚持"以人为本"的设计理念[J]. 时代文学, 2008.

的景观环境设计对人们带来的感受和震撼,必定包含着上述特色元素的共同作用。这也是中国古典园林中三境——物境、情境、意境一体的综合作用,现代景观设计同样包含着传统中国园林设计的基本原理和规律(图2-106)。

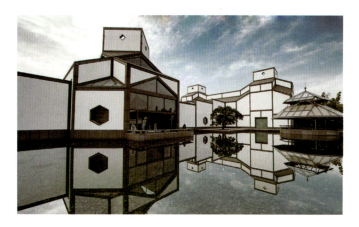

图2-106 苏州博物馆新馆

5．公共艺术设计

公共空间是指具有开放和公开特质的、由公众自由参与和认同的公共性空间。公共艺术设计正是这种公共开放空间中的艺术创作与相应的环境设计。公共艺术是多样介质构成的艺术性景观、设施及其他公开展示的艺术形式,如广场设施、城市雕塑、户外壁画、公共纪念碑等,如图2-107和图2-108所示。

图2-107 美国杰弗逊国家扩张纪念碑　　图2-108 纽带

公共艺术设计中的"公共"所针对的是生活中人和人赖以生存的环境,包括自然生态环境和人文社会环境。公共艺术设计的特征首先是艺术的公共性,前提是对人的尊重,同时意味着公共艺术与人的心灵沟通和交流(图2-109)。公众可以接近、感知、体验和参与公共艺术,以满足人们的心理与生理需求,同时公共艺术设计可以在感知和情感等方面提供更多的开放性信息,以实现公共艺术与人的良好互动,并且公共艺术直接或潜移默化地影响和改变着人们的文化观念和审美模式。其次是空间的公共性,公共艺术存在于公共空间当中,即在

空间上必须以一种公共方式存在,如同样一件雕塑作品放置在私人空间当中和公共空间当中,它们的属性是不一致的,放置在私人空间当中便不能称为公共艺术(图2-110),因此,凡是放置在公共空间的一切艺术品都可以算作是公共艺术。公共艺术所在的空间可以包括物理公共空间、社会公共空间以及象征性公共空间三种。物理公共空间如街道、广场、草地、海滩等通过城市设计可以形成;社会公共空间如咖啡屋、餐馆、酒吧、报纸等各种形式的媒体、互联网以及私人住所;象征性空间是通过规范和人们的集体记忆来完成的,与物理公共空间不同,很难归结为"实在地方",如史前岩画、宗教艺术、陵墓艺术等可以看作是一种处于象征性的公共空间中的艺术。在信息时代这三种空间共同构成了公共艺术的外部存在方式。最后,从精神层面来看,公共艺术尊重自然原生态以及对本土文化的延续,也是其公共性在更广义上的延伸(图2-111)。

图2-109 芝加哥云门

图2-110 布尔乔亚创作的巨型蜘蛛雕塑"妈妈"　　图2-111 莫斯科卫国战争纪念雕塑

现代公共艺术设计兴起于西方国家让艺术作品走出美术馆、走向大众的运动。公共艺术设计的主体是公共艺术作品的创作与陈设。理想的公共艺术设计需要艺术家与环境设计师的密切合作。艺术家擅长艺术作品的创作表现,而设计师擅长对环境要素的把握,两者的通力合作才能设计出风格鲜明的公共艺术作品。此外,还不能忽视公众参与的重要性和必要性。一座城市的公共艺术是这座城市

的形象标志，也是这座城市市民的精神呈现。它不仅能美化都市环境，还能成为城市地标，因而具有特殊意义。

2.5 装饰艺术设计

装饰是人类最早的设计形式之一。从人类诞生之日起，装饰就同人类相伴而生。在人类历史的发展过程中，装饰有着广泛的内容与形式，并且遍布于人类生活的各个领域，它以艺术性的审美特质，激发着人类爱美的欲望和审美的要求，成为人类永远的伙伴。由于时代、民族、地域和文化的差异，装饰设计呈现出千姿百态的设计形式，成为人类文化的一个重要的组成部分。

2.5.1 装饰艺术设计的定义

装饰通常被看作是一种实用的艺术设计样式，一般理解为打扮、修饰之意。《后汉书·梁泓传》中提到："女求作布衣麻履，织作筐缉绩之具。及嫁，始以装饰。"装饰即打扮之意。《现代汉语词典》也把装饰解释为"在身体或物体的表面加些附属的东西，使其美观"。把装饰理解为是对装饰主体的美化加工。日本的词典中将装饰同图案作相近的解释：意为意匠、设计之意，赋予装饰自律性的品格，以秩序化、理想化的艺术特征构成一种独特的设计门类。此外，由于在形式上具有较为完整的形式美的规律性，装饰又常常被视为一种设计技巧、意匠和艺术手法。这一概念强化了装饰的设计含义。特别是20世纪以来，装饰艺术设计受到各种艺术流派和设计思潮的冲击，传统的装饰从基本概念到设计样式都产生了新的变化，呈现一种多元的发展趋势。

装饰艺术设计也称装饰设计，一般是指从属于某客观对象，适应客观环境，通过各式各样的艺术表现手段，创作出具有美感的作品[①]。从形式上讲，装饰设计是按照对称与均衡、节奏与韵律、对比与调和的形式美的准则，运用夸张、变形或抽象的方式进行设计的艺术形式。其组织元素主要有装饰图案、空间结构、色彩组合、材料和工艺等几个方面，再配以各种装饰设计手法。随着时代的变迁，装饰艺术设计生发出各种丰富多彩、形式独特的内容。

2.5.2 装饰艺术设计的特征

装饰艺术设计是一种具有独特意义的艺术形式，具有二重性。

一方面是对其装饰主体的从属性，即装饰性。装饰设计依附主体，并从美感的角度明确揭示主体的特征、性质、功能及价值。例如中国新石器时代的仰韶文化中，彩陶在造型上重使用功能，结构严谨合理。而彩绘纹样重平面感，有植物纹、编织纹、几何纹、动物纹、人物纹等，纹样线条流畅、生动自然，并能根据立体造型巧妙安排双重视觉效果（图2-112）。其风格古朴、多姿多彩的彩绘纹样向人们传递着原始陶艺工匠们赞美生命、追求美感的设计思想。彩绘装饰表现内容丰富、艺术性强，较为集中地反映了中国原始社会时期装饰艺术所达到的较高水平。这类设计是以装饰性为特征并带有一定功能性的艺术样式。

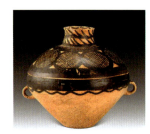

图2-112 彩陶双耳罐

另一方面就是装饰艺术设计的独立性，具有独立的审美价值，常常与被装饰主体融为一体。例如大地艺术和装置艺术常常利用各种不同的材料来创造一种全新的视觉体验，缩短了艺术与生活之间的界限（图2-113和图2-114）。在这类作品中，"装饰"一方面是整个主体的构成部分而具有独立性，另一方面其审美的意味超脱主体性能和价值，从而含有纯欣赏性的因素。

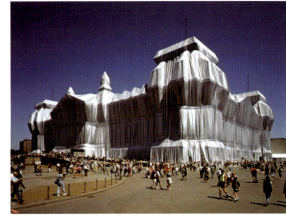

图2-113 克里斯托的"包裹国会大厦"

① 孟梅林，盛容．装饰艺术[M]．合肥：合肥工业大学出版社，2009．

图2-114 帕特里克·多尔迪的"巢穴"

2.5.3 装饰艺术设计的材料和工艺

装饰艺术设计的优劣很大程度上取决于设计者对材料的了解和控制能力。装饰艺术的创造过程是一个地道的物化过程，因此设计者应充分了解物质的内在规律和特性，熟知材料的硬度、强度、延伸性、收缩度、防静电、防老化、防锈、防腐和防潮等各种性能。同时要掌握或发明新的加工技术，依照实际的生产条件，借助于适合的材料来作为作品的物质载体。

装饰设计涉及的材料极其广泛，从自然界提供的天然材料到众多的人造材料，都为装饰设计提供了极大的创作空间。这些材料总体包括两类，一是天然材料，如木材、竹材、石材、天然纤维材料（毛、麻、棉、丝、棕、竹等）、泥土、天然漆、矿物颜料等；二是人造材料，如纸材、玻璃、塑料、金属材料（金、银、铜、铁、铝、铅、锡、锌、不锈钢等）、人造纤维材料、石膏、水泥、化学漆等。其加工技术有：竹木装饰品通常是用雕刻、锯刨等加工方法，装饰效果古朴；天然石材装饰品主要有大理石和花岗岩两大类，一般有切割、雕刻和抛光、凿毛、火烧等加工工艺，装饰效果高档凝重；布料的加工工艺有印染、裁剪、拼接、缝纫以及刺绣等；纤维材料装饰品通常以手工编织、打结为主，并以抽象的视觉形象给人柔和亲切的视觉享受；陶瓷有制坯、烧制等工艺；折纸艺术吸引人之处在于，不借助其他工具和材料，仅靠纸的折叠表现纯粹的肌理和结构，材料和方法是简单而有限的，表达却是无限的（图2-115）；玻璃装饰品具有透明的特性，经过喷沙、磨制、压制、腐蚀、吹制（图2-116）等制作工艺，

图2-115 Paons的废报纸晚礼服

晶莹剔透（图2-117）；金属装饰品的制作工艺略为复杂，一般有切割、铸造、锻造、冲压、焊接等工艺，有较强的现代感。各种材料结合不同的加工技术，形成庞大的加工工艺体系，可塑造出风格各异的装饰艺术品。

图2-116 玻璃吹制　　图2-117 Chihuly的玻璃艺术品

当今的装饰艺术品，借用材料本身的美感，以视觉质感和触觉质感为设计的重要因素，创造出了多样的装饰风格。如超写实主义雕塑、纤维主义等，几乎达到了对材料的无所不用其极的地步。这完全归功于材质美能够解决人的内心世界对完美的无限渴望。发现材质之美和恰如其分地利用材质之美是装饰艺术设计的重要创作手段。

2.5.4 装饰艺术设计的类型

装饰艺术与人们的生活和工作息息相关。从装饰的应用范围上讲，在城市建筑与园林美化、装饰陈设品、服饰等方面都离不开装饰造型和装饰图案设计，信息传播中的广告、包装、手册和书籍等设计也包含着装饰的因素，它们均属于装饰设计研究的范畴。

装饰设计随着时代的发展和人们观念的不断更新，现在已由饰物的从属地位逐渐形成了独立的设计样式，在形式美上具有较为完整、系统的自律性，已成为艺术设计的一个特殊门类。从装饰艺术设计的不同表现形式来看，可分为装置艺术、装饰雕塑（图2-118）、装饰壁画和壁毯、装饰屏风、室内装饰陈设品、服饰、民间工艺设计等；从装饰艺术设计的不同使用材料来看，可分为漆器艺术、陶瓷艺术、石膏艺术、纤维艺术、布艺、纸艺、铁艺、玻璃艺术、木石雕刻艺术以及综合材料装饰设计等；从装饰艺术设计的不同加工工艺来看，可分为手绘艺术、镶嵌艺术（图2-119）、编织艺术、刺绣艺术、印染艺术、雕刻艺术、烧制艺术、锻造艺术、吹制艺术等。

图2-118　北京798艺术区雕塑

图2-119　叙利亚和平阶梯

1. 装置艺术

装置艺术是指艺术家在特定的时空环境里，将人类日常生活中的已消费或未消费过的物质文化实体进行艺术性地有效选择、加工、改造和组合利用，演绎出新的展示个体或群体的、具有丰富文化意蕴的艺术形态。简单地讲，装置艺术就是"场地＋材料＋情感"的综合展示艺术。装置艺术的发展在题材选择、内容关注、文化指向、艺术品位、价值定位、情感流向和制作方法等方面都呈现出多元的、复杂的状态。

装置艺术始于20世纪60年代，也称为"环境艺术"，与六七十年代的波普艺术、极少主义、观念艺术等有着密切的联系。在短短几十年中，装置艺术已经成为当代艺术设计中的先锋。很多装置艺术最初都是在"非正式"的场所展览，例如旧金山的卡帕街装置艺术中心就是由分散的一栋栋经过翻修的民房组成。由于装置艺术把展览的场所搬到室外，放置在经过翻修的民居、废弃的厂房、简陋的仓库，以"平民化"的面目出现，实际上具有普及艺术的意味。同时，装置艺术还反对艺术馆用象牙之塔把艺术与生活隔离。它不仅变得"平民化"，还直接进入人们的生活：有的室外装置以声响雕塑组合的形式出现，有的建成奇异的园林，有的又像梦幻世界的建筑，有的则用来装饰大楼外墙，真正成为普通大众可观可游的生活环境，如北京的798艺术区。

随着装置艺术被大众认可和推崇，装置艺术设计本身也在变化。当代装置艺术不再是对传统的艺术馆展览的一种反叛，相反，现在已经成为艺术馆的宠儿。最初以反对艺术馆永久收藏为其宗旨的装置艺术也进入艺术馆的永久收藏品名单。以美国圣地亚哥当代艺术博物馆为例，在其举办的67次装置艺术展览中，有58件被博物馆收购，成为永久收藏品。现在西方已经有专门的装置艺术博物馆，例如英国伦敦的装置艺术博物馆、美国旧金山的卡帕街装置艺术中心等。特别是纽约新兴的当代艺术中心，几乎就是一个装置艺术的展览馆，在其庭院中，修筑了露天装置艺术的专用隔间。而在西方当代艺术馆的展览中，装置艺术也越来越占据重要位置。装置艺术因多采取生活用品和工业品等而与大众生活意象相联系，以其对大众生活意象的反诘与超越而获得了大众化和贵族化的双重品格（图2-120）。

图2-120　Alina & Jeff Bliumis "避难所"

装置艺术一般具有以下特征：装置艺术首先是一个能使观众置身其中的、三度空间的"环境"，这种"环境"包括室内和室外。装置艺术是艺术家根据特定展览地点的室内外环境和空间特地进行设计和创作的艺术整体（图2-121）。装置艺术是可变的艺术，艺术家既可以在展览期间改变组合，也可在异地展览时增减或重新组合。装置的整体性要求相应独立的空间，在视觉、听觉等方面不受其他作品的影响和干扰。装置艺术是人们生活经验的延伸，观众介入和参与是装置艺术不可分割的一部分。装置艺术创造的环境是用来包容观众，促使甚至迫使观众在界定的空间内由被动观赏转换成主动感受，这种感受要求观众除了积极思维和肢体介入外，还要使用其他所有的感官，包括视觉、听觉、触觉、嗅觉，甚至味觉。为了激活观众，有时是为了打破观众的惯性思维，那些刺激感官

的因素往往经过夸张、强化或异化。装置艺术不受艺术门类的限制，可自由地综合使用绘画、雕塑、建筑、音乐、戏剧、诗歌、散文、电影、电视、录音、录像或摄影等任何能够利用的形式和手段，可以说装置艺术是一种开放的装饰艺术设计形式。

图2-121　Alison Brooks"微笑"大型互动体验艺术装置

2．装饰雕塑

雕塑是雕、刻、塑三种方法的总称，以各种可塑的（如黏土、石膏）或可雕可刻的（木、石、骨、牙、金属）材料制作出各种实体形象。因此，雕塑艺术是立体造型艺术，即用三维空间表现的一种艺术形象以达到交流思想感情的目的。雕塑分为纯雕塑和装饰雕塑。纯雕塑（图2-122）可以自成一体，不作为建筑物或任何装饰的一部分。装饰雕塑（图2-123）是指被固定在建筑物或特定的环境中，从属性强，其尺度、材料与形态受到一定的限制。装饰雕塑具有"次艺术"特征，其主要特点是装饰，强调的是形态、色彩、肌理、空间、光影、节奏和情调等设计元素与环境的配合，充实和丰富所属的环境空间；标识性是现代装饰雕塑的又一特点，其鲜明的形象既提高了视觉冲击力，又具有很强的标识作用，兼具了装饰与实用的功能。

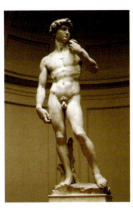

图2-122　大卫雕塑　　图2-123　城市雕塑

雕塑因形式的不同又分为独立式和浮雕。前者是一种没有任何依托，可以从任何角度和方向欣赏的；后者是直接雕刻在墙上的，以墙壁、石板、木板为载体，因雕刻深浅的不同又可分为浅浮雕和高浮雕。雕塑所使用的材质有木材、砖材、石材、金属材料、玻璃钢和混凝土等。

雕塑的历史悠久。古埃及的雕塑风格静穆、庄重，具有浓郁的神秘主义和宗教气息；古希腊的雕塑风格优美典雅、庄严宁静、和谐理想；古罗马的雕塑风格求真求实、立体感强；美洲的雕塑多大型，风格淳朴、悲壮而奇诡；非洲传统的木雕构思奇特，造型高度概括和夸张，粗犷的线条加上细腻的工艺，尽显非洲原汁原味的民族风情和神奇浓郁的艺术魅力；中国雕塑的装饰风格典雅、含蓄、端庄、优美。

现代雕塑是装饰艺术形象大使，不同个性的雕塑家代表着不同的装饰风格。马约尔的雕塑宁静、浑厚、丰满；布朗库西的雕塑简洁、单纯；摩尔的雕塑内涵丰富、造型独特（图2-124）；毕加索的雕塑夸张变形、结构复杂。20世纪50年代又出现了活动雕塑，是一种新的动态艺术形式，打破了雕塑静止的

图2-124　侧卧像

固有形态，借助于风、磁、电等动力产生局部运动，并结合音响、灯光等，营造出独具魅力的艺术形式。还有以假乱真的真人雕塑，既属于一种行为艺术，又能作为装饰艺术而兼具实用性，如用真人雕塑的商业秀来吸引受众眼球。

3．中国民间工艺设计

民间工艺是劳动人民为适应生活需要和审美需求就地取材，以手工生产为主的工艺美术品。中国民间装饰艺术反映了劳动人民对美好生活的向往与追求，受传统文化的影响，有着浓郁的民族风格，具有求大、求活、求全、求美四大特点。其种类大致包含三大类内容，一是诸如剪纸、年画、皮影、布玩具、泥塑和陶器等突出审美情趣的艺术品；二是生活用具、服饰、家具和交通工具等偏重实用的器物；三是如神像、供品、纸码和祭祀等器具带有宗教色彩的物件。以承载传统文化为目的的中国民间工艺设计的种类主要有以下几种。

(1) 剪纸

剪纸是用剪刀或刻刀等工具以一张纸为制作材料，通过民间艺人的巧手创作出来的造型简朴、大方，整体上相互连接的图案。剪纸可以是单张、多张或小批量生产的，有阴刻、阳刻之分，也有阴阳相结合的形式，有着浓郁的乡土气息（图2-125）。在实用功能和类别上有喜花、挂笺、窗花等单色或彩色剪纸。我国各地剪纸都各具特色，如山西吕梁地区的剪纸含有汉代石刻艺术所具有的质朴、粗犷、雄浑、博大之气；晋南剪纸刀笔道劲、酣畅淋漓，且具有粗中见细、拙中藏巧的特点；雁北的广灵、灵邱剪纸凝重而艳丽，既有塞外之野趣，又存关内之隽秀；而地处山西腹地的晋中剪纸，则呈圆润秀丽、纤巧精细的风格。

(2) 木版年画

木版年画是中国民间艺术通过木刻水印的方法印制的批量装饰年画。一般是多套木版通过多次水印而成的，也有局部手绘装点的。画面内容涉及范围广，一般为六神图像、祝福祈祥、戏剧传说、神话故事和劳动场景等。木版年画有单幅、对幅和多幅连环画等形式。中国的木版年画造型简朴生动，民间趣味浓厚，是广泛流传于民间的传统工艺品，最具地域代表性的有天津杨柳青（图2-126）、山东潍坊杨家埠、江苏苏州桃花坞、河北武强、四川绵竹、广东佛山、湖南邵阳、河南朱仙镇等。

图2-125　仙寿　　　图2-126　年年有余

(3) 民间绘画

民间绘画一般分为三大类，即北方的炕围画、江南的灶台画以及农民画（图2-127）。由于作者和使用者大多是农民，表现的也是农民的生活或民族民间的事物，有着广泛的生活基础和鲜明的特色。而少数民族的绘画以西藏的唐卡为代表。

(4) 皮影

皮影是用于皮影戏表演而制作的。艺人们手执皮影身上的拉杆，做出各种剧情需要的动作，通过灯光的照射和锣鼓、唱腔等配乐，形成一部精彩的戏剧。皮影以陕西、青海地区为代表，是我国古老的民间艺术结晶，一般是在牛、羊或驴皮上雕镂刻成的平面图像，采用阴阳虚实相结合的造型，运用类似于剪纸的方式，但其做工更加精细纤巧，色彩艳丽（图2-128）。皮影的造型异常丰富多彩，有自己一系列的夸张、变形、象征、示意等具体程式。

图2-127　户县农民画　　　图2-128　皮影

(5) 布玩具

用布做外壳的软雕塑一般多为动物造型，如鸡、牛、羊、虎（图2-129）、鱼等，并在上面装饰布贴花、挑花、绣花等。它采用抽象夸张的设计手法，把儿童的形态精神与动物的形象交融互渗，使布玩具形象憨态可掬，放射出了儿童纯真、善良和热闹的审美形态，被现代社会常作为室内装饰之用。

(6) 泥塑

泥塑俗称"彩塑"，中国民间传统的一种雕塑工艺品。制作方法是在黏土里掺入少许棉花纤维，捣匀后，捏制成各种人物的泥坯，经阴干，涂上底粉，再施彩绘。泥塑艺术发展至唐宋为鼎盛时期，著名泥塑有甘肃敦煌莫高窟的菩萨。至清代，泥塑形成南北两大著名流派：北方有天津"泥人张"，南方有无锡"惠山泥人"。"泥人张"指天津泥人张长林，是捏塑世家，作品以写实为特色，人物造型，音容笑貌，色彩装饰，无不强调一个"像"字。其子张兆荣、孙张景桔继承祖业，为中国彩塑艺术做出贡献。"惠山泥人"又可分两类：一类为"泥要货"，供儿童玩耍，"大阿福"（图2-130）是最典型的作品，其造型丰满活泼、浑厚简练，色彩明朗热烈，富有浓厚的乡土气息；另一类为"手捏戏文"，主要塑造戏曲人物，这类泥人很注意神态刻画，造型适当夸张，表现技法精练，色彩纯朴、深厚，实有江南地方特色。现代著名艺人有胡新明、王忠富、于庆成等人。此外，陕西凤翔、河南淮阳的泥塑风格粗拙、憨稚，苏州、无锡、潮州的泥塑风格精细灵巧，福建泉州的戏曲泥塑佛教色彩浓厚。

图2-129　布老虎　　图2-130　抱狮阿福

（7）印染

中国民间印染的历史悠久，常用的方法有蓝印花、蜡染和扎染等。

蓝印花数百年来一直盛行于中国各地（图2-131）。在江苏、山东、陕西、四川、湖北、河南、江西等地都有大量生产。蓝印花布以镂空型纸板为花版，上面刮上石灰豆粉浆，漏印于棉布上，前后分多次放入植物靛蓝染料中染色，染色完后去粉洗净，就能得到美丽的花纹。蓝印花布从制版到染色，工艺复杂，花样风格多样，能给人们一种清新朴实的美感，深受人们喜爱。

蜡染以中国贵州少数民族地区为代表，以石蜡和蜂蜡作为防染材料，以各种铜片刀作为描绘工具，在棉布上制作出各种美丽的花纹，然后放在染料中染色，最后洗去浮色且退去蜡，便完成蜡染布制作。贵州地区的苗族、布依族等民族设计的蜡染图案风格各具特色：苗族的蜡染图案有的是日常生活中接触的花、鸟、虫、鱼，有的是沿用古代铜鼓的花纹和民间传说中的题材等（图2-132）。布依族则喜用几何图案，每一个几何图案都有不同的寓意，比如圆圈代表粮仓，小点点代表天上的星星等。这些自然纹样和几何纹样都来自贵州少数民族十分熟悉的大自然，但在造型上又不受自然形象细节的约束，而是做了大胆的变化和夸张的艺术处理。这种变化和夸张既准确地传达了物象的特征，又具有相当高的艺术概括能力。

图2-131　蓝印花　　图2-132　蜡染

扎染以云南地区为代表，通过绳索不同捆扎棉布的方法达到防染目的，代表花纹有"小蝴蝶""小菊花"等，图与地蓝白相间，透出质朴之美（图2-133）。此外，还有夹染、卷压染等工艺。

此外，还有陶器、脸谱、面具、漆器、面塑、绢人、刺绣艺术、草编和竹编工艺品（图2-134～图2-136），以及木、石、砖三大雕刻等民间工艺类型，它们共同构成了中国民间工艺美术的整体。民间工艺承载着老百姓对美好生活的期盼，其设计风格纯朴稚拙、随意大方、夸张活泼；图案带有很强的装饰性，并有深刻的寓意；造型上采用大胆的取舍、夸张和提炼；色彩艳丽、色调对比强烈；形象和构图饱满。同时，由于民间工艺的使用范围广泛，既可以供生活使用，又可用于装饰美和美化环境，具有实用价值和审美价值统一的特点。

图2-133　扎染　　图2-134　击鼓说唱陶俑

图2-135　贵州傩面具　　图2-136　平遥推光漆器

4．陶瓷艺术

中国是瓷器的故乡，英文china一词就有"中国"和"瓷器"的双重意义。距今一万年左右的新石器时代，原始人便创造了陶器。伴随着人类文明的进步，这一"土与火"的艺术不断丰富、成熟、推陈出新。3000多年前的商代出现了原始瓷器。又经过千余年的创造积累，东汉时期由浙江地区创烧出成熟的青瓷器。唐代的赵窑青瓷和邢

窑白瓷以及唐三彩都非常著名。至宋代,当时的汝窑、官窑、哥窑、钧窑和定窑并称为宋代五大名窑,各具风格、多姿多彩,是瓷业最为繁荣的时期。此后,元代的青花瓷成为瓷器的代表,其中江西景德镇最为有名,被称为瓷都。明清时期的青花、粉彩、祭红、郎窑红等产品都是我国陶瓷史上光彩夺目的明珠。中国陶瓷经历了从陶到瓷、陶瓷齐驱的发展历程,被喻为中国文化的象征。

中国的陶瓷制品无论在材质、造型或装饰方面都有很高的工艺和艺术造诣。

（1）陶瓷的材质

陶瓷是陶器、炻器和瓷器的总称。通俗地讲,用陶土和瓷土这两种不同性质的黏土为原料,经过配料、成型、干燥和焙烧等工艺流程制成的器物,叫陶瓷。

用陶土成型、烧制的器皿叫陶器（图2-137）,质地粗糙、多孔,一般为红色或砖青色,无光泽,烧制时窑内温度一般在950～1165℃之间,不透明体,通常有不施釉和施釉之分。

用富含石英和云母等矿物质的瓷石、瓷土或高岭土等成型、烧制的器皿叫瓷器（图2-138）,其质地细密,一般为白色、青色,在器表施有釉面,烧成温度在1200℃以上,光泽平滑,呈半透明。

🔸 图2-137　陶器

炻器又称缸器,是介于陶器和瓷器之间的制品,质地致密,多为棕色、黄褐色或灰蓝色,坯体不透明,已完全烧结,这一点很接近瓷器,但仍有2%以下的吸水率,如紫砂器（图2-139）。

🔸 图2-138　元青花缠枝牡丹纹带盖梅瓶　　🔸 图2-139　惠祥云紫砂壶

（2）陶瓷的装饰

自从陶瓷被人类烧制成功后,对陶瓷的装饰就在不断地探索和改良中进步,大体上可归纳为"胎装饰""釉装饰"和"彩装饰"三种方式,三种方式相互结合,就构成难以尽数、多姿多彩的陶瓷制品。

胎装饰包括造型、堆塑、贴塑、模印、剔、划、刻、镂（图2-140）以及绞胎、套接等对胎体的美化加工方式（图2-141）。

🔸 图2-140　胎体镂刻　　🔸 图2-141　山叔陶艺

釉装饰是以各种不同釉料的配制和涂施,达到遮盖胎体、美化器物、利于使用的装饰功能。釉是一种玻璃质体,能弥补坯体上细小的缝隙和孔洞,可以改善陶瓷的表面性能并提高其力学强度。施釉的陶瓷表面平滑、光亮、不吸湿、不透气,易于清洗,有保护和美化坯体的作用。

釉的种类很多,按烧成温度可分为高温釉、低温釉;按外表特征可分为透明釉、乳浊釉、颜色釉、有光釉、无光釉、裂纹釉（开片）和结晶釉等。如盛行于唐代的唐三彩（图2-142）,系素烧胎体涂白、绿、褐、蓝色釉,窑温高达1100℃烘烤而成。

🔸 图2-142　唐三彩

彩装饰的目的则全在于人们的美学追求。瓷器表面装饰有釉上彩、釉中彩和釉下彩之分。釉上彩是指在已烧成的白釉或涩胎瓷器上用色料绘饰各种纹样,再于700～900℃左右的低温窑炉中二次烧造,低温固化彩料而成,因彩绘施于釉上,因而易磨损、易受酸碱等腐蚀。其彩料应用广泛,有釉上五彩、粉彩（图2-143）、新彩、珐琅彩、墨彩、描金等,釉色鲜艳,品种丰富且艺术性较强。釉下彩是指先在半成品坯体上彩绘图案之后,再施釉进入高

温窑焙烧而成的。烧成后的图案被一层透明的釉膜覆盖，色彩经久不退，表面光亮柔和、平滑不凸出，显得晶莹透亮，有青花、釉里红、青花釉里红（图2-144）、釉下三彩、釉下五彩等。釉中彩也称高温快烧颜料，颜料的熔剂成分不含铅或少含铅，按釉上彩方法施于器物釉面，通过1100～1260℃的高温快烧，釉面熔融，使颜料渗入釉内，冷却后釉面封闭、细腻晶莹、滋润晃目、抗腐蚀、耐磨损，具有釉下彩的效果。

↑ 图2-143　清粉彩凤凰牡丹纹瓶

↑ 图2-144　青花釉里红云龙纹直颈瓶

现代陶艺利用陶土特有的质感，隐喻着本真的回归，探索纯粹的形式构成。利用陶土在肌理与质地上的丰富变化构造一种新的形式关系，丰富了纯形式的表现力，并侧重自我观念的表达。现代陶艺不以实用为主要功能，更多注重的是艺术性和装饰性。

5．纤维艺术

纤维艺术是利用天然动、植物纤维（丝、棉、麻、棕、藤、草等）或人造纤维等这些与人类最具亲和力的材料，以编织、环结、缠绕、缝缀、捆扎、粘接等技术，以绘、染、喷、绣、印等手法，结合新颖的构思，塑造出千姿百态的平面的和立体的一种艺术形式。现代纤维艺术已经超越了经纬编织的古老概念，而是一种包容性极强的艺术形态。其范畴极其宽泛，传统样式的平面织物（壁毯）（图2-145）、现代样式的立体织物（软雕塑）以及在现代建筑空间中用各种纤维材料表达观念的装置艺术作品均可列入其中，它们均在视觉与触觉、形式与内容等方面不断地给观者以全新的审美体验。

平面纤维艺术专指经纬交织而成的纺织物，从早期的壁毯发展而来。现代纤维艺术使用的材料扩展了许多，如利用金属丝、塑料绳、橡胶、纸材或皮革等新材料，且在构图中层次高低起伏变化比较大，可制成具象或抽象的平面艺术品，它以装饰为目的，追求作品的形式美（图2-146）。

↑ 图2-145　传统样式的平面织物

↑ 图2-146　张海东、王薏设计的艺术品

软雕塑利用纤维艺术材料的丰富性设计出立体形式，以其表面柔和、质地松软的立体艺术形式增加空间环境的人情味（图2-147），而且它还突破了传统雕塑形态不可改变的固有形式，根据创作者的意图和空间的改变调节自身的形态、组合方式和展示方式，与光线相互配合，能产生丰富的三维效果。

纤维艺术既有传统工艺美术的属性，也有现代艺术设计的特征，同时还兼容雕塑等纯艺术的特质，具有很大的综合性，集审美功能和实用功能于一体。纤维艺术在软化空间，协调人、自然与社会之间的关系等方面起着重要的作用。特定材质的运用和表现形式的多样化，再加上纤维材料本身所具有的物理性与化学性，使得纤维艺术作品具有御寒、保暖、防潮、吸光和隔音等功能效用。同时，纤维艺术因材料的柔软温暖、形态亲切、色彩丰富，更容易从视觉上引起人们的情感共鸣。当纯欣赏性的壁毯从实用织物中脱离的那一时刻起，纤维艺术便从对人类直接的物质关怀转向深层的精神关怀。现代社会快节奏的生活方式、紧张的工作环境从各方面给人们施加压力，而纤维艺术具有的天然的亲和力能给人们以抚慰，并以超越时空的力量唤起人们对于远古文明的向往。

现代纤维艺术突破了固定模式的创作态度，加工处理自然柔软或新颖多变的综合材料，满足了人们深层次的心理需要。从材料出发，以此为创作基础，超越材料的束缚，使得作品具有空间生命力，成为当代人文思想表现载体的关键（图2-148）。纤维艺术的无限开放性为艺术家

探索多元的纤维材料、开拓新颖的艺术形式提供了广阔的空间。某些另类材料因为作者的恰当使用，给人以陌生化的视觉效果，很好地构建了个性化的审美王国。正如弗朗索瓦兹·克莱尔·普鲁东所说"自然畅达地抵达人的精神层面"。纤维艺术由于历史悠远，故常被人称作"历久弥新的艺术"。

图2-147 任光辉"生命之柱"　　图2-148 施慧"游影浮墙"

6．手绘艺术

手绘艺术源于对涂鸦艺术的喜爱。涂鸦艺术出现于20世纪70年代早期的美国，是对波普艺术的一种继承和发展，它们在精神上有着一致性，都倾向于关注大众文化。涂鸦艺术是富有创造精神的纽约展现给世人的一种全新的、激动人心的表现形式，表达了对权威的蔑视，也是一个时代的精神状态与心理体验的记录和展现。轻松、随意、能自由宣泄情绪的涂鸦在现代艺术设计中已成为一种常见的表现形式（图2-149）。当涂鸦风靡全球成为一种时尚的时候，这股风潮开始席卷人们的日常生活领域。由于手绘比工业印刷的机械性更具有欣赏价值，设计者可以尽情发挥，并充分展现个性和对艺术的追求，极大地满足了现代人"自己动手做"（DIY）的心理（图2-150）。

图2-149 纽约5POINTZ涂鸦

图2-150 德国艺术家Edgar Müller 团队创作的街头超写实3D画

由于手绘的技巧和方法有自由和随意的特点，在丰富表现视觉语言方面具有其他装饰艺术手段无法比拟的优势，艺术的生动性在设计师灵巧的笔间流泻并贯穿于表现的始终，是设计师能动地、艺术地掌控作品的能力体现。在干净利落地准确把握形象特征之间，简练而不单调，严谨而不呆板，笔法沉稳而流畅，转折变化而丰富，形态准确而生动，笔顺有序而和谐，是艺术地增强作品视觉感染力的有效手法。

手绘艺术的载体，常见的有墙壁、家具、服饰、室内装饰品、布艺玩具，甚至是人体彩绘。从手绘T恤、裤子、鞋、手套、口罩、帽子到包包、抱枕、靠垫、玩具等，还有手绘墙（图2-151）、手绘家具（图2-152）、手绘瓶子和手绘盘子等装饰品，为人们的日常生活增添了许多艺术气息。

图2-151 手绘墙　　图2-152 手绘家具

手绘的工具有国画用的勾线笔、中国画笔、油画笔、画刀、水彩画笔、马克笔、板刷、海绵、纺织颜色笔、丝瓜络等，可以根据需要选择。调色盘和笔洗多用不吸水的陶瓷、玻璃、珐琅质地的容器。手绘颜料有丙烯颜料、手绘专用颜料和纺织颜料等，它们具有不同的特性和装饰效果。丙烯颜料是一种水溶性绘画材料，可以反复堆砌，画出厚重的感觉；也可以加入粉料及适量的水，用类似水粉的画法覆盖重叠，画面层次明朗而丰富；如在颜料中加入大量的水分可以出水彩效果，画面纯净透明。丙烯颜料容易干

燥,干燥后为柔韧薄膜,且坚固耐磨、耐水不褪色且无毒环保,适宜在吸水的粗糙底面上作画,如纸板、棉布、木板、纤维板、水泥墙面、石壁、亚光金属面板等。专用手绘颜料是专门针对手绘推出的一种新型颜料,绘画工艺简单,颜料色泽透明亮丽、色彩鲜艳、有遮盖力,固色效果更好。作画时不用调和油,也不需要稀释。其用途广泛,除用于纺织品的手绘和高档服装的修色外,在墙壁、木头、水泥、纸张上也都可以绘画。纺织颜料专门用于纤维布料上作画,其特点是画完后画面比较柔软,透气性好,色牢度比较高,洗后不容易褪色。

手绘表现因继承和发展了绘画艺术的技巧和方法,所以产生的艺术效果和风格便带有纯天然的艺术气质。手绘是随意、自由而丰富的,设计师不应被一种固有的概念和表现形式所困,而应利用和发挥各种工具和材料的优势,因势利导地去表达,不固守成规,才能不断地有所创新和突破。

2.6 虚拟设计

正在蓬勃发展的虚拟设计是计算机虚拟技术与设计结合的产物。计算机虚拟技术是20世纪末才兴起的一门崭新的综合性信息技术,融合了数字图像处理、计算机图形学、人工智能、多媒体技术、传感器、网络,以及并行处理技术等多个信息技术分支的最新发展成果,为用户创建和体验虚拟世界提供了有力的支持。虚拟技术在设计领域的广泛使用使得设计的领域不断扩大,表现形式和内容也更加丰富,传播效果也更加真实和自然。

2.6.1 虚拟设计的定义

虚拟设计是指集图、文字、声音、影像等各种信息媒介于一体的信息处理艺术,这些信息由计算机加工处理后,通过网络以图形、图像、文字、声音、视频、动画等多种方式输出,达到传播和互动的目的。

虚拟设计是计算机、声像、通信技术的综合体,是通过计算机和网络技术构建的艺术化的虚拟现实,并且用户有更大和更自由的选择权,更多角度的观察点以及参与方式。因此,综合性、虚拟性和交互性是虚拟设计的特征。技术与艺术、现实与虚拟、参与与互动,这种新的空间表现形式日渐融入人们生活的各个方面。

2.6.2 虚拟设计的类型

从某种角度上来说,虚拟设计是数字化、信息化和网络化时代的独特表现形式,其类型大致可分为网页设计、计算机动画设计、用户界面设计、虚拟现实设计等。

1.网页设计

网页设计是网站最重要的组成部分。网站是企业向用户和网民提供企业、产品或服务等信息的平台,同时也是企业与用户进行交流互动的平台。网页设计主要是指网页的程序设计和视觉设计,其关系类似房子的结构和外观:程序设计是房子的结构,视觉设计则是房子的外观,二者需完美结合。一个优质的网页设计必须同时兼备良好的视觉设计和程序设计。而其中的网页视觉设计与艺术设计密不可分。

(1)网页视觉设计元素

网页视觉设计元素包括文字、表格、图形、图像、色彩、动画、影音和超链接,以及版面和结构设计等(图2-153)。

图2-153 网页

(2)网页设计应遵循的原则

① 明确设计的目的和用户需求

网页设计必须首先明确设立网站的目的和用户需求,做出切实可行的实施计划。根据消费者的需求、市场的状况、企业自身的情况等进行综合分析,以消费者为中心、市场为导向进行设计规划。

② 总体规划、主题突出、风格鲜明

在目标明确的基础上,完成网页的总体构思和规

划。网页设计应首先确立鲜明的风格,并且突出主题。针对企业形象、行业特征、产品或服务特质和用户需求等的不同,应对网页的整体风格和特色做出恰当的定位,如有的简洁清新,有的理性现代,有的优雅时尚……拉开彼此的距离,产生的差异能充分体现企业的形象和特点。为了将网站丰富的内容统一规划在页面结构中,网页的风格和形式必须与内容相统一,即形式服务于内容。

③ 版式设计的美观性和结构设计的合理性

网页设计作为一种传播载体,通过对各组成要素的合理布局,表现网页的和谐之美。多页面网站的版式设计要求各页面之间存在有机联系,特别要处理好页面内以及页面之间的内容与秩序的合理关系,以达到统一美观的视觉效果。网页版面清晰、结构清晰、导向清晰,再加上科学合理的超链接,就能创造轻松愉快、便捷流畅的使用体验。

④ 和谐的色彩搭配

在网页设计中,根据和谐、均衡和重点突出的原则,将色彩进行合理地组合搭配,以构成赏心悦目的页面。如果企业已设计有企业形象识别系统,应按照其中的视觉识别系统进行色彩的规划和运用。

⑤ 整合优势资源

网络资源的优势之一就是多媒体功能。为强化注意力,网页的内容可以采用3D、动画、音乐或视频等丰富的形式或手段来表现。但应注意的是,无论使用什么形式或手段,都是为内容服务的,而不是为了装饰而装饰。

2．计算机动画设计

与真人电影相对应的"以绘画或其他造型艺术形式作为人物造型和环境空间造型的主要表现手段"的艺术统称为 animation[①],这是英文中比较正式的叫法。animation 源自于拉丁文字根 anima,意思为灵魂。动词 animate 在英语词典中的解释是"赋予生命",可引申为使某物活起来的意思。根据著名动画艺术家诺曼·麦克拉伦的主张,中文"动画"应有"创造运动的艺术"之意,而不仅仅是"会动的画的艺术"。

动画是一种综合艺术设计门类,集合了绘画、漫画、摄影、电影、音乐、文学、数字媒体和计算机技术等于一身的艺术表现形式。动画可以虚拟现实,直观表现和抒发人类的感情,它又是一门幻想艺术,能扩展人类的想象力和创造力。

（1）动画片的生产原理

动画片（animated film）可以理解为"赋予生命的电影",在中国早期被称为"美术片",而源于美国的 cartoon（卡通）是对"非真人电影"的最早叫法。动画片是指采用逐格拍摄的方法,把一系列连贯动作依次拍摄下来,在连续播放时产生活动的影片。无论其静止画面是由计算机制作还是手绘,抑或只是木偶每次轻微的改变,然后再拍摄,当所拍摄的单帧画面以每秒24帧或以上速度去播放,因视觉残像造成眼睛对连续播放的画面产生错觉,就获得形象活动流畅自如的艺术效果。通常这些影片是由大量密集和枯燥的工作完成。20世纪80年代后,世界上许多国家开始运用计算机来完成动画的中间过程（即补间动画）,大大提高了动画片的摄制能力。

（2）动画的分类

对动画的分类没有一定之规。按动作的表现形式来区分,动画大致分为接近自然动作的"完善动画"（动画电视）和采用简化、夸张的"局限动画"（幻灯片动画）。从每秒放的幅数来讲,还有全动画（每秒24幅）和半动画（少于24幅）之分。从播放效果上看,还可以分为顺序动画（连续动作）和交互式动画（反复动作）。如果从空间的视觉效果上看,又可分为平面动画（如《千与千寻》《狮子王》）和三维动画（如《飞屋环游记》《玩具总动员》）。从制作技术和手段上看,动画可分为以手工绘制为主的传统动画（如《白雪公主》《大闹天宫》）、定格动画（如《小羊肖恩》《了不起的狐狸爸爸》）和以计算机制作为主的动画（如《超人总动员》《怪物史莱克》）。从作品的形式上看,动画可分为电视版动画片（如《聪明的一休》）、电影版动画片（即剧场版,如《冰川时代》）,还有与真人合成的动画片（如《空中大灌篮》和《变形金刚》）、Web 动画（如 QQ 宠物和表情动画）、实验动画（又称"艺术性动画",通常是为非商业目的而创作的动画作品,如《低头人生》）、广告动画、科教动画、影视片头动画等,如图 2-154～图 2-158 所示。

① 张慧临．二十世纪中国动画艺术史 [M]．西安：陕西人民美术出版社，2002：2.

动画效果（图 2-159）。由于其精确性、真实性和无限的可操作性,目前被广泛应用于影视动画、广告动画、影视片头动画设计（图 2-160）、游戏动画设计、产品展示和建筑漫游制作等方面,给人耳目一新的感觉,因而受到广泛关注和喜爱。计算机技术终将把人类从重复烦琐的工业流水化生产中解放出来,设计师的工作重心已向动画创意与技术研发的核心转移。

图2-154　大闹天宫

图2-155　千与千寻

图2-159　汽车总动员

图2-156　变形金刚

图2-157　低头人生

图2-160　片头动画

图2-158　直升奶牛广告动画The One

（3）计算机三维动画

随着现代传媒技术和计算机技术的发展,计算机设计已成为动画设计中的主流手段。其中三维动画（又称3D 动画）是近年来随着计算机软硬件技术的发展而产生的一门新兴技术。三维动画是在计算机中首先建立一个虚拟的世界,设计师在这个虚拟的三维世界中按照要表现的对象的形状尺寸建立模型以及场景,再根据要求设定模型的运动轨迹、虚拟摄影机的运动和其他动画参数,最后按要求为模型赋上特定的材质,并打上灯光。当这一切完成后,就可以让计算机自动运算生成最后的

3．用户界面设计

（1）用户界面的定义

实际上人们在日常生活中会经常接触到用户界面,如人在使用电钻、吸尘器或开车、打手机、取款时,都会通过物理的或虚拟的界面来进行人机交互。用户界面即UI,是 user interface 的简称,也称人机界面（human machine interface）,是用户（人）与机器互相传递信息的媒介,其中包括信息的输入和输出。例如人在看电视的时候,遥控器和屏幕就是用户界面；在使用计算机的时候,键盘、鼠标和显示器就是用户界面。好的用户界面美

观易懂、操作简单且具有引导功能，用户体验愉快、兴趣增强，从而提高使用效率。

广义的用户界面是指人机系统。"系统"是由相互作用、相互依赖的若干组成部分结合成的具有特定功能的有机整体。人机系统包括人、机和环境三个组成部分，是相互联系构成的一个整体，有物理界面，还有虚拟界面。

狭义的用户界面是指计算机系统中的人机界面，主要是指虚拟界面，属于计算机科学与心理学、设计艺术、认知科学和人机工程学的交叉研究领域，是人与计算机之间传递和交换信息的媒介，是计算机系统向用户提供的综合操作环境（图2-161）。

图2-161　中国移动全球基站管理界面

（2）用户界面设计的内容和原则

计算机系统是由计算机硬件、软件和人共同构成的人机系统，人与硬件、软件的结合而构成了用户界面。其工作过程是：人机界面为用户提供观感形象，支持用户应用知识、经验、感知和思维等获取界面信息，并使用交互设备完成人机交互，如向系统输入命令、参数等，计算机将处理所接收的信息，通过人机界面向用户回送响应信息或运行结果。

对于用户界面设计师而言，其作用就是协调好计算机硬件界面与软件界面之间的关系。如图2-162所示，界面设计师处理的是人与硬件界面、人与软件界面的关系，而硬件界面与软件界面之间的关系则通过计算机与信息技术来解决[1]。因此，用户界面设计包括硬件界面设计和软件界面设计。软件界面设计是对软件的人机交互、操作逻辑和界面美观的整体设计。用户界面的设计元素包括布局、文字、色彩计划、图标（图2-163）和控件（图2-164）等设计。其原则应遵循"置界面于用户的控制之下，减少用户的记忆负担和保持界面的一致性"。优秀的UI设计不仅使操作变得舒适、简单、方便，还使界面变得拟人化、风格化和个性化。

图2-162　计算机系统中的用户界面设计

图2-163　奥美官网图标

图2-164　苹果iPod按触式转盘控件

[1] 许喜华. 网络课程"用户体验与产品创新设计"课件"7.1用户界面设计"[EB/OL].（2011-06）. http://www.id.zju.edu.cn/~jpck/content0207.html.

不同的产品,其界面设计的范围和内容是不一样的。如手机的界面不仅是图形化用户界面,包括逻辑用户界面、物理用户界面和图形用户界面三种类型。应注意的是,随着科技的进步,手机界面的形式也日益发生着变化,从模拟信号手机的物理按键加小屏幕显示到智能手机以触屏操作为主加个别物理按键,对界面设计也提出了更高的要求。

(3) 用户界面设计的三大组成

从另一个角度来看,用户界面设计可分为结构设计、交互设计和视觉设计三个组成部分。

结构设计是界面设计的骨架。通过对用户研究和任务的分析,制定出产品的整体架构。在结构设计中,目录体系的逻辑分类和语词定义是用户易于理解和操作的重要前提。

交互设计研究的是人与界面的关系,确立的是软硬件的操作流程、树状结构、交互模型与操作规范等,其目的是用户能灵活简便地使用产品。因为任何产品功能的实现都是通过人与机器的交互来完成的,所以人的因素应作为交互设计的核心被体现出来。

视觉设计是研究产品外观的设计,是专门研究如何艺术化、个性化地呈现界面的设计。这一部分与艺术设计的联系最为紧密,针对软硬件界面中的各种视觉、听觉和触觉元素以何种形式和面貌与用户进行交互,如界面的风格和色彩应用、工作环境的展开与关闭、按钮的使用、菜单的操作、动画以及交互方式等,丰富多彩的认知感受和亲切友好的界面设计能使人与机器之间的交互显得轻松和自然。

4. 虚拟现实设计

虚拟现实(virtual reality,VR)或称虚拟环境(virtual environment,VE),是20世纪末发展起来的涉及众多学科的高新实用技术。虚拟现实是利用计算机模拟产生一个多维度空间的虚拟世界,具有模仿人的视觉、听觉、嗅觉以及触觉等感知功能的能力,具有使人可以亲身体验、沉浸在这种虚拟环境中并与之相互作用的能力(图2-165)。虚拟现实的最终目的是建立和谐的人机环境。

虚拟现实是一种全新的人机交互方式,与传统的人机界面以及流行的Windows视窗操作相比,虚拟现实在技术思想上有了质的飞跃。由于它生成的视觉环境是立体的、音效是立体的,人机交互是和谐友好的,因此,虚拟现实技术将一改人与计算机之间枯燥、生硬和被动的现状,即计算机创造的环境使人们陶醉在流连忘返的工作或娱乐环境之中(图2-166)。虚拟现实设计旨在突破系统环境和用户之间的界限,打破传统方法表达事物的局限,使人们不仅可以将任何想象的环境虚拟实现,并且可以在其中以自然的行为与这种虚拟现实进行交流。虚拟现实设计分虚拟实景(境)设计与虚拟虚景(境)设计两大类。前者如"虚拟实景游览景点"便于无暇或不便外出者游览景点或提前了解景点(图2-167),"虚拟校园"便于网上招生,"虚拟楼盘"便于购房者随时选购等;后者如虚拟数字游戏战场(图2-168)、虚拟训练环境等。概括地说,虚拟现实设计是在计算机图形学、计算机仿真技术、人机接口技术、多媒体技术以及传感器技术的基础上发展起来的一门崭新的综合性信息技术。

图2-165 虚拟现实的沉浸感

图2-166 "虚拟瑞典"里的瑞典教堂

图2-167 虚拟故宫

图2-168　CS

（1）虚拟现实设计的主要特征

虚拟现实设计的主要特征是亲切友好的人机交互性、身临其境的沉浸感和诱人想象的构想性。这些设计特征使用户能够真正进入一个由计算机生成的三维虚拟环境中，并能融洽地与之进行交流互动。通过用户与仿真环境的相互作用，并借助人本身对所接触事物的感知和认知能力，帮助启发参与者的思维，全方位地获取环境所蕴含的各种空间信息和逻辑信息。多感知性、身临其境的沉浸感和人机互动的刺激性是虚拟现实的实质特征，对时空环境的现实构想是虚拟现实的最终目的。

（2）虚拟现实设计的应用范围

虚拟现实在娱乐、医疗、科学、军事模拟、工程和建筑、教育和培训等领域获得了广泛应用。在艺术设计领域中，包括城市规划、园林设计与规划、建筑设计与规划、室内设计与展示、产品造型与测试、数字化娱乐休闲、游戏设计、影视特效、动画创作和文物古迹的展示等。强烈的市场需求和技术驱动力促使虚拟现实设计得以广泛应用，并逐步发展形成产业化。

第 3 章 设计与艺术

在人类的发展进程中,艺术和设计始终贯穿于整个社会的生产与生活中,两者处于承接和并行发展的状态。

3.1 艺术的概念

艺术起源于实用和装饰,而对于艺术的概念历史上众说纷纭,并随着社会的发展不断变迁。

1. 艺术是技艺

在人类早期,艺术是被当作诸如造物、种植等生产过程中用于完成任务所采用的"技术"来加以认识和对待的。

在中国古代,"艺术"一词中的"艺"(藝),其本意有三个:技艺、艺术、种植。另外两个字——"蓺""埶"也通艺,都意为"种植"之技也。又据段玉裁《说文解字注》曰:藝埶相通,"埶犹树也,树种义同"。"周时六埶盖亦作蓺,儒者之于礼、乐、射、御、书、数犹农者之树埶也"。并把"艺术"的"术(術)"引申为技术。根据此注解,"艺术"便是"种物技术"之意。另外,在《周礼》中的"六艺"也被理解为——在人的精神内部埋下体验价值的种子并使其成长的技术。因此,"艺术"一词在中国古代是特指为"任何技艺"。如把"乐伎""歌舞伎"等又称为"乐工""舞工",归属于医药百工中的一种。这也是因为,在中国古代"伎"有时通"技"。《书·秦誓》中有"无他伎"句,其中的"伎"则是指"技"的意思——技巧、技艺。而"艺术"一词在汉语中最早出于《后汉书·伏湛传》上所附的伏无忌传中,传云:"永和元年,诏无忌与议郎黄景校定中书《五经》、诸子百家、艺术。"李贤等注云:"艺谓书、数、射、御,术谓医、方、卜、筮。"这说明古代"艺术"一词泛指各种技术才能。到了唐代,房玄龄在《艺术传》的序中犹说:"详观众术,抑惟小道,弃之如或可惜,存之又恐不经……今录其推步尤精,使能可纪者,以为《艺术传》。"由此看来,至少在唐代"艺术"与"技艺"还没有太明确的区分。[①]

在欧洲,从古希腊时期一直到 18 世纪初,艺术的存在形态一直处于一种含混的状态。艺术(art)最早来自于古拉丁语中的"ars",它的原意是指一种广义的技能、本领,类似于希腊语中的"技艺"。古希腊人把凡是可凭专门知识而学会的工作都叫作"技艺",如音乐、雕塑、诗歌、骑射、烹调和手工艺等。不仅如此,艺术一词在法语、英语、德语、捷克语中也都具有同样的含义。艺术成为一种有用的技巧,包括医疗、采矿、种植、绘画、建筑、作诗和工艺制作等技艺或专门形式的技能。直到意大利文艺复兴时期,艺术家依然把自己看作是工匠。如文艺复兴三杰之一的达·芬奇就认为自己是个"匠人",而不是所谓的艺术家。

2. 艺术是美的艺术

美学家科林伍德认为,"艺术是一直到了 17 世纪,美学问题和美学概念才开始从关于技巧的概念或关于技艺的哲学中分离出来。"在 18 世纪,才把"优美艺术"与"实用艺术"区别开来。按科林伍德的解释:"优美的艺术并不是指精细的或高度技能的艺术,而是指美的艺术。"将"艺术"一词在理论上完全从技艺中分离出来是

① 梁玖. 艺术设计概论[M]. 重庆:西南师范大学出版社,1995.

在 19 世纪——人们去掉了 art 的形容词性，"并以单数形式代替表示总体的复数形式，最终压缩概括成 art"[①]。

18 世纪，法国艺术理论家夏尔·巴托 1746 年发表的《归结到同一原则下的美的艺术》论著，明确提出"美的艺术"的概念，包括音乐、舞蹈、诗歌、绘画、雕刻、建筑和雄辩术。后来"美的艺术"逐渐简称为"艺术"（art），指的就是纯艺术。而在哲学上对艺术进行深入分析的是黑格尔，他认为艺术不仅是一种美的艺术，更是一种"自由的艺术"，是"纯精神化的"。

3．艺术是表达人类情感的符号

美学家克罗齐进一步把艺术理解成直觉的产物，认为"艺术是印象的表现"。科林伍德认为"艺术不是一种技艺，而是情感的表现""是一种个性化的活动""艺术即想象"。美学家克莱夫·贝尔提出"艺术是有意味的形式"的著名论点，由此而发展了艺术的"符号学说"。

德国哲学家恩斯特·卡西尔将艺术定义为一种符号或符号体系。他指出"像言语过程一样，艺术过程也是一个对话和辩证的过程""使我们看到的是人的灵魂最深沉和最多样化的运动"[②]。不仅艺术，"美必然地而且本质上是一种符号"，它不是事物的直接属性，而是"人类经验的组成部分"[③]。继卡西尔之后，美国学者苏珊·朗格也用符号学原理解释艺术和审美现象。苏珊·朗格提出"艺术是人类情感的符号形式的创造"。艺术符号不但是非物质文化遗产的一部分，更是浓缩情感记忆的生命精神。从克罗齐首创"表现说"，经科林伍德、贝尔、卡西尔和朗格等人的发展和总结，符号学说成为 20 世纪上半叶西方现代艺术理论的主流。

4．艺术包括美的艺术和实用艺术

科学美学的创始人托马斯·门罗反对把艺术局限在精神的小圈子里，主张"艺术作品是人类技艺的产物"，他从艺术即技术的角度看待艺术。这一观点已越来越被当代人所接受。如雕塑家没有雕刻的技能是无法把自己的想法表现出来的，艺术中必然会有技艺的成分。因此，艺术应包括美的艺术和实用艺术，即纯艺术和设计艺术。艺术既有精神性的产品，也有精神和物质相结合的产品，它是一个复杂的概念。

从艺术概念的历史演变中，可以看出审美价值与实用目的、艺术生产与物质生产逐渐分化、独立的漫长过程。即强调"术"到注重"艺"是一个漫长的过程。在古代的东西方艺术都同样起源于人类的实践活动，尤其是占主导地位的物质生产劳动。当时的技术与艺术活动是融为一体的，只是随着社会分工的越来越细，各行业的专业性越来越强，才使得艺术从实际的技术中分离出来，而艺术的观念也发生了变化。由于近代西方艺术美学观的渐渐出现，西方越来越强调艺术与美的关系，终于形成了所谓美的艺术（fine arts）的概念，以区别于实用艺术。

时下讲的"艺术"是包含"术"在内的"艺"。因为，最高、最完善的意念与想法也是用最精到的包括技巧在内的多种表现手法来展现的。人类当下对艺术的理解、研究和界定较从前有了重大而深刻的变化。不仅在认识、把握的广度上对艺术有了全面的体悟、界定和实践，而且在艺术发展的深度上也有了更新的深入发掘和实践。对于艺术，通常可以从三个层面来认识：一是从精神层面把艺术看作是文化的一个领域或文化价值的一种形态，与宗教、哲学、伦理等并列；二是从活动过程的层面来认识艺术，认为艺术就是艺术家的自我表现、创造活动，或对现实的模仿活动；三是从活动结果层面认为艺术就是艺术品，强调艺术的客观存在。当然这些是针对"纯艺术"的理解。

3.2　设计与艺术的关系

在人类生产和创造活动中，实用与美观相结合，赋予物品物质与精神双重作用，这是人类设计活动的一个基本特点。艺术与设计经历了最初的一体化，后随着生产的发展和社会的分工，设计与艺术开始分离，走向互有区别的两个独立体系，逐渐形成各自不同的专业领域，直至发展为当今设计与艺术之间建立的新融合。

① 罗宾·乔治·科林伍德．艺术原理[M]．王至元，陈华中，译．北京：中国社会科学出版社，1985．
② 卡西尔．人论[M]．甘阳，译．上海：上海译文出版社，1985：189．
③ 卡西尔．人论[M]．甘阳，译．上海：上海译文出版社，1985：175．

3.2.1 设计与艺术的联系

艺术从产生之初就是人类如何看待世界的一种方式，人类的知觉、意识直至情感活动通过艺术和世界发生某种活动着的复杂关系。设计具有艺术的某些特征，是一种特殊的艺术，是对美的不断追求和创造。

从历史的发展过程来看，人类早期的设计与艺术活动是融为一体的、是同源的，都是造物文化的分合离散所致。从人类有意识的创造性活动开始，艺术的审美性便随着第一件工具的创造体现出来。砍砸器、投枪、骨针、兽皮衣裙、陶器等大多数人工制品既是工艺品又是艺术品。但这一时期的人工制品大都不是纯粹从审美的动机出发的，着重考虑的是它在实际生活中的可用性，审美的要求只是满足次要的欲望而已。例如中国马家窑文化的彩陶中的旋涡纹尖底彩陶瓶（图3-1），所以为尖底，是为了便于在土坑中固定使用，瓶的两耳位置适当，可用绳系住，口部也结一根绳，以利于提起时掌握重心，便于汲水和倒

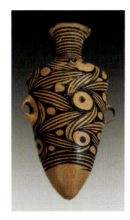

🕀 图3-1 彩陶

水，瓶上是红底黑色的螺旋纹，实用与美观统一于一体。欧洲中世纪的艺术设计可以说大都体现在建筑上，而这一时期最为突出的是教堂建筑，它综合了诸多艺术。哥特式教堂建筑中所使用的彩色玻璃镶嵌画（图3-2）、祭坛画、壁画、雕刻等，不仅是艺术的表现，同时也被当作一种符咒、信仰的对象。此时的艺术和工艺之间始终是不可分离的一体。随着社会的发展、科技的进步，冶金、造纸、印刷、纺织、航海、机器工业直至现代的电子工业的逐步产生，同时反映在艺术与设计上的也是轰轰烈烈的变革与创新。19世纪末至20世纪初的新艺术运动时期，被称为"鬼才"的西班牙建筑设计师高迪所设计的圣家族教堂（图3-3），复杂高耸的结构让人折服，再加上精美而独特的雕塑

🕀 图3-2 教堂彩色玻璃镶嵌画

和镂空的装饰使教堂呈现出奇异的面貌，成为世界上独一无二的建筑。而20世纪90年代斯塔克设计的W.W.椅像向上生长的花茎（图3-4），是具有艺术美感的有机造型在设计中的完美运用。

🕀 图3-3 圣家族教堂　　🕀 图3-4 W.W.椅

综观设计的发展史，在设计过程中自始至终都渗透着艺术的存在。因此，设计是一种特殊的艺术，设计的创作过程是遵循实用化求美准则的艺术创作过程。这种实用化求美不是"化妆"，而是以专用的设计语言进行创作。作为有艺术含量的创造活动，设计通过把预期设想和观念具体化、实体化，满足人类的物质和精神需求。对于具体的设计项目而言，技术的规定性和艺术的创造性是为达成设计目标而存在的两个要素，它们共同构成了满足设计艺术最终形态的物质和精神功能要求的整体。

从美的角度来说，艺术和设计是相同的。艺术是人类创造的一种美的意识形态；而设计也是人类创造美的一种活动，是为了满足人们的物质和精神需要，通过对时代的观察再加以设计师的主观想象力和创造力，设计制造出来的反映时代特征的产品。设计对美的不断追求决定了设计中必然的艺术性，因此设计被视为一种艺术活动，是艺术生产的一个方面。设计对美的不断追求决定了设计中必然的艺术含量。一幅草图或模型，本身就可能具备独立的审美价值。作为有艺术含量的创造活动，设计中常常发生这样的现象，一个设计不是直接地进入生产，而是巧妙地引发了另一个新的设计。它是社会的政治、经济、科学、技术共同的力量，是艺术和设计自身的力量，归根到底是人的需求。人在满足温饱之后，追求发展和进一步的满足，包括物质享受与精神世界的满足。生活应当美好，性格需要表现，成就追求承认，地位期盼彰显，权力

企望膨胀。这一推动历史发展和社会进步的力量,也就是促使艺术与物质生产分离,促使走上纯艺术道路的力量。这一力量同时促使古往今来的物质技术产品具有艺术的内涵。

设计作为一种文化现象,其变化反映着时代的物质生产和科学技术水平,也体现一定的社会意识形态的状况,并与社会的政治、经济、科学、技术和艺术等方面有密切的关系。在今天,设计不仅以科学技术为创作手段,如计算机辅助设计,还以科学技术为实施基础,如材料加工、成型技术、能源技术、信息技术、传播技术等。然而这并没有损害设计的艺术特性,反而使得现代设计具有科技含量很高的现代艺术特性,如全新的材料美、精密的技术美、极限的体量美、新奇的造型美、科幻的意趣美等(图3-5)。这就为设计拓展了大片的新天地,为生活增加了很多新情趣。

图3-5　Joris Laarman设计的3D打印家具

3.2.2　设计与纯艺术的区别

设计与纯艺术的表现形式是相同的,两者都具备线条、空间、形状、结构、色彩与纹理等共同的知觉元素。设计中掺杂着艺术,很多设计作品也可以称其为艺术品,但设计与纯艺术是不能等同的。

纯艺术(以下简称艺术)是人类借助于一定的审美能力和技巧,按照美的规律创造精神物品的实践活动,是心灵与审美对象相互作用、相互结合的情况下产生的一种充满激情和活力的行为。它们反映了从物质世界到精神世界,从生产关系到上层建筑的人类全方位的社会生活,是一种内心感受的艺术表现,主要满足的是人们心灵的渴求和精神上的需要,艺术的创造目的主要是实现审美价值,其终极目标是给予人们以精神享受,具有审美性,而不具有功能性。

设计是人类为了实现某种特定目的而进行的创造性活动,是一种物质文化行为,是通过设想、运筹、计划与预算而进行创造的。设计是通过构建一种创造性的人为事物,满足人们的物质需要,同时美化和丰富人们的生活,并影响着人们的生活方式。设计强调功能性与精神性并重,而不同于艺术注重艺术家精神世界的表达。艺术可以不随着社会的发展而发展,有时甚至可以相反;但设计却是社会经济、科技、文化的晴雨表,是多学科高度交叉的综合体。因此,"艺术"与"设计"是两个不同创造目的、不同终极目标的学科体系。

"艺术是我,设计是他"。从本质上看,艺术更多地体现了精神的本质,而设计既有精神的一面,又有实用的一面。设计师在工作时,头脑中必然有个具体的目标,可能为了满足某种需要,这种需要与实际生活有关。而艺术家则主要关注个人的经验或心情所导致的主观情感。如深刻影响了20世纪艺术的荷兰画家梵·高一生只卖出一幅画作,不被当时的世人所接受。但现在不仅他的作品《星夜》《向日葵》等已跻身于全球著名的昂贵艺术作品行列,而且还印在明信片、挂历、雨伞、拼图上,成为畅销的文创产品。许多企业、设计师也纷纷将梵·高的作品与自家的产品、自己的设计相结合,如纽约知名艺术家Jeff Koons将梵·高的《柏树》重现在路易威登的包包上;古典笔品牌Visconti将梵·高色彩绚丽的名画设计在了钢笔的笔杆上;荷兰皇家Dirkzwager酒厂生产的梵·高系列伏特加,每款酒瓶都印有与口味相对应的梵·高画作;荷兰高端品牌Bugaboo曾携手梵·高博物馆推出一款《杏花满枝》儿童推车,散发着一种宁静之美;Kindle将梵·高的《麦田群鸦》《丰收》等与电子书阅读器保护套结合,呈现了古典艺术与现代审美的巧妙统一(图3-6)。可见,艺术形式是设计的表现手段之一,设计以其实用的方式解决生活、改善生活问题,架构了生活和艺术之间的桥梁,它是艺术的应用实践形式,是在追求一种能够体现时代精神实质的理想载体,两者处于承接发展并互相促进的状态。清华大学美术学院柳冠中先生也在《设计本体论》一文中指出:设计从科学那里汲取知识来探索人类合理的生活方式,选取技术手段来实现自身;从艺术那里获得美与价值、情感的表达。

图3-6　Kindle阅读器保护套

美国设计理论家与评论家苏珊·耶拉维奇曾指出："艺术是冥想，设计是协商！"其准确地定位了艺术与设计的特性。良好的艺术修养是优秀设计作品的根基，它可以保证设计师在进行创作的时候赋予作品一定的艺术基因，让作品更有灵性，但并非是最终的表现形式或是某种主观目的。然而设计就是设计，它允许有艺术的成分在里面，但是切忌不可将艺术等同于设计。艺术是个人行为的，而设计却是商业化的，既然是商业化的就必须遵循商业准则，勇于担负起传播商业信息的重任。所以，设计师必须在进行创作的过程中谨慎地考虑政治经济文化背景、表现形式与功能的统一、实际可操作性、客户希望达到的目的或是诉求等诸多客观因素。经常会遇到这样的情况，许多设计师辛苦完成的作品，从艺术的角度来讲，无论是表现手法还是创意都是非常不错的，但最终却得不到市场和大众的认可，究其原因，要么是受众看不懂，要么是无法准确地传达商业信息，这当然会被归入失败作品的范畴。毕竟商业设计是为商业服务的。

设计与艺术最大的区别就是艺术是充满感性的，可以随心所欲，哪怕不顾大众审美；而设计相较于艺术是理性的，需要满足社会的需求。如在产品设计的过程中，设计通常要考虑产品的实用程度、消费者的关心程度等，所以较为理性。艺术则比较感性，可以无限地追求美，或者仅随个人喜好，是十分个性的自我表达行为；而设计就不同了，不被大众所认可的设计是毫无意义的设计。

从本质上看，艺术更多地体现了纯艺术本质的一面；而设计既有艺术的一面，又有物质的一面，它介于纯艺术与现实生活之间。艺术最不需要的就是解决问题；而设计则立足于解决人、物与环境之间的关系问题，有着明确的目的性（图3-7和图3-8）。设计的自由与束缚就像孪生兄弟，缺一不可：一方面，设计这一大概念几乎囊括人类社会的各个方面，它体现了人们为了适应周围环境到改善周围环境，从满足基本需要到精神层次的更高需求，以及寻求更优化生活方式的迫切需要。设计由多种要素积淀而成，包括社会环境、自然环境、材料资源、加工工艺和审美观念等。另一方面，设计同样需要自由的创作，需要形式美感，好的设计通常都有着鲜明风格的体现，同时兼具艺术感和实用性。

图3-7　毕加索的《梦》

图3-8　中央电视台新总部大楼

当设计解决了物质技术产品的技术课题与使用功能,艺术便成为它永无止境的追求。如工业产品是具有一定功能的物质实体,它具有艺术形态的一切要素,如线条、色彩、体积、肌理等。设计师既要考虑产品造型的比例、大小,材料的肌理美、色彩美和工艺美是否赋予人愉悦感,还要考虑市场上消费群体的审美特点、价值标准,产品设计是否体现了大众的审美要求,同时也在引导大众的审美。大众审美在某些方面存在盲目性,缺乏科学性和合理性,所以设计的任务就不仅仅是对产品的开发,更重要的是对人、社会、自然整个系统的合理的使用和配置,为社会提供更加健康、更加合理的审美观。

一般来讲,现代设计是以为社会大众服务为目的的,它不是以设计师个人的审美品位为标准。所以,一方面设计师必须坚持贴近大众文化的审美方向进行设计;另一方面应对大众文化施以人文关怀与提升,尽可能赋予大众审美较高的思想价值、精神品位与文化蕴涵,使大众审美文化在不断地汲取、扬弃与升华中走向完美与成熟。所以,现代设计也绝不能亦步亦趋追随大众审美趣味,而是要通过群众性的文化艺术普及教育,提高人们的审美能力和审美趣味,提升大众对工业设计的欣赏水平。

在艺术设计教育发展的初期,诸多学者认为只有工艺美术,没有设计,所谓设计只不过是"现代工艺美术"。这一观点随着时间的推移产生了变化,特别是随着社会的不断向前发展,社会分工越来越细,各行业的专业性越来越强,艺术设计逐渐从实际的技术中分离出来,艺术与设计的观念也有了根本性的区别。特别是伴随着人类文化的进步,科学技术的发达,"艺术"与"设计"便成了两个追随不同终极目标的相互独立的活动体系,当下国外大多都采用"art and design"的形式,很难看到"art design"或者"design art"的表达方式,例如,英国中央圣马丁艺术设计学院为"Central Saint Martins College of Art and Design",芬兰赫尔辛基艺术设计大学为"The University of Art and Design Helsinki",美国哥伦布艺术设计学院为"Columbus College of Art and Design",因此,艺术与设计两者在此做并列的名词用。"艺术设计"在国外的含义应该是"艺术与设计"或"美术与设计"较为准确,也可以看出国际上"艺术与设计"是并列而立的学科(或专业)体系,它体现了两个学科(或专业)领域既相互联系,又有各自鲜明特征的属性。

3.3 设计的艺术手法

设计是艺术性的,没有艺术性的设计不能算是好的设计。因此,设计中常常会用到一些艺术手法。

3.3.1 创造

设计最主要的艺术手法就是创造,作为一个设计人,必须不断地发散自己的思维,赋予设计更新的活力。在设计遇到开创性课题时,选用的材料、设备、技术、构造和外形等,都有可能是最新的科学技术成果。这时,设计可能没有先例可循,只可能依靠创造方法,在解决物质、技术、经济等功能的同时,给予设计对象以合适的、新颖的艺术形式。包括特定的平面或立体空间形象,恰当的造型、色彩、材质与肌理的美感,精心处理的同一、参差、主次、层次,以及平衡、对比、比例、节奏、韵律等审美关系,从而确保设计作品在科学技术的先进性、实用功能的可行性、艺术欣赏的完美性以及经济价值的现实性上达到和谐一致的境界。

1925年,25岁的马歇尔·布劳耶设计出后来几乎家喻户晓的瓦西里椅(图3-9)。该椅是第一次应用新材料和标准件构成的钢管椅,突破了木质椅造型的范围,压弯成型机和管材弯曲技术的出现,使得钢管本身的特征得以发挥,一致的弯曲半径给人一种有序和统一的美感。布劳耶突破性地将传统的平板座椅换成了悬垂的、有支撑能力的带子,使坐在椅子上的人感觉更舒适,椅子的重量也减轻了许多。其结构完全改变了椅子设计的传统造型,具有明显的功能性特点,在制造和材料运用上具有革命性的变化,其开放的造型反映了包豪斯设计空间处理的风格。这把优雅的座椅是倍受设计师们追捧的作品,蕴含其中的设计理念远远领先于设计师所在的时代,直至今日,它的简约外观与轻巧的实用性仍令人惊叹。然而,在布劳耶长久的设计生涯中,材料的新或旧并非他设计的主要力量。对他而言,现代社会中的任何材料,只要恰当理解并合理使用,都会在设计中表现出新的内在的价值。

图3-9　布劳耶的瓦西里椅

3.3.2　装饰

在设计的艺术手法中，装饰是最常用的也是最传统的一种方法。早在原始社会，原始人就开始在身体上、实用的器物上、居住的环境中运用装饰的手法。同样装饰在现代设计中也是一种重要的艺术手法。在建筑、家具、服装乃至电子产品的外壳上也用了美的纹样做装饰。装饰是从美的角度来标明主体的特征、性质、功用以及价值。好的装饰可以掩去设计的冷漠，增添制品的情感因素，增强设计的艺术感染力；好的装饰是设计不可分割的部分，只有多余的装饰才是可以随意增减的附件。如中国国家游泳中心"水立方"的设计者们将水的概念深化，不仅利用水的装饰作用，还利用了其独特的微观结构。基于"泡沫"理论的设计灵感，他们为"方盒子"包裹上了一层建筑外皮，上面布满了酷似水分子结构的几何形状，表面覆盖的ETFE膜又赋予了建筑冰晶状的外貌，使其具有独特的视觉效果和感受，轮廓和外观变得柔和，水的神韵在建筑中得到了完美的体现（图3-10）。

图3-10　国家游泳中心"水立方"

另外装饰艺术也可从主体当中独立而出，显示出自己的审美价值，如中国古代汉墓中作为装饰的画像石、画像砖，附属于整个墓室，与其浑然不可分离。然而，其精美、恢弘、古拙的画面完全可视为完美的艺术品。事实证明，其审美的意味有能超脱于主体性能和使用价值观念的趋向，从而具备了纯欣赏性的因素，导致了这些装饰性绘画与雕塑的独立。

美国纽约曼哈顿的标志性建筑洛克菲勒中心的设计具有典型"装饰艺术"风格和现代主义风格。这栋建筑虽然整体结构是现代的，立面也非常简单，但有着最精致的"装饰艺术"风格：大厦的立面、室内设计、家具、电梯、壁画、雕塑和环境等的设计，以及大厦外的广场设计（图3-11）都具有很强的欣赏性，特别是该建筑内的无线电城市音乐厅（图3-12）更是装饰艺术的典范。

图3-11　洛克菲勒大厦外的广场

图3-12　无线电城市音乐厅

3.3.3　借用

在设计中巧妙借用某句诗、某段音乐或者某个镜头、某一雕塑或其他艺术作品进行创作，能很好地提高设计作品的整体水平以及品位。还可以借用艺术创作的思想、风格、表现技巧、代表形象或符号等，借用艺术作品的感染力来吸引观众、打动观众。如在平面设计中，常常借用艺术作品营造特定的文化艺术空间，宣扬特定的主题，形成感人的人文氛围，达到传播信息的目的。如著名的日本平面设计大师福田繁雄在20世纪70年代借用名作《蒙娜丽莎》，运用黑房技术再创作了50个"永远的微笑"；80年代，他用万国旗拼成了"蒙娜丽莎"的肖像（图3-13）作为其作品展览海报的表现主体；福田繁雄还将《最后的晚餐》改为《福田繁雄展一二三度空间艺术》的海报（图3-14）。他借用名家名画，醉心于错视的魔法，以超现实的意象表达创意，形成了带有强劲视觉冲击力的个人风格，引人玩味。

图3-13　福田繁雄作品展　　图3-14　福田繁雄展一二三度空间艺术

3.3.4　解构

解构是一种重要的艺术创作手法，是对结构主义的破坏和分解，是社会模式和大众传媒中有关性别、地位的流行套路对正统原则与正统标准的否定和批判。对待图像，解构企图揭示多层面的意义，是一个更高层次的提升。在艺术设计中，可以根据不同的需要，把设计作品的元素进行分解，以达到更好的效果。如根据设计的需要，进行符号意义的分解，分解成语词、纹样、标识、乐句之类，使之进入符号储备，有待设计的重构。设计中有了这些艺术的或信息的符号，就有可能获得艺术的或信息的认同，进一步获得个性的和风格的力量，这是建筑、室内、家具、标志、包装、广告等设计的普遍做法。符号意义就是约定俗成的信息载体的意义。艺术符号意义就是普遍认同的艺术作品、艺术类型及艺术思想或艺术风格的表述与象征意义。

美国"纽约平面设计派"最重要的奠基人之一保罗·兰德所设计的经典的IBM公司海报（图3-15），对广告设计和字体设计领域的开拓带来了深刻的影响。兰德将毕加索的概念以及马蒂斯的色彩体系通过蒙太奇和拼贴手法运用到设计中。一只眼睛、一只蜜蜂和一个M代替了IBM传统

图3-15　兰德设计的IBM公司海报

logo："I"设计成眼睛，是对人的关爱；"B"设计成蜜蜂图形，代表的是辛勤劳动；"M"代表了信息与科技，是对技术的不断创新。在创作时，兰德并没有用简单的英文字母来设计这幅海报，而是把这些符号元素进行意义上的分解，然后再将各种符号信息重新构成，既解成典型，又构得和谐自然，显现出设计的创新价值。在海报设计中有了这些解构而得的符号信息，既体现了IBM科学与艺术的结合，又合乎观众的接受心理，并进一步获得了独特的个性和风格。海报设计充分体现了IBM一直在锐意创新、辛勤劳动并积极进取的精神。

3.3.5　参照

参照不等同于简单的模仿，而是一种借鉴。方法是寻找一些比较成功的例子作为典范，使设计在原有的基础上呈现出一种新的感觉。在解决设计的艺术品质问题时，无论是借用、解构、装饰，都不能简单地模仿，应表现出适度地创新，而参照不失为一个简便又有效的方法。参照的对象是前人或当代的艺术成果或设计成果。参照的核心是形式借鉴、规律借用、由此及彼、举一反三。参照的关键是根据设计课题来寻求成功的范例，反复参考详察，找出规律和可变的环节，在基本规律或基本形式不变的前提下，使设计呈现新的艺术面貌。如上海世博会的沙特阿拉伯馆的主体建筑像一艘高悬于空中的巨船——月亮

船（图3-16）。这艘船并没有拘泥于船的传统概念，其顶层树影婆娑、充满沙漠风情的空中花园演绎来自沙漠的绿洲。乘上这艘船，回头可望见一千多年前中国与阿拉伯世界之间"海上丝绸之路"的兴盛场景；而朝前看，象征中沙两国交流合作以及两大文明融合共生的一棵棵枣椰树枝繁叶茂、生机盎然。

图3-16　上海世博会的沙特阿拉伯馆

3.4　艺术对设计的影响

无论从艺术或从设计发展的轨迹来看，艺术与设计始终是相互影响、相互渗透和相互作用的。如许多艺术家投身于设计领域，从而推动了设计的发展。而在现代设计的发展历史中，艺术的变革往往以一种激进的方式影响着许多设计领域。二者的发展并行不悖，都在追求一种能够体现时代精神的理想形式。

3.4.1　艺术家的参与

在艺术设计的历史上，艺术家参与设计研究和实践屡见不鲜。正是他们的积极投入，极大地推动了设计的进步。早在文艺复兴时期，达·芬奇、米开朗琪罗、丢勒等兴趣广泛、知识渊博的全才既是画家又是设计师，参与的产品设计、建筑设计与规划等为世人所瞩目。而英国工艺美术运动的代表人物莫里斯同时也是艺术家。莫里斯本身就是英国著名画派"拉斐尔画派"成员之一。在牛津大学就读时，深受拉斯金的影响学习建筑和装饰艺术，并深感有必要将拉斐尔画派的艺术观念扩大，渗透到生活领域里去。他自身对哥特式建筑形式的喜好直接作用于他后来的花卉图案设计（图3-17）。而一个多世纪前的英国，工业革命取得成功，机器生产淘汰了手工业作坊，社会来不及为工业产品准备设计师，涌进市场的工业品粗糙、丑陋，附加着累赘的装饰。身为艺术家的莫里斯决心克服这个弊端。他组织了一批艺术家兴办工厂，开设商店，投身设计实践，发起了一场影响深远的工艺美术运动，设计出一批清新自然、美丽动人的家具、挂毯、壁纸、瓷器和书籍。工艺美术运动对设计的改革和发展做出了重要贡献，包括"主张艺术家从事产品设计"，提出"美与技术相结合"的原则等。莫里斯的设计经验为现代设计的诞生打下了基础，被誉为"现代设计之父"。

图3-17　莫里斯设计的花卉图案

而被誉为"现代主义设计的摇篮"的"包豪斯"典型地代表了艺术家参与设计并推动了现代设计的产生与发展，以及艺术与设计新的结合的成就。格罗皮乌斯在创建包豪斯时认为，设计与艺术并不是两种不同的活动，而是同一件事的两种不同分类。所以包豪斯时期，许多艺术家被邀请到学院讲学，教授基础课程，如著名的现代主义艺术家费宁格、依顿、康定斯基、保罗·克利、莫霍伊·纳吉等。依顿在教学中重视发掘学生的艺术创造能力，启发学生的色彩感受。康定斯基对色彩、形体的近乎科学方式的理性分析影响了学生的理性认知能力和表达能力。他总是在一系列讲演中用图表来说明自己的色彩理论，强调数量有限的原色以及外加黑与白的"日耳曼式的"色彩理论，并形成了广泛的影响。莫霍伊·纳吉的构成主义摄影实践和基础课教学对学生的造型能力和思维能力的发展有不可低估的作用。保罗·克利对包豪斯色彩观念的特殊贡献是他关于色彩级数特性的结论，并将这种结论应用在绘画和教学中，体现了很强的色彩科学的精神。

又如被认为是最经典、最成功的广告案例之一的绝对伏特加平面广告，在其最初推出时并未获得成功。1981年，绝对伏特加委托美国TBWA广告公司重塑产品形象。TBWA委托声名鼎沸的先锋艺术家做广告插图，第一张由爱迪·沃霍尔（波普艺术家）设计，获得极大的成功，接着是凯斯·哈林和凯尼·夏夫创作的绝对夏夫（图3-18）。其后的广告风格延续了他们的核心构图（圆

肩短颈的酒瓶为中心）和广告语的结构（两个词）。其平面广告的著名系列包括绝对城市、绝对季节、绝对艺术、绝对话题等（图3-19），主题鲜明突出，非常具有时尚感。在不到十年的时间里，绝对伏特加创造出了辉煌的销售业绩，彻底置换了伏特加原有的俄罗斯文化背景，成为美国最热销的伏特加酒和世界顶级烈酒品牌。

图3-18　绝对夏夫

图3-19　绝对珍宝

3.4.2　艺术的变革

20世纪初，一系列欧洲艺术运动正在蓬勃兴起，如未来主义、表现主义和构成主义等，这些先锋派力图定义在工业文明条件下美学的形式与功能。尽管这场艺术运动在不同国家有不同的表现，侧重点也不一样，但它却具有一些共同的国际特征，如"为艺术而艺术"的信条受到了广泛的抨击，强调艺术的社会作用等，这就导致了抽象的特别是几何的形式，象征现代性的机器美学应运而生。先前不登大雅之堂的工业及其产品成了绘画和雕塑的主题，由此而产生的视觉语言又对工业设计产生了重大影响，使设计逐渐摆脱了古典艺术的禁锢而体现出工业产品自身的特色。这场艺术运动中的一些重要流派如立体主义、未来主义、表现主义、构成主义和风格派等，对现代设计的影响最为明显。

比如起源于荷兰画家蒙德里安①创办的《风格》杂志的风格派，主张以最简单的几何语言来创造新的视觉形象，这种语言通常是水平线、垂直线、正方形、长方形等规整的形状，具有一种冷静、严肃的气氛。这种观点对包豪斯的现代主义设计思想影响甚大。在风格派影响下，

家具设计师兼建筑师里特维尔德设计的红蓝椅（图3-20）和施罗德住宅（图3-21）成为蒙德里安作品《红黄蓝》（图3-22）的立体版。红蓝椅使用红、蓝、黄三原色，造型完全摆脱了传统家具的形式，采用简洁的几何形和一目了然的结构为批量生产和标准化提供

图3-20　红蓝椅

了依据，是现代设计史上的重要作品之一。就功能上来说，这把椅子并不舒服，但是它却证明了产品的最终形式取决于结构。设计师可以给功能赋予诗意的境界，这是对工业美学新的阐释。而施罗德住宅最显著的特点是各个部件在视觉上的相互独立，通过使用构件的重叠、穿插以及使用红黄蓝三原色来强调不同构件的特点，创造了一个开放和灵巧的建筑形象。住宅的室内陈设也体现了与室外一样的灵活性，楼层平面中唯一固定的东西就是卫生间和厨房，因而可以自由划分，适用于不同的使用要求，外部的色彩设计也同样用在室内，以色彩来区分不同的部件，又富有装饰意味。里特维尔德将蒙德里安的《红黄蓝》融合到住宅空间设计当中，如同一座三维的风格派绘画。从建筑美学上讲，这又是一种形式上的创新。《红黄蓝》还被演绎到设计界的方方面面，如家具、水瓶、钟、鞋、服装等（图3-23和图3-24），也是风格派在设计领域的又一沿用。

总之，现代艺术的变革对于工业形式的推崇改变了传统的美学观念，为现代工业设计的健康发展铺平了道路。

图3-21　施罗德住宅

① 蒙德里安创造的几何形画风，以利用处于不均衡格子中的色彩关系达到视觉平衡而著称。

思潮为基础,艺术的变革也为现代设计的发展开辟了道路,特别是艺术的抽象形式及几何形式直接影响了设计的现代化进程;而设计的探索又影响了艺术的形式,如荷兰图形大师埃舍尔的作品,是从自然形式的图案和韵律中、从隐匿于空间自身结构的内在可能性中设计着充满数理意味的奇妙作品,并用独树一帜的视觉语言加以艺术化的表现,比如他的分形风格作品(图3-25)引领了当前的计算机分形艺术(图3-26)的发展。

图3-22 蒙德里安的《红黄蓝》

图3-23 20世纪60年代的橱柜

图3-25 埃舍尔的分形风格作品

图3-24 伊夫·圣·洛朗女装

图3-26 计算机分形艺术

3.4.3 艺术与设计的相互促进

柳冠中先生在"设计本体论"中写道:设计从科学那里汲取知识来探索人类合理的生活方式,选取技术手段来实现自身,从艺术那里获得美与价值、情感的表达[①]。现代设计的美学原理正是以20世纪初各种艺术运动的

随着设计与艺术相互作用,设计与艺术之间的距离日趋缩小,新的艺术形式的出现极易诱发新的设计观念,而新的设计观念也极易成为新艺术产生的契机。许多设计师也是艺术家,他们的许多设计作品表现出与艺术的密切关系,特别是在建筑与雕塑、绘画与海报等方面尤为瞩

① 柳冠中. 事理学论纲[M]. 长沙:中南大学出版社,2006:12.

目。如新建筑运动时期，赖特设计的流水别墅、柯布西耶设计的朗香教堂等建筑都如同雕塑艺术作品，表现了设计师对建筑艺术的独特理解和想象力。在平面设计方面，如新艺术运动时期，《快乐王后》《简·阿伏勒》和《红磨坊》（图3-27）等歌舞演出海报至今给人印象深刻，而海报的设计师正是当时享有盛名的后印象主义的重要代表人物之一法国画家图鲁斯·劳特累克，他的绘画作品中辛辣的讽刺、大胆的构图和强烈的色彩对比等都被他运用在了海报中。劳特累克用平块亮色结合线条来表现海报中的人物与景物，对人物表情和形态的夸张是他的绘画手法的充分体现，再加上文字与图形的巧妙安排，海报产生了有力的对比和强烈的视觉效果。又如20世纪50年代，摄影的发展和普及、纸张与印刷技术的改进和提高，使得平面设计发展到一个新的平台。一批美国设计家抛弃了以往刻板的现代主义设计风格，重视画面感性思维的投入，注重表达个人观念；重视新媒介的使用，注重把艺术表现引入到平面设计中去，以达到艺术性和功能性同时兼顾的效果。他们成为美国设计中观念形象设计派别的发起者，西摩·切瓦斯特就是其中的重要代表人物之一。他以独特的设计风格赢得了美国社会的广泛赞誉和喜爱，他的设计理念及其设计作品（图3-28）所取得的成就对当代平面设计界都产生了深远的影响。

图3-27 劳特累克的红磨坊海报

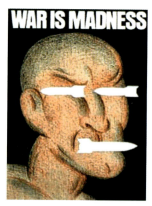

图3-28 切瓦斯特设计的反战海报

伴随着人们对审美需求的渴望，艺术的因素纳入设计就成为必然。设计成为链接生活与艺术的桥梁，从这个意义上来说，设计是人们在生活实践中的创造性和艺术性活动。进入后工业社会以后，社会产品的生产已不再被简单地分为纯物质或纯精神了，模糊性填平了物质功能与精神功能的沟壑。逻辑性的求同思维不再是科学家的代名词；形象性的求异思维也不再是艺术家的天赋。两种思维综合交叉使设计遍布人类社会活动的各个角落。设计与艺术之间的"边缘地带"迅速形成，艺术性理所当然地成为设计的重要特征。当物质与精神的二元对立逐渐消解，艺术与设计之间的界限正在消失，并成为设计艺术化生存的主要选择。

第 4 章 设计与科学技术

科学是反映客观事实和规律的知识体系,技术是为实现某一目的而共同协作组成的各种工具和规则体系。科学技术是潜在的生产力,设计在其中起到了桥梁的作用。设计师运用所学到的知识与能力,依靠对社会生活需求和审美需求的感受,对科学技术转化为实际的成果起到了关键的作用。近代科学技术上的重大发现、发明,如:蒸汽机、电力、原子能、计算机等的发明和使用都在生产上引起深刻的革命,使社会生产力突飞猛进,这也极大地促进了设计的发展。

4.1 设计与科学技术的关系

人类历史上一切文明的产物——精神的与物质的、有形的与无形的,都是创造活动的产物。整个人类的文明史,也是人类不断突破客观世界和人类自身的局限性,按照自身不断增长的精神上和物质上的需求,创造谋求自身发展的新环境、新事物、新空间和新观念的历史,而这一创造活动的最集中、最高级的表现形态便是设计。任何设计成果必须通过一定的技术手段才能成为现实产品,技术条件一方面对设计提出各种制约,另一方面又为设计开辟了新的道路。

科学技术的进步对设计的影响主要表现在两个方面。从微观角度来看,设计师总是积极利用新的材料、新的加工工艺,设计出新的功能、新的造型产品。产品的升级换代基本上是由于技术条件的更新形成的。如20世纪50年代半导体和集成电路的发展广泛用于各种家用电器、音像设备产品,带来了产品设计的"小、巧、轻、薄"的发展趋势(图4-1)。从宏观角度来看,科学技术作为第一生产力,已成为当代经济发展的决定因素。首先,高科技及其产业促进了劳动生产率的大幅度提高。其次,当代产品中的科技含量高度密集,极大地提高了产品的商业价值(图4-2)。随着高科技的迅猛发展,知识经济时代已经到来,人类的生存环境和思维体系因此发生了根本性的改变,设计的构思和表现也发生了根本性的改变,设计语言也大为丰富了。

图4-1 日本LesanceNB CL213SW-TypeS 笔记本电脑

图4-2 NOKIA Open 概念手机

生产力是人类征服自然、改造自然的能力,从这个意义来说,设计也是生产力,是最积极、最活跃的生产力。劳动者、生产工具、生产资料是构成生产力的三大要素,而生产工具和生产资料都属于"物"的范畴,它只有通过劳动者这个"人"的因素才能变成生产力。在人这个活的因素中,技术又是决定这个转化过程的关键。一个简单的重复劳动者只能按陈旧的过程保持财富(产品),只有积极的、创造性的劳动者才能按新的设计使财富(产品)不断增长。因此,在生产力的三大因素中的劳动者,与其说是指人,不如说是指人所具备的技术、科学和智慧,或者说是综合这三者的"设计"和"创造"。

自从18世纪英国工业革命开辟了现代工业文明时代以来,人类已经经历了三次技术大革命,每一次技术革命都是由无数发明家、设计家和经营家以创造性的成果来完成的。第一次技术革命被称为"蒸汽机时代",是由瓦特发明蒸汽机,使手工工具大量为机械所代替而实现了生

产力的飞跃；第二次技术革命被称为"电气时代"，是通过发电机、电动机的发明，把机械生产提高到电力和电动的高效能，又一次实现了生产力的飞跃。如今，已经开始的第三次技术革命，则被称为"计算机时代"。计算机的高智能化使一系列现代科学如控制论、系统论、信息论等被应用于生产，实现了生产力的更加巨大的飞跃。处于计算机时代的设计科学，显示出比任何时代更为重要的软科学作用，汇聚着当代一切科学的成果，成为统领和组织其他科学的科学。因此，有的科学家已经提出，把"创造学"和"设计法"叫作"科学中的科学"。正是通过这种组织作用，各门科学经过设计者的正确运用而被迅速转化为生产力，转化为产品和财富。

通过设计，科学家发明了各种机械、仪器、仪表和工具等设备，作为提高效能的生产工具，物化为生产力；通过设计，科学家更合理地、广泛地开拓和运用着新材料、新资源，作为得到扩展的生产资料，物化为生产力；通过设计，改变着劳动的观念，提高了劳动者的智能，拓宽了技术和技能领域，作为提高了素质的劳动者，物化为生产力；通过设计，引起整个社会结构的变革，生产和经营更加科学化，使生产力得到更加合理的社会环境，自然也促进了生产力的发展[①]。

4.2 不同技术条件下的设计

人类从打制第一个石器工具开始，就已经有了设计和设计活动。随着人类生产力、生产关系和科学技术的发展，设计的观念和方法也在不断地发展和变化。不同技术条件下有着不同的设计形式。

4.2.1 萌芽时期

设计的萌芽时期包括以打制石器为主的旧石器时代和以磨制石器为主的新石器时代，其特征是用石、木、骨等自然材料来加工制作成各种工具。由于当时生产力极其低下，并受到材料和技术的限制，人类的设计意识和技能是十分原始的。随着历史的发展，人类在劳动中进一步改进了石器的制作，把经过选择的石头打制成石斧、石刀、石锛、石铲或石凿等各种工具，并加以磨光，使其工整锋利，还要钻孔用以装柄或穿绳，以提高实用价值。经过磨制的精致石器显示了卓越的美感和制作者对于形的控制能力。但是，这些精致的片状石器并不仅是因其悦目而生产出来的，而是工具本身在使用中被证明是有效的。例如用作武器的石器的基本形状大致相同，但有不同的尺寸系列。小的是箭头，较大的则被用作标枪头，这些武器都是根据猎物的不同种类而设计的。原始社会的人们在制作石器时，在石材选料上十分注意硬度、形状、纹理，以符合不同的使用和加工要求。如石刀呈片状，所以多选用片页岩，以便于剥离。在制作上，多应用对称准则，如钻孔石铲（图4-3）。

图4-3 湖北出土的钻孔石铲

4.2.2 手工业时期

手工艺设计阶段从原始社会后期开始，经历了奴隶社会、封建社会，一直延续到工业革命前。这一时期，人类发明了制陶和炼铜的方法，这是人类最早通过化学变化用人工方法将一种物质改变成另一种物质的创造性活动。随着新材料的出现，各种生活用品和工具也不断被创造出来，以满足社会发展的需要，这些都为人类设计开辟了新的广阔领域，使人类的设计活动日益丰富并走向手工艺设计的新阶段。

手工艺设计阶段有两个重要的特点。一是由于生活方式和生产力水平的局限，设计的产品大都是功能较简单的生活用品，如家具（图4-4）、陶瓷制品（图4-5）以及各种工具，其生产方式主要依靠手工劳动。一般是以个人或封闭式的小作坊作为生产单位，生产者和设计者往往就是同一个人，生产者可以有自由发挥的余地，因而生产出的产品具有丰富的个性特征，装饰成为体现设计风格和提高产品身价的重要手段。这一点与现代批量生产的方法完全不同。二是由于设计、生产和销售一体化，使设计者

[①] 朱铭.设计——科学与艺术的结晶 [M].济南：山东美术出版社，1989.

与消费者彼此非常了解,这就在设计者与使用者之间建立了一种信任感,使设计者有一种对产品和使用者负责的责任心,努力满足不同消费者的不同需要,因而产生了众多优秀的设计作品。

↑ 图4-4　文艺复兴时期的座椅　　↑ 图4-5　明朝宣德年间的宝石红僧帽壶

4.2.3　工业时期

随着各种专门机器的不断出现,以及生产中劳动分工的不断加强,设计与制造过程不可避免地分离开。手工艺人的作用逐渐消失,设计师成了复杂的相关过程中的一个环节。18世纪60年代从英国发起了技术革命,开创了以机器代替手工劳动的时代,由此开始了工业革命,科学技术产生巨大的飞跃,对于设计产生了更为直接的影响。电气化特别是家用电器的发展,则改变了传统的造物形式和家庭生活环境,使设计师有了更宽广的用武之地,促进了机械时代的来临。各种家用电器如电灯(图4-6)、电话、电视、电水壶、电烤箱等电器产品应运而生。

工业革命的兴起,人类开始用机械大批量地生产各种产品,设计活动进入了一个崭新的阶段——工业设计阶段。工业革命后出现了机器生产、劳动分工和商业的发展,同时也促成了社会和文化的重大变化,这些对于此后的工业设计有着深刻影响。随着商品经济的发展,市场竞争日益激烈,制造商们一方面大量引进机器生产,以降低成本,增强竞争力;另一方面又把设计作为迎合消费者趣味而得以扩大市场的重要手段。机器实际上已经将一个全新的概念引入了设计问题,艺术与技术紧密结合,形成一个有机的整体。

20世纪初,由于科学技术的发展,新产品不断涌现,传统的概念和形式无法适应新的功能要求,而新的技术和材料则为实现新功能提供了可能性。与此同时,以颂扬机器及其产品、强调几何构图为特征的未来主义、风格派和构成主义等现代艺术流派兴起,机器美学作为一种时代风格也应运而生。在这种情况下,以格罗皮乌斯、密斯、柯布西埃等人为代表的现代设计先驱开始努力探索新的设计道路,以适应现代社会对设计的要求(图4-7)。于是以主张功能第一、突出现代感和摒弃传统式样的现代设计便蓬勃发展起来,这奠定了现代工业设计的基础。1919年德国"包豪斯"成立,进一步从理论上、实践上和教育体制上推动了工业设计的发展。

↑ 图4-6　布兰德设计的台灯　　↑ 图4-7　贝伦斯设计的电子钟

4.2.4　信息时代

1945年第一台电子计算机问世以来,人们就一直致力于利用其强大的功能进行各种设计活动。20世纪50年代,美国人成功研制了第一台图形显示器。60年代,美国麻省理工学院的萨瑟兰在其博士论文中首次论证了计算机交互式图形技术的一系列原理和机制,正式提出了计算机图形学的概念,从而奠定了计算机图形技术发展的理论基础,同时也为计算机辅助设计开辟了广阔的应用前景。到了20世纪80年代,由于计算机技术的快速发展和普及以及因特网的迅猛发展,人类进入了一个信息爆炸的新时代。这种巨大的变化不仅激烈地改变了人类社会的技术特征,也对人类的社会、经济和文化的每一个方面产生了深远的影响。作为人类技术与文化融合结晶的工业设计也经受了这场剧烈变革的冲击和挑战,并产生了前所未有的重大变化。

信息化、数字化、网络化的飞速发展改变了人们的生活方式和观念,也为设计师的设计开创了一片崭新的领域。设计师们运用先进的数码技术和网络技术进行设计和制作。各种设计软件成为设计过程中极为重要的工具,它们为设计的创作和表现提供了自由驰骋的广阔天地。

各种平面设计软件、图像处理软件、动画制作软件、三维设计软件和渲染软件等以其独特的功能和变幻莫测的效果改变了设计的方式,并大大提高了工作效率。通常一幅设计作品需要应用多种设计软件,图4-8所示的音响产品采用犀牛设计软件设计制作,用 VRay 软件渲染,再经 Photoshop 软件和 Pro/Engineer 软件进一步处理后制作而成。这就对设计师提出了更高的要求,要求设计师应具备应用多种设计软件的能力。

图4-8　音响产品（李念）

随着计算机技术为支柱的信息产业的迅猛发展,一种新兴的虚拟设计逐渐产生并发展起来。电子计算机辅助设计的发展为设计开辟了一个崭新而神奇的未来。今天,发达国家的大型企业中,许多重大项目已经实现了无图纸生产,也就是产品的设计、分析、制造和管理全部数字化。这不仅体现在用计算机来绘制各种设计图,用快速的原型技术来替代油泥模型,或者用虚拟现实来进行产品的仿真演示等,更重要的是建立起一种并行结构的设计系统,将设计、工程分析与制造三位一体优化集成于一个系统,使不同专业的人员能及时相互反馈信息,从而缩短开发周期,并保证设计、制造的高质量。

虚拟产品开发是在计算机系统内以数字方式存储的并可操纵的产品模型开发。它以面向产品生命周期的几何建模为基础,是集计算机图形学、人工智能、并行工程、网络技术、多媒体技术及虚拟现实技术的整合。在加速的非物质社会趋向中,随着信息处理技术的日益提高,存储在计算机内部的数字化模型先对产品外形、功能、实用性质以及各项测量做出定量描述进而定性描述,以数据的方式通过计算机网络和光纤电缆系统传输,速度快捷。波音公司利用数字试验模型技术对波音777飞机进行全数字三维描述,所涉及的数据多达3.5万亿字节。然而,如此庞大的数据量在以光速传播字节的信息高速公路上传输速度却快得惊人。

在日新月异的数字化时代,设计与科学的联系更为紧密,严谨的数据分析为设计师感性的思维和想象提供了理论依据,促使新时代的设计师改变着知识结构与思维方式,现代的设计形态、设计过程和设计进程在科学技术的指导下向着理性化、和谐化的方向发展。

4.2.5　人工智能时代

随着科学技术的发展,人工智能开始进入人们的生活。人工智能运用计算机促使人类智慧发挥得更为淋漓尽致,其核心主题是研究者和技术人员开发软件,用于操作可以理解、模仿人类动作并效仿人类思维过程的系统和机器,使机器成为人脑功能的延伸,增强人类自身脑力和体力的不足。

人工智能一词首次由计算机专家"人工智能之父"约翰·麦卡锡于1955年提出,距今虽然只有60多年的历史,但是人工智能技术正在应用到越来越多的领域,IBM Watson是认知计算系统的杰出代表之一,也是一个技术平台（图4-9）。其认知计算代表一种全新的计算模式,包含信息分析、自然语言处理和机器学习领域的大量技术创新,能够助力决策者从大量非结构化数据中揭示非凡的洞察。IBM Watson 具有理解、推理、学习精细的个性化分析能力,能利用文本分析与心理语言学模型对海量社交媒体数据和商业数据进行深入分析,掌握用户个性特质,构建360°个体全景画像。由于人工智能技术的飞速发展,谷歌、特斯拉、奔驰、百度、红旗等公司纷纷开展无人驾驶汽车的研发与测试,如谷歌公司将人工智能技术融合到无人驾驶汽车项目,在设计中考虑用户的驾驶习惯,以及超速行驶、保持安全距离、加速及刹车次数等进入汽车编程（图4-10）,改变汽车行业并开辟智慧出行的新纪元。

在家居、家电行业,由于语音识别技术的成熟与广泛应用,人工智能技术与物联网、云计算的发展促使智能家居、家电产品快速成长,家庭智能电器生态系统的开发给用户带来舒适、愉悦的生活享受。这种系统可兼容多种通信协议,用户通过语音控制、红外遥控或手机远程控制灯具、窗帘、摄像头,甚至家具等智能家居设备,还能控制门

锁、电视机、音响、空调和洗衣机等智能家用电器，电饭煲、冰箱、微波炉、烤箱、抽油烟机、热水器和抽水马桶等智能厨卫电器，预设或实时控制设备和产品的开、关，为用户带来便捷、安全、舒适的生活体验。这种系统拥有聚会模式、浪漫模式、睡眠模式、起床模式、学习或工作模式等多种家庭场景模式，用户可根据需求选用。这种系统可通过语音技术升级、扩充设备类型、扩展设备功能、优化交互方式等方面，不断提升对智慧家庭场景的适配性与用户体验。如谷歌于2016年I/O开发者大会上发布了一款生活智能助手Google Home（图4-11），可识别用户的语音，控制家庭内的灯光、恒温器等智能家电产品，默认情况下会播放来自YouTube的音乐，同时还可以读取日历、网络新闻和天气预报等信息。2020年，百度联手美的，双方共创全屋智能家居生态系统。智能音箱品牌小度作为智慧家庭控制中枢，与美的智能生活家电达成战略合作，进一步扩大了语音控制家电的设备数量与品类，以满足用户更加多样化的生活需求，也让用户可以轻松体验智能家居新时代。

图4-9　IBM Watson

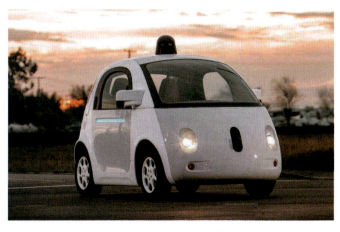

图4-10　谷歌无人驾驶汽车

图4-11　Google Home

在视觉传达设计领域，人工智能"设计师"越来越多地参与到广告设计、界面设计之中。如2016年"双十一"期间，阿里巴巴启用人工智能机器人"鲁班"设计制作了1.7亿张Banner广告，点击率同比提升100%。2017年5月，阿里巴巴正式发布"鲁班"，基于算法和大数据进行升级和转型，为用户做大规模的个性化商品推荐。淘宝、天猫APP界面中最关键的信息是Banner，通常由商品logo、文案、产品、背景和点缀元素5个部分组成，"鲁班"快速的设计布局方式帮助设计师解决了重复性工作，同时也为缺乏设计能力的商家重塑了设计服务生态。2017年"双十一"期间，"鲁班"总共设计了4亿张Banner广告，平均每秒设计8000张，每天完成4000万张，做到了"千人千面"，满足了用户、商品和商家三方的个性化需求。2018年"鲁班"改名"鹿班"，截至当年4月累计设计了10亿次海报，阿里巴巴在节约大量人工成本的同时，也大大提升了广告效果。

人工智能也为3D打印技术带来了前所未有的革新。3D打印（3DP）又称增材制造，属快速成型技术的一种，是一种以数字模型文件为基础，运用粉末状金属或塑料等可粘合材料，通过逐层打印的方式来构造物体的技术。3D打印在模具制造、工业设计等领域被用于制造模型，后逐渐用于一些产品的直接制造。2017年国际工程机械展（ConExpo）在美国举办，展示了世界首台3D打印挖掘机AME，其主要由三个3D打印部分组成：驾驶室、大型液压铰接臂和铝热交换器（图4-12）。3D打印技术被广泛应用在珠宝、鞋类、服装、家具、零部件、建筑、桥梁、工程和施工、汽车、航空航天、医疗等领域。人工智能既是一种人类从感性到理性的思维方式，也是一种实现人类自由畅想的技术手段。利用人工智能技术，人类将有效地解

决设计过程中重复性和模式化的问题。大数据、云计算等技术也将促使人工智能在设计中拥有更为广阔的天地，并造福人类。

图4-12　世界首台全功能3D打印挖掘机

4.3　设计中的人机分析

人们对人体尺度开始感兴趣并发现人体各部分相互之间的关系可追溯到2000多年以前。公元前1世纪，罗马建筑师维特鲁威就已经从建筑学的角度对人体尺度作了较完整的论述，他不仅考虑了人体各部分尺度的关系，并且得出了计量上的结论。到了文艺复兴时期，达·芬奇创作了著名的人体比例图（图4-13）。这些都是人类研究人体科学的早期成就。

图4-13　达·芬奇所作的标准人体比例图

4.3.1　人机工程学的定义

人机工程学是工业设计的基本理论，是一门人体科学、工程技术、环境科学以及社会科学等学科的交叉学科，是将科学的数据分析转化到设计领域的一门学科。国际人机工程学会（International Ergonomics Association）给人机工程学下的定义为：研究人在某种工作环境中的解剖学、生理学和心理学等方面的因素，研究人和机器及环境的相互作用，研究在工作中、生活中和休闲时如何统一考虑工作效率、人的健康、安全和舒适等问题的学科。

在定义中，"人"是指操作者或使用者，是人机工程学研究的重点。人机工程学在解决系统中人的问题上，主要有两条途径：一是使机器、环境适合人；二是通过训练，使人适合机器和环境。"机"泛指人操作或使用的物，可以是机器，也可以是用具、工具或设施、设备等。机的定义是广义的，还包括了与人接触的任何人造物，而且这种接触不仅是触觉，还有视觉、听觉等。举个简单的例子，计算机的显示器、鼠标、键盘都是"机"（图4-14）。"环境"是指人、机所处的周围环境，如作业场所和空间、物理化学环境和社会环境等。"环境"可以看作人机交互的背景，它不能完全为人或机所控制，因此，环境总具有一定的约束力和影响力。

图4-14　奇巴公司为微软开发的"自然"曲线键盘

"人机环境"系统是指由共处于同一时间和空间的人与其所使用的机器，以及他们所处的周围环境所构成的系统，简称人机系统，是人机工程学研究的重点。人机工程学是研究人机系统中各因素之间的相互作用，以及应用相关理论、原理、数据和方法等进行设计，以达到优化人和系统效能的学科。人机工程学专家旨在设计和优化任务、工作、产品、环境和系统，使之满足人的需要、能力和

限度。

人机工程学在欧洲被命名为人类工效学（ergonomics），在美国被命名为人类工程学（human engineering）或人类因素工程学（human factors engineering），在日本被命名为人间工学等。我国目前除使用上述名称外，还有译成工效学、宜人学、人体工程学、人机学、运行工程学、机构设备利用学、人机控制学等。人体工程不同的命名已经充分体现了该学科是"人体科学"与"工程技术"的结合。

4.3.2 人机工程学研究的内容

人机工程学研究的内容主要有以下几个方面。

1．人体特性的研究

人机工程学的主要研究对象是在工业设计中与人体有关的问题（图4-15）。如人体形态特征参数、人的感知特性、人的反应特性以及人在生活、工作或休闲中的心理特征等。人机工程学研究的目的是解决机械设备、工具、作业场所以及各种用具和用品的设计如何与人的生理、心理特点相适应，从而才有可能为使用者创造安全、舒适、健康、高效的生活、工作或休闲环境。

图4-15　符合人机工程学的椅子

2．人机系统的总体设计

人机系统工作效能的高低首先取决于它的总体设计，也就是要在整体环境上使"机"与人体相适应。人机配合成功的基本原因是两者都有自己的特点，在系统中可以互补彼此的不足，如机器功率大、速度快、不会疲劳等，而人具有智慧、多方面的才能和很强的适应能力。如果在分工中注意取长补短，则两者的结合就会卓有成效。显然，系统基本设计问题是人与机器之间的分工以及人与机器之间如何有效地交流信息等问题。

3．场所和信息传递装置的设计

生活、工作或休闲场所设计的合理性能指标对人的效率有直接的影响。如工作场所的设计一般包括工作空间设计、座位设计、工作台或操纵台设计以及作业场所的总体布置等。这些设计都需要应用人体测量学和生物力学等知识和数据。研究作业场所设计的目的是保证物质环境适合于人体的特点，使人以无害于健康的姿势从事劳动，既能高效地完成工作，又感到舒适和不致过早产生疲劳。

人与机器以及环境之间的信息交流分为两个方面：显示器向人传递信息，控制器则接收人发出的信息。显示器研究包括视觉显示器、听觉显示器以及触觉显示器等各种类型显示器的设计，同时还要研究显示器的布置和组合等问题。控制器设计则要研究各种操纵装置的形状、大小、位置以及作用力等在人体解剖学、生物力学和心理学方面的问题，在设计时，还需考虑人的定型动作和习惯动作等（图4-16）。

图4-16　汽车的人机工程分析图

4．环境控制与安全保护设计

人机工程学研究的效率不仅是指人所从事的事情在短期内有效地完成，而且是指在长期内不存在对健康有害的影响，并使事故危险性缩小到最低限度。从环境控制方面应保证照明、微小气候、噪声和振动等常见环境条件适合操作人员的要求。保护操作者免遭"因作业而引起的病痛、疾患、伤害或伤亡"，这也是设计者的基本任务。因而在设计阶段，安全防护装置就被视为机械的一部分，应将防护装置直接接入机器内。此外，还应考虑在使用前操作者的安全培训，研究在使用中操作者的个体防护等。

根据有关专家对英、美等国家的人机工程学研究所作的考察资料，近年来国外人机工程学研究的方向主要有如下几个方面：工作负荷研究，包括体力活动、智力活动、工作紧张等因素引起的生理负荷和心理负荷；工作环境研究，包括高空、深水、地下、加速、高温、低温和辐射等异常工作环境条件下的生理效应，以及一般工作与生活环境中振动、噪音、空气、照明等因素的人机工程学研究；工作场地、工作空间、工具装备的人机工程学研究；信息显示的人机工程学问题，特别是计算机终端显示中人的因素研究；计算机设计与使用的人机工程学研究；安全管理的人机工程学研究；工作成效的测量与评定；机器人设计的智能模拟等。

4.3.3　人机工程学研究的方法

人机工程学的研究广泛采用了人体科学和生物科学等相关学科的研究方法及手段，也采取了系统工程、控制理论、统计学等其他学科的一些研究方法，而且产生了一些独特的新方法以探讨人、机、环境各要素间复杂的关系问题。这些方法中包括：测量人体各部分静态和动态数据；调查、询问或直接观察人在作业时的行为和反应特征；对时间和动作的分析研究；测量人在作业前后以及作业过程中的心理状态和各种生理指标的动态变化；观察和分析作业过程和工艺流程中存在的问题；分析差错和意外事故的原因；进行模型实验或用电子计算机进行模拟实验；运用数字和统计学的方法找出各变数之间的相互关系，以便从中得出正确的结论或发展成有关理论。

目前常用的研究方法有以下几种。

1．观察法

为了研究系统中人和机的工作状态，对人的操作动作的分析、功能分析和工艺流程分析等大多采用各种各样的观察方法。

2．实测法

实测法是一种借助于仪器设备进行实际测量的方法。例如，对人体静态与动态参数的测量，对人体生理参数的测量或者是对系统参数、作业环境参数的测量等。

3．实验法

实验法是当实测法受到限制时采用的一种研究方法，一般是在实验室进行，但也可以在作业现场进行。例如，为了获得人对各种不同显示仪表的认读速度和差错率的数据时，一般在实验室进行。如需了解色彩环境对人的心理、生理和工作效率的影响时，由于需要进行长时间和多人次的观测，才能获得比较真实的数据，通常是在作业现场进行实验（图4-17）。

4．模拟和模型试验法

由于机器系统一般比较复杂，因而在进行人机系统研究时常采用模拟的方法。模拟方法包括各种技术和装置的模拟，如操作训练模拟器、机械的模型以及各种人体模型等。通过这类模拟方法可以对某些操作系统进行逼真的试验，可以得到所需的更符合实际的数据。如图4-18所示，为应用模拟和模型试验法研究人机系统特性的典型实例。因为模拟器或模型通常比它所模拟的真实系统价格便宜得多，但又可以进行符合实际的研究，所以获得较多的应用[①]。

● 图4-17　实验法测量数据　　● 图4-18　研究车辆碰撞的人机系统的模拟与模型

5．分析法

分析法是在上述各种方法中获得了一定的资料和数据后采用的一种研究方法。目前，人机工程学研究常采用以下几种分析法。

（1）瞬间操作分析法

生产过程一般是连续的，人和机械之间的信息传递也是连续的。但要分析这种连续传递的信息很困难，因而

① 丁玉兰. 人体工程学 [M]. 北京：理工大学出版社，2000：14.

只能用间歇性的分析测定法,即采用统计学中的随机取样法,对操作者和机械之间在每一间隔时刻的信息进行测定后,再用统计推理的方法加以整理,从而获得研究人—机—环境系统的有益资料。

（2）知觉与运动信息分析法

由于外界给人的信息首先由感知器官传到神经中枢,经大脑处理后产生反应信号再传递给肢体以对机械进行操作,被操作的机械状态又将信息反馈给操作者,从而形成一种反馈系统。知觉与运动信息分析法,就是对此反馈系统进行测定分析,然后用信息传递理论来阐明人—机间信息传递的数量关系。

（3）动作负荷分析法

在规定操作所必需的最小间隔时间的条件下,采用电子计算机技术来分析操作者连续操作的情况,从而可推算操作者工作的负荷程度。另外,对操作者在单位时间内的工作负荷进行分析,也可以获得用单位时间的作业负荷率来表示操作者的全工作负荷。

（4）频率分析法

对人机系统中的机械系统使用频率和操作者的操作动作频率进行测定分析,其结果可以获得作为调整操作人员负荷参数的依据。

（5）危象分析法

对事故或近似事故的危象进行分析,特别有助于识别容易诱发错误的情况,同时也能方便地查找出系统中存在的而又需用较复杂的研究方法才能发现的问题。

（6）相关分析法

在分析方法中,常常要研究两种变量,即自变量和因变量。用相关分析法能够确定两个以上的变量之间是否存在统计关系。利用变量之间的统计关系可以对变量进行描述和预测,或者从中找出合乎规律的东西。例如,对人的身高和体重进行相关分析,便可以用身高参数来描述人的体重。由于统计学的发展和计算机的应用,使相关分析法成为人机工程学研究的一种常用的方法。

6．调查研究法

目前,人机工程学专家还采用各种调查研究方法来抽样分析操作者或使用者的意见和建议。这种方法包括简单的访问、专门调查,直至非常精细的评分、心理和生理学分析判断,以及间接意见与建议分析等。

4.4 设计与材料

材料是设计的物质基础,所设计的物品的实现是通过可感知的材料体现出来。人类往往因环境、地域、民族、时代、习俗、观念等因素选择不同的材料作为自己文化语言的符号。材料就如同其他生产力要素一样是可变的、发展的,仅仅是自然的存在或技术的产物,选择材料、使用材料的过程也是设计意识形成的过程。因而设计造物成为信息的载体,它是哪个时代、哪个民族或地域的社会观念及经济基础的总和,既有人们对材料结构、加工工艺的理解——即自然科学的信息凝聚,也有人们对生活方式、社会结构的反馈——即社会科学信息的记录。如陶器的发明,标志着新石器时代从游牧到定居生活方式的演进；青铜器是奴隶主统治的象征等。

4.4.1 材料的分类与性质

当今应用在设计实践中的材料种类繁多,如金属、塑料、玻璃、木材、陶瓷、化纤、纸张等。不同材料的生产及应用标志着科学技术的发展水平,而任何设想与计划只有在符合材料自身的材性与生产规律,才可能使设想转变为理想的物品,才能保证物品的品质和成功率（图4-19）。

图4-19　保时捷RFF135双体船

1．材料的分类

（1）按材料的性质分类

无机材料：金属材料,如铁、铜、钢、锌、锡等；无机非金属材料,如石材、石膏、陶瓷、玻璃等。

有机材料：天然材料,如木材、植物纤维等；高分子材料,如塑料等。

(2) 按材料的构成分类

单质材料：由同族元素组成的纯净物材料，如单质硫、单质碳材料等。

复合材料：由两种或两种以上异质、异形、异性的材料复合形成的新型材料，如强化复合木板、塑铝板、塑钢型材、金属墙纸等材料。

(3) 按材料的性能特点和用途分类

结构材料：以强度为主要功能的材料（强调材料的力学性能），这类材料具有物理或化学性能的一定要求，具有一定的光泽、热导率、抗辐照、抗腐蚀、抗氧化等特征。如钢筋、水泥、沙子、石子等。

功能材料：以物理、化学、生物性能为主要功能的材料（强调材料的特殊物理、化学、生物功能），具有优良的电、磁、声、光、热、化学、生物等功能，是高技术材料。如超导材料、半导体材料、光纤维材料、形状记忆合金、智能材料、信息材料、生态环境材料等。

2．材料的性能

材料的选择是以性能为依据的。设计人员必须分析设计零件的材料所要求的性能，然后对比各种待选材料的性能。材料的选择应考虑以下几个主要方面。

(1) 化学性能

化学性能包括成分、显微组织、结晶结构、抗腐蚀性等。选择材料时，材料成分是一个基本的考虑因素。设计人员应当熟悉材料组成状况，不能单纯根据商品名称来选材。

(2) 物理性能

物理性能主要包括颜色、密度、熔点、折射率、热导率、热膨胀率、热变形温度、吸水率、绝缘强度、电阻率、比热等。

(3) 机械性能

机械性能在工业造型设计中是最重要的性能，通常与材料的弹性和非弹性行为有关。在考虑选择产品结构件的材料时，材料的机械性能是头等重要的。

(4) 尺寸性能

尺寸性能是指一般材料所能达到的尺寸、形状和公差，常常是重要的选择因素。

(5) 材料的感觉物性

设计者如能合理运用和安排材料的感觉物性，将会给设计的造型增强艺术性。因为人们的经历、生活环境、文化修养、民族属性及风俗习惯的不同，对材料的生理感受和心里感觉是不尽相同的，所以对设计材料的感觉物性只能作相对的判断和评价。例如，木材具有温暖感，利用木材的天然纹理和芳香气味制作的家具给人以舒适美好和自然的感觉（图4-20）。天然石材如大理石、花岗石美观光洁，给人以稳重、雄伟、庄严的感觉，多用于各种高档建筑、名胜古迹的修复、地铁、园林等公共场所的建设（图4-21）。冷灰色的钢铁表面给人以单调沉闷之感，但经过化学处理得到的彩色不锈钢在保持同样金属光泽下却具有色彩鲜艳、明快之感，可直接用于仪器仪表、家用电器及精密机械的制造上，能取得较好的外观效果。

 图4-20　汉斯·韦格纳设计的孔雀椅

 图4-21　德国天鹅堡

(6) 材料的环保性

由于设计与人们的生活息息相关，设计的材料已成为人们物质生活的基本保证，因此设计选用的材料应具有无毒、低公害、易装卸、可回收再生利用等特点。绿色设计要求设计师合理运用已循环或可循环的材料，减少同一产品中不同材料的使用，尽可能地选择化学结构简单的材料而不是复合材料，尤其是不同聚合物的混合体，它们都很难再循环使用，也不易于分解；避免使用有毒材料以及那些在提炼或加工过程中对环境会造成危害的材料；在生产和使用中有效地利用原材料与能源，示意消费者在使用该产品时减少环境污染；简化维修和升级工作从而延长产品有效生命，以促进再循环。

4.4.2　现代设计中材料的发展

在两次世界大战之间，金属材料及其工艺的发展极大地推动了现代设计的发展。轧钢逐渐取代了铸铁和其他类型的钢材生产，铝、镁等轻金属也日益普及。例如，福特公司就生产了自己的钢材，并在冲压成型技术上处于领先地位。这种成型技术产生了"机壳"的概念，在20世

纪二三十年代,它成为从汽车到电熨斗的许多技术型消费品的一个重要特点。在小型消费品的金属表面镀铬,也是20世纪30年代工业设计中的一大特色。这既是一种防锈措施,也是将批量生产的消费品转变成一件装饰品的手段。图4-22所示的电水壶是德国著名的建筑师和设计师贝伦斯于1909年设计的。电水壶无论在材料、色彩还是细节的精心处理上都颇具匠心并具有创新意义;在外观形式上,这些电水壶也迎合当时的流行消费口味,颇为时尚;同时,贝伦斯的水壶设计是以标准化零件为基础的,用这些零件可以灵活地装配成80余种水壶(尽管实际上只有30种可供出售),其中一共有两种壶体、两种壶嘴、两种提手和两种底座。水壶所用的材料有三种,即黄铜、镀镍和镀铜板;这三种材料又各有三种不同的表面处理形式,即光滑的、锤打的和波纹的。后来镀铬件被广泛应用于汽车设计中,例如装饰亮条是镀硬铬的,有部分高档的轮毂是电镀的,内部件也有镀锌的,而且里面的电子零件会涉及镀贵金属,以及塑料电镀等,不但大大提高了汽车的装饰效果,并提高零件的耐磨力和耐腐蚀能力,增加了使用年限。

图4-22　贝伦斯设计的电水壶

无缝钢管的出现对于家具设计产生了最富戏剧性的影响,这种材料质量轻、强度大,并且有强烈的现代感,引起了许多现代设计师,特别是包豪斯设计师们的极大兴趣。他们设计的各种钢管椅(图4-23)成了现代设计的典范,象征着利用新材料创造一种新颖而轻巧的家具美学,并打破了沿袭已久的家具设计传统。钢管家具的主要问题是缺乏消费吸引力,只是在少数理解和赞同现代主义目标的消费者中流行。尽管钢

图4-23　密斯设计的魏森霍夫椅

管椅产量很高,但主要被用于机关、医院、旅馆的大厅等公共场所,从未成功地与居家环境融为一体,只是在餐厅、厨房中占有一席之地。金属并不是促使现代家具美学出现的唯一材料。机制木材如胶合板、层积木等新型材料也激励着设计师探索新的形式。到20世纪30年代末,这些新材料已对市场上销售的许多家具的外观产生了重大影响。

毫无疑义,对于广大消费者产生最大影响的材料是塑料。塑料是作为一些昂贵材料如牛角、象牙和玉石等的代用品而在19世纪发展起来的。最早出现的塑料是赛璐珞,1860年后就在美国得到商业性应用。1909年美国人发明了酚醛塑料,最初用于生产电器零件。当金属在走向大规模生产的过程中作为木材的代用品而迅速发展起来的同时,这种塑料作为一种更为便宜和易于成形的材料也得到了发展,并逐渐取代了部分金属,被广泛用作技术性产品的外壳材料。随着阻燃的醋酸纤维塑料的出现,塑料制品呈现出各种鲜艳的色彩,其美学上的潜力更加明显。20世纪30年代,塑料在工业设计中大显身手,许多著名设计师设计了照相机、办公机器和收音机等新产品的塑料外壳。这一方面是由于塑料易于成形和脱模;另一方面也由于这些新产品尚未建立起自己的视觉特征,有利于探索新材料的造型特点。这些设计表明,塑料不只是一种廉价的代用品,其本身的潜力是巨大的,由此使塑料成了一种重要的结构材料,并得到广泛的应用。丹麦设计师潘顿在探索新材料的设计潜力的过程中创造出了许多富有表现力的作品,颇有影响。从20世纪50年代末起,他就开始了对玻璃纤维增强塑料和化纤等新材料的试验研究。60年代,他与美国米勒公司合作进行整体成型玻璃纤维增强塑料椅的研制工作。经反复的试验和改进,于1968年定型(图4-24)。这种椅子可以一次模压成型,不加修整即可投放市场。椅子的造型直接反映了生产工艺和结构的特点,同时又非常别致,具有强烈的雕塑感,色彩也十分艳丽。这种椅子至今仍享有盛誉,被世界许多博物馆收藏。

图4-24　潘顿设计的塑料椅

在设计史上以波谱艺术为先导的各种艺术流派的出现,在观念及手段上打破了材料运用的界限,用科技的语言使材料的空间组合、质地的艺术表现力变得丰富多彩、绚丽多姿。随着数字时代的降临,新兴的科学门类进一步

增多,有机化学、无机化学、金属学、机械学、生物遗传工程学、仿生学等学科得到了极大的重视和发展。材料科学随着建筑学、冶金学、高分子化学等学科的发展而日新月异,成为人类发明创造新产品及建设新环境的基本学科。各种新材料的涌现,如合成新材料、复合材料、陶瓷材料、特殊功能材料等都将逐步取代目前钢铁、木材等常用材料,对材料在各种温度和介质条件下的强度等性能也要求更稳定、更可靠和更精确。例如未来的人工辅助器官耳、鼻等由高可塑性硅胶塑成,可以粘在骨骼上固定,也可用夹子固定到皮肤上,有沟的内衬有助于肌肉生长,轻质的碳合成外壳则可提供支撑,同时还具备探测外界冷热的感觉元件;碳纤维在汽车工业中的需求量也在不断增长,用碳纤维制成的汽车弹簧,碳纤维增强塑料制成的车身,重量轻,刚性好,经久耐用,由此也必将随之出现新的汽车造型风格;借助于声、光、热、电、磁等敏感反应的、能够对信息和能量进行获取、传送、转换、存储和处理等具有特殊功能的无机非金属材料,正受到当代社会日益重视而得以发展……在未来的数字技术领域中,新型的具有特殊使用功能的各种材料的开发和利用将会更有力地促进社会生产和新技术、新工艺、新设计的发展。

与此同时,对于数字设计家来说,在创作过程中,无论是天然材料还是人造材料,在其作品中所表现的都不再是材料的物质本身,而是更注重通过材料形态、色彩、特性以及空间的组合表现来传达出设计的思想和意境。例如苹果公司将透明鲜亮的塑料最先应用于家用计算机产品的设计中,从而彻底改变了计算机的传统形象(图4-25)。计算机不再是冷冰冰的高科技产品,而是工作的伙伴和时尚个性的代名词,从而引发了全球范围内透明产品的热潮。

图4-25　苹果公司生产的iMac计算机

设计与科学技术虽然是两个不同的概念,但设计的发展离不开科学技术,二者既是相互推动的,又是相互依存的。设计与科学都属于人类心智的结晶,都是人类创造的财富。产品设计、视觉传达设计、环境艺术设计都不可避免地运用到科学技术,为科学技术的物化提供了感性的载体与媒介。反之,科学技术的发展也推动了设计的发展,由手工艺设计、工业设计到信息设计的发展过程中,新能源、新技术、新材料、新结构的发明与广泛应用,科学技术的进步使设计插上了高新技术的翅膀,从而使设计有了更大的选择性和创造性。

第 5 章 设 计 美 学

5.1 设计美学概述

设计美学的形成与美学的发展有着天然的联系。20世纪美学研究的重心从对美和审美本体论的研究转向艺术领域,而后又延伸到设计领域。设计美学首先着重研究的是现代设计的本质和审美规律等美学问题。这种研究不仅是为了有助于一般意义上的设计得以实现,而且是为了完成美的设计;不仅是为了生产出合格的功能产品,而且是为了创造既合理又美观的设计。美的设计是超越实用功能因素的精神创造。

5.1.1 美学与设计美学

美学是从人对现实的审美关系出发,以艺术作为主要对象,研究美、丑、崇高等审美范畴和人的审美意识,美感经验,以及美的创造、发展及其规律的科学。美学是以对美的本质及其意义的研究为主题的学科,是作为人们世界观组成部分的审美观、艺术观的系统化和理论化的学说。美学是一门哲学性质的学科,美学的基本问题——美的本质、审美意识与审美对象的关系问题是哲学基本问题在美学中的具体表现。哲学为美学提供世界观和方法论的基础,而美学研究的成果又反过来丰富了哲学的内容。此外,美学与心理学、艺术学、教育学和伦理学等社会科学之间也都有着密切的关系。

设计的产生源于人类对物质功能的需要。设计作为人的创造性活动,其根本目的是满足人的物质生活和精神生活的需要,提高工作和生活质量与品位。无疑,设计应该按照美的规律来进行,这样就有了具有美学意义的设计。随着人类社会的进步和生活水平的提高,"美"越来越多地渗透到设计和生产的过程中,渗透到功能性消费中,人们早已由传统的物质性的追求转向多元的精神性追求和文化性追求。不仅如此,现代社会对"美"的需求日益普及,对"美"的标准也日益提高。所有这一切,都将美学从传统的哲学领域扩展至物质设计、生产与消费的领域,于是就有了一门新学科——设计美学。

设计美学首先是作为一门新兴的部门美学而存在的,它首先研究的是现代设计的本质和审美规律、设计形态、设计形式美和美感心理。在这样的意义上设计美学可以被定义为现代设计在美学上的一种哲学概括[1]。设计美学以审美经验为中心,由抽象上升到具体,从不同层次上揭示出物质生活中美和审美的规律,以便能推动设计观念的发展和更新。设计美学是美学理论在物质文化领域中的具体化,是沟通美学原理与设计理论的中间环节。它是一门交叉性学科,与许多传统的学科和新兴的学科有关,例如生态学、经济学、市场学、社会学、伦理学、文化学、人类学、地理学、教育学、环境科学、环境心理学、材料工程学、人体工程学、系统工程学、信息学、传播学和行为科学等。

5.1.2 设计美的形态

设计美的形态主要体现在功能美和形式美上。

1. 功能美

设计的功能美体现在设计物的结构、材料、技术等的协调统一,具体表现在合目的性、合规律性等方面。

康德认为美有两种,即自由美和依存美,后者含有对象的合目的性。合乎目的是一个更有优先权的美学原则,

[1] 章利国. 现代设计美学[M]. 北京:清华大学出版社,2008:6.

它与功能相近。只有当对象吻合目的,它才可能成为完美的。合目的性体现了设计物的实用功能所传达出的内在尺度要求,即产品、建筑和环境的结构、布局、材料和技术等因素结合而产生的恰到好处的功效。因此,功能美具有一定的功利性特征;同时,设计的合目的性意味着,只有当设计具有明确的指向和规律时,才能满足人的需要。如意大利未来派建筑设计师大卫·费希尔设计的旋转摩天大楼(图5-1),每一层都可以360°独立旋转。这种新型纯绿色动态建筑完全依靠风力旋转,还能利用多余的风力制造能源,提供给大楼的用户。除了风能,大厦的屋顶还装配有大型太阳能板。这种另类摩天大楼的每一层楼都是预制建造,然后装配在摩天大楼的中心建筑轴上。在工厂定制的这些预制构件至少可以节约20%的成本,而且在现场施工的工人也会少得多,因此可以显著降低建筑施工成本。费希尔说:"通过整合旋转、绿色能源和高效的建设,这将改变建筑在我们心目中的印象,并且宣告一个新的动态生存空间时代的到来。"

合规律性则体现了功能美形成的典型化,这个过程包含选择、积淀、抽象、概括、同化等,是一种规律性的提炼,具有良好的功能的传统产品,其特殊的造型会逐步固化成一种美的形式,抽象为一种造型规律,其典型化特征会影响其他产品。如杨明洁设计的绝对伏特加"苹果—梨口味双瓶装"(图5-2)就沿袭了绝对伏特加"短颈圆肩直身"的瓶形特征。

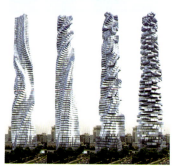

图5-1 旋转摩天大楼随风转动模拟图　　图5-2 绝对伏特加苹果—梨口味双瓶装

功能美作为人类的生产实践所创造出的一种物质实体的美,是一种最基本、最普遍的审美形态。物的形式可以传承材料和结构的功能美的类型化特征,突出其实用功能及技术上的合理性,给人带来愉悦感。另外,现代生产方式的特性决定了经济、功能与美三位一体,因此经济原则也构成功能美实现的必要条件。如中国国家体育场原设计方案造价高达35亿元。根据"节俭办奥运"的原则,2004年经过专家的反复研究论证,在保持"鸟巢"建筑风格不变的前提下改进了原设计方案:可开启屋顶被取消,屋顶开口扩大,座席数由原来的10万个减少到9.1万个,并通过优化钢结构大大减少了用钢量,每平方米用钢量从1000千克降到350千克。优化调整后的方案工程造价为31亿元,很好地论证了"成本+功能+美学综合体=优秀建筑"这个公式。

2. 形式美

形式美一直是西方哲学与美学中极其关注的问题。关于"什么是形式"的问题,可一直追溯到古希腊。当时的哲学家认为"美是形式",倾向于把形式作为美与艺术的本质。中世纪,西方哲学与美学进入了一个新阶段,这一时期的美学被纳入神学之中,有把形式神秘化的倾向。在近代,西方形式美学得到了极大的发展,尤其是在把形式作为纯粹的与先验的方面,即纯形式与先验形式。20世纪的西方美学是形式崇拜的美学,从俄国形式主义开始,形式就被明确地界定为艺术的本体存在。"存在"作为美的规定性,美学思想超越"形式"回归"存在"。其后的后现代消解了现代的审美理念与艺术思想,其根本特征是形式的解构。从以上的论述可以看出,西方美学中的许多理论体系和学说都是围绕"形式"概念展开的,"形式"传统像一条丝线贯穿整个西方美学的始终,"形式"概念成了整个西方美学史的"元概念",而形式美的问题一直是重要的而又颇具争议的问题。

形式在艺术史的研究中通常被用来形容艺术作品的线条、形象和色彩。形式分析是艺术史研究的主要方法,艺术作品的形式语言是艺术家所表达的艺术风格的体现。如美国著名艺术史学家夏皮罗所说:"风格首先应该是具有质量地表达意义的形式系统,艺术家的性格和广义的群体外观由此而显现。"艺术家的风格和艺术的形式难以避免时间性与目的性的制约。每当艺术观念有所变化时,人们看待形式的方式与艺术形式本身便会随之改变。

探讨形式美的准则是所有设计学科共同的课题。在日常生活中,美是每一个人追求的精神享受。当人们接触任何一件有存在价值的事物时,它必定具备合乎逻辑的内容和形式(图5-3)。在现实生活中,由于人们所处经济地位、文化素质、思想习俗、生活理想、价值观念等不同而具有不同的审美观念。然而单从形式条件来评价某一事物

或某一视觉形象时,对于美或丑的感觉在大多数人中间存在着一种基本相通的共识。这种共识是人们从长期生产、生活实践中积累的,它的依据就是客观存在的美的形式准则。

图5-3　汉斯·韦格纳设计的三角贝壳椅

在人们的视觉经验中,高大的杉树、耸立的高楼大厦、巍峨的山峦尖峰等,它们的结构轮廓都是高耸的垂直线,因而垂直线在视觉形式上给人以上升、高大、威严等感觉;而水平线则使人联系到地平线、一望无际的平原、风平浪静的大海等,因而产生开阔、徐缓、平静等感受。这些源于生活积累的共识,使人们逐渐发现了形式美的基本准则。早在古希腊时期就有毕达哥拉斯学派、柏拉图和亚里士多德提出了美的形式的相关理论,时至今日,形式美准则已经成为现代设计的基础理论:简洁、对比与调和、对称与平衡、比例与尺度、节奏与韵律、变化与统一、联想与意境等。这些形式美的准则是人类在创造美的形式、美的过程中对美的形式规律的经验总结和抽象概括,并自觉应用于艺术设计中。如上海世博会英国馆的核心"种子圣殿"(图5-4),外部"生长"有六万余根向外伸展的"触须",每根亚克力杆根部都藏有形态各异、不同种类的种子。海风一吹,六万余根"触须"随风摇曳,自然灵动中创造出似幻似真的超现实空间感,其美的形式有着强烈的视觉震撼力(因此中国人又叫它"蒲公英")。这是一座完全打破传统建筑的静态形式,充满创新、活力和魅力的建筑。这种建筑的新形式同时也有着特别的象征意义:小小的植物种子寓意深刻,反映了人与自然紧密的、和谐的关系;同时,随着自然因素变化而变化的空间,寓意着空间即是自然、自然亦是空间,它充分体现了自然和建筑的共生关系。"种子圣殿"周围的设计也寓意深远,它就像一张打开的包装纸,将包裹在其中的"种子圣殿"送给中国,作为一份象征两国友谊的礼物。由此,设计的形式美同时也具有丰富的寓意。

图5-4　英国馆的"种子圣殿"

5.1.3　形式美学

从美学史的角度来看,人类关于形式的美学研究始终贯穿两条主线:一是关于形式本身的审美规律;二是历史与形式的美学关系。如果说前者是形式美学的内部研究,是它的现象学,那么后者就是形式美学的外部研究,是它的历史学。这就是形式美学的两大主题。另外,从美学史的角度还可以发现两类不同形态的形式概念:一是物质的、物理学意义上的形式;二是精神的、心理学意义上的形式。前者如毕达哥拉斯学派发现的黄金分割律、音乐的音程关系等"数理形式",就是对物理世界之形式美学规律的研究(图5-5);后者如柏拉图的"理式"、康德的"先验形式"、荣格的"原型"等,则

图5-5　符合黄金比的矩形包

是对心理世界之形式规律的研究(图5-6)。事实上,上述两大主题和两大形态共同构筑了形式美学的理论形态,它们分别是:形式美学的现象学、形式美学的历史学、形式美学的物理学、形式美学的心理学。这就是整个"形式美学"的逻辑范畴及其理论体系[①]。

图5-6　迫庆一郎设计的杭州"浪漫一身"服饰店

① 赵宪章,张辉,王雄.西方形式美学[M].南京:南京大学出版社,2008.

形式美学就是对形式的美学研究,或者说是从美学的角度研究文学艺术的形式问题。形式美学不仅不回避操作性和技术性的"形而下"问题,而且将"形而下"作为最直接的对象。它并不拘泥于和局限在"形而下"层面,而是将古典美学的思辨传统与现代美学的实证方法融为一体,重在从哲学的层面全方位地考察形式的美学意蕴。

5.1.4 美的形式准则

如果自然不美,它就不值得去探求,生命也不值得存在。自然界有美,艺术作品中有美,生活中也有美。美是普遍存在的,同时也是多方面的:有感性层面,也有理性层面;有物质性层面,也有精神性层面。设计需要美,设计呼唤美。探索和研究美的形式准则能够培养人们对美的敏感,指导设计师更好地去创造美的事物。掌握美的准则,能够使设计师更加自觉地运用它来表现设计对象,达到美的内容与美的形式的高度统一。

1. 简洁的原则

简洁的原则是指从繁杂的自然表象中提取形象的本质特征,抓住具有表述性的造型元素,去除那些不重要的、非本质的、偶然的因素,追求作品单纯、清晰、明快的艺术效果。简洁是生命体最基本的存在形式。艺术设计形式的简洁来源于对自然物象的深入观察和体验,而简洁艺术形式的发现和创造,必须在深入生活的基础上,透过自然形象的表象发现美的意象,找出简洁的形式元素,用省略、归纳、提炼、净化或夸张的方法创造形态,创造出符合现代审美意识特征的设计作品(图5-7)。

图5-7　斯塔克的设计

2. 对比与调和

对比是互为相反或具有较大差异的因素同时设置在一起时所产生的感觉,例如"大与小"两种因素放在一起时能形成明确的对比感受,并且比单独放置时其特征更为鲜明——大的显得更大、小的显得更小。通常在设计中运用这种对比关系寻求变化和刺激,创造活跃、醒目的效果。对比关系主要通过视觉形象的色彩对比(色相的迥异、色调的明暗、冷暖,色彩的饱和与不饱和)、形状对比(大小、粗细、宽窄、长短、高矮、厚薄、曲直和凹凸)、位置对比(上下、左右、前后、高低和远近)、肌理对比(粗糙与光滑、软硬、冷暖)、方向对比(水平、垂直、倾斜)、形态对比(强弱、虚实、轻重和缓急)、数量对比(多少)、排列对比(疏密、特异、整齐与散乱)、重心对比(动静、稳定与倾斜)等多方面的异质因素来达到的。对比在视觉上给人一种肯定、清晰和突出的印象(图5-8)。

图5-8　世界自然基金会公益广告

调和是指性质相同或类似的因素组合在一起所形成一致而协调的感觉。调和不是简单的一致,而是使各种多样变化的因素具有条理性与规律性。如在色彩设计中,红和绿互为补色,在搭配时为缓和视觉刺激,可采取两色间的渐变色(即进行有规律的自然过渡),或调整两色面积比例的主次关系(如万绿丛中一点红),或降低其中一色的饱和度或明度,都能达到调和的目的。而对于形状、位置、肌理、方向、形态、数量、排列等其他因素,也可通过上述方法进行调和,如两种异质因素间进行有规律的渐次变化或降低某一因素的作用、主次分明,就能取得调和的效果。

3. 对称与平衡

在自然界中有许多对称的形式,例如人体、飞鸟的双翼、植物的叶子等。人们在观看这类对称的形体时,往往会产生自然、均匀、协调、整齐、典雅、平静、满足、完美、朴素的美感。对称是等形等量的配置关系,最容易得到统一感,是具有极强的规律性和良好的稳定感的基本形式。人在观察对称的形体时感觉两边产生的魅力一样大,视线会在两边之间来回游动,最终视点会落在形体的中点

上，能获得视觉上的满足和愉快的享受。如历代宫廷建筑（图5-9）、纪念碑等典雅、庄重的建筑可以说是对称形式的杰作，具有安定、统一、庄重、威严之感。

图5-9　北京故宫

平衡也叫均衡，是指形体的两部分形不同而量相同或相近，形成势均力敌的感觉，因此不失重心。因不会轻重失调，所以重心稳定，具有丰富、活泼的动感。平衡原理建立在力学基础上，而从视觉上来说是指一种等量、不等形的力的均衡状态。因而视觉平衡不仅体现在形态的各种要素上，同时也体现在物理重量感上，并不单纯是指地球对物理形态的引力作用。与对称形体相比，平衡的形体更加强调平衡中心。这是因为不规则形体的组合更为复杂，更加需要确定形体的中心，倘若这个中心不明确，必将造成形体组织的混乱。例如巴黎圣母院（图5-10）的平衡力量来自建筑中心哥特式塔尖，它们是对平衡中心的有力强调。平衡比对称在视觉上显得

图5-10　巴黎圣母院

灵活、新鲜，是富有变化的统一形式美。

对称是一种静态平衡，有如一个站立的人体有着相对稳定的状态，是取得安定、统一最简单的方法，但同时又稍显机械、呆板、单调和缺乏活力；均衡是一种动态平衡，在形态的变化中寻求潜在的稳定，犹如一位优秀的舞者始终保持重心的稳定，同时又富有运动、变化的美。

4．比例与尺度

比例是部分与部分、部分与整体之间的数量关系，是精确详密的比率概念。人们在长期的生产实践和生活活动中一直运用着比例关系，并以人体自身的尺度为中心，根据自身活动的方便总结出各种尺度标准，体现于衣食住行的器皿和工具的制造中。比如早在古希腊就已被发现的至今为止全世界公认的黄金分割比1∶1.618，正是人眼的高宽视域之比。艺术家和设计师们也总是让他们的作品接近于黄金分割，尤其是长宽比例等于黄金分割的黄金矩形。他们认为这种比例从美学上来说更令人愉悦。黄金分割在人类美学观念中扮演着必不可少的角色：佳能相机（图5-11）的长宽比遵循黄金分割形成一个黄金矩形；达·芬奇研究人脸的比例，并将他的发现应用在其

图5-11　佳能A1100 IS数码相机

蒙娜丽莎画作中；书的格式和页面布局是建立在黄金分割比例上的……比例的形式美是在处理部分与部分、部分与整体之间产生的一种度量上的美感，在布局恰当的情况下即能产生优质的审美效果。美的比例很多，有富有秩序的等差数列，较为强烈的等比数列，显得顺畅、柔和而富有变化的调和数列，明朗、活泼的贝尔数列，与黄金比值相近的斐波那契数列等各种数列比。比例是理性的、具体的，恰当的比例有一种和谐美，是形式美准则的重要内容。

尺度是指人们以"自身尺寸"和"活动空间"为标准，衡量形态时呈现出预想的某种度量关系。每种形态都有着相应的尺度，人们从物理上、生理上接受和认识不同的形体时都会产生心理上的反应，对形态所产生的"大"或"小"的感觉，就是尺度感。尺度是物与人（或其他易识别的不变要素）之间相比，不需涉及具体尺寸，完全凭感觉上的印象来把握。尺度是感性的、抽象的，尺度类型不同，感觉效果也不一样。尺度有夸张的尺度、自然的尺度和亲切的尺度三种类型：大型、巨型采用的是夸张尺度（图 5-12），具有雄伟、壮观的气势；中小型采用的是自然尺度（图 5-13），具有自然、舒适性；微型则采用的是亲切尺度（图 5-14），具有趣味性和亲切

图5-12　哈利法塔

感。人们既喜欢大的形体，也乐于接受小的形体，只要它体现出尺寸的合理性并富有美感，就会引起人们心理上的愉悦，这已经成为人们审美的共识。

图5-13　海底餐厅

图5-14　迷糊娃娃

5. 节奏与韵律

节奏与韵律原本是音乐术语,是构成音乐的重要因素,也是音乐产生美感的主要形式。这种形式美感在设计艺术中也得到充分体现,使设计充满艺术感染力。节奏与韵律是指同一因素有规律地、周期性地反复或交替出现,如某一因素有秩序地进行重复、渐变、起伏、交错等有规律的变化。它们的区别是:节奏是指均匀地、有规律地重复,其秩序感强。而韵律是节奏的多元变化,较为自由,富有生气和活力。在艺术设计中,节奏可被理解为一种空间的秩序感,是视觉元素在空间中持续地、有规律地进行的强弱、虚实的变化,单一的、孤立的、偶然的视觉元素不可能形成节奏;而韵律是按一定的准则而变化的节奏,也就是不同的节奏有规律地连续伸展的整体感觉(图5-15)。

图5-15　纽约古根海姆美术馆中庭

节奏感的产生和人的心理因素有很大关系,同时还与人的心跳有很大关系。当看到的设计作品的节奏吻合人的心跳节拍时,这种节奏为平和、安详、温馨的节奏;若是看到让人怦然心动的设计作品时,因快于心跳则产生热烈、紧张、兴奋、不安的节奏。当这种节奏富有变化时,称之为韵律,是带有情感的节奏变化,如同交响乐由悠扬舒缓的序曲到铿锵有力的高潮,由缓到急的韵律带有强烈的感情色彩。如果说节奏是"形",那韵律就是"神"。节奏可以通过手法的变化、美学形式上的增减来创造,而韵律则无法用量化来求得。在设计中,单纯的节奏易于单调,

有规律的变化可使之产生犹如音乐、诗歌般的旋律,即韵律使之更加积极而有生气、活泼而有魅力。节奏和韵律的美在许多建筑中都能找到,如中国的万里长城(图5-16)每隔一段距离就有的"烽火台"则构成了节奏美;而蜿蜒起伏、绵延万里的"万里长城"本身就极具韵律的美。还有未来建筑——韩国绿色"能量中心"(图5-17),这座梯田状建筑的每一层的外侧建有花园,能让所有居民都可获得一个室外活动空间,并能种植自己喜欢的花草,这种设计同时也为这座自给自足的新城披上了一件绿衣。这个建筑群将与周围的湖泊和森林融为一体,体现人与大自然的和谐关系。

图5-16　长城

图5-17　能量中心

6. 变化与统一

美的表现形式,总的来说可归纳为两大类:一类是有秩序的美、和谐的美,是一种整体上的协调关系和形式;另一类是打破常规、因变化产生的美,是很突出、振奋的一种表现形式。这两类美的表现形式都能给人们赏心悦目的心理感受。

变化与统一是指统一中有变化,即局部各种差异性的对比是以达到整体统一为前提的。虽然使人感受到鲜明强烈的感受而仍具有统一感的现象称为变化与统一,它能使主题更加突出,视觉效果更加和谐。和谐的广义解释是:判断两种以上的要素或部分与部分的相互关系时,各

部分给人的感受和意识是一种整体协调的关系。和谐的狭义解释是统一与变化两者之间不是单调乏味或杂乱无章。单独的一种颜色、单独的一根线条无所谓和谐，几种要素具有基本的共通性和融合性才称为和谐。比如一组协调的色块，一些排列有序的近似图形等。和谐的组合也保持部分的差异性，但当差异性表现为强烈和显著时，和谐的格局就向对比的格局转化，感受也会由稳重、含蓄转向活跃、灵动。

设计中的变化也就是差异、新奇的对比，但这种对比不是无限度的。而统一是将矛盾的双方有机地组织在同一作品之中，通过寻找规律来减弱差异。在设计中，如果各要素间变化太多而缺少统一，设计对象就会因过于混乱和刺激而动荡不安；反之，因缺乏变化则会显得呆板、平淡、枯燥而无生气。因而变化的前提是统一，设计应在统一中求变化，两者相辅相成才能产生和谐的美。变化与统一准则是美的形式准则中的总准则，被广泛应用于现代设计当中（图5-18）。它是辩证法中矛盾统一的规律在艺术设计中的应用，体现了哲学上矛盾统一的世界观。

↑ 图5-18　百度动态标志

7．联想与意境

联想是思维的延伸，它由一种事物延伸到另外一种事物上。例如红色使人感到热情、兴奋，让人联想到喜事或革命等；绿色使人感到平静、有生气，则让人联想到大自然、和平、生命或春天等。许多设计要素都会产生不同的联想，由此发生的象征意义作为一种视觉语义的表达方法被广泛地运用在现代设计中。

意境是指艺术家或设计师的主观情意与客观物境相互交融而形成的艺术境界。意境是"意"和"境"的统一，是主观感情、美学理想和客观形象的和谐统一。优秀的设计师总是在作品中把自己的思想、感情同所创造的形态巧妙地融合在一起，让人展开想象，进而达到一定意境，以

提升设计作品的艺术性和审美价值（图5-19）。意境是中国古典美学的一个主要范畴。苏东坡的《饮湖上初晴后雨》中有诗句："水光潋滟晴方好，山色空蒙雨亦奇。欲把西湖比西子，淡妆浓抹总相宜。"这首山水诗不仅想象力丰富，启人遐思，而且善于比兴寄寓，构思新奇巧妙，借用联想扩展和深化意境，正是其魅力所在。

↑ 图5-19　宝洁公司润妍洗发水网络广告

运用形式美的准则进行创造时，首先应领会不同形式准则的特定表现功能和审美意义，明确欲求的形式效果，之后再根据需要正确选择适用的形式准则，从而构成适合需要的形式美。还要注意的是：形式美的准则不是凝固不变的。随着科技文化的发展，对美的形式准则的认识将不断深化。因此，在美的创造中，既要遵循形式美的准则，又不能生搬硬套某一种形式准则，而要根据目的的不同灵活运用形式准则，在设计中体现创造性特点。

5.2　西方设计美学

5.2.1　手工业时期的设计美学

1．古希腊、古罗马时期

古希腊、古罗马是西方文明的摇篮。这一时期出现了许多伟大的思想家，他们的美学思想对设计美学的产生打下了良好的基础。许多哲学家在他们的哲学思想中常常涉及一些设计美学的问题，但都是从哲学本体论出发研究美及美的性质，而不是专门论述。

早在古希腊时代的毕达哥拉斯学派就开始用"数理形式"来解释和规范世界万物，他们所发现的"黄金分割律"，关于人体、雕刻、绘画和音乐等比例关系的解说等，都是关于事物"数理形式"的美学规定。此后，苏格拉底及

其弟子柏拉图的"理式"概念则是对世界万物之源的形式规定,即认为前者是后者的"共相"和"原型",后者是前者的"殊相"和"模仿"。"美的事物"之所以美,不在事物本身的线条、色彩和结构等,而在于"美的理式",即"美本身"。"美本身"就是美的理式,现实事物的美不过是它的派生和分支。亚里士多德的"形式"是相对"质料"而言的,前者是事物的"现实"和"存在",后者是事物的"潜能"和"原料"。事物的生成就是将形式赋予质料,即质料的形式化。古罗马诗人贺拉斯提出来的"合理"与"合式"从"理"和"式"两方面将美和艺术一分为二,认为只有二者的统一才是真正的美和艺术,从而开辟了西方美学的二元论传统。这四种形式概念不仅是整个古希腊、古罗马美学的核心概念,同时也深深地影响了整个西方美学发展的全过程。

古罗马著名美学家西塞罗继承了苏格拉底关于"美取决于功用"的观点,认为"有用的事物就是美的事物"。西塞罗将"适宜"引入古典美学范畴。在设计艺术中,"适宜"主要指装饰得当。古罗马建筑师维特鲁威在《建筑十书》中论述了造物活动中美和功用的关系,提出了建筑的基本原则是"坚固、适用、美观"。他对美的理解有两种含义:一种是通过比例和对称,使眼睛感到愉悦。"当建筑的外貌优美悦人,细部的比例符合正确的均衡时,就会保持美观的原则。"他赞同古希腊美学对数学形式和比例的推崇,认为完美的建筑物的比例应该严格地按照健美的人体比例来制定(图5-20)。另一种含义是通过适用和达到特定目的使人快乐:"城市中的房屋似乎应当按照特殊的方式来建造;农村中从田地里收获谷物的房屋又应当按照另一种方式⋯⋯一般来说,建筑的经营都必须做得对各自的业主适用。"在维特鲁威的建筑理论中,功能美和形式美之间保持着相对的平衡。

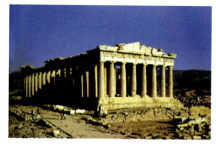

图5-20 巴特农神庙

2. 中世纪时期

从公元476年西罗马帝国灭亡到14世纪欧洲进入文艺复兴时期为止,历时近千年的中世纪是一个融希伯来文化、日耳曼文化、古希腊、古罗马文化于一体的基督教文明时期。这一时期的美学被纳入神学中,表现为柏拉图学说、普罗提诺的新柏拉图主义与基督教思想的结合。中世纪最著名的美学家是奥古斯丁,他在《论美与适宜》中区分出自在之美和自为之美,即事物本身的美和一个事物适宜于其他事物的美。他还区分出美的较为具体的特征和规律:平衡、类似、适宜、对称、比例、协调、和谐等。这其中最重要的是整一(图5-21和图5-22)。奥古斯丁把世界的结构规律几乎全部归结为审美规律,而审美规律也是艺术的基础。他认为艺术的规则和美的规则是一致的,美和艺术的基础是同样的形式特征。

图5-21 林肯大教堂外观

图5-22 林肯大教堂内部

哲学家和神学家托马斯·阿奎那认为,美是可感的,只涉及形式,无涉及内容,不关联欲念,没有外在的实用目的。但丁继承了阿奎那的哲学和神学思想,认为美在于各部分的秩序、和谐与鲜明。总之,这一时期有把形式美神秘化的倾向。

3. 文艺复兴时期

文艺复兴是指14世纪到16世纪欧洲从封建社会向资本主义社会过渡时期的文化和思想的发展阶段。文艺复兴的原意是:"在古典规范的影响下,艺术和文学的复兴"其实是一次对知识和精神的空前解放与创造。

文艺复兴时期的文化是对中世纪封建宗教文化的反叛。这一时期形成了与中世纪宗教神权文化相对立的思想文化——人文主义。人文主义的学者和艺术家提倡人性以反对神性，提倡人权以反对神权，提倡个性自由以反对人身依附。文艺复兴不仅在思想、科学领域里，在艺术和设计领域也取得了巨大成就，同时应用美学理论也得到了蓬勃的发展。

文艺复兴建筑最明显的特征是扬弃了中世纪时期的哥特式建筑风格，而在宗教和世俗建筑上重新采用古希腊古罗马时期的柱式构图要素。意大利建筑设计师阿尔伯蒂的《论建筑》一书指出"实用、美观、经济"是设计的指导思想。他认为美的本质在于各部分之间的协调一致，也就是和谐。而达到建筑美的途径就是通过各种装饰手段，使整个建筑的各个部分的比例适当、组合协调，也就是要设计成一个美丽的整体（图5-23）。

图5-23 巴拉奇·法奈塞建筑

作为文艺复兴巨匠，达·芬奇不仅是杰出的画家，还是自然科学家、哲学家和工程师。他不仅在绘画领域给后人留下了许多旷世名作，同时在设计领域也进行过广泛研究，他不仅设计过纺织机、挖土机和压榨机等，还设计过桥梁、教堂，规划过城市道路和水利工程，而且还曾构想未来的飞行机械、直升机（图5-24）、降落伞、坦克车和潜水艇等，其一生创作了7000多页手稿和大量绘画作品。达·芬奇认为，人对美与和谐特别执着和顽强，艺术家应该窥见人和自然的美；美感是人的天性，对"美"的理解，感观大于言词。著名的《最后的晚餐》和《蒙娜丽莎》（图5-25）是他的代表作。

4．巴洛克和洛可可时期

17世纪的巴洛克时期，出现了与艺术遥相呼应的巴洛克美学思想。巴洛克时期的理论家们认为世界是不和谐的，他们主张用不和谐来替代和谐。巴洛克风格的建筑打破了对古罗马建筑理论家维特鲁威的盲目崇拜，也冲破了文艺复兴晚期古典主义的严肃理性，反映了向往自由的世俗思想。意大利著名雕塑家贝尼尼曾断言：谁不违反规则，谁就永远不能超越规则（图5-26）。他们主张标新立异，力图通过艺术现象和美学范畴的复杂体系来揭示社会生活中的种种矛盾，而要达到此目的所要采用的手准则是淋漓尽致地发挥自己的智慧。"敏捷的才智"是巴洛克时期最重要的美学范畴之一。

18世纪是洛可可美学盛行时期。不同于巴洛克追求动感、装饰新奇、色彩强烈的世俗格调，洛可可追求宫廷生活的华美、闲适和享乐。洛可可美学反映了法国路易十五时代宫廷贵族的生活趣味：追求精美、纤巧、娇媚、华丽又烦琐。装饰工艺上的浮华奢靡达到巅峰（图5-27）。

图5-24 原始的"螺旋面"直升机原理草图　　图5-25 《蒙娜丽莎》

图5-26 圣彼得大教堂内贝尼尼设计制作的青铜华盖　　图5-27 洛可可风格的室内

巴洛克和洛可可代表着贵族极度装饰的风格，法国哲学家狄德罗等人开始倡导符合新兴资产阶级审美追求的艺术风格，家具、建筑设计师们在设计中开始有意识地用一些简单活泼、富有生气的装饰和造型来改变传统的形

式，使产品更加实用，新古典主义就此登场。

5.2.2 近代设计美学

从18世纪开始，西方国家陆续进入工业革命时代。这一时期，"形式"已成为美学中的一个独立范畴，并自觉地、理性地上升到艺术的本质的高度。1753年英国画家、经验主义美学家威廉·荷加斯发表了一部重要美学著作《美的分析》，同时也是欧洲美学史上第一部建立于形式分析基础上的论著。在书中，荷加斯提出了关于美的"六大原则"，即适宜、多样、统一、单纯、复杂、尺寸。其中适宜是最重要的形式美原则。所谓适宜，是指对象的局部与其总的意图相符合，也就是对象的形式美要符合目的。书中还提出了"蛇形线是最美的线条"这个著名的命题。在荷加斯看来，波状线、蛇形线都可以称作美的线条，尤其是蛇形线，不但是美的线条，而且是富有魅力和吸引力的线条，因此是最美的线条。

1. 新古典主义时期

18世纪60年代，欧美开始复兴古典形式。新古典主义是继文艺复兴之后欧洲工艺设计向古希腊、古罗马时期艺术风格的一次回归。新古典主义时期，人们重新考虑艺术以及工艺的审美原则问题。德国美学家、艺术史家温克尔曼的《希腊艺术模仿论》和《古代艺术史》的问世，以及他提出的"高贵的单纯和伟大的静穆"的美学标准，对当时的艺术和工艺设计产生了重大的影响，被后世的美学家称为新古典主义美学标准（图5-28）。

图5-28　巴黎万神庙

德国理性主义哲学领袖莱布尼茨关于存在以及存在在人们意识中的反应的学说对工业领域内的设计思想产生了重要影响。按照莱布尼茨的学说，客观现实可以按照人的理智所创造的几何结构和数学图表加以模拟，有机体与机械之间没有本质区别。

2. 工业革命时期

18世纪的英国是世界工业革命的发源地，一些思想家力图寻找机器工业的审美价值，哲学家休谟提出了"美的效用说"。他在《论人性》中写道："美有很大一部分起源于便利和效用的观念……标志强壮的形状对于某一种动物是美的，标志轻巧敏捷的形状对于另一种动物是美的。一座宫殿的秩序对于它的美在重要性上并不次于它的单纯的形体和外貌。""能使一片田地产生快感的莫过于它的肥沃丰产，这种美是任何装饰或位置的优点所不能比拟的。"而哲学家A.阿利松则断言，符合功能的形式都是美的。

18世纪法国启蒙主义者又称百科全书派。《百科全书》的全称是"各门科学、艺术和技艺的根据理性制定的词典"。哲学家狄德罗负责编纂《百科全书》，他深入工厂，调查各种手工业工场中所采用的新工艺和新机器及其操作方法，并将之写入《百科全书》。狄德罗在为《百科全书》撰写的《论美》一文中强调："美在于关系。"在《画论》中，他例证了美的事物对人生的功用。总的来说，法国百科全书派把技术进步带来的巨大变化看作寻找新的器物形式，发展人的认识世界和掌握世界能力的最重要的动因。

18世纪末期，第一次工业革命的成果充分表明，新技术可以刺激物质文化的进步。但是，机器生产的工业产品与传统手工艺产品相比较，质量与审美往往有所缺失。德国哲学家和诗人席勒认识到人的完整性在近代资本主义社会中由于阶级划分和严密的分工制而遭到破坏，人只是钟表机械中"一个孤零零的零件""变成他的职业和专门知识的一种标志""欣赏与劳动脱节，手段与目的脱节，努力与报酬脱节"。在《审美教育书简》中，席勒主张人的环境中的形式要服从审美规律，因为只有依据审美，而不是纯功利，才可能发展人的道德状况。

自1836年起，英国成立了专门的委员会以鼓励艺术和技术的联系。相关书刊开始使用"工业艺术"一词。随着艺术家对生产过程的介入，器物的设计和制作也被看作是一种艺术。这一时期出现了两部重要的著作：一是德国建筑师F.魏因布列纳的《建筑学教程》，他援引日用品的例子，分析功能和形式的联系问题，并把这种联系看作美的基础；二是德国工程师F.列罗的《机器设计教程》，

设专节阐述了机器制造的风格,总结了前人技术造型的经验,提出了两种形式概念,即"完全合目的性的形式"和"自由选择的形式"。

1851年伦敦举办的第一届世界工业博览会大规模地展示了最新技术的成就,也暴露了一些问题:过度装饰、新技术手段对手工产品的仿制等。围绕展览会的讨论引起了广泛的社会反响,刺激人们开始了对新兴工业产品的美学追求。对工业产品进行比较,研究产品的制作原则和结构特征,寻找艺术和技术之间的契合点。英国学者W.克伦的《艺术设计基础》对这类研究产生了深远影响。

5.2.3 现代主义设计美学

19世纪70年代,正当欧洲的设计师在为设计中的艺术与技术、伦理与美学以及装饰与功能的关系而困惑时,在美国的建筑界却兴起了一个重要的流派——芝加哥学派。这个学派突出了功能在建筑设计中的主导地位,明确了功能与形式的主从关系,力图摆脱折中主义的羁绊,使之符合新时代工业化的精神。

19世纪八九十年代,芝加哥学派的中坚人物和理论家、建筑师沙利文提出"形式追随功能"的设计理念,成为现代设计运动最有影响力的思想之一。他认为建筑设计应该由内而外反映出建筑形式与使用功能的一致性。他还进一步强调"哪里功能不变,形式就不变"。1899年,沙利文设计的芝加哥C.P.S百货公司大楼(图5-29)完全体现了他的建筑理论,达到了19世纪高层建筑设计的高峰。他还认为"装饰是精神上的奢侈品,而不是必需品",恰恰是为了美学利益,他完全杜绝装饰,对他来说,大自然通过结构和装饰而不需要人为添加就能显示出自己的艺术美来。这些观点,后来由他的学生莱特进一步发挥,成为20世纪前半叶工业设计的主流——功能主义的理论依据。莱特根据美国中西部的草原特色,融合浪漫主义风格创造了著名的草原住宅(图5-30)。之后,莱特又根据不同的环境设计出具有自己独特风格的罗伯茨住宅、罗宾住宅等。1936年,设计的流水别墅(图5-31)是他合理主义建筑思想的典型代表,也是现代建筑史的里程碑作品。莱特把别墅建在美国匹兹堡市附近一片风景优美的山林中的小瀑布之上,建筑物与自然景观的有机结合,互相渗透,互相衬映,相得益彰,使他的"有机建筑"的理论得到完美的表现。

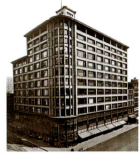

图5-29 C.P.S百货公司大楼 图5-30 草原住宅

图5-31 流水别墅

而其他现代主义建筑的代表人物格罗皮乌斯、密斯和柯布西埃等人也纷纷强调建筑设计首先应该满足功能要求。1919年,格罗皮乌斯在德国的魏玛成立了包豪斯国立建筑学校,尊崇抽象美学所体现出来的严峻、简练和少装饰。格罗皮乌斯设计的包豪斯校舍(图5-32)在建筑史上有着重要地位,它在功能处理上有分有合,关系明确,方便实用;在构图上采用了灵活的不规则布局,建筑体型纵横错落,变化丰富;立面造型充分体现了新材料和新结构的特色,完全打破了古典主义的建筑设计传统,获得了简洁而清新的效果。还有包豪斯各实习车间设计生产的创新产品,如金属制品车间的布兰德设计的台灯,不仅造型简洁,功能完美,而且是由莱比锡一家工厂批量生产的。在家具车间,布劳耶设计制造的钢管椅(图5-33)开辟了现代家具设计的新篇章。

图5-32 格罗皮乌斯设计的包豪斯校舍 图5-33 布劳耶设计的钢管椅

1923年，柯布西埃的建筑评论论文集《走向新建筑》出版，书中阐明了他的基本观点："建筑是形体在光线下的有意识的、正确的和壮丽宏伟的组合。""住宅是居住的机器。"他极力鼓吹用工业化的方法大规模建造房屋，赞美简单的几何形体。1925年，柯布西埃设计的新精神馆（图5-34）被巴黎世博会载入史册。这座小型的住宅试图最大限度地利用场地，并尽可能地使用标准化批量生产的构件组装。这座犹如一架机器的建筑舒适、实用并且美观，应用了工业生产的纯净产品。新精神馆倡导了城市生活的新形式。柯布西埃通过新精神馆想表达：新精神涉及一切领域，从国土、城市、街道到住宅，甚至覆盖日用品。1926年，柯布西埃提出了新建筑的五个特点：房屋底层采用独立支柱；屋顶花园；自由平面；横向长窗；自由的立面。这些特点充分发挥了框架结构本身的优点。1928年设计并于1930年建成的"居住机器"的代表——萨伏伊别墅（图5-35）体现了现代主义建筑所提倡新的建筑美学原则。这座坐落在巴黎郊区的别墅并没有用豪华的材料，没有附加的装饰，纯粹由建筑的基本构成元素及其材料来组织和塑造丰富的动态空间，反映了当时重视功能、强调空间、反对附加装饰的现代主义建筑设计思想。由于萨伏伊别墅反映了机器般的造型，这种艺术趋向也被称为"机器美学"。机器美学是功能主义美学的基础，它竭力保持机器自身的理性和逻辑，从而产生一种标准、纯粹的形式，它追求简洁化、秩序化，并常常以几何形为特征，强调直线条、空间感、比例和体积等要素，排斥附加装饰。

1929年，密斯设计的巴塞罗那世界博览会德国馆实现了"技术与文化相融合"的理想目标，建筑的内部空间（图5-36）的设计简洁而单纯，并以此表达了他推崇的简约的现代主义风格。密斯提出的经典名言"少即多"也成为现代主义设计的美学原则。

20世纪20年代至50年代，以功能主义和理性主义为核心的现代主义美学也被广泛应用于现代设计的其他领域。这一时期也是现代设计走向完善成熟的时期，是设计史上明显地具有整体风格和形态的时期。如第二次世界大战以后美国的现代设计风格产品，著名的有1946年伊姆斯设计的餐椅（图5-37）和安乐椅，沙里宁设计的胎椅等优良设计。德国理性主义设计风格强调技术和抽象主义，著名的有布劳恩公司与乌尔姆造型学院合作设计生产的产品，如1956年设计生产的收音机和唱机的组合"白雪公主之匣"（图5-38）、电动剃须刀（图5-39）、电吹风、电风扇、电子计算器、厨房机具、幻灯放映机和照相机等一系列产品，这些产品都具有均衡、精练和无装饰的特点，色彩上多用黑、白、灰等无色系，造型直截了当地反映出产品在功能和结构上的特征。现代主义美学风格充分体现了工业设计的巨大涵盖力和包容力。

图5-34　新精神馆

图5-35　萨伏伊别墅

图5-36　巴塞罗那世界博览会德国馆　　图5-37　伊姆斯设计的餐椅

图5-38　白雪公主之匣　　图5-39　电动剃须刀

5.2.4 后工业社会的设计美学

美国社会学家丹尼尔·贝尔在1973年出版的《后工业社会的来临》一书中首次提到了"后工业社会"一词，界定了第二次世界大战后出现的一系列社会变革。20世纪60年代以后，工业设计与工业生产和科学技术紧密结合，取得了重大成就。与此同时，西方工业设计思潮出现了众多的设计流派，他们遵循迥异的美学观念，多元化的格局开始形成。

1. 高技术风格

高技术风格源于20世纪二三十年代的机器美学，这种美学直接反映了当时以机械为代表的技术特征。第二次世界大战后，不少电子产品模仿军用通信机器风格，即所谓"游击队"风格，力图表现战争中发展起来的电子技术。美国工业设计之父罗维在20世纪40年代末设计的哈里克拉福特收音机（图5-40）就是这一趋势的典型。该机采用了黑白两色的金属外壳、面板上布满各种旋钮、控制键和非常精确的显示仪表，俨然是架科学仪器。20世纪50年代初，罗维又另辟蹊径来表现电子技术，他设计的一台收音机（图5-41）由黑色基座和透明塑料外壳构成，外形为规整的长方体，所有内部元件都清晰可见。罗维的这些设计预示着后来"高技术"风格的到来。

图5-40 哈里克拉福特收音机　　图5-41 罗维设计的收音机

高技术风格的发展与20世纪50年代末以来以电子工业为代表的高科技的迅速发展是分不开的。科学技术的进步不仅影响了整个社会生产的发展，还强烈地影响了人们的思想。高技术风格正是在这种社会背景下产生的。与"机器美学"最早体现于建筑设计上一样，高技术风格也最先在建筑设计中得到充分发挥，并对工业设计产生重大影响。较为典型的作品是1976年在巴黎建成的蓬皮杜国家艺术与文化中心（图5-42），由英国建筑家皮埃诺和罗杰斯设计。整座大厦看上去犹如一座被五颜六色的管道和钢筋缠绕起来的庞大的化学工厂的厂房，蓬皮杜中心设有工业设计部，经常性地举办工业设计展览，并陈列一些著名的设计作品。这些展览、陈列与这座建筑物本身都对工业设计产生了重大影响。另一典型作品是1986年落成的由罗杰斯设计的伦敦洛依德保险公司大厦，其风格与蓬皮杜如出一辙。而建于1986年的我国的香港汇丰银行（图5-43）是英国著名高技派建筑师诺曼·福斯特的代表作，建筑采用完全向外暴露的钢结构作为造型的主题，做工极为精致和考究，造价也高得惊人。

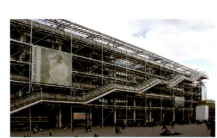

图5-42 蓬皮杜国家艺术与文化中心　　图5-43 香港汇丰银行

高技术风格不仅在设计中采用高新科技，而且在美学上鼓吹表现新技术。高技术风格在室内设计、家具设计上的主要特征是直接利用那些为工厂、实验室生产的产品或材料来象征高度发达的工业技术。一时间类似外科医生用的手推车、仓库用的金属支架、矿井用的安全灯、实验室用的橡胶地板等都纷纷进入居家环境中。由美国纽约莫萨设计小组设计的高架床（图5-44）就是由市售的铝合金管及连接件组合而成的，看上去像建筑工地的脚手架。法国设计师伯提耶设计的儿童手工桌椅（图5-45）则采用粗壮的钢管结构，并装上了拖拉机用的坐垫，具有高度工业化的特色。随着高技术风格的普及，连一些厨房也设计成科学实验室的式样，橱柜炊具上都布满了各种开关和指示灯。

图5-44 高架床　　图5-45 儿童手工桌椅

在家用电器,特别是在电子类电器的设计中,高技术风格也很突出。其主要特点是强调技术信息的密集,面板上密布繁多的控制键和显示仪表。造型上多采用方块和直线,色彩仅用黑色和白色。1975年由英国PA设计事务所设计的SM2000型直接驱动电唱机(图5-46)就是一件高技术风格的家电产品,所有零部件都直率地暴露在外,有机玻璃的盖子还特别强调了唱臂的运动。1980年德国普法夫公司推出了一种带微处理器的全电动缝纫机(图5-47),虽然很少有机械构造,但为了体现先进的电子技术,机身上装置了大量的控制按钮,这样就使家电产品看上去像一台高度专业的科技仪器,以满足一部分人向往高技术的心理。

图5-46　SM2000型直接驱动电唱机　　图5-47　全电动缝纫机

高技术风格将工业生产中的高科技元素运用到建筑及民用产品设计上,最重要的是运用得当的现代工业材料和加工技术,使设计具有强烈的象征意味。高技术风格颠覆了传统的美学价值,常用的工业材料除了经济性与实用性以外,高科技使它们拥有了特殊的美学特征。高技术风格在20世纪六七十年代曾风行一时,并一直波及20世纪80年代。但是高技术风格由于过度重视技术和时代的体现,把装饰压到了最低限度,因而显得冷漠而缺乏人情味,常常招致非议。与此同时,另一些设计师正致力于创造出更富有表现力和更有趣味的设计语言来取代纯技术的体现,把"高技术"与"高情趣"结合起来。在这方面最早的信号来自名为"波普"的艺术与设计运动,并对后来的"后现代设计"产生了重要影响。

2. 后现代设计

1966年,美国建筑师文丘里出版了《建筑的复杂性与矛盾性》一书,提出用"少就是乏味"代替"少就是多"的现代主义名言,可以看作是后现代设计的战斗檄文。针对现代主义后期出现的冷酷的理性和单调乏味的面貌,后现代以追求富有人性的、装饰的、变化的、复杂的、个人的、传统的、表现的形式,塑造出多元化的特征。后现代并不具备严格的理论上的变革,而是单纯地从形式因素的角度批判和反对现代主义。1980年,"孟菲斯"设计集团在意大利的米兰成立,集团反对一切固有观念,反对将生活铸成固定模式,开创一种无视一切模式和突破所有清规戒律的开放性设计思想,成为当时世界上最著名的激进设计集团。他们设计的家具、用品(图5-48)开创了一种国际性的新风格。

图5-48　孟菲斯设计的家具

后现代设计的发言人斯特恩把后现代设计的主要特征归结为三点:即文脉主义、隐喻主义和装饰主义。他强调建筑的历史文化内涵、建筑与环境的关系和建筑的象征性,并把装饰作为建筑不可分割的部分。如纽约帝国大厦的尖顶模仿的是哥特样式(图5-49),当时在高层建筑上面加些仿古典的装饰成为时尚。还有穆尔设计的后现代建筑名作美国新奥尔良的"意大利广场"(图5-50)混杂着各种风格,多元化是它的特征。

图5-49　纽约帝国大厦　　图5-50　意大利广场

后现代设计于20世纪80年代走向顶峰。其中,以利用历史装饰动机进行折中主义式装饰的"狭义后现代"到90年代初期开始衰退,而注重对经典现代主义的批判和挑战的"广义后现代"则一直延续至今。随着经济的发展,社会已经进入消费时代,大众文化的繁荣使社会向多元化发展,生活方式也多样化,市场上出现了适应不同

人群、不同品位的商品以满足不同的消费需求。综观当代产品设计，许多以"情趣、巧妙和幽默"极大地充实和丰富了人们的生活，展现了一个充满了旺盛的生命力和创造性的乐观年代（图5-51～图5-54）。

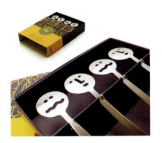

图5-51　smile餐具　　图5-52　拥抱调料瓶

图5-53　坎帕纳兄弟设计的宴会椅　　图5-54　坎帕纳兄弟设计的寿司椅

后现代广告设计中大量地引用矛盾修饰法、讽刺和隐喻的手法来进行创作。如贝纳通公司（United Colors of Benetton）广告"浑身油污的鸟"中（图5-55），一只全身沾满原油、垂死无助的海鸟依然奋力睁开双眼，用火红的眼睛凝视着周围布满油污的世界。海鸟不再是海鸟，更是一种符号，甚至是一种态度。这只鸟既是海湾战争带来的环境污染的象征，也是交战双方牺牲品的象征。贝纳通前创意总监托斯卡尼以反对工业化文明的斗士形象塑造了贝纳通广告，他的出发点在于对现代广告的批判与反思。他认为西方企业广告行为完全是一种犯罪行为，并给社会造成了许多伤害，特别是对年轻人。他还一针见血地说："过去的广告只是想要出售幸福，但这反而使得人们变得贪婪。"托斯卡尼因此将"发生在广告之外的"事情注入广告，将艾滋病、环境污染、种族歧视、战争、废除死刑、宗教和平等备受世人瞩目的焦点都被纳入其中，颠覆了广告"回避现实、回避现在，只与未来发生关系"的设计惯例。如"十字架中的大卫之星""临终的艾滋病人"（图5-56）、"货车与难民"（图5-57）、"伸着舌头的孩子们"等。贝纳通广告以当年精选出的新闻照片为背景进行概念营销，从人类社会各个方面的热点问题来寻求创意资源，揭开生活的种种伪饰的面纱，展示"世界的真实和真相"。借用托斯卡尼的话说，广告"不仅是一种传播方式，更是一种我们时代的表达"。具有讽刺意味的是，托斯卡尼策划的激进广告虽屡屡遭遇被拒绝刊出的命运，但贝纳通却因此名气大增，其服装销量也大增，有人将其称为"以反对聒噪消费的愤世嫉俗的形象来促进消费"。

图5-55　浑身油污的鸟

图5-56　临终的艾滋病人　　图5-57　货车与难民

3．解构主义风格

20世纪80年代，随着（狭义）后现代设计的浪潮走向没落，一种重视个体、部件本身，反对总体统一的解构主义哲学开始被一些理论家和设计师所认识和接受，在20世纪末的设计界产生了较大的影响。解构主义是从构成主义的字眼中演化出来的，解构主义和构成主义在视觉元素上也有相似之处，两者都试图强调设计的结构要素。不过构成主义强调的是结构的完整性、统一性，个体的构件是为总体的结构服务的；而解构主义则认为个体构件本身就是重要的，因而对单独个体的研究比对整体结构的研究更重要。解构主义不仅否定了现代主义的重要组成部分之一的构成主义，而且也对古典的美学原则如和谐、统一、完美等提出了挑战。

解构主义的哲学渊源可以追溯到1967年，哲学家德里达基于对语言学中的结构主义的批判，提出了"解构主义"的理论。他的理论的核心是对于结构本身的反感，认为符号本身已经能够反映真实，对于单独个体的研究比对整体结构的研究更重要。在反对国际风格的探索中，一些设计师认为解构主义是一种具有强烈个性的新理论，而被应用到不同的设计领域，特别是建筑设计方面。解构是对

建筑固有逻辑和结构系统进行拆散和重新组合,有意造成人们视觉上的混乱。著名解构主义建筑大师弗兰克·盖里设计的布拉格的新潮办公建筑被称为"跳舞的房子",好像是一堆被炸弹破坏的废墟。在20世纪90年代末,盖里设计了面向21世纪的、造型前卫大胆的西班牙古根海姆博物馆(图5-58)。博物馆造型由复杂的曲面块体组合而成,内部采用钢结构,外表用闪闪发光的钛金属饰面。它因奇美的造型、特异的结构和崭新的材料而难以名状,成为"世界上最有意义、最美丽的博物馆",也成为西班牙的标志。而另外一位解构主义建筑大师扎哈·哈迪德①设计的中国广州大剧院也是一座反传统的建筑(图5-59)。建筑由两个具有动感的异形几何体组成,隐喻了大剧院是俯卧在广州珠江河畔的两块"圆润砾石"。其巧妙地运用空间的层高形成了由江水到城市高楼大厦的自然过渡,并与周围环境很好地融为一体。

4. 简约主义风格

简约主义起源于20世纪初,以简单高贵、精简至美赢得了人们的推崇。简约主义最初诞生在建筑设计领域,其精髓在于讲究材料的选择、考究的工艺、单纯的色彩搭配与人性化的设计思想,注重精雕细琢的细节、精准的比例来显现空间的架构,简洁中隐藏着深蕴。1908年,奥地利著名建筑师阿道夫·卢斯在他著名的《装饰与罪恶》一书中大声疾呼"装饰就是罪恶",主张建筑是实用艺术,反对没有功能意义的任何装饰。而他的第一项建筑设计就是一栋简单的几何形体的住宅(图5-61)。

图5-60　波卡·米塞里亚吊灯

图5-61　卢斯设计的几何形体住宅

图5-58　西班牙古根海姆博物馆

图5-59　中国广州大剧院

在工业设计中,解构主义也有一定的影响,德国设计师英戈·莫瑞尔设计了一盏名为"波卡·米塞里亚"吊灯(图5-60),以瓷器爆炸的慢动作影片为蓝本,将瓷器"解构"成了灯罩,别具一格。尽管不少的解构主义的设计作品貌似凌乱,但它们都必须考虑到结构因素的可能性和功能的要求,因此解构主义设计并不是随心所欲地设计。解构主义是对正统的设计原则和统一秩序的批判与否定。

简约主义由现代主义发展而来,表现出简洁化、功能化和工业化的特征,并越来越向着抽象主义的方向发展,也称极简主义或极少主义。遵照杜尚的"减少、减少、再减少"的原则,极少主义主张造型语言简练,色彩单纯,主张去掉一切装饰的、虚假的、表面的、无用的东西,剩下真实的、本质的、必不可少的东西,强调整体风格的纯净和典雅。简约主义对产品的质感要求很高,如芬兰设计师艾诺·阿尔托最擅长设计简约又具功能性的玻璃制品,1932年她设计的系列波纹玻璃作品(图5-62)简洁、自然与实用的设计,让视觉充满律动感。

图5-62　波纹玻璃花瓶

著名现代主义建筑与设计大师密斯提出的"少即多"也是简约主义的一个重要设计原则。他认为:少就是任何多余的东西都不要。它以减少、去繁从简以获得建筑最本质元素的再生,在获得简洁明快的空间下往往隐藏着复杂精巧的结构。但是这些"少"并不意味着单纯的简化,往

① 扎哈·哈迪德,女,伊拉克裔英国建筑设计师。参与设计了北京银河SOHO、广州大剧院、大兴国际机场等。

往往是丰富的集中统一化。1958年密斯设计的纽约西格拉姆大厦（图5-63）是一栋玻璃与钢铁交融的大厦，是一栋具有符号性和历史性的曼哈顿摩天大楼，其矩形轮廓已成为纽约乃至全世界现代主义办公大楼的标杆，被效仿了半个世纪。同年，丹麦国宝级设计大师雅各布森为哥本哈根皇家饭店设计了著名的"蛋椅"（图5-64），这是他简约设计风格的代表作之一。蛋椅因外观宛如一个静态的鸡蛋而得名，其线条流畅、造型优雅、设计简约而具有雕塑般的美感，作为一款经典的现代家具作品一直为时尚人士所情有独钟。

图5-63　西格拉姆大厦　　图5-64　蛋椅

简约主义作为一种主流设计风格被搬上世界设计的舞台，实际上是在20世纪80年代。简约设计通常非常含蓄，往往能达到以少胜多、以简胜繁的效果。简约体现的是一种阅尽繁华后的返璞归真，是在视觉冲击中寻求宁静和秩序的渴望，是迎合了当下社会所产生的新的美学价值观。在功能上，简约并不代表简单，而是功能全面但操作简单的人性化体现。随着时代的发展，简约主义风格在当代建筑与室内设计领域中得到认可与积极实践。由法国建筑师保罗·安德鲁设计的中国国家大剧院，以完美的使用功能和简练的空间形态体现了设计师对简约主义风格的理解（图5-65）。剧院主体建筑由外部围护结构和内部歌剧院、音乐厅、剧场和公共大厅及配套用房组成，建筑外观呈半椭圆形，由具有柔和的色调和光泽的钛金属覆盖，前后两侧有两个类似三角形的玻璃幕墙切面，整个建筑漂浮于环绕的人工湖面之上，大剧院造型简洁、新颖、构思独特、前卫，像一颗献给21世纪的超越想象的"湖中明珠"呈现在天安门广场西侧。

图5-65　中国国家大剧院

简约主义风格丢弃了现代主义曾极力推广的国际样式，追求以人为本，以人的舒适和环境的品位为设计前提，吸收了后现代主义、解构主义等设计流派的理念精华，并延续了现代主义设计的技术特征和优良设计宗旨，是一种追求极端简洁的设计美学。简约主义不仅在建筑和工业产品设计领域早已成为一种审美时尚，在室内设计、视觉传达设计和服装设计领域中同样风行不衰（图5-66～图5-69）。如在现代视觉传达设计中经常运用假借和隐喻、象征和类比的手法来启发人们的联想，通过省略次要的细节来摆脱烦琐的束缚，从而进入纯净的表现天地，提升受众的审美品位（图5-70）。"简约主义"正在逐渐转变为现代人享受精致品位的一种生活方式，体现了现代人朴素而高贵的价值观。

由于简约主义的唯美不只是西方现代主义的延伸，同时，也涵盖了东方的美学，因此包容度很高（图5-71）。东方文化在探索事物的本质、引人深思及鼓励平和方面早已取得很高的成就，比如我国古代伟大的哲学家老子早就说过"少则得，多则惑"，意思就是要把事物的本质加以总结与提炼，取其精华，弃其糟粕。反映在中国画的表现当中，应注重虚实对比，讲究"计白当黑""以一当十""密不透风，疏可走马"的美学观念。简约主义无论在形式上还是在精神内容上，都是设计师真实心灵和作品内在的需要，是珍视质朴从而达到精神上的平和与卓越的美学准则。

图5-66　Jaime Hayon卫浴产品　　图5-67　灯具

图5-68　包装　　图5-69　婚纱

图5-70　摩托罗拉手机广告　　图5-71　靳埭强的"澳门回归"海报

5.3　东方设计美学思想

关于美的本质的探讨，古代东方有儒、道和佛三种说法。儒家的代表有孔子、孟子、荀子，他们认为"美的本质就是善"。孔子说："显仁为美。"美就是道德理想的完美实现。道家以老子、庄子为代表，他们认为宇宙的本源就是"道"，是衍生事物的根本。道家认为"美是绝对自由的"，重视人性的自由与解放。老子在《道德经》中提出"大音希声，大象无形"，即认为最高、最完美的音乐是听不见的，最高、最完美的形象是看不见的，也就是人心目中的美好事物存在于精神心灵之中，看不清摸不着但可以体会到。中国佛教中的禅宗美学认为，美就是对世俗痛苦的彻底超脱，就是清静自在，也即"美就是超脱"。

5.3.1　中国古代哲学观念

1．阴阳五行

中国古代的阴阳学说和五行学说是古人解释各种自然和人生现象的一种哲学理论。阴阳学说含有朴素的辩证法思想，认为万事万物都有相辅相成和矛盾的两方面，分别可以归纳为阴和阳。阴和阳是互相转化、生生不息的，太极图（图5-72）就表现了这个规律。太极图表示宇宙的阴阳向背，明暗和谐统一，世界达到完美的平衡。太极图中，当阳最盛的时候，阴已悄悄出现；当最阴的时候，阳已悄悄出现。所谓盛极而衰，否极泰来。

五行学说是古人从生活实践中总结出来的。古人认为世界万物都是由金、木、水、火、土五种元素构成的，在不同的事物上有不同的表现。比如五色：青、赤、黄、白、黑；五声：角、徵、宫、商、羽；五味：酸、苦、甜、辛、咸；五脏：肝、心、脾、肺、肾；五情：喜、乐、怨、怒、哀；五常：仁、礼、信、义、智等，每种事情的五项内容都分别显示出木、火、土、金、水的五行顺序。五行顺序有生成、相生和相克的顺序。生成的顺序是：木、火、土、金、水；相生的顺序是：木生火、火生土、土生金、金生水、水生木；相克的顺序是：水克火、火克金、金克木、木克土、土克水——这就是所谓的万物相生相克（图5-73）。

图5-72　太极图　　图5-73　五行相生相克图

古人认为一切事物均可一分为二、对立转化，事物阴阳两两相生相克成为"木、火、土、金、水"五行运动的原动力，这就是"阴阳五行"的思想。它构成了中国传统哲学的基础，既为中国传统艺术的诞生与发展提供了最具普遍意义的指导，又为其设计定下了具体的模式。如在建筑设计上强调等级体现，布局上富有层次感和对称性，在色彩上以黄色为至高无上等。而在传统吉祥图案中，疏与密、动与静、虚与实、藏与露、黑与白的辩证法即是阴阳五行思想在构图中的应用。民间"喜相逢"的图案格式在很多吉祥图案中都有运用，如"龙凤呈祥"图案中龙凤喜相逢，按中国以左为上的观念，对应太极图中的阴阳相对，龙居左为上位，属阳；凤居右下为从，属阴（图5-74）。再如并蒂莲、比翼鸟、双头驴、扣碗等，无不反映出正负相生、阴阳一体、生生不息的哲学观念。

2．天人合一

中国文化在思想观念上有一个突出的特征即强调人与自然的和谐统一，即"天人合一"的哲学思想，是中华民族五千年来的思想核心与精神实质。"天人合一"的思想观念最早是由庄子阐述，后被汉代思想家、阴阳家董仲舒发展为天人合一的哲学思想体系，并由此构建了中华传统文化的主体。

庄子哲学思想的核心为"反对人的异化"[①]。在《齐

① 李泽厚，刘纲纪．中国美学史[M]．北京：中国社会科学出版社，1984：228．

物论》中,庄子说:"天地与我并生,而万物与我为一。"即为所谓的"天人合一",天地万物和我们同生于"道",天地万物的气和我们的气相通,而最大的美正在于天地之间,在于"独与天地精神往来"的境界。

"天人合一"的根本表述:天与人是世间万物矛盾中最核心、最本质的一对矛盾,"天"代表物质环境,"人"代表调适物质资源的思想主体,"合"是矛盾间的形式转化,"一"是矛盾相生相依的根本属性。它首先指出了人与自然的辩证统一关系;天与人各代表了万物矛盾间的两个方面,即内与外、大与小、静与动、进与退、动力与阻力、被动与主动、思想与物质等对立统一要素。

"天人合一"的思想常常应用在中国传统艺术设计中,外在的自然事物现象与主体的情感互相渗透、融合,物我、主客完美合一是中国传统艺术设计的最高境界。如"中国龙"(图5-75)的创造与应用史表明:集众兽之美于一身的龙造型充分体现了"多元共生"与"和谐"的基本特征。它既是多种物态的积极综合,又体现了多种思想的交融和创造精神。龙既能飞天、入地、下海,又能耕云、播雨,极富创造精神与活力,它寄托着中华民族"天人和谐"的哲学思想与精神追求,是中华民族最具代表性的吉祥物。

图5-74 清五彩龙凤纹大盘　　图5-75 故宫九龙壁之龙

总之,"天人合一"思想对中国传统艺术的设计和应用有着广泛的影响。

5.3.2 佛教对中日两国审美意识的影响

佛教是世界三大宗教之一,由公元前6世纪到公元前5世纪古印度的迦毗罗卫国王子所创。佛教广泛流传于亚洲的许多国家,东汉时自西向东传入我国。公元4世纪时,佛教由中国传入朝鲜;公元6世纪时再传入日本。佛教从小乘发展到大乘,从显宗发展到禅宗、密宗。其中禅宗在唐末五代时使中国佛教发展到了顶峰。佛教对中日古代文化的发展具有重大影响。

1. 禅宗美学

天人合一观是中国传统思想,儒、道、禅都有此说,但不完全相同。儒家的"天人合一"偏重于伦理观,强调人的行为要符合天道,是客观唯心主义的;道家的"天人合一"偏重于自然观,强调人与自然的和谐,是朴素唯物主义的;禅宗的"天人合一"偏重世界观,认为"梵""我"是一种统一的精神存在,是主观唯心主义的。正是这些细微的差别,导致了各家美学对于自然的理解的不同,也因此产生了不同的表达方式。作为起源于中国的本土佛教支派,禅宗表现出了佛学与中国传统思想交融的特点。禅宗也赞成天人合一,提出了"梵我合一"的观点,认为人与自然不是征服与被征服的关系,而是浑然一体的关系。因此禅宗美学非常强调欣赏自然之美,对自然山水之美的欣赏与表现在禅宗美学中占有非常重要的地位。禅宗风格的山水诗画、庭园等都是禅宗美学再现山水之美的实例。

与儒、道不同的是,主观唯心主义的禅宗重视心性,依靠内省的方式修行,"自解自悟""不着文字",因此主张直视事物的本质,排除一切矫揉造作的修饰,追求绝对空灵、单纯、纯粹的精神世界。因此禅宗美学强调领悟,拒绝采用具象的表达方式,而是通过写意手法来隐喻和比拟,通过观者的联想和思索来感悟,这与禅宗冥想的修行方式是非常契合的。禅宗美学也反对人工的雕饰和装饰,强调运用纯粹自然的、单纯的材料,通过极为简洁的手法来营造空间,表现自然的无限秀美,反映内心的空灵与冥思。这种追求自然与纯净的极少主义的写意手法构成了禅宗美学最为独特的魅力(图5-76)。

图5-76 禅宗写意园林

2. 佛教对中日两国古代园林设计的影响

佛教对中日两国审美意识的影响不同,佛教对中国人审美意识的影响是注重"讽喻教化"、乐观入世和理性现实的审美观,这也是中国美学观念的核心。而日本人"物

哀"的审美意识浸透了佛教悲观厌世的人生观。"'物哀'从本质上看,其作为一种感叹、愁诉'物'的无常性和失落感的'愁怨'美学,开始显示出了其悲哀美的特色。"[①]"流行着一种悲哀、空寂的情调,其中有平安朝文化的伴随享乐而生的空虚,也可以看出佛教无常观和厌世观的影响。"[②]例如,同样受到中国传统文化熏陶的中日两国古代园林在意境和风格上表现出较大的差异,这正是由于中日两国审美意识上的差距,因此两国古代园林设计最终走上了完全不同的发展道路。

（1）中国古代园林设计

根据文献记载,早在商周时期,就已经开始了利用自然的山泽、水泉、鸟兽进行初期的造园活动。春秋战国时期的园林中有了进一步的风景组合,如造亭筑桥、种植花木、推土造山等,已经开始营造自然山水园林。魏晋南北朝时期,由于佛教的传入及老庄哲学的流行,使园林转向崇尚自然,自然山水园林开始形成。唐宋时期,园林艺术进入成熟阶段,唐宋写意山水园林在体现自然美的技巧上取得了很大的成就,如叠石、堆山、理水等,都有了一定的程式。明清时期,园林艺术进入精深发展阶段,无论是江南的私家园林,还是北方的帝王宫苑,在设计和建筑上都达到了高峰。现代保存下来的园林大多属于明清时代,这些园林充分表现了中国古代园林的独特风格和高超的造园艺术（图5-77）。

中国古代园林具有"师法自然、融于自然、顺应自然和表现自然"等特色。这是中国古代园林体现"天人合一"的哲学观念所在,是中国园林的最大特色,也是其永具艺术生命力的根本原因。

"师法自然"在造园艺术上包含两层内容。一是总体布局、组合要合乎自然。山与水以及假山中的各种景象要素的组合要符合自然界中山水生成的客观规律。二是每一山水景象之中要素的形象组合要合乎自然规律,如水池常作自然曲折、高低起伏状（图5-78）。

中国古代园林中用种种办法来分隔空间,其中主要是用建筑来围蔽和分隔空间。分隔空间力求从视角上突破园林实体的有限空间的局限性,使之与自然融合。因此必须处理

好形与神、景与情、意与境、虚与实、动与静等种种关系,把园内空间与自然空间融合起来。比如漏窗的运用,使空间流畅、视觉流畅,因而隔而不绝,在空间上起相互渗透的作用。

图5-77　承德避暑山庄　　图5-78　广东顺德清晖园

中国古代园林中,有山有水,有堂、廊、亭、榭、楼、台、阁、馆、斋、舫、墙等建筑。所有建筑,其形与神都与天空、地下自然环境相吻合,同时又使园内各部分自然相接,以使园林体现自然淡薄、恬静含蓄的艺术特色,并起到步移景换、渐入佳境、小中见大等观赏效果（图5-79）。

与西方园林不同,中国古代园林很少有大片连接的建筑群,而由数座建筑组成表达某种意境的小景,用类似国画中散点透视的方式将它们经营于山水环境之中。对树木花卉的处理与安设,也讲究表现自然而然的状态,强调自然的灵活布局（图5-80）。

图5-79　苏州拙政园　　图5-80　上海豫园

中国古代园林的设计思想强调的是"虽由人工、宛若天成"的审美趣味,追求与大自然融合的最高境界。

（2）日本古代园林设计

在日本古代园林体系当中,最具有特色的就是佛教禅宗写意庭园了。日本皇室、公卿修造的回游式园林虽然也有其独有的风貌和美学意境,但从整体而言,仍然没有脱离中国园林开创的范式。而禅宗写意庭园的理论体系

[①] 西田正好.日本的美——其本质和展开（转引自姜文清的《东方古典美：中日传统审美意识比较》）[M].北京：中国社会科学出版社,2002.

[②] 村冈典嗣.日本文化史概说（转引自姜文清《东方古典美：中日传统审美意识比较》）[M].北京：中国社会科学出版社,2002.

虽然是建立在发源自中国的禅宗思想与山水诗画美学理论之上的，但却自创一派格局，也正因为如此，日本园林才真正能够成为整个东方园林体系当中独树一帜的派别。

禅宗美学对日本古代园林的影响非常深刻，几乎各种园林类型都有所体现，无论是舟游、回游的动观园林，还是茶庭、枯山水等坐观庭园，都或多或少地反映了禅宗美学枯与寂的意境。不过这些庭园形式当中将禅宗美学的各种理念发挥到极致的还是当属枯山水庭园。虽然日本禅宗庭园的另外一大分支茶庭（在日本是与茶室相配的庭园，大体上可以分成禅院茶庭、书院茶庭、草庵式茶庭三种，其中草庵式茶庭最具特色）简洁、纯粹、意味深远，在表现禅宗枯寂的哲学意境和极少主义的美学精神上堪称绝妙，但在写意手法上并不突出，其庭池花木的布置是为了营造一种淡泊宁静的"悟境"（图5-81），而非隐喻自然山水。

在日本的禅宗庭院内，树木、岩石、天空、土地等常常是寥寥数笔即蕴含着极深的寓意，在修行者眼里它们就是海洋、山脉、岛屿与瀑布……后来，这种园林发展到极致——乔灌木、小桥、岛屿甚至园林不可缺少的水体等造园惯用要素均被一一剔除，仅留下岩石、耙制的沙砾和自发生长于荫蔽处的一块块苔地，这便是典型的、流行至今的日本枯山水庭园的主要构成要素。15世纪建于京都龙安寺的枯山水庭园（图5-82）是日本最有名的园林精品。它占地呈矩形，面积仅330平方米，庭园地形平坦，由15块大小不一之石板及大片灰色细卵石铺地构成。石以苔镶边，往外即是耙制而成的同心波纹，可喻雨水溅落池中或鱼儿出水（图5-83）。白砂、绿苔和褐石三者均非纯色，从色系深浅变化中可感受到彼此的交相协调。而沙石的细小与主石的粗犷、植物的"软"与石的"硬"、卧石与立石的不同形态等，又往往于对比中显其呼应。其总体布局相对协调，对组群、平衡、运动和韵律等充分权衡，若从美学角度考虑，堪称绝作。

以砂代水、以石代岛的枯山水庭园源于日本本土的缩微式园林景观，多见于小巧、静谧、深邃的禅宗寺院。其空灵与神秘，"一沙一世界"[①]，堪称"精神的园林"。枯山水这种极端简约与抽象的写意方式充分地表达了"自解自悟""不着文字"的禅宗哲学内涵，反映了禅宗美学简约、单纯的极少主义思想。相较而言，以儒、道美学为主体的中国园林中的假山也广泛采用了写意手法，其中太湖石以瘦、皱、漏、透来表现峰岭的奇秀险峻（图5-84），这与日本的枯山水庭园大不相同。如果说枯山水是"极少主义"的，那么中国园林的假山就是"立体主义"的，这体现了二者美学内涵的不同。

🔸 图5-81　日本茶庭　　🔸 图5-82　京都龙安寺的枯山水庭园

🔸 图5-83　日本枯山水庭园　　🔸 图5-84　江苏留园的冠云峰

由于禅宗对苦行的要求没有传统佛教那么严酷，强调顿悟，主张通过冥思方式在感性中领悟达到精神真正的自由，对于尘世不再采取完全否定的态度。所以禅宗美学中表现出了一定的对自然美的肯定、欣赏，甚至热爱，并从此发展出了更加全面与完备的审美理论。不过禅宗美学终究是来源于悲观主义的佛教美学，并没有完全摆脱幻论的痕迹，因此其对于现实世界仍然是一种消极的、虚妄的态度。禅宗美学表达的是一种枯与寂的意念，是一种对超自然力量的崇拜。因此很难从日本禅宗庭园中感受到那种至乐之象，而是一种哀怨与枯寂之情，这种哀怨与枯寂之情是与佛教悲观主义的幻论美学和日本的物哀美学有着密切关系的。

① "一沙一世界"出自《金刚经正解》和《圆觉经要解》。在18世纪英国伟大的浪漫主义诗人布莱克的诗《天真的暗示》中有如下内容："一沙一世界，一花一天堂。双手握无限，刹那是永恒。一沙一世界，一花一天堂，一树一菩提，一叶一如来。天真的预言，参悟千年的偈语。" 可以看出译者在翻译的时候想到了佛学经典，才这样翻译。

5.3.3 中国古代设计美学思想

要认识中国传统美学观念,一定要把握住中国美学历史发展的特点。首先,在中国历史上,自先秦诸子以来,到汉魏的王充、刘勰,再到清代的王夫之、叶燮,许多的哲学家同时又是美学家,在他们的著作中存在大量的美学思想。这些宝贵的思想遗产材料丰富,涉及范围非常广泛,值得现代人学习。其次,中国各种传统艺术不但有自己独特的体系,而且各传统艺术之间往往互相影响,甚至互相包含。它们既具有自身的独特美感,又在审美观方面有许多相同和相通之处。这个特点使设计师可以在传统工艺产品的范围之外更加广泛地接触到中国传统审美观念的实质。最后,在美学的理论形式之外,古代劳动人民创造的大量工艺产品中也体现出了丰富的美学思想。

中国是世界四大文明古国之一,中国古代的科技和文化对世界文明的进程起到过巨大的推动作用。中国古代艺术设计的发展有着一脉相承的连贯性,又融会了其他民族文化和各种外来文化,形成了博大精深的艺术体系。中国有着丰富的设计美学思想,先秦是中国设计美学的发端期,是中国设计美学自觉探讨的起点。中国古代设计美学的思想可见于各种典籍之中,并对以后中国设计美学有着深远的影响。孔子、老子、庄子、墨子等各家,以及《易经》中都有丰富的设计美学思想,而《考工记》则是专门的设计美学著作。先秦关于道和器、人和物、功能和形式的思想,为中国设计美学思想奠定了基础。至唐宋,设计美学得到了进一步的发展。宋代出现了专门讨论工艺制作的设计理论专著,如邓樵的《通志·器服略》,更加注重对器物本身的思考。明清时期,我国设计美学发展到一个新的阶段,谈论设计的专著纷纷出现。如《陶说》《陶雅》《蚕桑萃编》《秀谱》《格古要论》《燕闲清赏笺》《园冶》等,尤其是综合性设计美学著作,如宋应星的《天工开物》、李渔的《闲情偶记》、周嘉胄的《装潢志》等更加关注设计美学语言的讨论。

1. 道器论

"道、器"是传统文化中两个基本哲学概念,本来是指抽象道理与具体事物之间的关系。道器并举最早见于《周易·系辞》。

"道"作为一种世界观,是中国古典哲学中最常见的概念,是从自然中提取的一种对于秩序与和谐的基本信念,也被看作是客观现实的首要原则。"道"者,宇宙①、自然、人生、事理,包括物质世界、精神世界和审美世界之原理大法也,上至理论体系所揭示的立天、立地、立人之道理,下至技艺操作所必须遵循的原理、规则和方法,都可以称之为"道"。老子讲:"人法地,地法天,天法道,道法自然。""道生一,一生二,二生三,三生万物。"老子认为,天下万物皆由道而产生,人创造器物是效法道,也就是效法规律的,效法自然的。

"道"这个原则在中国传统建筑设计与规划中得到了充分的反映。如城市民居的建筑设计与规划强调轴线对称的规整布局:在一座主要建筑的前面,沿轴线对称安置左右两座次要建筑,三座建筑围成一个庭院,这是"一正两厢"式布局,是传统建筑群最基本的单元,比如北京的四合院(图5-85)。只要沿轴线串联起若干单元,并将若干纵轴线平行地并列布置,就可以在不破坏建筑群总体面貌的统一和它的内部秩序的同时扩大建筑群规模。如北京故宫的建筑布局就是运用中轴线,沿轴线布置重要建筑,以宫城为主体统领全城,气度恢宏(图5-86)。在建筑群体中,通过单座建筑形式的变化、体量大小的对比、庭院纵横的变幻、不同空间的穿插过渡,使统一中有变化,城市自身表现出一种生命运动,这种规划和建筑思想正体现了"道"。建筑个体通过建筑空间的组合来表达个性,这是一种对个体与整体关系的深刻认识。而建筑群体的空间经营是传统建筑思想的精髓,引导人们对建筑群做动态的观赏和体验,处处反映着时间和空间结合的宇宙观和自然观。

与"道"相对而言的是"器"。"器,皿也。"(《说文》)"器乃凡器统称。""天下神器。"(《老子》)在中国先秦设计思想中,将器物的创造纳入最高的哲学境界去理解,将"器与道"理解为事物的两个方面。"道"是观念性的(无形象的)、抽象的、普遍的、必然的"理",含有规律和准则的意义;"器"是有形象的、具体的、个别的、偶然的事物,指具体事物和名物制度。"形乃谓之器。""形而上者谓之道,形而下者谓之器。化而裁之谓之变,推而行之谓之通。

① 宇是空间,宙是时间。宇宙是指时空的综合概念。

举而措之天下之民,谓之事业。"(《易·系辞上》)总体看这里并非空说易道。"道者,器之道。""无其器则无其道。"(王夫之语)从"道寓于器"到象箸推理"载礼释道",是作《周易》者的本意,也是传统创物的一条规律和基本社会功能。"道不离器、器因道生、道器并举、尚功重用"是《周易》"道器论"的理论特色。易学之"道",虽非诠释造物之道,但却包含造物之道。

图5-85　北京的四合院

图5-86　北京故宫

2. 工巧论

原指工匠做器物时审度材料的曲直。后指根据情况的不同,适当安排确定如何营造。《周礼·天官冢宰第一》中有"审曲面势,以饬五材,以辨民器,谓之百工"。关于"工巧",墨子从实用观点来衡量,认为"功利于人谓之巧,不利于人谓之拙"。庄子从无为的观点认为"大巧若拙",自然的、不雕琢的、返璞归真的谓之巧。

重视和讲究工艺精湛的加工技术是中国工艺美术的一贯传统。丰富的造物实践使工匠们注意到工巧所产生的审美效应,并有意识地在两种不同的趣味指向上追求工巧的审美理想境界:一种是去除刻意雕琢之迹的浑然天成之工巧性;另一种是尽情发挥奇绝的雕镂画绩的工巧性。如在河北省满城县的西汉窦绾墓出土的"长信宫灯"(图5-87),就集这两种工巧性为一体。长信宫灯由宫女跪坐双手持灯盏而呈现为浑然一体。宫女右臂上举,与灯罩相连,并与人体腹腔相通;而在人体底部的开口,可以散去灯火点燃时产生的烟灰,从而达到一定的消烟功能;她左手握持灯盏的底座,灯盏虽处于人体一侧,也能保持灯的稳定。此灯巧妙地将人物的造型与灯具的实用功能结合起来,具有强烈的形式美感。更为科学合理的是,灯罩与灯盏之间还安装了活动的内外两块弧形屏板,除挡风外,通过推动屏板上的小钮可形成不同的开关角度,以任意调节灯盏中光照的亮度和方向,完全能满足人们的不同照明需求。同时,此灯在造型和装饰工艺上也非常精美,通高48厘米的宫女头梳发髻,发上覆巾帼,面部神情恭谨,身着长衫,衣纹垂迭有致,其双手一垂一握,十分自然生动,而且通体鎏金,质地均匀平整,色彩光亮辉煌,十分精致华丽。

另一件汉代的"错银铜牛灯"(在江苏省扬州市邗江区出土)设计更加巧妙合理(图5-88)。牛背上设灯座,罩有屏板,并加环耳可转动,可用于调节光照强度和方向。灯顶有烟管与牛首相通,灯火点燃时产生的烟炱可直达中空的牛腹。此灯的结构与长信宫灯大致相同,但其消烟设置更为科学:牛腹内盛清水,可迅速过滤烟炱,达到有效消烟除尘的功能。此外,灯罩屏板上还镂空了许多菱形方格,除散热外还能起到一定的透光作用,且菱格纹的规律排列也具有一定的装饰美感。灯上各种构件的装卸、清洁都很方便,具有很强的实用功能。铜牛灯上采用错银的装饰手法,铜、银交相映衬,纹样细致流畅,造型饱满,装饰富丽,充分显示了汉代工匠们纯熟精湛的技巧,并折射出汉代青铜艺术注重实用与美观相统一的审美精神。

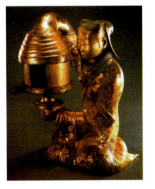　

图5-87　长信宫灯　　图5-88　错银铜牛灯

3. 致用论

致用就是以人为本,在实用的基础上方便人们使用。如秦俑馆一号铜车马(图5-89)既体现了实用功能,

又体现了合理的结构设计所呈现的形态美。该车马模拟实物，挽具齐全，双轮单辕，驷马系驾，装饰华丽，其极端复杂的制作工艺和精准的写实主义造型充分体现了技术与艺术的高度统一。而汉代出现的"一器多用"的组装铜器也是基于实用原则的基础上的。西汉刘胜墓中的"铜羊尊灯"（图5-90），羊背的器盖翻至头顶就成为灯盏，巧妙的组合式设计突出地体现了器物的功能性。这也符合现代设计应满足人们的物质需要的设计准则，正所谓物尽其用。

　图5-89　秦俑馆一号铜车马　　图5-90　铜羊尊灯

一切人造物都是人为设计并为人所用的。如《老子·第十一章》中有："三十辐共一毂，当其无，有车之用。埏埴以为器，当其无，有器之用。凿户牖以为室，当其无，有室之用。故有之以为利，无之以为用。"古代的木轮车是由30根木条作为轮辐，毂是车轮中间车轴贯穿处的支承圆木。车毂是中空的，用以支承车轴和底盘，因为车毂中间的虚空便于车轮的转动，才能发挥车的功用。埏埴是指用土制作的陶器，有了器皿中虚空的地方，器皿才能有盛物的用途。盖房子要开出门窗，有了空间才能发挥房子的功能。所谓"有"，是实有的物质存在，是看得见、摸得着、有形状的东西，比如车、器物、居室，因它们的实际存在才能够被人们利用，所以这个"有"是发挥效益的客观根据。然而，车、器、室这三者正是因中间的虚空——"无"才能发挥作用。其实，"有"与"无"作为物质设计不可分割的构成部分，是统一体的两个方面，缺一不可。如果没有这个"有"可资以为利，"无"的作用便不存在，即失去它们作为车、器、室的存在价值。由此可见，"有之以为利，无之以为用。""有""无"相资，原不可分。老子强调从实际出发，既从"实有"的实际出发，又从"虚无"的实际出发，同时重视"有"与"无"两者的合理利用，体现了朴素的唯物主义辩证法。

致用论强调设计事物的实用性。明代李渔的《闲情偶记》中强调制作茶壶要以人的方便使用为根本。在"茶具"一节中，李渔专门写了茶具的选择。他认为泡茶器具中"阳羡砂壶"为最妙（图5-91），但对当时人们过于钟爱紫砂壶而使之脱离了茶饮，则大不以为然。他认为："置物但取其适用，何必幽渺其说，必制理穷尽而后止哉！凡制茗壶，其嘴务直，购者亦然，一曲便可忧，再曲则称弃物矣。盖贮茶之物与贮酒不同，酒无渣滓，一斟即出，其嘴之曲直可以不论；茶则有体之物也，星星之叶，入水则成大片，斟泄之时，纤毫入嘴，则塞而不流。啜茗快事，斟之不出，大觉闷人。直则保无是患矣，即有时闭塞，亦可疏通，不似武夷九曲之难力导也。"通过仔细研究茶壶的形制与实用的关系，体现出李渔讲求艺术与实用的统一。

明代文震亨的《长物志》中也多处提到"适用"。适用是明式家具最重要的品质。明式家具的基本造型是由功能决定的。比如一张"灯挂椅"（图5-92），靠背板的弧度与人的脊柱曲线相符，结果形成了优美的造型。座椅面下方的"罗锅枨"是为了加固左右两腿之间结合而做的。从力学角度分析，枨与座椅面形成一定的距离，能加强固定的力度，因此，枨与座椅面之间留出了空当，中间用两根短柱联结，称为"矮老"，这样可在视觉上造成空灵的效果。值得注意的是，如果枨装得过低，会妨碍坐者小腿的活动，所以又将枨设计成两边为拱形，故称为"罗锅枨"，在视觉上又可形成曲直对比的效果。明代家具的突出成就体现在家具的比例和造型与人体各部分关系的协调上，其结构科学合理，这与现代家具设计中遵循人机工程学的原理如出一辙。同时，明代家具造型简练、结构严谨、装饰适度、纹理优美、工艺精湛，是集实用性、科学性与艺术性于一体的具有很高美学价值的传统工艺品。对中国古典家具颇有研究的学者韩蕙曾赞叹："依据现代美学观，明代家具那极致的艺术性、手工、设计造型及变化多样的款式至今仍然震撼着人心。中国家具在世界装饰史上无疑拥有其不可替代的作用。"

　图5-91　阳羡砂壶　　图5-92　明代灯挂椅

4．意境说

"意境说"作为中国古典美学的一种理论，形成于唐代。王国维的"意境说"影响最为深远，他所谓的"境界"（或意境）包括三层含义：①情与景、意与象、隐与秀的交融和统一；②再现的真实性；③要求文学语言能直接引起鲜明生动的形象感[①]。王昌龄在《诗格》中也提出：诗有三境，即物境、情境和意境。在创作过程中，意境的美表现在人的创作和审美体验当中。

意境作为美学和心理学的范畴与思维关系密切。李泽厚在《"意境"杂谈》中说："意境"是"意""情""理"与"境""形""神"的统一，是客观景物与主观情趣的统一。形与神是创造意境的前提。形指可视的形象，意境的产生都依赖于形象，对于形象之外的联想也要依据可视的形象来刺激。神指艺术精神的更高境界，艺术品的传神之写照能够更好地表现出意境之美。形与神的统一始终是艺术家追求的目标。中国绘画艺术（图5-93）尤其重视意境美的表现，这是由中国传统思维形式决定的。

中国传统审美观中强调意境的表现和精神的追求。意境包含生活形象的客观反映和艺术家情感理想的主观创造两个方面。艺术家通过有形物质世界的表现来追求大千世界的神韵。"境由心造"，在古代壁画（图5-94）、工艺品（图5-95）、雕塑、建筑和园林等各个方面都能够体现出艺术家创作过程中所强调的意境美和心理上的和谐美。从古至今，中国人始终崇尚意境之美。如中国香港的平面设计界从20世纪70年代就已经开始把中国的民族特征和国际性的视觉传达要求，现代艺术的一些特征融为一体，在平面设计上初露头角，到80年代成为亚洲不可忽视的重要的平面设计中心，涌现了一批具有特别才能的平面设计家，其中石汉瑞、靳埭强（图5-96为其作品）、陈幼坚、韩秉华等都颇有建树并成为典范。

5．五色观

"五色"是中国传统艺术用色的基本准则。孔颖达疏："五色，谓青、赤、黄、白、黑，据五方也。"刘熙也曾作具体解释（《释名·释彩帛》）："青，生也。象物生时色也。""赤，赫也。太阳之色也。""黄，晃也。犹晃晃象日光色也。""白，启也。如冰启时色也。""黑，晦也。如晦冥时色也。" 在我国传统艺术中，无论是民间美术中的年画，还是宫廷的建筑构件的装饰等，都常用"五色"搭配，被古人视为吉利祥瑞的"正色"。"五色"并置，效果十分强烈，在传统壁画、雕塑和建筑彩绘（图5-97）中比较常见。

从"五色"的基本用色准则中，可以感受到中国传统艺术在色彩表现上的朴素与浓艳、大雅与大俗的独特个性。青、赤、黄正好是光谱的三原色，可以混合出其他任何色彩，具有强烈的象征意义，也是最为鲜艳的装饰色彩。而白、黑这种朴素的对比最先是由老子提出：黑白相辅相成、相互为用，黑即是白，白即是黑，黑到极处便是白，白到极处即是黑。如中国古代"计白当黑"的设计理论就是从阴阳相生的太极图中发展而来的。而在古代的青铜器、画像石、画像砖（图5-98）、金石篆刻、民间剪纸和蓝印花布中都可以看到这种粗犷豪放的黑白关系。源于五行学说的"五色"青、赤、黄、白、黑，分别对应五行学说中的木、

图5-95　宋莲花温碗

图5-93　张大千的蕉林觅句图轴

图5-94　敦煌112窟反弹琵琶像

图5-96　靳埭强设计的海报

图5-97　故宫建筑横梁上的彩绘

图5-98　汉代画像砖

[①] 叶朗．中国美学史大纲[M]．上海：上海人民出版社，1985：614-617．

火、土、金、水。积淀着深厚历史文化精髓的"五行色彩"早已成为华夏民族审美的最高标准。

5.3.4 日本设计美学思想

日本是一个具有悠久历史的东方国家，其设计无论从传统角度还是民族的审美立场来说，与西方设计都有很大区别。日本的现代设计是20世纪50年代之后才逐渐发展起来的，但其传统设计基本没有因为现代化而被破坏。它的传统设计和现代设计一样，都达到较高水平，无论是日本传统的手工艺品、包装、服装、家具、室内设计、建筑、园林和传统文化中的茶道、花道等，还是现代设计中的家用电器、汽车、现代平面设计、现代建筑和环境设计等都非常令人瞩目。"高技术与传统文化的平衡"成为日本设计的一个重要特色。

综观日本的设计总体，可以看到两种完全不同的美学特征：一种是比较民族化的、传统的、温馨的、历史的；另外一种则是现代的、发展的、国际的[①]。

1．传统设计美学

日本的传统设计是基于日本传统的民族美学和宗教信仰之上，与日本人民的日常生活休戚相关。这类设计主要针对日本国内市场，并且在一定意义上不仅仅是商品设计，而且是文化的组成部分。日本的传统设计在日本的民族文化基础上发展起来，经过长时间的不断洗练，已达到非常单纯和精练的高度，并且形成了独特的美学标准。

日本的文化传统，特别是美学传统重视细节，讲究自然和朴素的美学精神。日本传统文化讲究三个基本立场：①一无所有、零、有限；②永恒、俭朴、功能与形式的合一；③以物写意、俭朴、不卖弄。这三个基本立场都反映在日本传统与现代设计中，其设计原则和特点是非常典型的。如日本传统的手工艺品（图5-99）朴素、清新、自然，具有浓郁的东方情调。

从第二次世界大战后多年的发展来看，日本对于传统设计的完整保护是行之有效的。日本的传统工艺品、传统服装、传统包装与平面设计、传统建筑（图5-100）和园林等，都具有相当高水平的传统保存因素。如日本传统服装中美丽的和服设计，包括和服的材料（丝绸）与工艺（刺绣、印染）在内，都具有高度的传统性，完全没有受现代服装的影响。而日本传统产品的包装，如米酒、礼品、糕点、陶瓷等产品的包装（图5-101）设计都具有相当鲜明的民族特征，在世界包装设计领域独树一帜，不但深受日本人的喜爱，同时还影响到远东不少国家的包装设计。总体来说，日本把不少传统的东西都保存得非常好，并且往往与现代设计融为一体。1956年柳宗理设计的"蝴蝶"凳（图5-102）就是一例，设计师将功能主义和传统手工艺两方面的影响融于这只模压成型的胶合板凳之中。尽管这种形式在日本家用品设计中并无先例，但它使人联想到传统日本建筑的优美形态，对木纹的强调也反映了日本传统审美中对自然材料的偏爱。又如Ivy椅的设计是很典型的塑造诗意般氛围的设计，轻盈、虚幻、空灵而富有禅意，充分体现了日本传统美学思想（图5-103）。

⬆ 图5-99　日本茶具　　⬆ 图5-100　日本姬路城

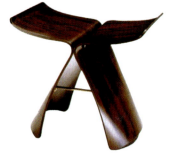

⬆ 图5-101　日本食品包装　⬆ 图5-102　蝴蝶凳

⬆ 图5-103　Ivy椅

2．现代设计美学

日本的现代设计起步于第二次世界大战后，经历了

① 王受之. 世界现代设计史[M]. 北京：中国青年出版社，2002：245.

起步期、成长期和成熟期。20世纪四五十年代，日本的工业设计基本上是全盘吸收欧美工业发达国家的经验、方法和技术，在取得初步成果的基础上，逐步改善了日本产品"好看不好用，好看不耐用"的形象。到了20世纪六七十年代，日本产品的质量已达到国际先进水平，其小型化、多功能以及对细节的关注成为日本设计的特点。日本开始在工业设计中融入本民族的传统理念，逐渐形成了独具特色的工业设计形象。进入80年代后，日本的家用电器的设计转向生活型，即强调色彩与外观的趣味性，以满足人们的多元化需求，并将高技术与高情趣相结合。日本设计的独特个性和民族风格逐步得到国际工业设计界的承认和赞赏，在继欧美之后成为国际工业设计的中心。20世纪80年代的日本设计出现了两个新原则：一是有弹性的专业特征；二是文化的多元特征。比如理光公司在80年代把原来单一生产照相机改变为生产办公机器，提出"人情味的技术"设计口号，明确地朝着"人—机"和谐的方向发展。同样的努力也可以从索尼的电器中看到。这些都标志着日本的设计进入了成熟阶段。

日本在高技术的设计领域按现代经济发展的需求进行设计。这些设计在形式上与传统没有直接联系，但设计的基本思维还是受到传统美学观念的影响，如小型化、多功能及对细节的关注等都独具匠心。家用电器是日本工业设计的一个主要内容，如著名的索尼公司1959年生产了世界上第一台全半导体袖珍型电视机①（图5-104）；1978年设计创造了携带方便、功能单一、使用简单的盒式磁带放音机Walkman②（图5-105），后来被称为"随身听"并风靡全世界，尤其受到年轻人的青睐；1982年，索尼公司又研制出世界上第一台激光唱机（CD播放机），创造了电子世界的许多第一。索尼公司的工业设计具有明确的要求与设计概念。公司拟订了产品设计和开发的原则，如产品应具有良好的功能性，坚固、耐用；产品设计要美观、大方、优质，并具有独创性与合理性，特别要便于批量化生产；各种产品之间必须既具有独立的特征，又同属于一个体系；产品对于社会大环境应该具有和谐、美化的作用。为了解决一些技术上的问题，索尼公司还专门聘用了各种从事与设计相关专业的人员，比如人体工程学、消费心理学等专家，使设计工作人员能够有足够的技术支持。

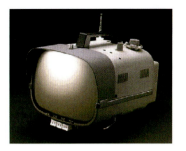

图5-104　索尼TV-8-301　　图5-105　索尼"随身听"

第二次世界大战后到20世纪90年代，日本现代设计在发展过程中积极探索在国际风格、流行的西方风格与日本的民族设计中找寻结合的可能性取得了成功。在一定水平上，日本的民族绘画、民族传统设计风格、民族文化观念、民族的色彩计划、民族的审美立场和民族的文字等都得到保存和发展，通过与现代设计的有益结合，得到国际的认可。2008年日本在伦敦科技博物馆举办的以"为拥挤的地球设计汽车"为主题的展览中，展示了包括丰田、日产等在内的七家日本汽车制造商在"移动的个人空间"概念探索中的最新设计成果，强调在尽可能紧凑的前提下创造出宽敞的空间（图5-106）。

图5-106　丰田IQ

由于日本文化中的"东西方文化并存"和"华贵装饰与单纯俭朴并存"两种特征造成了传统设计与现代设计两种风格的并存。对于日本设计的这个特征，日本学者Masaru Katusumie说："他们（指日本人）把折中主义当作一种优点来吸收，并且利用折中主义来增加他们生活的多样性，使生活更加丰富。"因此，可以看出日本现代设计的道路是一条双轨并行的道路：传统和现代设计平行发展，互相不干预，但是在可能的时候也互相借鉴。

3．传统与现代双重美学特征的日本平面设计

20世纪，日本为了赢得国际市场，不得不大力发展其国际主义的、非日本化的设计。与此同时，日本的设计界也非常注意发展设计时如何保护传统的、民族性的元素，使本国民族的、传统的精华不至于因为经济活动、国际贸易竞争而受到破坏和损失。日本的现代平面设计因此自然形成了针对海外的和针对国内的两个大范畴：凡是针

① TV-8-301晶体管电视机，此机器屏幕仅20厘米，重6千克。
② Walkman标志着便携式音乐理念的诞生，而Walkman一词也从此成为"便携式音乐播放器"的代名词。

对国外市场的设计,往往采用国际能够认同的国际形象和国际平面设计方式,以争取广泛的了解;而针对国内的平面设计,则依据传统的方式,包括传统的图案、传统的布局,特别是采用汉字作为设计的构思依据。比如平面设计家山城隆一设计的关于保护日本的森林资源的海报,就采用汉字"木""林"和"森"反复结合,字本身就是森林的形象,这种方式对于西方人来说难以产生联想和认同,更不用说美学价值,但是对于每日使用汉字的广大日本人民来说,则具有非常精到的构思和含义,得到广泛的欢迎和称赞。这个设计表明了东西方之间文化的差异和这种差异在平面设计上的体现[1]。

日本早期现代设计教育家和平面设计先驱龟仓雄策的设计是现代化和民族化结合的典范。他非常注意日本的设计应该具有国际能够认同的基本视觉因素,同时具有日本的民族象征性。1964年,日本在东京举办国际奥林匹克运动会,龟仓雄策负责设计总体的平面内容,包括标志(图5-107)、海报、视觉传达系统等,这个庞大的设计项目对于他来说具有相当重要的意义。其一,能够通过这个设计体现国际主义风格和日本民族内容结合的可能性;其二,这是在世界树立日本自己的设计形象的最佳机会;其三,通过这个设计,还可以促进全国的设计意识,提高日本人民对于设计的重视。他的这个设计是完全国际化的,无论是形象、视觉标记和符号、色彩计划还是总体视觉设计,都具有典型的国际主义色彩。但是,他在整个设计中牢牢地贯通日本国旗里的红色圆形——即所谓太阳的符号,把这个圆形和国际奥林匹克运动会的五个圆环联系在一起,取得既有民族特征又具有准确的国际认同的效果,是国际奥林匹克运动会系统设计中的杰出作品。

日本现代平面设计往往不采用文字说明,基本标题也可有可无。这种特点的产生原因与日本的禅宗佛教重视意会有关。第二次世界大战后新一代的平面设计家佐藤晃一对于日本的禅宗非常感兴趣,在设计中努力传达清静无为、朴实无华,强调自我修养、重视精神境界的纯净的禅的精神。他的作品,比如1974年的百货公司海报设计(图5-108)、1985年的超级市场海报设计,都具有宁静、邈远、出世、干净和简朴的特征,与其说是商业海报,倒不如说是日本文化和日本宗教精神通过平面设计的流露。他往往在设计中强调对立的方面,作为对禅的解释:传统的和未来主义的、东方的和西方的、明的与暗的。他自己长于日本诗道,设计中往往有诗的味道。对于重视文化的隐喻性的日本国民来说,这种海报和其他的平面设计不但是能够接受的,而且也是受到高度评价的。在一片商业潮流中佐藤晃一脱颖而出,成为具有文化内涵的一位设计家。日本于第二次世界大战后开始发展起来的现代平面设计并没有对西方的设计亦步亦趋,而是呈现出把民族的动机和风格,包括文字和书法与国际上流行的平面设计原则和现代艺术的手法结合起来的新的美学面貌(图5-109)。

图5-107 东京国际奥林匹克运动会标志　　图5-108 佐藤晃一的成名作"新音乐媒体"

图5-109 原研哉设计的无印良品形象广告

日本设计的一个非常重要的特点是传统与现代双轨并行体制,针对日本国内市场与国际市场不同的两种设计体制也是双轨并行的。世界上很少有国家能够在发展现代化时能够完整地保持,甚至发扬了自己的民族传统设计,也很少有国家能够使两者并存,同样得到发扬光大。日本在这方面为世界,特别是为那些具有悠久历史传统的国家提供了非常有意义的样板。

由于日本民族在文明萌发的初期就受到了以中国文化为代表的东亚文明的强势影响,因此在很多方面表现出外来文化的明显影响。这种本土文化与外来文化的交融构成了日本审美文化的特点。由于深受中国文化的影响,在很多方面,日本人和中国人的审美意识都有相似之处,具有的整体性、意会性、模糊性、精细化和长于直觉判断等特点,都是一种富有"诗意"的审美文化。但中国人的审美心理是基于生理快感的,因此具有较浓重的生命意识、现实主义精神和功利色彩,是喜乐的;日本人的审美更为细腻、晦涩,更多地表现出一种泛神宗教式的崇拜心理而带有一点悲观色彩,这是两者最为典型的区别。

[1] 王受之. 世界平面设计史[M]. 北京:中国青年出版社,2002:289.

第 6 章 设计心理学

6.1 设计心理学概述

现代物质文化与精神文化的高度发展,为设计心理学的产生与发展创造了条件。自从人类进入消费社会,消费者不仅关注商品的使用价值,更关注商品的形象价值、符号象征与文化特性;而当今信息社会虽然缩小了人与人、人与物之间的时空距离,但数字化和网络化的高科技却造成了人性的逐步疏离和缺失,更是加剧了人们对情感的需求。在此背景下,设计界也出现了翻天覆地的变化,由现代主义的"机器美学"到后现代的多元和开放,正在积极为人们提供更加多样化和人性化的设计,更加注重设计物本身的情感特征和使用者的情感与心理反应。因此,对设计心理学也提出了迫切要求。

6.1.1 设计心理学的定义

设计是基于对人的理解,是服务于人的。心理学正是关于人的学科,是研究人的心理活动和行为表现以及造成这些现象原因的科学,是人类为了认识自己而研究自己的一门基础科学。心理学研究的重要对象是人的心理活动和意识,此外,还包括人的个体的和社会的、正常的和异常的行为表现。而设计心理学属于应用心理学范畴,是应用心理学的理论、方法和研究成果,解决设计艺术领域与人的"行为"和"意识"有关的设计研究问题[①]。设计心理学是研究设计艺术领域中的设计主体和设计目标主体(消费者或用户)的心理现象,以及影响心理现象的各个相关因素的科学[②]。掌握与设计相关的心理规律,能使设计师有效地捕捉用户心理,发现设计的关键问题和创新之处,从而对设计进行调整和改进。

6.1.2 设计心理学的研究重点

设计心理学是以心理学的理论和方法去研究决定设计结果的"人"的因素,从而引导设计的新兴学科。其研究对象不仅有消费者,还应包括设计师。消费者和设计师都是具有主观意识和自主思维的个体,都以不同的心理过程影响和决定着设计。例如产品的形态、使用方式及文化内涵只有符合消费者的要求,才可获得消费者的认同和良好的市场效应;而设计师在创作中,即使在同样的限制条件下,受其知识背景的作用,必然也会产生不同的创意,使设计结果大相径庭,如图 6-1～图 6-4 所示的不同类型的榨汁器。为避免设计走进误区和陷入困境,更应该从心理学研究角度予以分析和指导。接受心理学和创造心理学就成为设计心理学研究的重点。

图6-1 斯塔克设计的榨汁器

图6-2 木槌榨汁器

① 赵江洪. 设计心理学 [M]. 北京:北京理工大学出版社,2005:1.
② 柳沙. 设计艺术心理学 [M]. 北京:清华大学出版社,2006:2.

图6-3 螺旋榨汁器

图6-4 手柄握压式榨汁器

接受心理学也叫消费心理学，是一门应用心理学，也是营销科学的分支，虽然其研究目的主要是针对消费者的心理现象，但研究对象却是消费者的外显行为，因此它也被称为"消费行为学"。它来源于20世纪50年代后期发展起来的消费者导向的营销策略，当时由于科学技术和生产水平的迅速提高，营销商们意识到，与其去劝说消费者购买公司已经生产出来的产品，不如去生产那些经过调查研究或确定消费者需要的产品，因此市场营销观念逐渐从以产品为导向转向以消费者需求为导向，其中最重要的前提是：公司必须生产出针对特定目标市场需求，并比竞争对手更有竞争力的产品或服务。基于这个前提，消费行为学强调研究高度复杂的消费者（个体的和组织的消费者）如何决定将其有限的可用资源——时间、金钱、努力花费到消费项目中去，以及如何通过对消费者心理现象的把握来影响消费者的认知、情感、态度和决策行为。如20世纪50年代，雀巢咖啡将新开发的速溶产品投放市场，将省时省事作为卖点，却备受冷遇。厂商聘请心理学家来调查滞销的原因，通过实验发现，主妇们认为只有懒惰、邋遢的人才会购买速溶咖啡，这暴露了目标用户的真实动机。其后随着许多家庭主妇走出家庭，从事工作，速溶咖啡才被她们接受，得以畅销。这一案例表明心理学研究有助于厂商选择更加适合的宣传定位、调整目标群体或对产品进行改进等。而从理论基础上来看，消费心理学本身也是一门新兴的交互学科，吸收和发展了许多其他学科中的理论，其中最直接相关的有心理学、社会学、人类学、经济学和营销学等[1]。

创造心理学是研究创造过程中创造者心理规律的一门科学，其宗旨是研究、揭示人类创造活动的心理机制，以及心理与生理的社会机制的关系，研究、指导、培养和开发人的创造能力，总结、归纳人类进行创造的一般心理特点、规律和方法。它涉及智力因素、非智力因素、社会因素对创造过程的影响。创造心理学研究的对象是一般创造活动，特别是科学创造活动中的人的心理活动规律，以及创造群体的心理现象。它是以心理学为中心，综合文化学、人类学、社会学、教育学以及生理学等学科理论对创造进行研究的一门行为科学，其研究范围包括影响创造的各种因素，如创造性与创造力之测量，创造过程以及创造的方法等。主要研究内容有：各种类型创造活动的特点；创造心理的过程和类型；创造型人格（创造智能、兴趣、态度、性格和气质）；影响创造力发挥的因素；儿童创造力的挖掘和培养途径。其主要任务是揭示创造活动的心理过程，为激发创造潜能，培养创造型人才提供依据[2]。

总之，消费心理学主要研究购买和使用商品过程中影响消费者决策的、可以由设计来调整的因素；对设计师而言，就是如何获取及运用有效的设计参数。设计师心理学主要从心理学的角度研究如何发展设计师的技能和创造潜能。消费心理学和设计师心理学都是设计心理学研究的重要内容。

6.1.3 设计心理学的理论来源

设计心理学是心理学的有关原理在设计中的应用，研究的是关于设计心理的问题与方法，具有自然科学与人文科学的双重属性。前者的代表是行为主义心理学派，将人机器化，但不能完全解释复杂的心理行为。而后者以主体的体验为研究对象，重视人所能意识到的一切东西，代表性的心理学流派包括精神分析心理学、人本主义心理学等。而当前的心理学研究游离于科学主义与人文主义两者之间，诸如行为主义、现代心脑科学（生物心理学）以及认知心理学将基本研究范式设定于科学的、严格控制的实验室研究上，这是毋庸置疑的自然科学研究范式；而心理学界公认"定性研究"（阐释主义的研究）仍然是了解主体意识的唯一方式，这样获得的研究材料具有显著的主观性。因此，设计心理应是科学心理学与人文心理学的统一与互补。

[1] 柳沙．设计艺术心理学[M]．北京：清华大学出版社，2006：54．
[2] 智库百科．创造心理学[EB/OL]．(2011-06)．http://wiki.mbalib.com/wiki/%E5%88%9B%E9%80%A0%E5%BF%.

现代心理学虽然仅有100多年的发展历史，但流派和理论繁多。其中最重要的四大流派包括行为主义心理学派、精神分析心理学派、人本主义心理学派以及认知心理学派，其他还有格式塔心理学派等，它们对设计心理学的影响很大。

1．行为主义心理学派

行为主义心理派学是美国现代心理学的主要流派之一，也是对西方心理学影响最大的流派之一。行为主义心理学分为旧行为主义心理学和新行为主义心理学。

旧行为主义心理学的代表人物以约翰·华生为首，他也是行为主义心理学的创始人。1913年，他在美国的《心理学评论》杂志上发表了一篇题为《一个行为主义者所认为的心理学》的论文，是行为主义心理学正式成立的一个宣言。1914年，他又发表了《行为：比较心理学导论》一书，在书中他的行为主义的心理学理论体系已初具规模。行为主义心理学认为心理学研究的对象不是"意识"而是"行为"，包括外显行为和内隐行为。外显行为是指可以直接观察到的人的一切活动；内隐行为是指通过仪器设备可以测量到的个体活动，如肌肉收缩和腺体分泌等。心理学的研究方法必须抛弃构造主义的"内省法"①，取而代之的是以自然科学常用的客观观察法、条件反射法和测验法等，主张采用客观的、可量化的、可控制的科学实验来获得结论。华生认为心理学研究行为的任务就在于查明刺激与反应之间的规律性关系，这样就能根据刺激推知反应，根据反应推知刺激，达到预测和控制行为的目的。行为主义心理学提出"刺激—反应"（S-R）行为公式，但不能解释行为的选择性和适应性。

新行为主义心理学的代表人物斯金纳提出在"刺激—反应"过程中加进一个中介变量（O），使行为主义的研究模式成为"S-O-R"。斯金纳成为操作性条件反射理论的奠基者，他创制了研究动物学习活动的仪器——斯金纳箱。实验证明，及时地给予报酬、强化是促进动物学习的主要因素。那么应用于现代设计中，如在现代广告和营销中，赠品广告、有奖销售、会员卡积分等手段都能提高销售额和培养忠实的顾客群。

行为主义心理学的基本理论"应答条件作用"和"操作性条件作用"都将人的一切行为看作是学习、强化的结果，人的心理状态、过程以及环境、人际互动等复杂的情景要素被忽略。因此，行为主义心理学的研究仅是对控制条件下刺激的对应反应，并不能完全解释人复杂的心理行为。

2．格式塔心理学派（完形心理学派）

格式塔心理学派是西方现代心理学的主要流派之一。格式塔是德文Gestalt的译音，是完形的意思，所以也称为完形心理学。1912年在德国兴起，后来在美国得到进一步发展。创始人是韦特海默，代表人物有卡夫卡和苛勒。格式塔起源于视知觉方面的研究，但并不只限于视知觉，其应用范围远远超过感觉经验的限度，包括学习、回忆、志向、情绪、思维、运动等许多领域。广义地说，格式塔心理学家们用格式塔这个术语研究心理学的整个领域。

格式塔心理学强调经验和行为的整体性，认为整体并不等于部分的总和，人们感知到的东西要大于单纯的视觉、听觉等，任何一种经验现象都是一个整体，整体乃是先于部分而存在并制约着部分的性质和意义。以视觉为例：人们观看一列火车正在穿越山洞，诉诸感官的只是火车的头部和尾部，头部已从山洞中出来，尾部尚未完全进入山洞，但是这时不会由于火车的中间部分被山洞遮蔽而将其看作是断开的两部分，仍会将这列正在运行的火车视为一个整体。也就是说，视觉对象的某些部分尽管并未直接和全部诉诸人们的感官，但是，凭借知识与经验，人们仍然能够对对象有一个"完整"的理解。这就是格式塔心理学著名的"隧道效应"原理，也是他们所主张的"完形（整体性）"原则的重要依据之一。完形准则包括：相近，距离相近的各部分趋于组成整体；相似，在某一方面相似的各部分趋于组成整体；封闭，彼此相属、构成封闭实体的

① 构造主义心理学源于冯特的元素主义观点，将一切心理现象均分析还原为一些基本的感觉元素加以研究。构造主义认为心理学的研究对象是意识经验，即心理经验的构成元素及结合的方式与规律，并主张心理学应该用实验"内省法"研究意识经验的内容或构造，找出意识的组成部分及它们如何结合成各种复杂心理过程的规律。其理论基础为纯粹经验论，并把心理学看成一门纯科学，只研究心理内容本身，研究它的实际存在，不去讨论其意义和功用，所以极为狭隘。同时，构造主义心理学派是心理学史上第一个应用实验方法系统研究心理问题的派别，在其示范和倡导下，当时西方心理学实验研究得到了迅速传播和发展。

各部分趋于组成整体；完形趋向，具有对称、规则、平滑的简单图形特征的各部分趋于组成整体。以上这些组织规律即"完形准则"。

格式塔心理学虽然与构造主义和行为主义有诸多的分歧和争论，可是在心理学的研究对象方面却不谋而合。它既不反对构造主义把直接经验作为心理学的研究对象，也不反对行为主义把行为作为研究主题，声称心理学是"意识的科学、心的科学、行为的科学"。格式塔心理学家的研究对象主要是直接经验和行为。格式塔心理学家们在心理学的研究方法问题上，同样既不反对构造主义所强调的内省法，也不反对行为主义所依靠的客观观察法，认为这两种方法都是心理学的基本研究方法，不过他们做了一些改进和修正。

格式塔心理学对于设计艺术心理学的重要作用在于：首先，它揭示了人的感知，特别是占主要地位的视知觉，与人们平素认为更加"高级"的思维活动没有本质的区别，知觉本身就具有"思维"能力。正如将格式塔心理学运用于艺术心理研究领域中的心理学家阿恩海姆所说："视知觉并不是对刺激物的被动重复，而是一种积极的理性活动。"① 基于这种观点可以认为，人的视知觉能直接对所看到的"形"进行选择、组织和加工，如"鲁宾之杯"（图6-5），观察者由于视点的选择变化，杯子和侧面人像并非同时看到，而是交替出现。其次，格式塔心理学在研究人知觉的"思维能力"的过程中，发现了大量的知觉（主要是视觉）规律，它们常常被运用于设计中，具有重要的实际价值。主要的知觉规律包括整体性、选择性、理解性、恒常性、错觉等。如图6-6和图6-7

图6-5　鲁宾之杯

所示，日本平面设计大师福田繁雄擅长运用视觉矛盾的平面空间或反常理的物象组合，以超现实的意象表达创意，创造不可思议、非合理性，但又过目难忘的形象。再次，格式塔心理美学认为，由于审美对象的形体结构与人的生理结构、心理结构之间存在着相似的力的结构形式，所以能唤起人的情感，即所谓的"异质同构"。最后，格式塔心理学家也将其学说拓展于创造力、创造思维的研究中，认为艺术创作是一种过程，艺术家在一种追求"良好结构"的张力下试图达到某种理想的形象构图，随着其不断逼近，这个理想的形象不断清晰，张力得到缓解。

图6-6　1987年福田繁雄招贴展　　图6-7　1982年地球日快乐海报

3. 精神分析心理学派

作为20世纪最重要的社会思潮和学术流派之一，精神分析理论对心理学、哲学、人类学、文学、艺术学、美学、历史学、社会学、教育学、伦理学、政治学等人文学科和精神领域都产生了重大影响，是四大心理学取向之一。精神分析心理学派主要代表人物是弗洛伊德和荣格，他们的理论核心都在于承认人的"无意识"的存在，以及无意识对人行为的驱动作用，但他们各自又从自己的理解出发，对无意识的形成和结构做出了不同的解释。

精神分析心理学派的创始人奥地利心理学家西格蒙德·弗洛伊德认为人格可以分为"本我、自我、超我"，其中本我是原始的驱动力，是基本的生理欲望，遵循的是"快乐的原则"；超我是行为的社会道德和伦理符号，它监控个体按照社会可接受的方式来满足需要（超我是限制和抑制"本我"的"制动器"，服从"道德"的原则）；自我是本我与超我之间的相互平衡，它服从的是"现实"原则。此外，弗洛伊德认为人具有意识、潜意识和前意识，其中前意识和潜意识也被称为"无意识"。无意识是相对于意识而言，是指那些在通常情况下根本不会进入意识层面的东西，比如内心深处被压抑而无从意识到的欲望、秘密的想法和恐惧等，是个体不曾察觉的心理活动和过程。人的潜意识是源自那个被压抑的"本我"，但由于本我是最原始的驱动力，不能为社会道德所完全接受，因此它被深埋在人的心底，成为潜意识，潜意识是水面下的冰山，而意识只是冰山一角，人的梦境或在催眠状态时会表现出部分潜意识。

① 鲁道夫·阿恩海姆. 视觉思维——审美直觉心理学[M]. 滕守尧，译. 成都：四川人民出版社，1998：47.

瑞士心理学家荣格是另外一位著名的精神分析心理学派大师，他进一步发展了弗罗伊德的"无意识"理论，提出人类社会中艺术创作的推动力、艺术素材的源泉、艺术欣赏的本源都与人类深层心理的"集体无意识"及其"原型"是密不可分的。荣格认为集体无意识反映了人类在以往历史进化过程中的集体经验。人从出生那天起，集体无意识的内容已给他的行为提供了一套预先形成的模式，这便决定了知觉和行为的选择性。人类之所以能够很容易地以某种方式感知到某些东西并对它做出反应，正是因为这些东西早已先天地存在于人类的集体无意识中。集体无意识一词的原意即是最初的模式，所有与之类似的事物都模仿这一模式。

弗洛伊德、荣格的理论对艺术和艺术创作的解释具有浓厚的思辨色彩，显得含糊、抽象、神秘，与现代心理学崇尚实证的取向格格不入，但却是唯一涉及人的无意识、行为之下的潜在动因的心理流派，对于理解设计的消费者（用户）的潜在需要和行为动机，以及设计师的创意来源都具有重要意义。

具体而言，精神分析心理学对设计艺术心理学的启示在于以下几点。

（1）设计师在设计过程中除了对客观条件和原则的把握和分析外，还兼有艺术性、思想性和个性的特点，而这些常常无法用明确的设计方法来解释，它更多地涉及了设计师的"无意识"的过程。其他心理学理论均缺乏对这一过程的解释和分析，而精神分析心理学派的理论和研究方法能帮助人们理解设计师诸如"灵感"等这一较为诡异和复杂的现象。如瑞士著名的吉格酒吧（图6-8和图6-9）以其非凡的想象力和细腻的表现手法展现出一种威严冷峻却又华美惊人的恐怖空间。它把人内心深处隐藏的阴暗和恐惧任意放大，明知眼前这一切纯属荒诞却无法抗拒死亡的威慑以及对人性恶的认同，使人仿佛身处外星空间，迷幻、怪诞又那么吸引人。

图6-8 吉格酒吧一

图6-9 吉格酒吧二

（2）精神分析心理学派的理论还可以帮助人们理解和研究消费者（用户）的需要和动机。消费者需要具有多层次性，其动机非常复杂，比较容易解释和理解的是他们对功能的需要、对品质的信赖以及相关知识和经验等理性动机。而市场营销还受到许多其他因素的驱使和影响，例如消费者本人的个性特征（人格）、情趣、爱好、情绪以及当时情境等多种因素的影响。因此，有些研究者开始运用精神分析的理论和研究方法来挖掘消费者潜在的动机和需要。例如设计投射实验、进行深层访谈以及字词联想测试等，揭示消费者被压抑和抑制的需要和动机，这些方法其实就来源于精神分析心理学的临床实践。例如著名的意大利Alessi（阿莱西）公司的设计师就常常主动运用精神分析心理学的理论分析用户心理，从而获得设计灵感。其经典设计KK果篮、小鸡造型煮蛋器和外星人咖啡壶等家用器皿（图6-10～图6-12），其设计理念就来源于精神分析心理学的"移情现象"和"移情目标"理论，在

图6-10 KK果篮

产品设计中强调童年和与之相关的可爱玩具符号，创造了一种有趣的、温馨的居家氛围，迎合了现代人们对"情感符号"的渴望。

图6-11 小鸡造型煮蛋器

图6-12 外星人咖啡壶

（3）设计师在试图迎合用户（消费者）的需求时，必须同时兼顾三重人格的需要，即自我、本我和超我的需要。例如许多设计为了提供对"本我"的吸引力，在设计中利用"性暗示"或是其他一些欲望的吸引，但如果过分强调这一层次，可能会引起"超我"和"本我"的排斥，从而使消费者产生焦虑不安或犹豫不决。如2005年，发布在南京某居民小区电梯间里的"兔女郎"内衣广告，由于其浓重的色情成分而遭到居民的抵制。

4．人本主义心理学派

人本主义心理学派产生于20世纪50年代后期，代表人物是美国心理学家罗杰斯和马斯洛。该学派肯定了人的

主观性、意识和自由意志,认为人是具有能动性的人。

人本主义心理学对于心理学最重要的理论贡献是马斯洛的"需要层次"理论。马斯洛认为人作为一个有机整体,具有多种动机和需要,包括生理需要、安全需要、归属和爱的需要、尊重的需要和自我实现的需要（图6-13）。五种需要是有层次的,生理需要和安全需要是最基本的需要,是低层次的。当低层次的需要得到满足

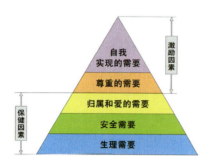

图6-13 马斯洛的"需要层次模型"

以后,需要就会向高一层次发展。其中自我实现的需要是超越性的,追求真、善、美,将最终导向完美人格的塑造,这种"高峰体验"代表了人的最佳状态。人本主义心理学的理论核心正是人通过满足多层次的需要系统达到"自我实现"的"高峰体验",重新找回被技术排斥的人的价值,实现完美人格。

马斯洛的"需要层次理论"使人们认识到人的需求的多样性,对商品的消费也是如此,人们不会满足其基本的功能性利益,而是有潜在的心理需求的,因此,该理论被迅速应用到产品设计和广告传播中去。设计师可能利用"高峰体验"所能带给人们的极大愉悦感来进行产品的情感化设计,使设计成为调动这种"最高层需要"的媒介。而广告带来符号背后更深层次的意义消费,如戴尔比斯钻石的那句经典广告语"钻石恒久远,一颗永流传",不仅用丰富的内涵和优美的语句道出了钻石的真正价值,还首度将坚贞不渝的爱情引入品牌文化中,成为珠宝类品牌口号的范式。

同时,马斯洛还提出了融合精神分析心理学和行为主义心理学的人本主义心理学美学,主要著作是《动机与人格》《存在心理学探索》《人性能达的境界》等。他没有美学专著,其美学思想是融合在其心理学理论中的。马斯洛认为创造美和欣赏美是自我实现的一个重要目标,审美需要源于人的内在冲动,审美活动因而成为自我实现的需要满足的必要途径。如这幅诺基亚手机海报（图6-14）的设计,利用"自我实现"过程中激动人心的那一刻,让人体会到完美与和谐,海报的这种创造性设计将人们带入"高峰体验"的状态中。高峰体验是审美活动的最高境界,

是完美人格的典型状态。高峰体验可以通过审美活动以外的知觉印象的寻求获得,只要是能获得丰富多彩的知觉印象的活动,都可能带来高峰体验,如爱的体验、神秘的体验、创造的体验等。高峰体验中主客体合一,既无我,也无他人或他物;对于对象的体验被幻化为整个世界;同时意义和价值被返回

图6-14 诺基亚手机海报

给审美主体;主体的情绪是完美和狂喜,主体在这时最有信心,最能把握自己、支配世界,最能发挥全部智能。审美活动的形象性、无直接功利性、超时空性、主客体交融性,使之对完美人格的创造,具有极其重要的意义;同时,审美与完美的紧密关系,使美具有真的、善的和内容丰富的性质。这样,通过审美活动,包含真、善、美于一身的完美人格形成了,审美活动成为人的一种基本的生存方式。

马斯洛认为人的本性是中性的、向善的,主张完美人性的可以实现性,是一种乐观主义的美学,但他离开社会实践谈审美体验、审美活动,有抽象、片面之嫌。马斯洛的人本主义心理学为人类开创了认识人生、改善人生的新天地,它研究的问题与社会生活紧密相连,提出引人深思的社会问题,虽然不够尽善尽美,但这是积极的,对社会的个体、民族乃至人类整体的生活提高都是有益的。

5．认知心理学派

认知心理学派起始于20世纪50年代中期,60年代后迅速发展。1967年美国心理学家奈瑟的《认知心理学》一书的出版,标志着认知心理学已成为一个独立的学派。其主要代表人物是跨越心理学与计算机科学领域的专家艾伦·纽厄尔和赫伯特·H.西蒙。广义的认知心理学还应该包括皮亚杰的发生认识论,他把人的认识发展看成是一种建构的过程,并仔细研究这一过程的发展阶段。

狭义的认知心理学还应该包括皮亚杰的发生认识论,他把人的认识发展看成是一种建构的过程,并仔细研究这一过程的发展阶段。狭义的认知心理学是指用信息加工的观点和术语解释人的认知过程的科学,因此,也叫信息加工心理学。这一学派把人看成计算机式的信息加工系统,认为人脑的工作原则与计算机的工作原则相同,因而可以在

计算机和人脑之间进行类比。他们强调人的已有知识结构对行为和当前认知活动的决定作用,并力求通过计算机模拟等方式发现人们获取和利用知识的规律,达到探究人类认知活动规律的目的。他们还承认人的主观能动性、意识的能动作用,强调对人的认知过程进行整体综合分析。

认知心理学是现代心理学研究中最为重要的研究取向,而并不仅仅是单纯的心理学分支,其核心理念在普通心理学、实验心理学等分支学科中迅速得到体现,并且近年来,随着计算机科学与信息技术的发展,它正逐渐成为占主导地位的心理学流派。认知心理学研究的主要内容包括感知觉过程、模式识别及其简单模型、注意、意识与无意识、记忆、知识表征、语言与语言理解、概念、推理与决策、心像、问题求解等方面,这些内容被广泛运用于各种应用心理学和人工智能(计算机模拟)领域中。

设计过程以及产品使用中的许多心理现象都可以用认知心理学的观点和模型来分析和解释,例如在人机界面设计中常常使用的人机系统模型(图6-15)[①]、用户操纵的信息处理模型、在消费者行为分析中使用的消费行为模型、消费者动机模型以及视觉传达设计中使用的信息传达模式等。此外,认知心理学中的知觉理论、模式识别、注意、记忆、问题求解等内容也可以被广泛地运用于设计艺术心理学中。如面向认知心理的产品设计心理学主要是基于认知心理学的观点,将人视为一个理性的信息加工处理的系统,按照加工处理信息的一般规律总结和提出进行"可用性"研究的一般方法以及提高设计"适用"程度的各种原则。

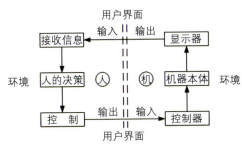

图6-15　人机系统模型

设计心理学从这些心理学理论中吸取必要的理论根据和基础,结合艺术设计领域中的实际问题,将这些研究成果与设计学专业知识有机地结合起来,使设计心理学发展成为一门系统化、层次化、专业化的理想工具学科。

6.2　产品设计心理学

心理学是研究人的心理现象和活动规律的科学,是从人的心理过程(认识过程、意向过程)和心理特征(能力、性格、气质)来研究人的心理现象和心理活动。产品设计心理学则偏重将心理学规律和研究成果运用于产品设计实践,通过分析和研究产品各构成要素的心理学特点和规律,指导设计师设计出能满足市场和用户心理需要的产品。

产品设计心理学研究方向众多:从消费和动机入手,有消费心理;从认知科学入手,有使用心理;从设计造物和思维方式着手,则有创造心理;从艺术和美学感受入手,有审美心理;从环境和人机着手,有环境心理等。

6.2.1　消费心理

学者李彬彬对设计心理学作了如下定义:设计心理学是专门研究在工业设计活动中如何把握消费者心理,遵循消费行为规律,设计适销对路产品,最终提升消费者满意度的一门科学[②]。他的界定明确地指出了消费行为学和产品设计心理学之间的紧密关系。如何从文化、心理、社会等诸角度去研究消费行为成为该研究的一项重要专题。而该课题也为设计心理学提供了独特的研究方法并建立了专门的理论模型,成为覆盖产品设计、市场营销及社会心理学等诸领域学科的重要知识系统。

1．消费者和消费行为

一方面,消费心理与消费者年龄、性别,对产品的感知、注意、记忆、思维和想象等所产生的产品好恶态度及引发的肯定、否定情感有关,这方面的影响称为内部环境影响;另一方面,消费者所处的文化环境、自身职业、收入、社会地位、家庭状况等也成为左右消费心理的重要因素,称为外部环境影响。

霍金斯等人在研究消费者行为的基础上,提出了消费者行为总体模型。该模型是描述消费行为一般结构与过程的概念模型,他认为消费者在外部环境和内部环境的影响下形成自我概念和生活方式,而后产生相应的需要和欲望,从而影响消费决策过程。如图6-16所示[③],消费者

[①] 许喜华．网络课程"用户体验与产品创新设计"．课件"7.1 用户界面设计"[EB/OL].(2011-06).http://www.id.zju.edu.cn/~jpck/content0207.html．
[②] 李彬彬．设计心理学[M]．北京:中国轻工业出版社,2005:1．
[③] 赵江洪．设计心理学[M]．北京:北京理工大学出版社,2005:77．

行为总体模型（即霍金斯模型）描述了消费行为各种可能的影响因素和循环过程。虽然实际消费行为远比上述过程更加情绪化和紊乱，但这一框架有助于设计师或研究人员以有组织、有条理、线性及理性的调查方式去分析消费行为，成为设计人员了解目标用户或消费者心理的重要工具和手段。

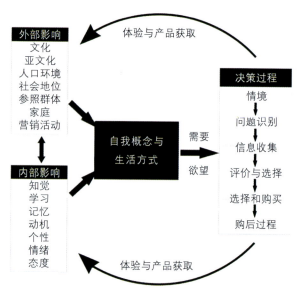

图6-16　消费者行为总体模型

2．影响消费行为的主要心理因素

影响消费行为的因素有很多，学界认为其中最主要的是动机因素、情绪因素和态度因素。

（1）动机因素

消费者购买商品和服务不仅为了拥有商品的功能或享受服务，而且也为了满足需要和解决问题，因此，研究消费行为的复杂动机很有必要。动机即推动的意思，是给需要方向以定位，并推动有机体朝着预期目标行动的心理动力。它由三大要素构成：需要驱使、刺激强化、目标诱导。消费动机以消费者购买动机为主要内容，而购买动机则分为本能动机和社会心理动机两类。社会心理动机和消费联系得更紧密：如感情动机、理智动机、惠顾动机、求实动机、求新动机、求美动机、求名动机、求利动机、好胜动机、癖好动机、平等动机、优越欲动机、同步欲动机、换购欲动机及隐蔽动机等。

动机性行为十分复杂，动机隐藏在行为背后，往往隐蔽暧昧、不易觉察，只能通过间接的方法判断其特性。动机研究技术通过"投射"心理研究方法来发现购买动机。

投射检测常采用一个无完整组织的刺激来诱导受试者，如一张内容模糊的墨迹，要求被试者自由填写一个未完成的句子，或编造一个没有结局的故事……这样受试者就不自觉地把潜藏在内心的欲望和心理特征宣泄出来。动机驱动消费行为，实际操作中设计师可以通过产品形象及个性的喜好来判断消费动机及心理，作为一种简单易行的投射检测应用。

（2）情绪因素和态度因素

情绪和态度的测定方法比较灵活，如采用测谎仪的肤电反应，红外热成像及眼动实验等，这些生理指标测定的方法可用于测量消费行为伴随的情绪和态度。实际操作中，设计师也常采用李克特量表法对其进行聚类研究。测量消费态度时可以采用表征物品特性的形容词对来确定认知成分，并构建语义差异量表；而情感成分测定则采用情绪成分语句来表述和评价。如针对使用某一品牌数码相机的情绪和态度测量为例：消费态度测量的形容词采用操作麻烦—操作简便，价格低廉—价格较高，外观普通—外观独特，成像质量一般—成像质量清晰，无特殊功能—有特殊功能……消费情感测量则采用很同意、同意、不知道、不同意、很不同意这样五点评价标准来为相关情绪语句打分，从而得到消费行为意向的相关资料，这些语句如："我喜欢相机的简便操作""这款相机太贵了""夜间照相质量一般""我不喜欢这款相机的外观造型"……

3．消费者自我概念理论

消费者自我概念理论能为消费心理系统做出明确的意义化解读。该理论认为消费者所购买和拥有的商品是他的自我概念反映：他认为自己是什么样的人或希望成为什么样的人，就产生什么样的动机、情感和态度，从而倾向于购买什么样的产品。消费者、消费行为及主要心理探讨成为这种"延伸自我"的用户心理因素研究的重要手段和方式。

例如，根据市场调查，6岁以上的美国女孩普遍觉得芭比是给更小的孩子玩的，这一年龄层的女孩更需要来自真实生活的娃娃们。此外，现在的小女孩在很小的时候已经意识到运动对她们的生活相当重要，1/3的年轻女孩都不同程度地进行着体育锻炼，于是塑造一个真实的富有冒险精神的现代娃娃成为"真真女孩"（getreal girl）系列玩具（图6-17）[①]的设计理念。真真女孩的年龄设定

① 凯瑟琳·费希尔.儿童产品设计攻略[M].王冬玲,王慧敏,译.上海：上海人民美术出版社，2003：35.

为16～18岁,这个系列的玩具娃娃能够有效地引导6～12岁的少女们的成长,并且成为她们生活的榜样。网络调查成为设计开发的重要工具,设计师通过网络调查了解到少女最期待的东西:她们下一步会喜欢哪种体育运动?她们最想看到的真正女孩是什么样的?她们最喜欢什么颜色?通过与小顾客的直接接触,源源不断的反馈为设计提供了很多无价的信息和灵感。真真女孩系列玩具的设计过程体现了自我概念研究的重要价值。

图6-17　真真女孩系列玩具

6.2.2　使用心理

美国认知心理学家、计算机工程师、工业设计家唐纳德·A.诺曼教授的研究非常关注用户的使用心理,他认为产品心理学是建立在认知心理学基础上,把人的心理状态尤其是人们对于需求的心理通过意识作用于设计的科学。既要研究人们在设计创造过程中的心态及设计对社会及个体所产生的心理反应,又要反馈到设计中,促使设计更好地反映和满足人们的心理。

1．认知心理与产品设计

如何设计使用方便、结构合理的产品,需要研究工程心理学和工效学方面的知识,了解产品的功能设计与人的生理和行为特点的匹配关系。因此,在产品设计中,要考虑消费者的行为规律,力求做到人—机—环境的和谐。如何设计才能更简洁明了?如何才能迅速引起操作者的注意?如何传达正确的信息才能使得使用者有正确的理解?因此,想要有合理的、科学的设计,必须对使用者认知心理即行为心理有一定的研究,才会有效地设计产品。

首先,要了解人在做一件事时所经历的步骤,即行动的结构问题。要做一件事时,先要明白做这件事的目的——行动目标;其次,要采取行动,自己动手或利用其他的人和物;最后,要看自己的目标是否已达到。因此简单地说要考虑目标对外部世界所采取的行动,外部世界的本身形式以及行为对外部世界造成的影响和后果。行为本身又包括两个方面,去做什么和检查做的结果,又称为"执行"和"评估"。然而,人们在实际的行动过程中,充满了不确定和随机性,有的时候很多活动不是靠单一行动所能完成的,或者一次行动无须经过所有的阶段,因此活动的复杂性使得行动中产生执行和评估阶段的断续。

在使用产品的过程中,人们常常弄不明白自己的心理意图、实际操作及外界状态之间的关系。每一个断续的产生都是人内心对外界的解释与外界实际状态这两者的差异造成的。某种产品的操作系统是否与用户设想的一致?执行阶段的断续即指用户意图与可允许操作之间的差距。在评估阶段,容易得到并可轻松地解释系统提供的有关信息一致,则所产生的差异很小。一些看似简单的日用品,结构并不复杂,却因为没有处理好上述两个断续,就难倒了用户,让用户自己来承担操作困难的责任。于是,根据这些基础的行为心理知识,为设计师提供一些基本依据,以便检查设计有没有出现执行和评估的断续或将它们处理好。

如何使用户轻松地确定某一操作?有哪些可能的操作?具体如何操作?如何建立操作意图与操作行为之间的匹配关系?如何建立系统状态与用户解释之间的匹配关系?用户如何知道系统现在的状态?这些都需要设计者有所考虑。当然,行动的每个阶段都需要自身独特的设计策略,根据每个阶段的情况来确定设计方案,这就得到一些重要的设计原理,即可视性、匹配、反馈和正确的概念模型[①]。

2．使用心理及应用表述

设计优秀的物品容易被人理解,直接给用户提供了操作方法上的线索;而设计拙劣的物品使用起来很困难。它们不具备任何操作上的线索或给用户提供一些错误的信息,使用户陷入困惑,破坏了正常的解释和理解过程。可以利用以上原理对现有设计做评估,从而可以知道,

① 唐纳德·A.诺曼.设计心理学[M].梅琼,译.北京:中信出版社,2003:18-28.

有问题的设计问题出在哪里,向哪个方向改进会避免问题的出现;也可以用这些原理指导设计,在创新的过程中创造出有效、易于操作的使用方式。

(1) 可视性设计心理

可视性要表现操作意图与使用者和产品之间是否实现了互动,即操作意图与实际操作之间的匹配,并且要让用户看出物品之间的关键差异。基于可视性,才可以把事物区分开来。操作结果的可视性能够让用户知道使用的方法是否正确。如图 6-18 所示,左侧为博望工业设计论坛会员的设计作品,右侧为 2008 年红点大赛作品。在屏幕区域大小相当的情况下,右侧手机的按键比左侧手机有更好的识别性和可视性,目标尺寸更大,使用效率高,出错少,易用性佳。

図6-18　手机产品对比

(2) 设计正确概念模型心理

通过预设用途建立正确的概念模型非常重要。预设用途是指物品被人们认为具有的性能及其实际上的性能。预设用途为用户提供了操作的明显线索,比如门把手是用来推和拉的,旋钮是用来转动的,狭长的方孔是用来插东西的等。如果预设用途在设计中得到合理的利用,用户则无须借助任何图解、说明就知道如何操作。在概念模型中,物品的表面结构、限制条件和匹配可以帮助人们了解物品的使用方法。

(3) 匹配设计心理

匹配原则是指操作控制器及其产生的结果之间的关系,设计时须根据人的感知原理对控制和信息反馈进行分类。以汽车为例,想要把车往右转就需顺时针转动方向盘,这里有两种匹配关系,一是方向盘是唯一负责汽车方向的;二是方向盘不是向左转就是向右转。匹配性使用户的操作动作与操作结果之间表现出紧密可见的关系,从而信息反馈很迅速,也非常好记。如图 6-19 所示,手机卡设计有一个切角,与卡槽之间形成一种结构限制的匹配关系,保证只有一种插入方式而减少用户操作失误,提高了产品的易用性。图 6-19（a）是一国产双卡双模手机的插槽设计,虽然通过结构匹配因素减少了用户操作失误,但仍有很多不足,如不方便取卡、不明确插槽与手机卡（GSM/CDMA）制式的匹配关系；图 6-19（b）是诺基亚 7280

弹出式卡槽设计,取卡方便；图 6-19（c）是诺基亚 X6 手机卡槽设计,它既具有结构匹配关系,又有语意和逻辑上的匹配关系,其丝印形状及箭头方向可以指示固定方向更换手机卡,还有良好的识别性和可视性,明确易用。

図6-19　手机卡槽设计

(4) 反馈设计心理

反馈原则是指向用户提供信息,使用户知道某一操作是否已经完成以及操作所产生的结果。在经典的电话概念模型中这一原则有很好的体现,按下按键用户会听到确定的声音来帮助辨别工作状态。又如微波炉在加热食物时,如能及时反馈食物的加热程度,则堪称完美的设计。产品设计在功能上要注意到对用户有及时的反映,使用户能及时判断操作的正误。这在自动售卖机、存取款机等人机交互的设计中显得尤为重要。

6.2.3　创造心理

一切产品都是人们为一定目的,按照自己掌握的客观规律,对自然进行加工改造的过程。然而,设计并不只是被动地运用现有技术去适应人们现有需要心理,设计的创造意义表现在对社会约定俗成的突破和对人的生活方式、劳动方式的改变。新的劳动工具的出现会改变人的劳动方式,新的生活设施的出现则会改变人的生活方式。所以研究设计心理学不只是被动地研究消费者对产品的一般心理感受,也需要运用创造性思维和综合能力开发出能使人生活得更美好的产品。因而,关注发明创造心理的研究,并运用其思维方式指导产品开发,成为这一方向的指导方针。

吉冈德仁的面包椅（图 6-20）[1]就如同他自己说的"是一个人们做梦也不会想到去制作的那么一把椅子"。作品的独特之处就在于采用了类似烤制食物的程序来制作产品,吉冈德仁也将这一设计哲学归纳为"受日本饮食文化影响的设计方式"。面包椅的制作开发经历了大量的调查和试验。椅子的概念最初是德仁阅读一篇国家地理杂志时产生的。这篇文章介绍了很多自然纤维和人造纤维材

[1] 哈德森. 产品的诞生——从概念到生产经典产品 50 例[M]. 刘硕,译. 北京:中国青年出版社,2009:38.

料，这些材料尽管柔软却有良好的韧性，这一特性刺激他去将其转变成一款坐具。面包椅是一种前卫的创新尝试，它通过一种"未来的结构"来证明不需硬质材料介入也能设计出具有良好强度家具的思路。这种对生活方式、生产工艺和特殊材料的改造体现了创造心理所带来的独立的、意外的、有机的新体验。

图6-20　面包椅

6.2.4　审美心理

产品不仅具有物质功能，它还通过外在形式唤起人的审美感受，满足人的审美需要，产品与人的这种关系就是产品的审美功能。这是一种精神功能或心理功能。产品的美感是建立在人的情绪和情感基础上的。它直接来自于对产品外观的形态、色彩、肌理的感性知觉和表象认识，是感知、理解、想象、情感等多种心理活动的结果。产品外在形式能够引起消费者的审美愉悦，因而产生一种等同于产品实用功能的"效用"和"价值"。对"效用""价值"的理解、运用驱动了以审美为中心的设计心理学研究发展。

伊夫·贝阿尔设计的叶灯（图6-21）[①]的美感来源于其生物造型，通过调节灯壁来改变灯光效果并可以按照用户的需要改变方向。这种以审美驱动的设计开发使新技术配了新的表达方式，外形加强了灯具本身的体验感，灯具内在的感性因素透过外形而变得可以与人沟通，人们也可实在地触摸到技术本身。

图6-21　叶灯

6.2.5　环境心理

产品是在一定环境中供人使用的，人、产品、环境这三者构成一个有机整体。产品必须与环境及处于环境中的人的心理相协调，才能充分发挥产品优势。而影响人使用产品的环境心理主要有物理环境、美学环境、空间环境和社会环境。对这四种环境及产品、消费者相互关系的理解有利于人们从广阔的层面关注和研究产品设计，成为心理学、产品设计、环境和人机工学的交汇点。

汤姆·狄克逊设计的宝力龙椅（图6-22）[②]采用了EPS（发泡聚苯乙烯）材料。EPS原来只是包装用的材料，该设计使人们意识到这个并不熟知的材料是可以应用在很多产品的制造上的：它质量很轻但是很结实，可以吸收震波，具有弹性，适合数控切割与模塑，而最重要的是它的制造成本很低。另外，它并不是氟氯碳化合物而是惰性无害材料，可以确保垃圾填埋时的稳定性，同时还是100%可循环材料和低碳制品。宝力龙椅的设计不仅重视材料对环境的影响，同样也兼顾了空间的协调和适应：它不仅可用于广场集会和公共场合，在室内也有良好的美感。这种基于环境心理的设计考虑对提升民众环保意识做出了重要贡献。

图6-22　宝力龙椅

产品只有为消费者所需要才具有价值，设计师应善于把自己放在用户的位置上，从用户角度来考虑和设计产品的各构成要素；或者说设计师应研究用户对产品的各种心理状态，如使用心理、审美心理、环境心理、消费心理等，并用于指导产品设计，是产品设计取得成功的重要因素。另外，设计师还须充分研究和了解人的创造心理，运用创造性思维来设计产品，才能在众多的传统产品中脱颖而出，独领风骚。

[①] 哈德森．产品的诞生——从概念到生产经典产品50例 [M]．刘硕，译．北京：中国青年出版社，2009：74．
[②] 哈德森．产品的诞生——从概念到生产经典产品50例 [M]．刘硕，译．北京：中国青年出版社，2009：230．

6.3 广告心理学

广告是广告主以付费方式,有计划地通过媒体传递商品或劳务的信息,以促进销售为目的的、有责任的大众传播手段。随着商品社会市场竞争的加剧以及后现代社会人们需求的多元化趋势,企业在想方设法研发新产品的同时,也越来越多地依靠广告来推销商品,构筑品牌形象,不断开拓消费市场。银行、保险公司、饭店、旅行社、运输公司等服务行业也无不悉心揣摩着消费者的心理和价值观,营造着"劝服"或"诱惑"消费者接受服务的氛围。甚至各种政治的、宗教的、经济的、社会的观点倡导,也借助于广告传播制造舆论影响。现代广告已远远超出经济的范畴,成为密切联系生产和消费的桥梁,成为企业争夺市场控制权的关键,成为各类传播活动扩大社会影响的工具,同时也成为指导消费活动、培育新的生活方式与消费方式的一种文化现象。受众对广告的态度既有不经意、介意和抵制,也有接受、选择和参与。广告的发展逐步改变了人们对广告的看法,人们在抱怨受到广告困扰的同时,也日益感到离不开广告。

6.3.1 广告心理学的定义

成功的广告传播必然是对有关心理学原理的自觉或不自觉的运用,每一例广告都有其明确的目标,如引人注目、关注新的品牌,传达商品信息,说服广告受众改变态度并产生购买行为。广告心理学是从心理学的角度对广告及其相关活动进行分析的一种方法。通过分析广告在受众心理层面所产生的影响,准确找到符合各类目标所遵循的心理准则和规律,从而制订相应的广告策略、突出的表现手法、恰当的媒体整合、科学的发布执行等,才能达到预期的效果。

广告心理学是商业心理学中最早的主要研究领域之一,它研究与广告传播有关的心理活动规律。1908年美国应用心理学家W.D.斯科特完善心理学知识并出版了第一本《广告心理学》专著。广告心理学是心理学与广告学之间的一门交叉性学科,主要探索心理学的理论如何应用于广告传播的具体实践活动。广告心理学是探索广告活动与消费者相互作用过程中产生的心理学现象及其存在的心理规律的科学。涉及从广告的策划与创意,到设计表现,再到实施与管理的整个活动过程中产生的心理现象与规律。

6.3.2 广告心理学的研究对象及重点

广告心理学的研究对象是参加广告传播活动的人在广告活动中的心理现象及其存在的心理规律[1],那么参加广告传播活动的人应包括广告的传播者和广告受众,因此广告心理学既要研究广告受众的心理,还要研究广告传播者心理(包括广告主和广告人的心理)。此外,对广告策划的心理、广告作品的心理效应、广告媒介的心理功能、广告环境心理和广告效果测评的心理研究也都应纳入广告心理学的研究范畴。

广告心理学的早期研究模式是"注意—联想 行动",即如何引起受众的注意,由广告导致联想,以产生购买行动为结束。后来研究模式复杂化,成为"注意—理解—联想—记忆—行动",强调了理解的作用(消费者对广告的主观解释的作用)和记忆的作用(消费者并非看过广告后即刻进行购买行动,其信息依赖于记忆来保持)。近年来更提出了针对"引起注意"的过程研究、诉诸感性的广告情绪动机因素的研究、非文字沟通的研究等。广告的中心任务在于说服受众去购买广告所宣传的商品,所以从心理学的角度分析指导如何能让受众对所提供的广告产生注意、记忆并被"说服";对受众的行为特征,包括成长背景的研究,文化研究来探讨影响受众购买决策的原因;从社会心理学中关于沟通的方法,特别是大众沟通的理论来帮助广告主、广告设计公司、广告受众三者做良性的交流与沟通。这些理论与方法对于广告心理学具有重要的意义。如百事可乐公司2008年年底推出新的全球商标"百事笑脸"(图6-23),图形标志中央白色弧形带会因不同产品而有所变化,传递其活力、快乐的情绪和亲切、现代的新观念。

图6-23　百事可乐的新标志及其应用

6.3.3 广告心理学的研究方法

广告心理学的研究方法是以心理学的研究方法为基础,进一步说就是心理学的研究方法在广告心理中的应

[1] 余小梅.广告心理学[M].北京:中国传媒大学出版社,2003:2.

用。广告心理学的研究方法有问卷调查法、实验法、深入洽谈与投射法、人口统计法等。

1．问卷调查法

问卷调查法是指把事先设计好的调查问卷交给受测者回答,通过对答卷的分析研究,得出相应结论的方法。此法可以调查消费者在以市场为基础的经济环境中的行为,根据消费者的情况和科学的取样来进行调查研究。调查所提问题如消费者是否希望产品升级换代?是否要以新的产品取代旧的?是否有足够的忠实消费者支持新旧两种产品?还可通过问卷调查来收集关于广告营销问题的信息,包括推出新产品、品牌资产、消费者如何做出购物决定的过程、广告效果以及如何抗争竞争对手等。问卷法具有可分别填写也可集体填写且便于做统计分析的优点;但由于受文化水平的局限和填写的认真程度的影响,编制工作本身有相当的难度,容易使问卷质量受损。

2．实验法

实验法是心理学研究中的一种普遍方法。这种方法主要用于探索心理现象之间是否存在着因果关系,是探讨广告传播心理机制、揭示广告活动心理规律的一种重要研究方法。实验法是在严格控制的条件下,有目的地给被试者某种刺激,以引发他的某种行为反应,从而加以研究,找出某种心理活动的规律,或者说找出事物的某种因果联系的方法。科学实验的优点在于受试者的挑战、刺激的呈现(自变量)、反应的测定(因变量)都完全由主试者控制。此法可检验因变量与自变量之间的关系或说明关系的性质。例如20世纪初拉斯勒就采用实验法研究广告插图与文案内容相关联的价值。他从两本杂志中选择出全页广告并插进测验杂志中,让大学生和农妇看杂志5~7分钟,然后检查他们对广告的记忆。在研究两则杂志广告的效果差异时,自变量是杂志广告的不同设计,因变量是两则广告在被试者(接受调查、实验的人)觉察到广告存在所需要的呈现时间的长短。结果发现,有关联插图广告的回忆率大约是无关联插图广告的10倍,由此指导广告设计的创意和科学性。

3．深入洽谈与投射法

给被试对象一组意义不清的刺激,让被试对象加以解释,从中推断他的人格特点。为了了解消费者的真实态度,克服直接询问法的偏窄,有时必须应用深入的谈话和投射法。采取这种方法的目的是为了了解广告文案是否已达到预期效果,判断其所产生的情感反应,确定广告文案的确切含义,探讨某一主题或解释的正面或反面影响。深入洽谈,是让被调查者在看了广告资料之后自由发表意见。投射法即用引导的手段诱发对象发表意见,不加限制地让被调查者的真正想法自然流露。因此,投射法的成败关键在于主持人的技巧。

4．人口统计法

人口统计法是通过调研所收集到的数据把不同的人群归类,并由此建立假设的人群概况,从而了解目标人群在做什么,想些什么或买些什么。通常人口统计法调研关注的因素有年龄、性别、取向、家庭人数、个人收入、家庭收入、教育、种族和宗教等,这样有助于理解对某一特定市场的需求和动向。

6.3.4 广告受众心理研究

为了保证广告受众对广告产品感兴趣,广告主往往会委托广告公司投入大量资金做广告。然而想要获得成功,了解目标受众就显得尤为重要。广告主和广告公司必须了解是什么原因造成了受众目前的心理特征及行为方式。这里涉及对广告受众的心理及行为过程的研究,如购买和使用商品与服务来满足某种需求,有这种需求和欲望的消费者都有什么价值观、情感喜好和行为活动等。广告的首要任务是创造产品的知名度(感知);其次是为潜在消费者提供足够的产品信息(认知与劝服),使受众发现利益,在"知情"的状态下做出选择;最后通过广告激发受众的欲望(动机),促使受众尝试产品以刺激需求。这三种受众心理活动过程对广告主非常重要。通过了解,广告传播者可以清晰地判断广告是否有效。广告不仅会影响消费者对品牌的认知和评价,也会影响消费者自身的自我形象的塑造。广告中如果强调使用本产品会带来生活方式的变化,将会影响到消费者对品牌必要性的认知和对自身生活方式的认知。

1．受众感知的行为分析

广告受众感知行为的心理反应是指对商品的购买行为以及此时对广告中商品进行"选择"时相关的认知反应、评价反应以及记忆反应。广告传播者必须首先让消费者感知产品本身,然后相信产品本身所具备的价值,具有满

足消费者心中认定的需求和欲望的能力。分析消费者购买行为,可以得到其购买行为一般都经过了"需求认知—作为解决需求问题而进行的品牌搜索行为—对同类型商品进行品牌对比和评价—购买行为的产生—购买使用后对品牌的再评价"等解决问题的过程。

第一阶段,"需求认知"的产生虽然来自于日常生活中的种种事情,但广告是可以直接作用于需求认知的,例如在广告中根据品牌信息的提示,可以间接使需求得到认知。

第二阶段,"作为解决需求问题而进行的品牌搜索行为"。虽然当需求产生后消费者也可能从外部寻找可以满足需求的商品,但通常也会联想起之前记忆中的品牌来作为候选品牌。

第三阶段,"对同类型商品进行品牌对比和评价"的行为,可能在需求发生时进行,也可能在购买行为发生前进行,在这一过程中对品牌评价较高的品牌会首先作为候选被想起。

第四阶段,"购买行为的产生"。在实际购买中,有的是在事先选择好品牌后再实施购买行动,也有的是在购物场所内获得品牌信息后才同时进行评价并产生购买。

第五阶段,"购买使用后对品牌的再评价"。这是在购买产品并使用后直接性体验,再加上广告等间接性信息后,进行的综合评价判断。

在广告中可以利用各种手段来达到让顾客感知的目的。如户外广告可以利用流媒体技术(图 6-24)来吸引消费者的注意力,启发他们实现某一欲望的情感;如果消费者已经注意到了产品的存在及其价值,而他们决定要满足的需求又正好与产品提供的许诺相吻合,他们就有可能采取购买行动。

图6-24 上海花旗集团大厦LED超大彩显幕墙广告

2. 受众认知的心理反应

感知过程中决定购买动机的主要要素是理解刺激,即认知。认知是处理信息的一个过程,每接触一个新的信息,人的大脑就在经历一次对事物新的认知的过程。在认知过程中,一方面不断地清除大脑中的旧档案;另一方面又往旧档案中增添新内容。人的认知有助于培养兴趣、态度、信念、偏好、情感和行为标准,也正是这些因素影响着人们最后的购买决策。通过研究消费者的认知心理过程,可在广告策略中或广告实施中进行相应诱导和劝服。例如在广告信息中突出客观公正的权威信息,便能有效地提高广告的说服力。又如在销售终端上某些大幅打折促销的广告往往会刺激消费者改变态度或行为。

态度是指人们在生活学习中获得的对某一观念或事物的看法,这种看法是积极的或是消极的一种感觉和行为倾向。获得消费者对己有利的态度是广告取得成功的重要保证。广告创意方向可以从利用消费者的态度或是改变消费者的态度出发。如INEN癌症预防中心的公益广告(图 6-25),用生动的图形语言将吸烟行为与各种自杀方式相结合,暗喻"与这些相比,吸烟是更愚蠢的自杀方式",从而引导吸烟者的生活态度向健康的生活方式发展。

当消费者对产品或信息的关心度较高时,采取有意途径,促使他们注意与产品相关的信息。如在广告中展示顾客使用后的效果和感受,或现场演示产品的功能以及展示其他详细信息等。图 6-26 所示的减肥药广告通过夸张的视觉语言唤起受众对美的向往和追求的意识。由于对广告的关注程度较高,这一类消费者一般会更深入、更细致地了解信息,进而使他们对产品产生信心,对品牌产生积极的认知,由此产生购买的意图。

图6-25 INEN癌症预防中心的公益广告

图6-26 减肥药广告

3. 受众需求的动机理论

动机是指促使消费者付诸购买行动的潜在驱动力,这些驱动力来自于广告受众想满足自己的需求和欲望的目的。需求是驱动人们行为做事的基本的,但往往是本能的动力;而欲望则是人们在生活中主动认识到的"需求"。消费者的动机是无法直接观察到的。例如在餐厅里看到一个人在吃饭,会初步认为他是因为饥饿,其实未必,因为在消费者动

机的研究中会发现,除了饥饿,人们还会因其他的很多原因而进食,如用餐时间到了、约会或是想品尝新的食品等。

人们通常为了满足某种需求而受驱动,这种需求也许有意,也许无意;可能是物质的,也可能是心理的。1970年,马斯洛创立了需求层次论这一经典的模式(图6-27)。马斯洛在其理论中提出,较低级的、生理的和安全的需求支配着人类的行为,应当在较高级的、社会后天学习的需求(或欲望)产生异议之前首先得到满足。而最高级的需求及自我价值的实现是实现所有这些低级需求后,最终发现真实自我的结果。其次,消费者对自己自身的认知过程中会产生欲弥补理想自我与现实自我之间的差距的动机;当他人眼中的自己与自我内心的自己之间不同时,也会产生行动的动机。需求层次论表明,广告传播的信息必须符合受众的需求,或满足其潜在需求,才能引起受众共鸣,达到宣传目的。

图6-27 马斯洛需求层次

综上所述,消费者通过接触广告,会增加商品、品牌和消费潮流等知识,在消费行为的过程中会积极从记忆中调取与之相应的商品信息,从而产生购买行动。通过了解消费者产生购买行为的过程能够帮助广告顺利达到预期目的,促使消费者对于企业广告活动的反映向好的方向发展,同时指导后期广告的设计、制作与传播。

6.3.5 广告传播者心理研究

广告活动的传播者除了广告人外,还应包括广告主。一般广告主会委托广告公司代理广告,那么研究广告策划和设计人员的心理有助于广告取得成功,因此也属于广告心理学研究的范畴。广告从业人员除了学习策划、设计广告的原理和方法,提高艺术审美能力外,还应学习广告心理学原理,以便更好地了解消费者的心理,并运用在其广告创作中;同时还应了解广告传播中的心理学规律,除帮助客户与受众更好地沟通外,还需要对自身设计活动中所产生的心理现象进行了解,并总结规律以提升自身的"创造力"。

1. 培养观察力

广告人在接受新的广告委托后,需要通过市场调研对市场、产品和消费群体进行研究和分析,其中最主要的就是广告人的观察和洞悉能力,从而进行有效的广告创意。创意是认识到实践再到观察、再认识的有意识、有目的和有组织的知觉过程,通过观察后分析消费者的需要是把握广告成功的重要手段之一。

2. 加强思维训练

思维是人类对客观事物做出思考的能力,是一种客观现象,它为创造提供了广阔的活动空间。广告人对设计对象或广告主体进行概括、分析、综合和创造的过程就是思维的过程。设计的跨学科特征决定了设计思维的类型很多,包括逻辑思维与形象思维、直觉思维与灵感思维、发散思维与聚合思维、分合思维与逆向思维等。加强设计思维的训练,不是照搬生硬的教条,而是灵活地组合运用,即设计思维是多种思维形式的协调统一。

3. 勇于创新突破

创新是广告人智能结构中的核心部分。以创意为中心,利用想象力大胆创新是广告设计的灵魂。广告人应具有提出新思想、新意境,创造新形象、新方法、新点子的能力。现代广告的基本目的是创造形象、创造顾客、创造效益、创造未来。因此,创新能力在整个广告人的智能结构中占有重要地位(图6-28)。

图6-28 飞利浦剃须刀广告

6.3.6 广告媒体心理功能

广告媒体是能把广告信息传达给受众的信息传播的载体和手段。广告媒体主要有网络、电视、报纸、手机、杂志、广播、户外广告及邮寄等形式。为了有效地向受众传达广告信息,除了熟悉各种媒体的特点,还需要了解消费者是如何接触到广告信息以及如何处理广告信息的。消费者在接触广告信息方面,对电视、广播等电波媒体的广告和报纸、杂志等印刷媒体的广告,其接触态度和积极性

是不同的。而现今网络、手机等数字媒体的普及将传统的被动信息接收转变为主动性信息接收,也使得广告主的传播手段更加多元化[①]。

不同媒体有着各自的特质及属性,有着自身信息的传达性、视觉的导引性及时间性。这些不同的属性形成了各大广告媒体的不同特征,如报纸广告能识读而不能听,但便于记忆与理解,具有可保存性;电视广告能看、能听,生动活泼,但不便于记忆和查询。每个受众群体都有着其特定的生活方式和生活习惯,对各种媒体都有着不同程度的认知度和解读方式。

1．电波媒体

电波媒体(传统电视和广播)因播放的线性特征,使得受众接触广告信息有不确定性和偶然性。所以在运用相关媒体时,广告常采用节目赞助和广告插播的形式来引起消费者注意;在广告表现上,也多采用广告受众喜爱的明星代言来获取好感和信任。

2．印刷媒体

对印刷媒体广告,相对来说受众可主动选择接触广告信息。受众会根据广告传播的内容将自己的需求或喜好联系起来,从而决定是否浏览广告信息,以及浏览什么广告内容。广告可根据印刷媒体的读者群的类型、消费习惯、兴趣爱好和社会流行趋势,投放与读者群相关的商品种类和表现效果,从而达到广告目的。

3．数字媒体

数字媒体中的网络广告因为数字媒体的交互性,受众可以适时地、有意识地通过网络搜索功能主动接触感兴趣的广告信息。因此网络广告的服务商应提供更加专业和翔实的商品或服务的内容,并能对受众做出及时的反应,促使受众产生购买行动。另外,网站浏览者在接触到旗帜、浮动或弹出的网络广告时,也具有偶然性,这与电视广告比较类似。如果受众对其感兴趣,可以通过点击链接访问二级网页中更为详细的广告页面,去了解产品或服务的最新信息。在这类媒体投入广告时,应保持与其他媒体上投放的广告信息保持一致,如与电视广告保持一致的网络视频,便于受众产生品牌联想;在信息处理上附有具体的联系方式或付费方式,以便受众更好地了解、购买、分享产品或服务。

数字媒体的发展促使数字广告业务也在不断地增长。随着智能手表、智能眼睛等穿戴式设备、虚拟现实和增强现实等技术的应用,数字媒体作为主流媒体成为信息传播的主角,其主要特征是改变了信息传播的模式,由单向传播变为双向传播;改变了信息接收的模式,由被动接收变为主动搜索;数字媒体还可以给消费者提供更有吸引力的定制化内容,企业通过大数据和云计算,根据时间、地理位置、季节、天气、受众类型以及其他条件,向受众提供一对一广告信息,甚至挖掘潜在客户提供匹配度高的定制内容,提高广告效果;消费者除了主动搜索信息外,还能运用媒体与广告内容进行互动,利用比如触摸和移动技术等第三方技术随时反馈和分享信息。数字媒体以其投放的灵活性、互动性、精准性、低成本成为广告传播的主流,且深得"网络原住民"的喜爱。

6.3.7 广告作品心理效应

在这个信息无处不在的时代,要想在纷繁复杂的广告作品中脱颖而出,吸引消费者的眼球,有效传播广告信息,并使受众轻松理解信息,除了在广告策略上要切合受众的实际情况,符合广告公司的目标和战略,还需要在创意上有独到的见解和形式生动的艺术表现。广告作品一般包含有图形、文字、色彩等设计要素,并且随着广告形态的不断丰富而演化。这些设计要素有着不同的心理效应,为广告设计与表现服务。

1．广告图形

图形是人类最早进行信息交流的产物,其优势是直观和形象性,能跨域国家、民族、地域和风俗习惯的限制,加快信息传递的速度,有着"一图胜万言"的功效。图形也能够充分展示产品或服务使用的环境,唤起受众的联想和需求。图形的运用使画面诉求单纯、主体突出。图6-29所示的"胃达喜"胃药广告,通过图形直观而又形象地向受众展示出胃部不适时的感受,从而传递出药品的功能。

① 仁科贞文,田中洋,丸冈吉人.广告心理[M].北京:外语教学与研究出版社,2008:125.

广告图形包括摄影的照片、绘制（包括手绘和计算机辅助图形设计）的插图和漫画等，能丰富广告主题，美化版面，提高审美情趣，增强吸引力以及广告的诉求力。摄影作品给人感觉真实可信、鲜明动人，具有较强的感染力和说服力，因此容易打动人心，使受众产生联想并引起共鸣。如绝对柠檬广告（图6-30）中精致清晰的摄影图片充分展现了柠檬表面晶莹剔透的露水，新鲜酸酸的柠檬口味似乎让受众用眼睛就能"品尝"到。而插画的运用会使广告画面充满自然的童趣，显得个性化，并能促使受众发挥无尽的想象力，创造引人入胜的新奇幻想。当前年青一代是在观看卡通片的环境中成长起来的，插画语言的使用也更能获得他们的认可。如图6-31所示的这幅"真正酸"糖果广告，幽默诙谐的视觉语言能极大地引起青少年的好奇心，使他们看到广告后跃跃欲试。

2. 广告文字

文字是最准确的信息传递载体。广告文字是指广告作品中用来表达主题和创意的语言，分标题、标语、正文和随文等，是广告的重要组成部分。广告标题是受众最先看到的文字，一般处于广告画面最突出、最主要的位置。因此标题的字体和字号一般总是最醒目和最大的。而字体的独特性能加强对受众的吸引力，如利用夸张、变形或艺术化处理的字体以区别于一般文案，就能起到强调重点、传递情感的作用。如耐克气垫鞋户外广告（图6-32），标题有意识地采用夸张有力、动感十足的手写字体，给人强烈的视觉冲击，而涂鸦随意的字体与爱好运动、追求自由和拼搏的产品性格相吻合。

图6-32 耐克气垫运动鞋广告

广告正文一般详细地叙述商品或服务的信息，有说明、解答、鼓动和号召的作用。撰写正文一般应采用平易的日常语言，应简单易懂、生动贴切或扣人心弦，促使受众对商品或服务产生信任，以达到传播信息的目的。如中国农业银行信用卡广告（图6-33）的文字设计非常特殊，字体醒目、字号较大。字体是普通的黑体，没有多余的装饰，但通过巧妙地设计与信用卡合理地组合在一起，强有力地传达了商品的信息，带给人们一种简洁、现代、可信赖的心理感受。

图6-29 "胃达喜"药品广告

图6-30 绝对柠檬广告

图6-31 "真正酸"糖果广告

图6-33 中国农业银行信用卡广告

此外，广告文案有意识地组合布局可有效地组织排版，在画面中会给人们带来不同的视觉和心理感受（图6-34）。如广告文字排列构成直线时可表现单纯、安静、理性和速度的心理感受；构成曲线时可表现优雅、柔美、感性和韵律的心理感受；构成三角形时可表现稳定和富足的心理感受；构成圆形时可表现完整、圆满的心理感受；构成方形时可表现坚固、纯正和理性的心理感受；构成曲线形时可表现自然、温暖、柔和、感性、有活力和旺盛的生命力的心理感受；构成偶然形时可表现自由、活泼、意外、有个性和天然成趣的心理感受等。

☩ 图6-34　雀巢咖啡广告

3. 广告色彩

色彩的运用是使设计产生视觉冲击力和艺术感染力的重要前提，具有先声夺人的力量。色彩在广告传播效果中具有迅速吸引受众的作用，比无彩色广告的注目值要高出许多，这与人的生理和心理反应密切相关。一般来说，受众对广告的第一印象是通过色彩得到的，如图6-35所示，潘虎包装设计实验室为王老吉黑凉茶设计的这款包装采用了前卫性的"五彩斑斓的黑"，具有超强的视觉冲击力，一度成为网络热议的话题。一般来说，鲜艳、明快、和谐的色彩搭配容易吸引受众的注目，而那些灰暗、陈旧、杂乱的广告用色容易被受众忽视。因此，色彩在广告上有着特殊的诉求力和感染力。

从视觉心理来说，色彩可以诱发受众产生各种感情，这有助于广告在信息传播中发挥感情攻势的心理力量，以刺激欲求，达到促成销售的目的。不同的色彩具有不同的知觉特征。如可口可乐的"红色"洋溢着热情健康的气息；柯达胶卷的"黄色"表现了产品色彩明朗璀璨的特性；日本富士胶卷的"绿色"给人以青春的活力；IBM的"蓝色"象征了理性和值得信赖……这些企业都成功地运用了色彩的情感力量塑造了企业鲜明而独特的形象。

☩ 图6-35　王老吉黑凉茶包装

在现代广告设计中，除了利用色彩的象征性表达特定的意义外，更重要的是利用色彩的合理配合来创造适于表达设计主题的完美效果，即色彩的艺术美感是以良好的色彩关系为基础的。完美的色彩搭配能够准确、直观地传递情绪和情感，树立独特的广告风格和情调。色彩在明度、色相和纯度以及面积比例上的差距可以区分广告设计中的图与地、主与次的关系，使广告画面视觉清晰、鲜明易读，如图6-36所示的房地产广告；高纯度和对比色的运用可以强化视觉效果，使画面活泼有节奏，常用于儿童商品或服务类广告作品，如图6-37所示的儿童故事片广告；低纯度或无色系的色彩在明暗关系上的强烈对比，给人肃穆、庄重之感，如图6-38所示的公益广告；冷色调的运用常见于机械类、科技类与医疗类的广告作品，给人理性、科技感强、值得信任的心理感受，如图6-39所示的汽车广告；暖色调的运用常见于食品类、服装类、玩具类商品广告，给人美味、亲切、活泼、轻松、温暖的心理感受，如图6-40所示的食品广告；高明度的色彩运用常见于化妆品、婴儿用品等广告作品，给人以优雅、舒适、无刺激性的心理感受，如图6-41所示的指甲油广告。

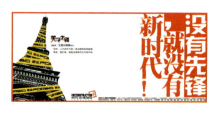

☩ 图6-36　玫瑰园二期户外广告　　☩ 图6-37　"芝麻街"广告

图6-38 "水污染=核爆炸"公益海报

图6-39 大众甲壳虫汽车广告

图6-40 肯德基葡式蛋挞广告

图6-41 CHANEL指甲油广告

6.4 环境心理学

20世纪五六十年代,西方国家的城市环境严重恶化,对居民的身心和行为产生了各种消极影响。同时,不少新建筑因无视使用者的需求,导致社区崩溃、建筑拆毁、居民抗议等严重后果,并遭到社会的严厉批评。因此,建筑环境与行为关系引起多学科研究者的深切关注。来自心理学、社会学、人类学、地理学、建筑学、城市规划等学科的研究终于汇集成多学科的新兴交叉领域——环境(建筑)心理学。

6.4.1 环境心理学的定义

环境心理学是研究环境与人的心理和行为之间相互作用、相互关系的学科,或者说是研究人与周围环境之间关系的学科。环境心理学与建筑学,特别是室内设计、城市环境设计等都有密切的关系,一方面研究居住与工作(广义的)环境对人的心理影响(刺激);另一方面研究人的心理需求对居住与工作环境提出的要求(反馈),进而根据人的心理需求,调整、改善和提高居住与工作环境。

6.4.2 环境心理学的相关理论

环境心理学的研究主要用于解决问题,譬如改进环境紧张刺激物的效应等。为了解决人类所面临的环境问题,研究必须有一定的理论假说,这就涉及理论问题。由于各人的研究重点不同,兴趣不同,由此衍生出的就是各种不同的理论解释。一般情况下,作为环境心理学研究基础的理论探讨,已经形成了两种截然不同的倾向,每种倾向又派生出各种理论。

1. 认知心理学倾向

持这种理论倾向的环境心理学家以认知心理学和现象学研究方法作为其理论根据,通过解释人们经验的方式来了解他们所处的环境,并把这些过程与构成的形式结合起来。考察人与环境相互作用的特点和规律,由这一倾向衍生出的环境心理学理论有三种。

(1)应激理论

环境应激理论认为,环境能给人们提供各种各样的感官刺激,如光照、色彩、噪音、温度、房屋、街道和他人,人对于这些刺激能产生相应的生理、心理反应,即所谓的"应激"。引起应激反应的环境刺激称应激物。空气污染、噪声和交通拥挤等都可以是引起应激的因素。由于个体的许多应激行为都是针对刺激物的,因此这种反应既是指心理方面的反应机制,同样也包括生理方面的反应机制。环境应激物与心理、生理应激反应是交互作用的,不仅环境作用于人,人同样也作用于环境。目前,应激理论已被用于对环境应激物如噪声、拥挤、环境压力等作整体研究,用它来解释当环境刺激超过个体的适应能力限度时对健康产生的影响。

(2)唤醒理论

唤醒理论植根于这样的假设:环境中的个体的各种行为、经验的形式和内容与人们生理上的唤醒(例如脑活动、心率、血压等)相关。由于唤醒是应激的一个必然反应,因而这一理论与应激理论有相似之处。所不同的是,这一理论在于唤醒被界定为增加了脑活动和自主反应(心率、脉搏等),而且它可以和不引起应激的事件相联系。日常生活中由于高兴和悲伤等都可以引起唤醒,因此,研究者可以通过研究唤醒的性质来了解唤醒及其产生的环境,从而研究环境与个体心理的关系。

心理学家柏莱恩认为,当环境的不定性增加时,人的唤醒水平也随之提高,二者呈直线关系;随着不定性的增加唤醒水平继续提高,探索的兴趣不再增加,而对场所的偏爱反而降低(图6-42)①。复杂性、神秘性的环境能诱发和维持探索的动机和兴趣;新奇和意外的发现使探索的好奇心得到满足。例如,在中国园林的设计中常用的山体、水体、路径、绿化与建筑的巧妙组合所形成的峰回路转、曲径通幽,常常达到出人意料的效果。沿途越是神秘,人探索的兴致越浓;付出努力后看到的景致越精彩,人们越感到满足,这便是许多中国园林让人屡游不厌的原因所在。这里重要的不仅仅是最后的满足,还在于探索过程中的体验(图6-43)。

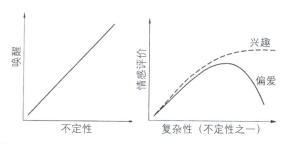

图6-42 不定性、唤醒与情感评价(Berlyne,1971)

图6-43 苏州狮子林

(3)环境超负荷理论

环境超负荷理论将个体作为人—环境关系中的一个重要变量。由于环境提供的信息量大于个体的能力,即个体获得的感觉信息超过他或她所能有效处理的能力时,就会出现超负荷现象。相反,当个体从特定环境中获得的信息量太少时,则会造成负荷不足。如前所述,研究者可以通过了解个体的负荷情况来推知环境的影响。目前,超负荷理论已被用来解释个体的城市生活以及高密度、噪声、拥挤现象,这些问题都与唤起和超负荷有关,而负荷不足则被用来说明环境刺激不足所引起的单调和孤独等问题;但在另一些条件下,它会产生积极的效果,如提高某些比较容易的认知任务的成绩等。

2. 生态心理学倾向

持这种理论倾向的环境心理学家,以生态心理学和学习理论为依据,把决定因素归结于影响行为的环境。他们强调在观察行为的过程中对"环境—行为"关系进行描述,把个体所处的自然环境作为整个生态环境的一部分,重视在现实生活中进行研究。由这一倾向派生出来的环境心理学理论包括以下三种。

(1)环境决定论

环境决定论体现了建筑对行为影响的研究特色,认为个体行为完全由环境决定。即人类行为的起因和过程完全受环境支配,而否认环境和行为之间的相互作用,这是传统的环境规划、环境设计的思想。根据这个观点,只要适当改变城市的物质形式,就能改变个体的行为和环境,就会在本质上治愈社会的疾病。言下之意,个体能适应任何空间布局,而特定环境中的行为完全由该环境的特点所致。实践表明,环境决定论是一种片面的环境观,实际上是由设计师、建筑师凭自己的主观意志去规划人们的行为和生活方式。大多数环境—行为论者不赞成这一理论。

(2)生态心理观

生态心理观的代表人物是社会心理学家巴克,他认为环境心理学所关心的应是行为背景的整合,个体的行为与环境处在一个互相作用的生态系统中。个体的所有行为都有一个空间和时间背景。由此构成的三位一体的生态系统是研究环境的一个很适宜的分析层面,这样可以为环境问题提供不同的视角、不同的思路。这个理论强调人和环境都是统一体中的一部分,一方的活动必然会影响另一方。换而言之,在这个相互系统中社会因素和个体因素存在着一种动力关系,行为则被视为具有长远和近期目标的发展平衡中的一部分。例如对密度进行行为环境分析,应把重点放在环境所提供的机会和选择的关系。如果密度过高,环境所能提供的机会和选择有限,个体就会退避环境;相反,环境所提供的机会和选择过多,使人无所适从,个体同样会退避环境。

① 林玉莲,胡正凡. 环境心理学[M]. 北京:中国建筑工业出版社,2006:82.

(3) 控制论

控制论提出人可能适应刺激，但人也能主动对环境加以控制。其中比较有代表性的是1975年心理学家奥尔特曼提出的维度理论。

6.4.3 环境心理学与设计

由于环境对于主体心理和行为具有如此重要的作用，它已成为艺术设计中不可缺少的研究内容。艺术设计的环境主要是指围绕在设计艺术相关行为周围并能与其产生联系、相互影响的外界客观事物。具体而言包含两个方面：一是为造物活动提供必要物质供给的外界环境；二是人们日常生活、工作的空间环境，这一环境也是人们设计、制造、使用物的空间环境。前者包括了一切对造物活动发生影响的外界客观物质条件，称为环境条件，它所涵盖的内容非常宽泛，涉及生产条件、自然环境等无限复杂的因素，很难一概而论；而后一类环境，即直接能为人所感知并相互影响的环境，包括环境认知、人际距离与空间设计、拥挤与空间设计、物理环境设计等。

1．环境认知

环境认知应该是"知道环境或具有环境方面的知识"，是指人对环境的存储、加工、理解以及重新组合，从而识别和理解环境的过程。心理学家认为，人之所以能识别和理解环境，关键在于能在记忆中重现空间环境的形象。格式塔心理学家托尔曼将这种空间表象称为"认知地图"。最先对城市居民认知地图进行研究的是美国城市规划教授凯文•林奇，在1960年出版的著作《城市意象》中对城市的认知地图进行了阐述。他通过对城市居民的访谈，发现影响城市识别性的五个关键的向度：路径、标志、节点、区域和边界，即城市认知地图五个基本组成要素。

认知地图具有地理地图的特点，但它不只是一张简单的二维平面图形，而是所在城市居民长年累月往返活动、反复体验的积累，远比单纯的知觉和认知丰富。它是多维的信息的综合再现，既包含具体信息，如街景、建筑造型、广告人流等；又包含抽象信息，如构成整体意象的单独要素（即林奇提出的城市认知地图的五要素）、环境氛围等，它们共同形成"头脑中城市"的结构。

基于认知地图的特点，在城市环境设计时，应将道路、节点、标志恰当地组合，就有利于形成凭直觉可迅速判断的环境意象，从而使环境变得易于识别。例如，入口、道路交叉口、交通枢纽等节点处设独特的雕塑和标志性建筑，会加强此地点的方向性，成组的标志也会彼此强化，无论从视觉效果还是从方向感来说，标志群都对环境全局起着更强的控制作用（图6-44和图6-45）；在视线可及的中等尺度环境中（如公园、小区、小镇或村庄等），高度可见的标志或标志群常常成为组织环境全局的核心，周围要素在它们的控制下结合成有机的整体（图6-46）；在有大面积水体的风景区，湖中设岛是中国园林常用的造景手法，岛与水面形成强烈的虚实对比，使岛突现为醒目的图形和标志，也成为组织周围景观的核心，当游人沿岸边行走时，随时可借助景象的变化判断自己所在的方位，更加强化了滨水空间的方向性和整体感（图6-47）。

图6-44　芝加哥联邦广场中心的火烈鸟雕塑　　图6-45　巴黎重要交通节点处的标志性建筑物凯旋门

图6-46　威尼斯钟楼是圣马可广场建筑群的中心　　图6-47　杭州西湖的湖中岛成为整个西湖景观的核心

2．人际距离与空间设计

在人与人的交往中，彼此之间的距离、言语、表情、身姿等各种线索都起着微妙的调解作用。无论是陌生人、熟人还是群体成员之间保持适当的距离和采用恰当的交往方式十分重要。日本的环境心理学家把它称为"心理的空间"，而人类学家霍尔则称之为"空间关系学"。

在生活中常常会看到如图6-48所示的现象，鸟儿停落在电线上成一排，互相保持一定的距离，恰好谁也啄不到谁。类似的现象在人类中也同样出现，例如，在公共场所中，一般人不愿夹坐在两个陌生人中间，因而出现公园座椅两头忙的现象，如果有人张开双臂占据中间位置，通常就意味着试图"独占"，一个人就坐满了[①]。心理学家从中得到启发，在大量观察的基础上提出了"个人空间"的概念。1966年，人类学家霍尔出版了《隐藏的向度》一书，提出了所谓的"距离学"。他根据人们之间的心理体验，将人们之间互动的距离按情感亲疏关系划分为密切距离、个人距离、社会距离和公众距离四种（图6-49）[②]。

距离说的出现，帮助人们从"个人空间"的角度来理解个体在环境中的情绪体验和相应的行为，特别是人们同时具有亲密性和私密性（领域性）的双重需要。有时空间似乎是种无声的语言，更加诚实地说明了空间中个体之间的特征、关系和活动目的。满足人们对空间的需要是设计师的责任，设计师应根据情境的具体需要进行设计，提供给环境中的个体以最适宜的空间距离，过远或者过近同样都会导致主体的不适应。如图6-50所示[③]，一个最常见的办公室中各个不同座位能反映出不同的人际关系，其中座位A是主人位置，客人所处不同位置B、C、E能反映来访者和主人之间的关系。当来访者不被主人请入屋内，而仅仅站在E位置上，说明主人居高临下，并不打算和来访者进行较长时间的交流；来访者被请坐在D位置上时，主人仍然处于控制的地位，或者一种暂时性的位置；来访者坐在C位置上时，这明显增加了主人的欢迎程度，或者二者处于对谈的状态，当然由于主人背靠窗户，逆光使他的表情不像C位置上的来访者那么显而易见，所以他仍略占优势；当来访者坐到B位置时，从空间的距离看是比较亲密的距离，说明主人与来访者关系密切，或者具有合作意向或共同的观点。又如西班牙著名设计师高迪设计的古埃尔公园的凸凹座椅，就考虑了人群不同的需求，座椅凹入的部分便于朋友的相聚和交流；而凸出的座位则又满足了人的独处安静的需求（图6-51）。

图6-48 在各种场合中陌生人的个人空间模式（B. C. Geographical Series 12, 1971）

图6-49 四种人际距离

图6-50 典型的办公室布局

图6-51 高迪设计的古埃尔公园座椅

① 林玉莲，胡正凡. 环境心理学[M]. 北京：中国建筑工业出版社，2006：127.
② Hall E.T. The Hidden Dimension[M]. New York：Doubleday，1966.
③ 柳沙. 设计艺术心理学[M]. 北京：清华大学出版社，2006：326.

3. 拥挤与空间设计

奥尔特曼的维度理论指出"拥挤"和"孤独"是空间设计同一个维度的两端，人的空间行为多是为了优化和调节这个维度。比如当人久而独居的时候，就会渴望寻找一定的陪伴，而如果处于人口密度过大的环境中，就会感觉拥挤。拥挤是一种消极、不快的情感体验，它比起孤独而言能更加直接地对人体产生不良影响。此外，孤独可以通过主体的自觉交往行为加以缓解，而拥挤则常常与环境布局的不合理设计而导致的人流量、密度、噪声、温度、气味等相关，因此是环境设计中应着重加以解决的问题。

拥挤可以分为短期拥挤和长期拥挤。短期拥挤是指主体短时间内产生拥挤感，例如通过拥挤的闹市或者商场购物等。1973年塞格特等人通过对商场的现场研究发现，那些在拥挤的百货公司购物的人，对店铺的陈设或是商品排布的细节记得很少，因此，她得出结论：在拥挤的环境中购物，嘈杂、丰富多彩的视觉信息通常会让人应接不暇、注意力涣散且感到不快，这不仅对消费者的满意程度产生负面影响，而且将影响他们对商店的印象。后来他们还在纽约宾州火车站进行过同类的研究。结果证明，拥挤会影响知识获取等方面任务的完成，并且被试者在拥挤环境中会产生焦虑的情绪。长期拥挤的研究难度比较大，因为心理学家很难将人们长期关闭在高密度的环境中做研究，因此，通常长期拥挤的研究是在监狱或者学生宿舍的真实场景下进行的。监狱人数增加时死亡率提高，人数少时死亡率降低（图6-52）[①]。针对学生宿舍的研究主要是对比走廊式学生宿舍以及成套式学生宿舍（图6-53）[②]，结果发现在套房中的学生产生的拥挤感较少，并且更加容易具有凝聚力，这说明必要的隔断设计对减少拥挤感有一定的作用。

调节拥挤感的设计方法主要包括三个方面。

一是通过适当的陈设或环境布置调节环境认知。常见的方式包括：提高空间的照明度；在房间四周使用镜子或透明的玻璃，可以增大认知中的空间大小；长方形的房间比同面积的正方形房间显得大；浅色房间显得比深色房间大；减少室内陈设以及统一和谐的装饰风格和色调也能使房间显得更加宽敞有序。

二是提供一定的空间分隔。在所有信息中，视觉是最容易引起注意的感觉刺激，空间分隔是减少视觉刺激的最有效的方法。适当的空间分隔可以使人"眼不见心不烦"，同时避免了许多不必要的身体接触。例如，日本有名的"胶囊旅馆"，面积通常不会超过2平方米，仅能容纳一个人躺在床上睡觉和看电视（图6-54）。既充分利用了建筑空间，又使社会密度减至最小，给那些想节省花费又想"单住"的旅客提供了很强的安全感和控制感。

图6-52 监狱人数与死亡率的比率（Based on data in Paulus, McCain & Cox, 1987）

图6-53 学生宿舍平面布置（From Baum & Valins, 1987）

图6-54 仅容纳一人的日本"胶囊旅馆"

①② 林玉莲，胡正凡. 环境心理学 [M]. 北京：中国建筑工业出版社，2006：115.

三是调节人流密度的设计。许多公共空间中的人并非总是静止的,而是处在不断的流动中的,人流密度大的地方应将空间设计得更大一些,而人流小的空间可以相对小一些,同理,通过缩减停留时间能降低拥挤感。例如商场的空间设计,通常会将货架放置在空间中间,并且围成一个隐形的空间,这样既能减少通道上的人流量,同时又能分隔出一个个小的空间,减少拥挤感。

4. 物理环境设计

人工环境是人们根据自身需要而逐渐创造的环境,因此,人工环境的设计应根据人们的行为、活动设计来满足不同使用群体的需要。根据环境中发生的主体行为不同,可以将环境分为工作环境、家居环境和公共环境。

工作环境设计的重点主要是如何提高主体的作业效率,并且办公环境与工厂虽然同为工作环境,但是要求不尽相同。前者需要更多地考虑工作台面的尺度以及座椅的设计,因为办公室工作主要的姿势是坐;此外,还应保证环境具有一定的私密性,例如采用隔断或半隔断来确保每个作业者具有相对独立的空间,使他们能处于较为放松的状态,并且注意力不受打扰(图6-55)。另外,方便交流和沟通是办公室环境设计的核心问题,而在布局方面应注意区别使用者的地位。工厂环境的设计在安全和卫生等基本保健因素得以满足后,应注意空气、温度、噪音和照明等物理因素的设计,简洁和令人愉快的工作环境能够导致较高的工作满意度。

图6-55 谷歌办公区域

家居环境是主人经历的"仓库",既显现了主人的群体关系、社会背景、文化素质稳定的特征,又打上了其个人经历的烙印,具有鲜明的个性化特征;并且居室作为人们最常栖息的环境,能反过来影响和强化其个人意识。一方面,什么样的主人会有什么样的居住空间;另一方面,居住空间能影响和强化其个人特征。居室设计除了要考虑光照、色调、噪声等因素之外,还应重点注意两个方面:一是重点协调私密性和公共性的需要,既能提供个体满意的私密空间,又能提供一定的交流空间,建立更加和谐、友好的家居环境。二是主人的特征、品质、经历、社会地位和文化背景。比如客厅是住宅中最重要的交往空间,也是来访者进入住宅的第一印象,是最能体现主人自我意识、品质、地位等因素的空间。早在1935年,社会学家斯图尔特·查平在《当代美国习俗》中就说道:起居室里文化物品的陈设,对于朋友和访客关于主人社会地位的看法,可能发生无可估量的影响。因此,相较于更加私密性的空间——卧室,主人往往使客厅更具特色,如放置一些特别风格的装饰品或纪念物等;而卧室作为住宅内私密性最强的空间,通常限制外人入内,则需要格外重视舒适性以及主人的生活习惯。

公共环境主要包括街道、广场、剧院、图书馆、商场等环境。这些场所中人流量大,其空间设计主要包括:保证人流通畅;无障碍设计,例如剧场、医院、图书馆等场所应考虑老弱病残的特殊需要,尽力为差异性的人群提供使用、栖息的便利;目的性需要,根据不同场所的特定目的进行设计,例如商场应考虑货物放置及展示的需要,剧院需考虑灯光和音响方面的需要,广场和商业街道等环境则应视情况提供人们驻留、休憩或交流的空间等;公共安全的需要,例如遇到紧急状态如何疏散、救助的需要等。

在各类环境设计中,设计师还应充分考虑到各种环境限制。环境限制是指外在环境、场景对设计、人的工作、活动所带来的障碍,例如噪声、微弱的照明以及环境中可能分心的事物。例如,驾驶中的用户不应使用显示复杂的设备或者刺激性较强的音频设备(如手机),以免分散注意造成事故;图书馆、剧院等安静的环境应限制噪声;除了前面那些物理环境带来的限制,还有一些由于社会规范或文化带来的环境限制,例如参加讲座、图书馆或者肃穆的场合下,不应使随身携带的设备发出音响等。

环境心理学是研究环境与人的心理和行为之间关系的学科,是为人类创造安全、舒适、宜人和更加适合居住与工作的环境服务的。环境心理学的研究在当前的环境艺术设计创作中具有重要的现实意义。

第 7 章 设计思维和方法

设计的过程就是创造的过程,而创造的过程是设计师通过设计思维应用设计方法进行创造的过程。

7.1 设计思维

7.1.1 设计思维的定义与形式

思维是人脑对客观事物间接的和概括的反应,是认识的高级形式。思维的类型有:按事物内外关系的规律程度分为逻辑思维与非逻辑思维;按形象的特征抽取程度分为抽象思维与形象思维;按思维过程的时间长短程度分为渐悟思维与顿悟思维;按思维过程是否有现成的规律、方法可以遵循或者思维结果是否前所未有分为创造性思维与重复性思维;按思维的精确程度分为精确思维与模糊思维;此外,还有言表思维与意会思维、理论思维与经验思维、个体思维与群体思维、潜思维与显思维等多种分类。

设计思维是指在设计过程中对客观素材与感受进行间接、概括、综合的反应。设计思维不是单一的思维形式,而是多种思维形式的协调统一。第一,由于设计与艺术、科技与经济密不可分,而通常艺术偏重于非逻辑思维,科技与经济则更强调逻辑思维,因此设计思维既包含了逻辑思维又包含了非逻辑思维;第二,在设计过程中抽象性的概念联想及判断推理、数据处理与换算是设计中的必要阶段,而形象的表达又是设计的根本途径,因此设计思维兼有抽象思维和形象思维;第三,设计中的直觉、灵感是十分重要的,而同时设计通过分析判断又可以一步一步逼近最终的设计目标,如设计师在不断观察和思考时会突然产生灵感,然后再对捕捉到的灵感进行多方面的分析研究,最终变为一个完善的产品,因此设计思维兼有顿悟思维与渐悟思维;第四,设计的创造性是设计的本质特征,但设计必定会遵循前人的经验,因此思维的重复性不可避免,只是设计思维更强调创造性思维;第五,设计的艺术特征决定了设计思维不可能完全精确,而设计的科技特征又决定了设计思维最终不可能模糊而必须精确,因此设计思维既是精确思维也是模糊思维。总体来看,正是设计的跨学科特征决定了设计思维的多重性。

7.1.2 逻辑思维与形象思维

1. 逻辑思维

逻辑思维也称为抽象思维,是人脑的一种理性活动,思维主体把感性认识阶段获得的对于事物认识的信息材料抽象成概念,运用概念进行判断,并按一定逻辑关系进行推理,从而产生新的认识。逻辑思维凭借科学的抽象揭示事物的本质,具有规范、严密、确定和可重复的特点。其基本形式是概念、判断与推理。逻辑思维方法主要有归纳和演绎、分析和综合以及从抽象上升到具体等。

逻辑思维对于艺术设计有着重要的意义。艺术设计有着鲜明的目的性,这就决定了设计是在目标任务要求下对对象的不断分析和研究,最终获取的设计结果——在社会生产、分配、交换、消费各领域中满足目标市场,体现多种功能,实现复合价值。因此,当把逻辑思维引入设计领域时,便可以成为一种行之有效的理性方法或工具,从而指导艺术设计的思考及实践过程。

具体地说,任何一项设计工作都是围绕设计对象及其相关的各种因素展开的,并以此为前提,运用逻辑思维对其进行充分、理性的分析和理解,从而使设计的结果能完美地展现设计意图。以现代室内设计为例:进入 21 世纪后,"保护生态平衡,回归自然"的观念已深入人

心,室内设计的室外化倾向正是这种生态设计观的反映。通过一系列的逻辑推理、分析、概念转换和对信息的一步步加工,设计师把绿化、粗加工木材或石材等自然材料,包括自然通风和天然采光适当地引入室内空间的设计中,其自然的材质、肌理和色彩,创造了一种质朴、清新的环境氛围。如日本著名建筑师安藤忠雄在住吉长屋的设计中,设计了一个露天内庭院来联系前后室内空间(图7-1),经典的中庭成为传统庭院的现代版。有关人士批评它不便于使用,但安藤认为庭院本身带来的生活情趣是任何东西都代替不了的,进入庭院的风和雨唤起了人们内心深处对生活的原始感受和激情。室内空间的生态景观设计缩短了现代人与自然的距离,提高了室内空间环境的品质。著名华人建筑师贝聿铭设计的北京香山饭店和苏州博物馆新馆(图7-2和图7-3),也都在室内设计中引入中国传统园林设计中的自然因素,使人工环境与自然环境相结合,充分考虑到了现代大众的生理和心理需要。

图7-1 住吉长屋的中庭

图7-2 北京香山饭店内局部

图7-3 苏州博物馆新馆内局部

逻辑思维是运用分析、抽象、概括、比较、推理和综合等手段,强调设计对象的整体统一性和规律性,是一种理性思考的过程。如在色彩领域运用逻辑思维进行演算推理一样可以掌握适当的色彩规律,可尽量避免视觉或感觉带来的误差。以色彩调和为例,孟塞尔从均衡的角度提出了互为补色的一对色彩调和关系上的分量公式:两色面积比与色彩明度值和纯度值的乘积比例相反,即(A色的明度×纯度):(B色的明度×纯度)=B面积:A面积。如日本平面设计师协会会长、设计大师胜井三雄的作品(图7-4),其绚丽的色彩运用、和谐的冷暖对比,正是公式的良好运用。由此看来,理性的逻辑思考过程是伴随推理层层展开的,它帮助设计师由感性了解转化到设计方案。当然,设计过程不仅仅是这一简单的推理,还会有更复杂的成分;推理的顺序和形式也可能是多样化的;思维的方式也不是只有逻辑思维,还会有其他思维形式的参与。但是值得肯定的是,逻辑思维在设计的过程中可以减少由感性认识所产生的偏差和局限,有利于设计思维的展开。

2. 形象思维

形象思维是以直接显示形象的方式进行的思维,是借助于表象、想象、联想等的意识活动。感觉、知觉、表象属于对事物的感性认识,由此而产生的直接反映事物的思维就是形象思维。形象思维是文学家、艺术家和设计师进行创作的主要方式和心理活动,是感知、想象、情感和理解等多种心理因素与心理功能的有机统一过程。一般来说,它有形象性、直观性、想象性、非逻辑性和粗略性等特征。

对于艺术设计来说,如果作品没有了形象,设计也就没有了思维的载体和表达的途径。设计有着明确的形象,在时空中可以由感官直接把握,无论是平面的广告、动画还是立体的玩具、日用品、家具或建筑等,都有着明确的视觉形象。如2010年上海世界博览会西班牙馆内设"起源""城市"和"未来"三大展示空间。为了展示西班牙人如何畅想未来,设计师贝娜德塔·塔格里阿布埃设计了一个坐高6.5米的巨型婴儿"米格林"(与《堂吉诃德》的作者同名),综合了西班牙200余名8~12个月的婴儿的各种表情及动作,成为西班牙馆的吉祥物(图7-5)。这个象征未来、能动会笑的智能玩偶将告诉世界,西班牙人将如何让未来城市变得更加美好。从艺术设计的角度来说,形象性是设计作品的基本特征。

图7-4 胜井三雄的作品

图7-5 西班牙馆象征未来的"米格林"

形象性使形象思维具有生动性、直观性和整体性的优点,其思维过程始终离不开形象,不舍弃个别或偶然现象,使本质化与个性化同时进行。形象思维是运用过去感

知的事物的映像通过想象、联想等进行分析、选择、综合和抽象以形成新的意象的过程,整个思维过程一般不脱离具体的形象,具有直观性的特征。①想象性。它使形象思维具有创造性的优点,致力于追求对已有形象的加工,而获得新形象产品的输出。②非逻辑性。形象思维可以调用许多形象性材料,重新组合形成新的形象,或由一个形象跳跃到另一个形象,可以使思维主体迅速从整体上把握住问题,是或然性或似真性的思维。③粗略性。形象思维对问题的反应是粗线条的反应,对问题的把握是大体上的把握,对问题的分析是定性的或半定量的。

作为一种感性的思维活动,形象思维在艺术设计中是以对象的审美为出发点,经过想象、联想等方法,形成的思维往往通过特殊的个体形态去显现特定的意蕴。形象思维中的想象是设计过程中较为常见的思考方式。想象是人在脑子中凭借记忆所提供的材料进行加工,从而产生新的形象的心理过程。设计师通过各类感觉器官获取大量具体翔实的形象资料,展开想象,然后选择加工,筛选出符合目的性的形象素材。在想象基础上将各类因素观念进行有机结合,思维已从感性阶段上升到理性阶段。而联想则将理性阶段再次融入感性范围中,并通过感性形式表现出来,从而取得合乎设计要求的形象。如1970年潘顿为联邦德国拜耳公司的流动展览船"维纳西2号"设计了充满幻想情调的空间,空间不仅使用了高纯度的色彩搭配,而且室内陈设好似从地面、墙上和天花板中生长出来的新生命,形成了一个完整的幻象地景(图7-6)。再如上海世界博览会中国馆的主体设计,是设计师们从"传统建筑斗拱和粮仓"等形态中得到灵感,并进行提炼,以"中国之器"展开设计,后又冠名为"东方之冠"(图7-7)。人们由华冠高耸、天下粮仓隐喻"天地交泰、万物咸亨",由"天人合一""和谐共生""道法自然"等中国哲学思想展望了对理想人居社会环境的憧憬,与此届世博会口号"城市让生活更美好"的理念一致,表现出了"东方之冠,鼎盛中华,天下粮仓,富庶百姓"的中国文化精神与气质。

图7-6　幻象地景　　图7-7　东方之冠

形象思维是一种不受时间、空间限制,可以发挥很大的主观能动性,借助想象、联想甚至幻想、虚构来达到创造新形象的思维过程,它具有浪漫色彩,并也因此极不同于以理性判断、推理为基础的逻辑思维。

3．逻辑思维与形象思维的关系

在现实的思维中,逻辑思维与形象思维之间并不是相互隔绝和相互排斥的,而是相互作用和相互渗透的。它们既有本质的不同,又有紧密的联系。逻辑思维同形象思维不同,它以抽象为特征,通过对感性材料的分析思考,撇开事物的具体形象和个别属性,揭示出物质的本质特征,形成概念,并运用概念进行判断和推理来概括地、间接地反映现实。而形象思维是用直观形象和表象解决问题的思维,其思维操作是对表象的加工,如变换形象的角度、关系,形成表象的新组合等;其终端产物是某种独特的形象或形象系统。形象思维通常用于问题的定性分析,而逻辑思维可以给出精确的数量关系,所以在实际的思维活动中,往往需要将逻辑思维与形象思维巧妙结合,协同使用。

在艺术设计的创作过程中,逻辑思维和形象思维往往要共同经历两个阶段:第一阶段是将理性与感性互溶和渗透,第二阶段是设计作品最终通过感性形式表现出来。如英国著名建筑师诺曼·福斯特设计的柏林自由大学哲学系图书馆(图7-8～图7-10),其外观造型是独特

图7-8　哲学系图书馆

的半球形,由钢架和玻璃构成;内部各层以人脑结构为典范呈现,使得这一独特的设计被誉为"柏林的大脑"。

图7-9　哲学系图书馆内部　　图7-10　哲学系图书馆鸟瞰图

7.1.3　视觉思维

1．视觉思维的提出

在哲学和心理学的传统观念中,"视觉思维"这一概

念是不合理的。所谓视觉,即视知觉。在传统心理学中,一般认为,知觉(或感知觉)是对客观刺激物的直接反应,是人的心理过程中低层次的认知心理现象;而思维则是对客观事物的间接反应,具有概括性和抽象性的特征,而且具有解题功能,是心理过程中高层次的认知心理现象。因而知觉和思维一般被看成两种不同的对象来进行研究。

打破对知觉与思维之间严格界限的,是20世纪初期诞生于德国的格式塔心理学派关于知觉的研究。创始人韦特海默著名"似动现象"[①]的知觉实验证实:人在视知觉过程中,总是会把先后出现的两条静止的线看成是一条正在移动着的线。电影艺术正是利用这一知觉特点的典型例证。

2. 视觉思维的概念

明确提出"视觉思维"这一概念的是当代美国德裔心理学家鲁道夫·阿恩海姆。20世纪50年代,他在《艺术与视知觉》一书中指出"思维并非属于视觉之外各项心理能力的特权,而是视觉本身的构成成分"。"一切知觉中都包含着思维,一切推理中都包含着直觉,一切观测中都包含着创造"。20世纪60年代,阿恩海姆在《视觉思维》专著中不仅进一步阐述了视知觉的理性功能问题,而且还阐明了"视觉意象"在一般思维活动,尤其是创造性思维活动中的重要作用和意义。这两方面的思想,即视知觉具备思维的理性功能,以及一切思维活动,特别是创造性思维活动离不开"视觉意象"的思想,可说是阿恩海姆关于"视觉思维"概念所作阐明的最基本的内容。"所谓视知觉,也就是视觉思维。"

在阿恩海姆看来,当艺术家们在运用视知觉进行艺术实践时,其实也就是在这种知觉活动中进行着对事物的理解、选择、概括和抽象。因此,视觉思维被看作是一种富有创造性的思维,这对于人的认识发展具有特殊的重要作用。

3. 艺术设计中的视觉思维

人类在用自己的眼睛判断外界事物时,并不只是把物体映像投射到大脑皮层上这么一个简单的操作机制,而是在大脑进行理性认识的同时,就已经开始了一个特殊的思维过程——视觉思维。由于人类视觉的这个特性,在设计创作中,设计师不仅应注重诉诸理性思维的那部分意向,还要有意识地强化创作元素(符号)本身所具有的视觉冲击力。创作元素本身并没有任何意义,所有情绪化和感知上的成分都是人赋予的。设计者不仅要通过作品去唤醒人们的社会意识,还要通过那些符号本身所特有的能与人类心灵直接感应的属性来震撼受众,以取得与观者的共鸣。如具有象征性的大众传播符号——企业标志是企业视觉形象的核心,在设计时往往以简练、概括的形象来表达特定的含义,并借助人们的符号识别、想象、联想等视觉思维能力传达一定的信息。在传播时,企业标志不仅是调动所有视觉要素的主导力量,而且也是整合所有视觉要素的中心,更是社会大众认同企业品牌的代表。如著名瑞士欧米茄手表的标志设计采用的是希腊字母表中的最后一个字母"Ω"(中文发音为"欧米茄")为设计元素。在其直观的形象背后,受众会在设计师留下的"空白"中展开自己的想象,根据已有的经验和知识,构建出标志的整体形象,即欧米茄手表精准和卓越的品质,赋予了标志完美、先进和成就之义。视觉符号"Ω"非常富有启发性,导致受众的思维被激发(图7-11)。视觉思维这种本身强调感知功能的思维模式,有利于在设计标志时可以直接应用,省时省力,并容易与受众达成共识,从而达到传播的目的。

图7-11 欧米茄标志

人类感知事物时从来都不是单一的、静止的和孤立的,视觉思维的关键在于对大量信息的二次加工,是一个理解、提炼、再加工的过程。此外,也涉及如何再次转化为更有逻辑感和秩序性的信息传递交流的过程。怎样寻找创作元素(符号)与主题或目标之间的关系;怎样通过创作元素(符号)的视觉冲击力去体现创作主题或达到创作的目标等,这就是在艺术设计创作中的视觉思维过程。如在著名的招贴大师冈特·兰堡1960—1988年威斯巴登博物馆的个人展中,其著名的"土豆系列招贴"把生活中常见的形象作为创作元素,加之艺术化处理,使其

[①] "似动现象"实验:当两条发亮的直线按适当的间隔时间先后投射在黑色的背景上,自然而然地有一种追求事物的结构整体性或守形性的特点,韦特海默称之为"格式塔"(gestalt)。比如"似动"的还原就不是"动",而只是两条静止的直线。格式塔心理学从一开始便对知觉研究的固有范围有所突破,特别是后来对创造性思维的研究,实质上已经打破知觉与思维之间不可逾越的严格界限。

具有深刻的象征意义（图 7-12～图 7-14）。兰堡将土豆削皮、缠绕、切块、上色、堆砌……尽管对土豆有着不同的处理方式，但兰堡在构图时把土豆典型的外形轮廓与表皮质地、对比的色块和叠加的空间巧妙地嫁接在一起，使土豆既为一个"整体"，又因人为的分割和高纯度的色彩渲染分成若干个"部分"。一个"部分"越是自我完善，它的某些特征就越易于参与到"整体"中，展示出非同寻常的视觉效果。兰堡的以简代繁，作品追求平面之外的视觉效果，给视觉世界带来了新的力量和生机，呈现出诗一般的层次感和韵律感。兰堡用最少的视觉符号突出了主题信息，即通过土豆文化的视觉化表达赋予作品强烈的生命力，是把视觉思维转换成视觉符号的成功的经典之作。

图7-12　兰堡的土豆招贴一　　图7-13　兰堡的土豆招贴二　　图7-14　兰堡的土豆招贴三

7.1.4　创造性思维

创造性思维又称变革性思维，是以各种智力和非智力因素为基础，在创造性活动中表现出的具有独创性的、能产生新成果的高级、复杂的思维活动，是整个创造活动的实质和核心[①]。

创造性思维的过程一般要经过选择、突破和重新建构三个阶段。选择就是通过充分思维，对思维过程中出现的众多设想进行有意识、有目的的舍弃，只有选择符合设计需求的、有价值的、与设计目的相符的设想，避开非本质的、无价值的设想，才能有效地进行创新设计；通过选择得到的设想与现有解决方案相比应具有一定的创新，即突破，如打破权威、破除从众、粉碎思维枷锁、扩展思维视角、勇于存疑等；重新建构的过程，则是利用各种创造准则和手段实现设想的过程。如马岩松建筑事务所（MAD）设计的一个未来城市的新概念，就打破了现代建筑设计的思维定式，无论从外观造型还是内部结构，以及存在方式上都进行了全新的突破和重构。其设计定位选择的是集合了20世纪唐人街模式的升级版，是MAD对当代唐人街不断重复和日益严重的落伍特征做出的积极响应。由于其结构完整、统一，外观造型像一颗闪耀之星，因此被称为"超级明星"（图 7-15）。这座可以移动的中国城不仅能全球旅行，实现完全的自给自足（自己生产食品和所有能量，可循环利用所有垃圾），并且能为其"母城市"提供能源、商业和文化活动，特别是与之交流中国文化。"超级明星"将是"技术与自然、未来与人性相结合"的结果，表达了人类对建筑的一次深刻理解，即对建筑目的、建筑功能、建筑潜力和建筑梦想的新阐释。

图7-15　移动的中国城——超级明星

创造性思维是利用已有的知识经验，从新的思维角度、程序和方法来开拓思路、处理各种情况和问题，从而产生新成果的思维活动。创造性思维并非是一种单一的思维形式，而是渗透在人的各种活动和思维形式中，是逻辑思维与形象思维、直觉思维与灵感思维、发散思维与聚合思维、分合思维或逆向思维等的综合运用，具有独创性、连动性、多向性、跨越性和综合性等显著特征。

直觉思维是指以少量的本质性现象为媒介，不经过逻辑推理而直接把握事物本质与规律的思维形式，具有直觉性的特征。灵感思维是指借助直觉启示而对问题得到突如其来的领悟或理解的一种思维形式，是潜意识中信息在外界因素诱发下突然闪现而表现出的创造能力。灵感的出现具有不确定性，但都有赖于知识经验的积累、良好的精神状态和外界环境，并在长时间、思想高度集中的思考过程中产生。

发散思维又称求异思维或辐射思维，是从某一点出发，不依常规，寻求变异，进行放射性联想的一种思维。它不受现有知识或传统观念的局限，朝不同方向多角度、多层次地去思考、探索的思维形式。发散思维的特征是流畅（灵敏迅速）、变通（随机应变）和独特（独到见解）。聚合思维又称求同思维、集中思维、聚合思维、同一思维或收敛思维等，是对已知信息比较分析，概括出最优方案或共存的根本问题的思维，它是发散思维综合信息的反馈。聚合思维是把广阔的思路聚集成一个焦点的方法，是一种有

① 中国机械工业教育协会.工业产品造型设计[M].北京：机械工业出版社，2002：129.

方向、有范围、有条理的收敛性思维方式，与发散思维相对应。因聚合思维是从不同来源、不同材料、不同层次探求出一个正确答案的思维方法，所以聚合思维对于从众多可能性的结果中迅速做出判断，得出结论是最重要的。

分合思维是将思考对象加以分解或合并，以产生新思路、新方案的思维方式。在产品设计中，分合思维是一种较为常用的设计思维形式，通过对形态、功能等要素的分解合并可产生很多新的设计思路。

逆向思维法是相对于习惯思维而言的，是对司空见惯的似乎已成定论的事物或观点反过来思考的一种思维方法，也就是沿着正常考虑问题的相反方向去寻找解决方案的思维形式。它常常与事物常理相悖，但却能达到出其不意的效果。逆向思维是逆转思维方向，在正向思维受阻的情况下，适当应用逆向思维经常可得到"车到山前疑无路，柳暗花明又一村"的效果。逆向思维敢于"反其道而思之"，让思维向对立面的方向发展，从问题的反面深入地进行探索，树立新思想，创立新形象。逆向思维可以培养创造性思维的独创性。

创造性是设计的本质特性。艺术设计离不开创造性思维，因为设计本身就是对客体现实的改良或创新。例如扎哈·哈迪德设计的维也纳经贸大学图书馆与学习中心（图7-16），被形容为有着"倾斜和笔直边角"的"多边形"建筑，她大胆运用空间

图7-16　维也纳经贸大学图书馆与学习中心

和几何结构，反映出都市建筑繁复的特质。建筑内部的空间落差极大，而墙壁也是倾斜的（图7-17）。她改变了建筑的空间和构造，改变了人们对空间的看法和感受。她设计的不同寻常的建筑形体，如同哈迪德设计的家具一样。这组"风琴家具"（图7-18）将音乐和家具、视觉和功能融合在一起，并可以任意组合，在参加第十一届威尼斯建筑双年展时吸引了许多参观者的好奇和踊跃尝试。

7.2　设计方法

现代设计方法是横跨多个领域的科学，重视对设计内涵、创造性构想和高效解决问题的研究。作为一名设计师，能自觉地把握科学的方法，选择正确的设计程序，是设计取得成功的必要条件。

7.2.1　设计方法论

设计方法论是对设计方法的再研究，是关于认识和改造广义设计的根本科学方法的学说，是设计领域最一般规律的科学，也是对设计领域的研究方式、方法的综合[①]。设计方法论主要有突变论、系统论、控制论、优化论、信息论、离散论、模糊论、对应论、智能论、寿命论等。

突变论方法是指根据人脑质的飞跃而建立的初步数学模型的理论与方法，包括智爆技术、激智技术、创造性思维和创造性设计等；系统论方法是指用系统的思想、按照系统的特性和规律认识客观事物，解决和处理各种设计问题的一整套方法论体系，包括系统分析法、聚类分析法、逻辑分析法、模式识别法、系统辨识法、人机系统和运用系统观点研究设计的程序等；控制论方法是关于耦合运行系统的相互关联、结构、功能、运行机制、作业方式及控制过程的一般规律的科学，包括动态分析法、振荡分析法、柔性设计法、动态优化法和动态系统辨别法等；优化论方法是对给定的设计目标，在一定技术和物质条件下，按照某种技术和经济的准则，找出最优设计方案的理论与方法，包括优化法和优化控制法等；信息论方法包括狭义信息论、一般信息论和广义信息论，主要有预测技术方法、相关分析法和信息合成法等；离散论方法是指将广义系统离散为有限或无限单元，以求得总体的近似与最优解答的理论与方法，包括有限单元法、边界元法、离散优化及其他利用离散数学技术的方法；模糊论方法是运用模糊分析而避开精确的数学设计的理论与方法，包括模糊分析、模糊评价、模糊控制和模糊设计等；对应论方法是指将同类事物

图7-17　维也纳经贸大学图书馆与学习中心内部

图7-18　风琴家具

[①] 沈祝华，米海妹. 设计过程与方法[M]. 济南：山东美术出版社，1995：13.

间和异类事物间的对应性作为设计主要依据的理论与方法,包括一般类比法、科学类比法、相似设计法、模拟法和模型技术等;智能论方法是指运用智能理论采取各种途径以得到认识、改造、设计各种系统的理论与方法,包括计算机辅助设计法(CAD)、计算机辅助工程(CAE)、计算机辅助制造(CAM)和智能机器化方法(高级人工智能)等;寿命论方法是指保证设计物在寿命周期内的经济指标与使用价值的理论与方法,包括可靠性分析预测、可靠性设计和功能价值工程等。

这十大科学方法论为设计者提供了广阔的思路,在时空上具有普遍有效的稳定性、准确性和快速性。它们的运用不是僵化的、割裂的,它们可以相互渗透,又可转化增长,由此可能产生突破常规的到达预想目标的新途径。但并非每项方法均能适用于各类设计,特别是在设计的个性化、艺术性和审美价值方面难以满足定性的要求。因此值得注意的是设计既是科学的,又是艺术的。

7.2.2 设计方法流派

20世纪中叶以来,对设计方法的研究在以英国为中心的欧洲,以及美国和日本等国取得较大进展和突破,形成的设计方法流派主要有R.D.瓦特设计方法、克里斯托弗·琼斯设计方法、布鲁斯·阿彻尔设计方法、哈劳鲁特·比鲁设计方法、奥斯本设计方法、西蒙设计技术论、赛奇设计方法体系等。

1. 克里斯托弗·琼斯设计方法

克里斯托弗·琼斯是世界著名的设计方法家、"主流设计法"的代表人物,其专著《系统设计方法》和《设计方法——人类未来的种子》是公认的设计方法的经典著作。他主张设计中主客观的结合,一方面基于直觉和经验,另一方面又基于严格的数学和逻辑的处理,并提倡为了高效率地解决设计问题,必须把设计问题相适应的伦理性思考和创造性思维结合起来进行设计,所以琼斯的设计方法更接近人工的设计方法。他提出从分析、综合、评价三个阶段进行设计。

(1) 分析阶段

分析是把所有设计要求制成图表,再把设计的相关问题通过逻辑思考整理成一套完整的说明材料。分析阶段包括无规则因素一览表、因素分类、收集情报、情报间的相互关系、性能说明、确认方针。

(2) 综合阶段

综合阶段是寻求性能说明中的各项要求的可能解答,并以最少的妥协完成设计。综合阶段包括独立性思考、部分性求解、限界条件、组合求解、求解的方法。

(3) 评价阶段

评价阶段是检验由综合而得的结果是否能解决设计问题的阶段,因此最优的设计方案是通过评价而确定的。评价阶段包括评价的方法,从操作、制作和销售诸方面来评价。

琼斯的设计方法涉及的著名设计方法有黑箱方法和白箱方法。

黑箱方法(又称"魔术师"模型)是创造性思维方法,其根本点是强调人的创造性能力的充分发挥。但人的创造性思维如何进行并非十分明朗,所以琼斯认为人类的创造均是经过人头脑中的"黑盒子"产生出来的。这种帮助人大脑思考,使人更容易产生好想法的技法,就称为"黑箱方法"(图7-19),被认为是传统的设计方法。

白箱方法(又称明箱方法、玻璃盒方法)是通过分析进入综合,再将综合出的内容进行评价,如此反复循环而成为一种设计原则。如同在玻璃盒里一样明确地进行处理设计问题的方法(图7-20)。作为白箱方法的有关方法论,如形态学、系统工程学、布鲁斯·阿彻尔设计方法、性能方法和部分性解决方法,以及价值分析法等,这些方法的共同点就是都包括分析、综合和评价三个阶段。1960年后,许多学者投入研究,在明箱设计方法基础上又发展出了近百种设计方法。

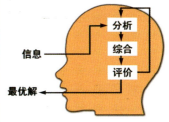

图7-19 黑箱方法　　图7-20 白箱方法

总之,克里斯托弗·琼斯设计方法的特点是:设计者把个人的思考展现在公众面前,以供设计者以外的人们进行观察,并尽可能使设计者的知识、收集的情报和预见运用到设计思考中去成为可能。从创造性立场上来认为,设计者可作为"黑箱"来考虑,由此可出现创造性的飞跃;若从合理性观点来看,设计者可作为"白箱"来表现其作用,由此可寻找合理性的设计方法;若从控制论的观点来

看,瓦特的观点[1]是发现、解决设计问题的捷径。

设计师在解决实际设计问题时,必须将直观能力与逻辑性思考相结合,才能更好地解决设计问题。

2. 布鲁斯·阿彻尔设计方法

英国皇家美术大学教授布鲁斯·阿彻尔认为,过去的设计者往往是依靠直觉来进行设计的,现在以直观的方法为基础的设计领域依然存在。但是,现代设计技能在完成复杂设计使命基础上的发挥与延展,必然会从多方面与相关学科发生联系,产生学科间的交叉。所以,设计者们仅仅依靠直觉经验来进行设计的可能性也越来越小。在设计活动中,必然会涉及众多的设计方法、规范和程序,如果没有按一定明确目的的计划和相关解决设计问题的决策理论做指导,没有明确的设计基本要素,是不可能找到解决设计问题的方法的。这里的设计要素主要是指设计物在具体化前所制作的雏形(设计模型)和设计过程中所运用的技术。为此,阿彻尔认为,可将设计中需要解决的问题与控制论、经营工程学、运筹学和系统工程学的领域相对应起来进行思考,由此去选择适当的设计方法。

阿彻尔为使设计方法体系化,把设计程序分为六个阶段,如图7-21所示[2]。阿彻尔方法要求设计的过程应按明确的阶段进行,并形成一个设计过程自动控制的反馈循环系统,同时明确表示出了设计行为中的投入条件。

图7-21 设计过程

此外,阿彻尔1971年所著的《技术新方法——一个方法论》一书中,作为开发实际产品的计划特征,将设计行为的程序分为了十个阶段:基本方针的决定,预备与调查,设计可能性研究,设计展开,原型(试制品)的展开,销售调查,生产的展开,生产计划,机械设备及市场准备,生产和销售。以上第1~7阶段是从计划到产品试制的过程,第8~10阶段为生产到销售的过程。设计师在进行设计时,必须首先了解设计工作的过程,然后才能选择正确的设计方法。

3. 奥斯本设计方法

奥斯本智力激励法是创造方法中最普遍、最典型、在世界上运用最广泛的想法。奥斯本智力激励法又称奥斯本智暴法、头脑风暴会议、振脑会议、BS法,是由美国大型广告公司BBDO的创始人A.F.奥斯本发明的,是一种由多人参与、以激发群体智慧的设计方法。通过组织相关设计人员参加的小型会议,使与会人员围绕设计问题展开自由设想,并相互启发、激励,引起创造性思维的连锁反应,从而获得大量有价值的初选方案。

会议组成人员一般5~10人,最好由不同专业或不同岗位者组成;与会者不一定都是行家,但半数应由对设计问题具有关联知识和经验的专家构成。会议设主持人一名,只主持会议而对设想不作评论;设记录员1~2人,要求认真将与会者每一设想不论好坏都完整地记录下来。会议时间根据设计问题的复杂程度,一般在1~2小时左右。

智暴法的效果取决于自由设想的广度和深度,以及参与人员的智力共振,为营造自由发表独创见解的融洽氛围,智力激励法遵循以下两条基本原则和其具体化衍生出来的四条规则。

(1) 智力激励法基本原则

① 延迟判断:在设想阶段,只专心提出设想,而不进行判断。

② 量变引起质变:设想的质量和数量密切相关,产生的设想越多,其中的好意见和创造性设想就可能越多。

(2) 智力激励法规则

① 严禁批判:尽量排除批评意识。

② 自由、激励:废除一切权威和固定观念,鼓励自由思考,标新立异,制造会议轻松愉快的气氛。

③ 追求数量:追求设想的数量,以量变求得质变。

④ 思维共振:谋求巧妙地利用并改善他人的设想,提倡补充、结合和改进他人设想。

[1] R.D. 瓦特设计方法是提倡通过反复进行分析、综合和评价的设计程序,从而实现由抽象性到具体性的设计效果。

[2] 张展,王虹. 产品设计 [M]. 上海:上海人民美术出版社,2002:14.

实践表明,头脑风暴法可以排除折中方案,对所讨论问题通过客观、连续的分析,找到一组切实可行的、准确的方案。头脑风暴法的正确运用,可以有效地发挥集体的智慧,这就比一个人的设想更富有创意。

在奥斯本智力激励法的基础上,美国帕内斯提倡将"智力激励"会议同其他会议组合在一起进行,并把这种方法称为"三明治技巧":BS→评价→BS的形式,或采取"个人作业→小组BS→个人作业"的组合形式反复进行,可进一步增加会议效果。此外,还有德国鲁尔巴赫发明了"635法",日本高桥浩发明了"CBS法",日本喜田二郎发明了"KJ法",美国通用电器公司子公司发明了"缺点列举法",以及美国卡尔·格雷高里创立的7×7法等众多设计方法。

7.2.3 设计程序方法

设计方法是解决设计问题的工具和手段。从设计问题的提出到认识设计问题、从确立设计目标到编写设计程序计划、从设计构想与资料收集到设计分析与综合、从设计的展开到决定、从设计结果的再综合到设计的审核、评价与传达,这一过程是解决设计课题的步骤,也是按时间顺序依次安排设计计划的科学方法,该方法称为设计程序。若从适用各种设计的角度去建立这个程序,可将其视为一种模式或一个模型来应用。此程序并非线性的垂直结构,实际上随着创造的深入和新的附加信息的获取,决策是不断予以修正的。因此,设计的过程是一个决策→反馈→决策→反馈……的循环过程[1]。

设计程序的每一阶段都有相对应的设计方法,包括设计调查方法、设计分析方法、设计构想方法和设计评价方法。

1. 设计调查方法

(1) 调查的内容

通过社会调查、市场调查和产品调查[2],设计师借助调查应掌握的信息如下。

① 市场信息:人口情况、收入情况、市场潜在需求量情况、销售量预测情况、主要购买者情况、忠实购买者情况、新产品首用与非首用情况、核心市场情况、购买决策人情况、购买者满意度等情况。

② 竞争情况:对现有产品改进与开发新产品的需求、市场占有率、市场营销策略,以及竞争企业情况等。

③ 广告调查:对企业广告计划的调查项目主要有:广告媒体(广播、报纸、杂志、电视、互联网、手机等)、广告预算、广告感染力与效果等情况。

④ 有关法规情况:涉及产品如定价、销售分配渠道、税率、专利、企业法人登记管理条例及相关法规(如《中华人民共和国广告法》),以及影响市场广告、营销活动的法院裁决案例等。

(2) 设计调查方法

① 询问调查法:询问调查法又称为问卷调查法,是设计师通过询问方式收集设计信息资料的方法。问卷调查的内容涉及消费者对企业产品的实际购买、使用和满意程度,用户对产品设计的意见,用户对产品的改进需求和改变其购买动机的原因等。在问卷设计中经常采用的技术有:二项选择法、多项选择法、自由回答法、顺位排序法、图解评价法、项目核对法。询问调查法按照调查展开的方式可分为面谈调查、电话调查、信访调查、留置问卷等调查方法。

② 集体面洽法:集体面洽法是发挥集体的功能,获得质的信息的调查方法。

③ 观察调查法:调查者在现场观察、记录用户在使用某一产品时的评价和意见。观察调查的内容包括顾客行为观察和操作观察等。

④ 实验调查法:是在给定的限制条件下,通过控制某些相关参数,以观察用户反应以及某些市场变量之间因果关系的调查方法。常用的实验调查法是将开发的新产品交给客户试用,或在小范围内试销,了解顾客和市场的反映,经分析研究后做出改进设计。

⑤ 抽样调查法:按照一定的规则,从被调查对象的总体中抽出部分代表性对象作为样本进行调查,再通过结果推断总体性质的调查方法。抽样调查法根据抽样方法和抽样规则的不同可分为随机抽样、等距抽样和非随机抽样等。

[1] 张展,王虹. 产品设计[M]. 上海:上海人民美术出版社,2002:109.
[2] 应注意的是:本小节的"产品"是指广义的产品,即设计对象,包括工业产品、广告、包装、服装、家具、室内设计、建筑和园林等。

2. 设计分析方法

实践证明,所有的设计活动都离不开设计分析,借助系统的分析方法,透过收集的信息资料,以客观的分析结果为依据,使之成为设计方案的导向,有利于提高优良设计的成功率。

(1) 设计分析范畴

① 功能需求分析：包括产品主要和附加功能需求等分析。

② 造型分析：包括产品沿革分析、现有产品造型分析,以及色彩与表面效果分析等。

③ 操作方面的分析：包括操作流程分析、人体工学分析、使用环境分析,以及动作需求分析等。

④ 技术方面的分析：包括机能分析、零部件分析、材料分析、结构分析,以及制造方法分析等。

⑤ 市场方面的分析：包括竞争产品分析、销售情况分析、销售对象分析,以及使用者调查分析等。

⑥ 法规分析等。

(2) 设计分析方法

设计分析是为了消除设计系统中所包含的缺点,以把握设计问题,提高设计决策的稳定性,寻找变换新的构成要素的程序而进行的分析方法。设计分析方法很多,如价值分析法、功能分析法、相关表法、形态分析法、属性列举法、缺点列举法、希望点列举法、因果分析图法、工业过程法、投入产出法、系统合成分析法、失败方式和效果分析法等。

① 价值分析法

价值分析法（value analysis, VA）又称价值工程（value engineering, VE）,是美国通用电器公司首先发明和应用的设计分析方法。其实质是功能价值分析,即对产品功能和实现功能所需费用之间关系的分析,目标是用最低成本实现用户所需的必要功能。

价值工程中,产品的价值是指产品所具有的功能和取得该功能所需成本的比值,即

$$V = \frac{F}{C}$$

或

$$产品的价值 = \frac{产品具有的功能}{取得产品功能所需的成本}$$

产品的价值 V 可作为衡量功能与成本关系是否适当的标准。当 $V=1$ 时,表示以最低成本实现了产品的必要功能；当 $V<1$ 时,表示实现产品相应的功能付出了较大或过大的成本,应通过设计加以改进。

② 功能分析法

功能分析法是基于设计对象中普遍存在的功能系统和结构系统的对应关系,把设计对象视为一个技术系统,用抽象的方法分析其总功能,并把总功能按照目的／手段关系分解为低一级的分功能,进而寻求实现各分功能的技术物理效应。在此基础上,利用功能技术矩阵进行原理方案的组合以形成设计构想的分析方法。功能分析法包括功能定义、功能分类、功能整理三个基本程序。

功能定义：是指对设计对象及其组成部分的功能做出明确表述,以根据使用要求确定产品的必要功能,其目的在于揭示隐藏在产品及其结构背后的功能。功能定义一般采用"动词＋名词"的方式来表述,动词用于说明实现功能的方法和手段,名词用于说明功能的大致属性。如洗衣机的功能可定义为"洗净＋衣物"等。功能定义应具有适当的抽象性,避免在功能定义中过早涉及有关实现功能的技术途径的描述。

功能分类：现代设计对象的功能日趋复杂,为确定功能的性质和重要程度,应对产品具有的多种功能进行分类和重要性排序,以区分产品的主要功能和辅助功能、物质功能和精神功能、必要功能和不必要功能、目的功能和手段功能等。

功能整理：功能整理是把设计对象视为一个功能系统,分析其各种功能之间的逻辑关系,并用图示方法表达产品功能系统的过程。其主要目的就是明确产品的基本功能和辅助功能,分析功能之间的目的和手段关系,发掘产品的精神功能,保证设计对象的必要功能,排除产品的不必要功能。

③ 相关表法

相关表法是以明确设计问题中各构成要素相互关系为目的的设计分析方法。该方法将设计对象置于人、机器和环境构成的适应性系统当中,不单纯考虑设计对象自身的设计,而是从整个系统的意图、目的、外在环境和内在结构等要素间的相互关系出发,寻求实现人、机、环境整体协调的设计构想。

相关表法首先对设计问题进行分解,一般按照人的要素、机器要素、环境要素分为三类,每一类再细分为若干要素,然后针对每一要素分析与其他要素的相关性,按照最重要的关系、希望产生的关系和无关系分为三类,并用相关表的方式直观地表达出元素间的相互关系,从中寻找出设计系统中具有最多相关性的关键因素。

④ 缺点列举法

缺点列举法是从改进设计的直接诱因出发,通过分

析现有产品的缺陷或不足，寻求产品改进方向的设计分析方法。该法是通过对产品的缺陷——列举，再分解为若干层次，并对列举的缺点进行排序，确定主要缺点，并以此作为设计改进的主要方向，从而找出改革或创新点，使之更趋完美的设计分析方法。任何设计都不是十全十美的，设计的局限性和时间性总是使设计存在或隐藏着某种缺陷。设计师应敢于质疑、善于发现，通过调查研究、列举缺点，然后针对这些缺点，设想改革方案，进行设计创造。如日本美津浓生产的比标准球拍面积大30%的"初学者网球球拍"和可以减弱对腕部伤害的"减震网球球拍"，就是在发现原有网球球拍的缺点后进行改良设计，使得原本一家生产体育用品的小厂成长为全球知名的体育用品生产商。

⑤ 希望点列举法

希望点列举法就是发明者根据人们提出来的种种希望或理想，经过归纳、探究解决问题，进行设计创新的方法。希望点列举法不同于缺点列举法。后者是围绕现有物品的缺点提出各种改进设想，这种设想不会离开物品的原型，因此，它是一种被动型的创造发明方法；而希望点列举准则是根据人们的意愿提出各种新的设想，它可以不受原有物品的束缚，因此，它是一种积极主动型并具有前瞻性的创造发明方法。

现在，市场上许多新产品都是根据人们的"希望"研制出来的。例如，人们希望衣服又轻又保暖，于是就发明了羽绒服；希望衣服胖瘦都可以穿，于是就发明了有弹性的布料；还希望衣服免洗免熨、两面都可以穿……这些愿望大多数都变成了现实。再如，人们希望汽车能节能减排，甚至零排放，达到汽车与能源、环境协调的理想境界，于是新型清洁能源动力汽车成为全世界汽车生产企业争相研发的目标（图7-22）。

图7-22 标致电动汽车

3．设计构想方法

设计构想方法是开发创造性的科学方法，也是设计创造技法的重要方法。7.2.2小节的"设计方法流派"中介绍的奥斯本发明的智力激励法（BS法）是创造技法中最普遍、最典型、在世界上运用最广泛的设计构想方法。设计构想方法很多，但大部分是在智力激励法的基础上发展变化而来的，如自由联想法、强制联想法、设问构想的展开方法以及类比构想技法等。

（1）自由联想设计法

自由联想设计法是通过类比、相似和相反这三种联想来提出设计设想的。常用的方法有逆BS法、MBS法、NBS法、SKS法、快速思考法、7×7法、菲利浦斯66法、635法、ZK法等，下面介绍几种方法。

① 逆BS法又称逆智力激励法，是美国热点（Hot Point）公司开发的构想方法。与智力激励法相反，逆BS法重视批判和争论，并通过研讨来开发构想。但在实施技法的过程中，也常结合运用智力激励法来进行构想。逆BS法要取得好效果，关键是在于会议主持人的高超技巧，他应促使与会者充分发挥想象力，找出某一特定设计方案的全部缺点，并将这些缺点和预料到的缺点归纳到一张表上，然后再有针对性地一一进行研讨，寻找出解决缺点的对策。

② MBS法是"三菱树脂公司智力激励法"的英文缩写，是一种加入个人思考、评价和收束的智力激励法，由日本三菱树脂公司发明。MBS法是针对智力激励法的缺点，如"智力激励法中的禁止相互评论、只有能说会道的人畅所欲言"等而发明的方法。MBS法要求与会者事先可以将与设计主题有关的设想提前分别写在纸上，接着轮流申述自己的设想，接受提问与批评，并以图解方式进行归纳，再研讨，直至方案确定。本法适用于新产品开发，同时也适用于设计管理等方面。

③ NBS法是日本广播协会（NHK）发明的。开会前各人把设想写在卡片上，开会时各人轮流宣读设想，以激发与会者产生新的设想，并全都写在卡片上，再将卡片归类，最后根据与会者的评价，确立设想的重要等级。

④ 菲利浦斯66法又名小组讨论法，是美国密歇根州希尔斯达尔大学校长J.D.菲利浦斯发明的，适用于人数较多的集体思考方法。该方法的特点是将一个大集体分为每组6人参加的小组，每小组再围绕设计主题，运用智力激励法进行6分钟的研讨，故以发明者命名为"菲利浦斯66法"。本方法以智力激励法为基础，以分组的形式限定时间，发挥众多人的智慧而获得相当多的设计设想。如果人数极多，又在大会场里分组进行智力激励法，势必造成各组间的竞争，气氛热烈，犹如"蜜蜂聚会"，故本法原称为"蜂音会议"，是把普通人的智慧变为睿智的构想方法。

⑤ 635法是形态分析法专家德国人霍利格发明的，是对智力激励法加以改进后的"默写式智力激励法"，要求由6人参加，各自提出3个设想，要求在5分钟内完成，故此得名。635法强制与会者在规定时间（5分钟）内进行思考，并以书面方式（卡片）传递设想，相互启发（他

人继续填写3个设想),因而能获得更高的效率和更好的效果(每隔5分钟循环进行,30分钟为一个周期,可得到108个设想),是常用的激发群体智慧的设计构想方法。

(2) 强制联想设计法

强制联想设计法是将设计目的和提示强制性地联系起来开发设计构想的方法。形态分析法、属性列举法也可作为强制联想法应用,除此之外常用的方法还有焦点法、目录法、查产品样本法以及检核表法等。

① 焦点法是美国惠廷等发明的"通过自由联想使设想飞跃"的发散联想法。其特点是以特定的设计问题为思考的焦点,不受限制地进行发散联想,然后强制性地把选定的联想要素与设计问题相结合,以产生新的构想的设计方法。以设计照明器具为例,可先进行无限的任意发散联想,如联系到睡眠、心情等,从睡眠角度出发可考虑灯具的自动关闭或夜视功能;从心情角度出发可考虑设计不同色彩、不同光照强度和角度的灯具。

② 目录法又称"强制关联法",是指在翻阅丰富的图片信息资料时,将偶然出现的视觉信息与正在思考的设计主题强制性地联系起来思考,从中获得设计启发和灵感的设计构想方法。最早使用目录法的是美国法布罗大学,在20世纪50年代后期开设的"创造性问题解决法"的课程是在A.奥斯本的指导下进行的。目录类资料是指具有丰富的照片和插图的资料,如目录、图鉴或年鉴等。这些资料范围广泛,形象生动,便于记忆,可以是旅游杂志、时尚杂志或科学杂志,尤其是带有可使设计构思产生飞跃的信息资料。因此,设计师平时应注意积累资料,使之成为高密度的"目录"。

③ 查产品样本法又叫组合发明法或信息交合法,是对产品整体进行分解,一直分解到所需层次为止,并安排好序列以获取信息要素,然后把这些信息要素交合,包括产品本身要素的"本体交合"和与产品信息之外大范围的"边缘交合",由此分解组合后即可产生数目众多的设计构想。再根据实用性、经济性和审美原则,筛选出可行的设计方案。如"带橡皮擦的铅笔"是把橡皮和铅笔两项不同的技术进行了组合而发明的,解决了人们在修改图画或文字时到处找橡皮擦的烦恼;"CT 扫描仪"的发明是将超声检查仪与计算机图像识别两项技术组合起来,能够进行人体内部探测,为医学诊断提供科学依据,因而获得了诺贝尔医学奖。这种设计方法是把多种技术成果综合在一起,从而产生新颖设计和独特功能的方法。

④ 检核表法被称为"创造技术之母",可见其价值之重。该法是在考虑设计问题时,首先根据需要解决的问题或设计对象列出有关问题,并制成一览表,然后对每一项逐一检查,以避免要点的遗漏。前面的设计分析方法中的"属性列举法"其实也属于检核表的方法。著名的检核表有K.C.吉列特的"字母表系统",斯坦福大学的G.波利亚的"波利亚的检核表",A.F.奥斯本的检核表法以及美国陆军制作的"5W1H"表等。对设计来讲,应用最广的是后两种检核表法,是以设问的方法来开发构想的检核表法,将在后面介绍。

(3) 设问构想设计法

设问构想法是通过字面或口头形式提出设计问题而引发出的设计构想方法。常用的方法有奥斯本设问法、5W2H 法、戈登法等。

① 奥斯本设问法又称奥斯本检核表法,其设问要点可根据设计对象提出,如:"是否有其他用途?除此之外,还有未想到的吗?改变一下如何?(能否全部改变?能否局部改变?)能否利用其他设想?(是否存在相似的东西可以借鉴?是否可以模仿别的东西?能否借用别的构想?)若增大将怎样?(如加宽一点怎样?增高一点怎样?拉长一点怎样?加圆一点怎样?变成几倍怎样?)若减小将怎样?(如减小一点怎样?减轻一点怎样?减低一点怎样?)"等。如刀具的设计,除了切割,是否还有其他用途?能否加上其他功能?而功能齐全、设计精巧的瑞士军刀仿佛一个万能工具箱。其中"瑞士冠军"(图7-23)是功能最多、应用范围最广的型号,最适合野外考察、旅游度假、探险旅行、宿营驻扎等。红色是瑞士军刀的经典代表,已被纽约现代艺术博物馆、慕尼黑应用艺术博物馆按"世界设计经典"收藏。

图7-23 瑞士冠军

② 5W2H 法是在 5W1H 法基础上完善而来的。5W2H 是以 7 个英文单词作为设问内容的设计构想方法,以明确设计的理由、目标、方向、人员、方法、程序和要求等重要信息。5W 即 why、what、where、when、who,2H 即 how、how much,因此称为 5W2H 法,如表 7-1 所示。①

① 中国机械工业教育协会.工业产品造型设计[M].北京:机械工业出版社,2002:140.

第7章 设计思维和方法

表7-1 5W2H法

5W2H	设问内容	设问目的
why	为何进行设计	明确设计理由
what	设计对象是什么	明确设计目标
where	从哪些地方着手设计	明确设计方向
when	什么时候进行设计	明确设计时间
who	组织哪些人承担设计	明确设计人员
how	设计过程怎样实施	明确设计方法和程序
how much	设计需要达到何种程度	明确设计要求

③ 戈登法又称隐含法,是1964年由美国阿沙·德·里特尔公司的戈登所创造的"以抽象的主题寻求卓越设想"的方法。该法是由智力激励法派生出来的,但最大的区别在于问题提出的方法不同。智力激励法在会议一开始就将目的明确提出;而戈登法在会议开始时以"从设计问题中概括出的更为抽象的议题"作为讨论的中心,当设想达到一定深度和广度时,主持人才会宣布讨论的真正设计问题。戈登认为:智力激励法使与会者常常很快满足自己的设想,并期望得到采用,这种方式容易使见解流于表面,难免肤浅……而戈登法是将会议的真正意图和目的隐藏在抽象的议题中,除了会议主持者明确知道外,其他参与者都不十分明白,这样在会议主持者的指导下进行集体讨论,就可引发创造性的设想。戈登法提倡与会者自由发表自己的见解,这对参加者来讲,戈登法又可以称为自由联想法。但在进行过程中,正因为真正的主题是隐藏在主持者心中,应重视会议主持者的能力和引导作用,通过设问而引发构想,所以该法又是极重要的设问法。

(4) 类比构想设计法

类比构想设计法是把本质上相似的因素作为提示来进行设计构想的方法。常用的类比法有综摄法、NM法、仿生学法以及等价变换法等,下面只介绍两种。

① 综摄法也叫提喻法、联想发明法,是运用对应准则进行类比联想的典型设计构想方法。综摄一词出自希腊文,原意指"把表面看来不同而实际上有联系的要素结合起来"。该方法对于启发发明是最有效和最普遍适用的构想方法,也是可以通过训练来掌握的一种方法。这种设计法是把与发明对象不同领域中的事物与发明联系起来的思考方法,重在探索"事物本质上的相似因素"。类比的基本形式有四种:拟人类比、象征类比、直接类比和空想类比。

拟人类比是使设计问题的要素人格化、拟人化,即以扮演角色的方式体察事物反馈的方法。如图7-24中烛台的设计,好似一位"孤独的守候者",在等待某人的到来,使用户产生亲切感。

象征类比是使设计问题的关键尽量简化,以从中抽象出熟悉的设计模型的方法。

直接类比是从自然界中直接寻找具有相似性的启发物,通过模拟获得设计构思的方法。如尼龙搭扣

图7-24 "孤独的守候者"烛台

的发明,就是瑞士工程师乔治·德梅斯特拉尔在打猎时发现有一种大蓟花粘在衣服上,并且粘得很紧不易摘下。于是,他采取分析和类比的方法,经过研究和实验,设计出由两条尼龙带组成的尼龙搭扣:一条布满小钩,而另一条上布满小圈,将二者相对挤压就能牢牢地粘合在一起了。

空想类比是将各种看似不合理、不可行的类比联想变为现实的开发构想的方法,如法国设计大师菲利浦·斯塔克设计的台灯(图7-25和图7-26),手枪、高脚酒杯与台灯看似两个不相干的事物,通过设计师的类比联想、巧妙结合,产生了与传统台灯完全不同的质感、视觉效果和心理感受。

图7-25 斯塔克设计的台灯一　　图7-26 斯塔克设计的台灯二

② 仿生学法是模仿生物系统,从生物界中获取有关形态、结构、功能、肌理等方面设计灵感和构思的方法。仿生设计首先是从对生物系统的研究中发现其与设计对象类似的特性(造型、色彩、图案、动作、语言、功能或结构等),从中抽取出技术或形态的模型;然后再通过模仿或模拟的手段实现产品所需的这些特性。这些模型不仅包括直接仿制生物体的物理模型,还包括通过计算机和数学手段建立的抽象模型。现代工业设计中应用的仿生学法,有形态的仿生、功能的仿生、结构和材料的仿生,以及界面的仿生。

德国著名设计大师路易吉·科拉尼曾说:"设计的基础应来自诞生于大自然的生命所呈现的真理之中。"这话道出了自然界是蕴含着无尽设计宝藏的天机。如他设计的许多作品,小到茶具、大到飞行器(图7-27和图7-28),无不体现了他所倡导的仿生设计理论,其设计

143

灵感来自于大自然的生命体。科拉尼是这样描述自己的设计思维与设计程序的："当我设计一个高速运动的形态时,我总是首先试图搞清楚是什么样的自然物能达到如此速度,我研究自然的素材与原型,着眼于专业分析它的形态。我发现:几百万年自然界许多生物能成功演化而适应生存下来,这就是成功。"

图7-27　科拉尼设计的"卵石形茶具"

图7-28　科拉尼设计的"飞行器"

再如位于阿拉伯联合酋长国迪拜的一座人工岛上的伯瓷酒店,因建筑外观像一座扬帆起航的帆船而闻名于世(图7-29)。而位于印度德里的莲花庙是一座风格别致的建筑(图7-30),它既不同于印度教寺庙,也不同于伊斯兰教清真寺,甚至同印度其他教派的寺庙也无一点相像,是崇尚人类同源、世界同一的大同教的教庙。

图7-29　伯瓷酒店　　　图7-30　莲花庙

设计中对形态的仿生不胜枚举,自然界中无论是具象形态还是抽象形态,都为仿生的包装、产品和建筑形态设计提供了丰富的、多样化的选择。社会发展到现在,由于数字化、信息化技术的广泛使用,关于界面仿生,特别在计算机软硬件方面的设计中都有仿生的趋势。如硬件方面,设计师逐渐采用多种方式与机器交互,如自然语言接口、计算机支持的协同工作、眼动跟踪、姿势识别、三维输入、表情识别、听觉界面等,进行着功能性方面的界面仿生设计。如图7-31所示,日立公司发明的"大脑—机器界面技术"在未来可能会代替遥控器和键盘,可帮助残疾人控制电子轮椅、床铺和假肢(该技术的主要优点是不需像早期那样在头骨下放置芯片,而是戴一顶帽子)。在软件方面,广大的软件研制人员开发计算机用户愈为迫切需要符合"简单、自然、友好、一致"原则的人机界面,即情感性方面的界面仿生设计。

图7-31　日立的"大脑—机器界面技术"

自然界的生物千千万万,其许多高超的技能与奥秘人们尚未完全掌握,但可以相信,随着仿生技术的发展,各种仿生发明会源源不断地被应用到人类的生活中来。

4．设计评价方法

设计的最终目标是要获得最优设计方案,而这需要通过设计评价来筛选实现。对设计的评价既有定量的,也有定性的,因此,优化方法往往是建立在以"满意"为原则的基础上,对备选方案进行选择、评价直至决策的。"满意"原则必须考虑受众、社会、环境、经济、艺术、技术和政策等方面的影响因素,以及满意程度标准的高低。

(1) 简单评价法

① 排队法：设计评价时不考虑方案细节而仅作综合评价,将多个设计方案进行两两比较,按优劣程度进行评分,优者计1分,劣者计0分,总分最高者为最优方案。这种方法简便易行,适用于方案数目不多、设计问题较为简单的设计评价。

② 点评价法：对于多目标评价,考虑到设计方案在不同的评价项目上可能存在相互交叉的情况,设计评价时对各比较方案依据确定的多个评价目标逐项评价,并使用规定符号表示评价结果的设计评价方法。该方法常用于对较为复杂的设计问题进行粗略评价。

(2) 评分法

针对设计评价目标,确立定量的评分标准,分别就各

评价目标对设计方案进行评分,最后通过数理统计法求得各方案在所有评价目标上的总分,并据此做出设计决策的方法。在多目标的设计评价中,为反映设计评价目标的重要性程度,常采用加权系数作为衡量目标重要性的定量参数,以提高设计评价的精确性。这种方法一般用于评价目标明确、要求做定量精确评定的设计项目。

(3) 模糊评价法

设计评价中存在许多无法做精确定量描述的评价指标,如产品的外观造型、宜人性等感性和主观性较强的指标,使用一般的定量分析方法难以评价。模糊评价法是在设计评价中引入模糊数学的概念和分析方法,应用模糊矩阵将模糊信息定量化,大大提高了设计评价的准确度和适用性。如北欧"斯堪的纳维亚设计"就将德国严谨的功能主义与本土手工艺传统中的人文主义融会在一起,其朴素而有机的形态,以及自然的色彩和精致的质感在国际上大受欢迎。其中经典的"湖泊曲线"不断出现在阿尔瓦·阿尔托设计的玻璃器皿造型上(图7-32),其简约的设计呈现生活的美学。

图7-32　阿尔托设计的花瓶

第8章 设计的历程

人类的发展离不开设计,可以说人类发展的历史也是一部设计的历史。设计总是与特定的历史形态紧密相连。在各个历史阶段,设计都被打上了时代的烙印,无论是设计形态和功能,还是设计风格和思想都具有鲜明的时代特征。设计不仅满足人类的物质需要,同时还表达了一个社会的哲学思想、意识形态和复杂的文化现象,并以物质的方式来表现人类文明的进步。

8.1 中国古代设计历程

在数千年的中华文明中,工艺美术作为一种物质和意识结合的形态,是最庞大的艺术设计的范畴。如果按照当代艺术设计所涉及的领域来参照,工艺美术本身相当于产品设计,建筑及园林艺术可以归入环境艺术设计。中国古代设计史主要指史前时代至清代的艺术设计历史,是以手工艺为主的艺术设计的历史。

8.1.1 史前时代的设计

人类产生设计意识并缓慢发展的时期可以追溯到旧石器时代的早期。人类为了自身的生存和发展,就必须通过劳动来取得基本的生存条件。在漫长的劳动过程中,人类的生理和心理状况得到逐步的改善和提高,石器工具的出现意味着人类有目的、有意识的设计活动的开始,也是设计萌芽时期的重要特征。当原始人类通过数百万年的进化进入新石器时代,他们开始探索出了更精细的加工方式,在日常生活器皿上留下了具有审美意识的印记。比如许多的始前陶器和石器,都显示出了对形式美感的追求。而伴随着世界各地以及中国的文明进程,设计越来越多地影响着人们的生活,从住宅到各种用品,都可以看到十分精彩的艺术设计。可以说,设计的萌生与文明的出现是同行的。

1. 彩陶

在中国古代,彩陶出现在6000多年前的新石器时代,主要代表有陕西的仰韶文化、青海柳湾的马家窑文化等。这些彩陶作品,制作形态优美,纹样充满抽象意味。彩陶的图案有植物纹、动物纹、人物纹和几何纹等(图8-1和图8-2),彩陶的装饰手法常用对比法、双关法、视点布局法等,与现代的图案设计有着异曲同工之处。

图8-1 仰韶鱼纹彩陶盆

图8-2 马家窑文化旋涡纹彩陶罐

2. 黑陶

黑陶工艺主要出现在山东的龙山文化和江浙地区的良渚文化,是中国古代制陶工艺的一个高峰时期,特别是龙山文化时期创造出的"蛋壳陶",通过快轮制法,厚度可以达到不可思议的1毫米左右,充分说明史前时期的手工业者已经掌握了先进的制陶技术(图8-3)。

图8-3 龙山文化黑陶高脚杯

3．玉石雕刻

中国发现的最早的玉雕在今天内蒙古的红山，因此称为红山文化，其中最著名的玉雕是玉猪龙（图8-4）。早期的玉石雕刻都是动物形态，个体不大。而最为精美的史前玉雕当属良渚文化的玉器，主要为祭祀用器饰物，有玉琮（图8-5）、玉钺、玉镯等，雕刻线条精细、纹样复杂，多为面孔状的抽象形。最令人惊讶的是这些雕刻的线条可以细如发丝，并且排列均匀，线条清晰，以当时的生产力发展水平来说，如此精密的加工工艺几乎是无法想象的。

 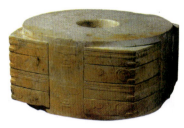

🔸 图8-4　红山文化玉猪龙　　🔸 图8-5　良渚文化玉琮

4．建筑

原始社会，中国先民由穴居式开始，逐步发展起以木结构为主的房屋构造模式。特别是在浙江余姚河姆渡文化遗址上，发现了榫卯结构的早期形态。这可以说是中国传统木结构建筑的开始。

8.1.2　奴隶制时代的设计

中国的奴隶社会经历了的夏、商、周三个朝代。其中周代分为西周与东周两个时期，东周又分春秋和战国两个时期，是奴隶社会向封建社会过渡的时期。周朝出现了我国最早的关于工艺的专门著作《周礼·考工记》，它总结了各种工艺制作的科学经验，提出了"天有时，地有气，材有美，工有巧，合此四者，然后可以为良"的论点，至今仍为工艺制作的基本准则。依据《周礼·考工记》所著，那时的工艺制作的分工已经较为趋向专业化状态。在夏、商、周上千年的时间里，随着社会等级的出现、人类信仰的出现以及祭祀仪式的普及等，相对的设计生产行为也越来越多。

1．青铜

夏、商、周三代，设计制造工艺技术达到最高峰的是青铜器，这个时代也可称为青铜时代。青铜是红铜加锡、铅的合金。青铜较之红铜，有熔点低和硬度大等优点。青铜器不仅使用范围广泛，而且类型丰富、形态各异，体现了当时高超的青铜器冶炼和铸造技术。

夏代是我国历史上的第一个朝代。在河南郑州一带发现的二里头文化遗址表明，二里头文化已经进入青铜时代。

商代手工业从农业中分离出来，手工业得到较大发展。商代的鬼神观念强烈，具有浓厚的神秘性。统治阶级崇尚武力且好饮酒，因此青铜酒器非常多。商代青铜器上最主要的纹样为各式各样的饕餮纹（饕餮是传说中的一种食量巨大的怪兽，凶猛而贪婪），其他常见纹样则有圆涡纹、联珠纹、夔纹等（图8-6和图8-7）。在这一时代，商代晚期古蜀国的青铜器制造工艺技术非常高超，而且形成与中原地区截然不同的艺术风格，这就是后来人们发现的三星堆遗址及其文物。三星堆的青铜器造型夸张变异，单体尺寸大，艺术感染力强，超过当时中原地区的青铜制造水平（图8-8）。

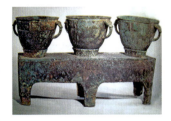

🔸 图8-6　商代妇好三联甗

🔸 图8-7　商代四羊方尊　　🔸 图8-8　商代三星堆青铜面具

周代尚礼，青铜器中酒器减少，兵器增多。西周时期，人们常常举行各种祭祀活动，有许多祭祀用的礼器产生，有些食器也转化成为礼器，并且变化出更加丰富的外形（图8-9）。周代崇尚"礼制"，因此周朝的青铜器纹样中因饕餮纹太过凶猛而逐渐转入次要地位，更为细致和理性的环带纹、重环纹、窃曲纹等开始流行（图8-10）。东周的春秋战国时期，是一个由奴隶社会向封建社会过渡的动荡时期，但又是一个思想自由、技艺高超的年代。在工艺作品上青铜器仍然占据主流，具有更加鲜明的地域特色及更强烈的艺术效果。此时还出现了大量的新工艺，如失蜡法、模印法和错金银等，使青铜器的造型及表面处理都有了新的发展（图8-11和图8-12）。

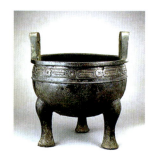
图8-9　周代宣王毛公鼎

图8-10　西周折觥

图8-11　战国曾侯乙铜尊盘

图8-12　战国错金银有流鼎

2．漆器

漆器早在新石器时期就已出现，如河姆渡遗址出土的朱漆木碗。到了春秋战国时期，漆器在很多实际用途上替代了青铜器，因此当时的漆器种类繁多，工艺精细，造型美观，装饰纹样瑰丽多彩，施色富丽而庄重。当时规定了漆器的色彩要符合一定的礼制，《春秋》中有"天子丹，诸侯黝垩，大夫苍"的叙述。周代漆器工艺中流行的装饰手法是一种用蚌泡作为镶嵌的工艺，为螺钿装饰的前身。从出土文物来看，楚地的漆器制作水平高超，装饰图案极富想象力，显示出不同凡响的图形设计水平（图8-13）。

图8-13　战国楚凤鸟莲花漆豆

3．染织

西周时期的种麻、采葛、养蚕、缫丝、织帛、织绸、染丝等工艺，已有专业分工。当时临淄的罗、纨、绮、缟，陈留的彩锦等都是名品，染色工艺也有一定的成就。春秋战国时期，纺纱织造较为普遍，染织、刺绣工艺也得到发展，在今天的山西、河北、山东、江苏、湖南一带，尤以齐鲁地区最为著名，"齐纨鲁缟"全国知名，而以湖南长沙和湖北江陵地区的出土最为丰富。

4．建筑

从古迹遗址中，人们发现夏商周时期的中华大地上，已经有相当规整的城市形态出现，并且具备了修建大体量建筑的工艺水平。但由于年代久远，当时木质结构的房屋单体难以保存。现在发现的商代建筑遗址主要有商代早期都城郑州商城遗址、商代晚期都城殷墟遗址、河南偃师县城西尸乡沟商代早期城址、商代方国都城遗址和湖北黄陵盘龙城遗址等。而从西周建筑总体看来，与商代相比规模更大、布局更严谨。

5．其他

商周时期，玉石雕刻及服饰工艺也有高度发展。比如在河南安阳殷墟出土的大量精美玉石器，造型丰富多彩，刻画细腻，创作了不少诸如人像、兽畜、禽鸟等多种圆雕作品（图8-14）。多数动物形玉器用斑条纹或变形云纹装饰，还有羽毛纹或翎纹，以及变形云纹或菱形纹等。到了春秋战国时期，雕刻工艺在前朝的基础上有了更大的提高，比如玉石雕刻。当时的玉器大都为佩饰或者随葬品，作为一种精神象征或具有纪念意义（图8-15）。

图8-14　商代殷墟妇女墓中的跪坐玉人

图8-15　战国龙凤玉佩

8.1.3　秦汉时期的设计

公元前221年，秦始皇统一了中国，之后的汉代是我国封建社会发展的第一个高峰。由于推行修身养息政策，手工业的发展达到了封建社会前期的最高水平。这一时期是中国工艺美术得到全面发展的时期，奠定了中国民族风格的基点。

1．金属制品

从春秋战国时期起，冶炼金属的技术的发展使铁器开始增多，而青铜器向实用与观赏方向发展。至汉代，青

铜器包括各种容器（食器、酒器和水器）、烹饪器、用具、兵器、乐器、度量器等。与前朝相比，礼器的比重大减，生活用品的种类和数量增多，而兵器则因被铁器取代而不断减少。

秦代铜器简洁质朴，造型优美、比例精准。比如秦始皇陵墓出土的大量铜车马就是铜器中的精品（图8-16）。汉代铜器以生活实用器为主，但设计巧妙，内在美与外在美统一，并具有长久的艺术感染力。汉代铜器留存至今的常见器物主要有铜灯、铜镜、铜炉以及少数民族地区的铜鼓及铜塑等。其中铜灯及铜炉注重器物使用功能，达到实用和美观的统一（图8-17）。铜镜的主要创意都出现在背面的纹饰上，纹样复杂、图案组织丰富，图形布置主要有对称式、放射式、旋转式、阶段式等，典型铜镜样式有四方规矩镜、草叶纹镜等（图8-18）。

图8-16　秦代铜车马

图8-17　汉代铜雁鱼灯　　图8-18　汉代四方规矩铜镜

2．漆器

秦代漆器历史较短，属过渡期，主要文物为湖北云梦睡虎地出土的漆器（图8-19）。汉代的漆器包括鼎、壶、钫、樽、盂、卮、杯、盘等饮食器皿，奁、盒等化妆用具，几、案、屏风等家具，种类繁多，形态丰富，造型富有想象力。西汉时期漆器工艺达到高峰，是战国漆器之后又一个辉煌的时代，其工艺手法也日臻完美，一般用木胎、竹胎等制胎，表面髹漆以彩绘为主，一般黑色作地，朱红与赭色或灰绿色作画，典雅华丽（图8-20）。

图8-19　秦代漆器　　　　图8-20　汉代漆器

3．陶瓷

秦汉时期制陶业的生产规模和烧造技术都超过了以往，建筑用陶在当时的制陶业中占有重要位置，其中最富有特色的为画像砖和瓦当，有"秦砖汉瓦"之称。

秦砖质地坚硬，素有"铅砖"美喻。其图案质朴，除铺地青砖为素面外，大多数砖面饰有太阳纹、米格纹、小方格纹、平行线纹等。用作踏步或砌于壁面的长方形空心砖，砖面或模印几何形花纹，或阴线刻画龙纹、凤纹，也有射猎、宴客等场面的。有的秦砖上刻有文字，字体瘦劲古朴，十分少见。最了不起的是秦代万里长城的修筑工程（图8-21），《史记·蒙恬传》载："始皇二十六年，使蒙恬将三万众，北逐戎狄，收河南，筑长城，因地形，用险制塞，起临洮，至辽东。延袤万余里，于是渡河至阳山，逶迤而北。"在高山峻岭之顶端筑起雄伟豪迈、气壮山河的万里长城，其工程之宏大，用砖之多，举世罕见。秦代瓦当以莲纹、葵纹、云纹最多。秦宫遗址出土的巨型瓦当饰以动物变形图案，与铜器、玉器风格相近。

汉代陶制品大量用于建筑、居室和墓室的装饰。汉代瓦当以动物装饰最为优秀，除了造型完美的青龙、白虎、朱雀、玄武四神（图8-22）以外，兔、鹿、牛、马也是品种繁多。同样具有很高艺术价值的还有汉代的画像砖。汉画像砖是一种表面有模印、彩绘或雕刻图像的建筑用砖，常用于构筑墓室、石棺或享祠等处。其图案古拙而不呆板，质朴而不简陋，它形制多样、图案精彩、主题丰富，如表现车马狩猎、乐舞宴饮、杂技驯兽、神话故事以及反映生产活动等场景，深刻反映了汉代的社会风情和审美风格，是中国艺术发展史上的一座里程碑。

图8-21　建平县燕秦长城遗址　　图8-22　汉代四神瓦当

此外，秦代陶塑中以兵马俑闻名于世，其造型生动、写实，属精品之作（图8-23）。而汉代陶塑中艺术创造力最高的当属陶俑和陶楼。陶俑品种繁多，造型生动，几乎包括了各种职业的人群。陶楼属于陪葬用的冥器，是当时建筑风格的缩影（图8-24）。

图8-23 秦代兵马俑

图8-24 汉代陶楼

4. 丝织

两汉以来的丝织工艺水平高超,汉代的丝织主要品种有锦、绣、绮、绫、罗、帛、素、縠、纱、绢、缣、缟及纨等。汉代丝织的装饰纹样有云气纹、动物纹、花卉纹和几何纹,以及文字装饰;汉代丝织品常用的印染色彩有大红、绛紫、藕荷、古铜、绿、蓝、湖蓝、浅驼等;而现存的汉代刺绣图案,较有代表性的是信期绣、长寿绣、乘云绣、云纹绣、棋纹绣等。汉代丝织品中最具代表的杰作是西汉马王堆出土的素纱蝉衣,技艺高超,叹为观止(图8-25)。

图8-25 西汉素纱蝉衣

5. 造纸

东汉元年,蔡伦在总结前人经验的基础上,用树皮、破渔网、破布、麻头等作为原料,制造出了适合书写的薄且均匀、纤维细密的新型植物纤维纸,称为"蔡侯纸"。造纸术在7世纪经朝鲜传到日本,8世纪中叶传到中东。到12世纪,欧洲才开始仿效中国的方法设厂造纸。随着造纸术的传播,纸张先后取代了埃及的纸草,印度的树叶以及欧洲的羊皮等,引发了世界书写材料的巨大变革。造纸术是中国四大发明之一,极大地促进了我国和世界科学文化的传播和发展,是人类文明史上一项杰出的发明、创造。

6. 其他

汉代玉雕十分发达,青玉及黄玉用量较大,白玉作为玉器中的上品(图8-26),也十分盛行。汉以前的玉雕多以造型为主,汉代则发展了透雕、浮雕、粟纹等多种加工方法,纹饰保持战国时期的风格。汉代玉浮雕及圆雕工艺品多为小型,并具有较高的艺术水平。

秦代风格淳朴,崇尚务实,而汉代盛行厚葬,以羽化升仙、吉祥瑞兆等为主要表现题材。汉代在工艺美术上,体现了实用与美的统一,并向一物多用化发展。其装饰风格为质、动、紧、味;图案装饰方法有:变形的处理——剪影法,构图的处理——分割法,装饰的处理——填充法,材料的处理——减地法等。

图8-26 汉代仙人奔马玉雕

8.1.4 魏晋南北朝时期的设计

汉代之后,出现了三百多年的动荡期,史称魏晋南北朝或"六朝"。六朝虽然长期混战,生产力出现倒退,但文化艺术却呈现出逆势上升的态势,形成独特的六朝风格。这一时期的艺术创作因为玄学的兴起和佛教的兴盛,表现出与前朝迥然不同的意味。这一时期的工艺美术带有浓厚的宗教文化印迹。

1. 石窟

中国石窟造像之风是从六朝时期开始兴起的,留下了许多具有极高艺术价值的石窟塑像和壁画。如山西大同的云冈石窟(图8-27)、河南洛阳的龙门石窟、甘肃敦煌的莫高窟(图8-28)、天水麦积山、四川的大足石刻等。在众多的石窟造像中,都可以看到称为"秀骨清像"的造型风格,表达了一种超凡出世的审美倾向。

图8-27 山西大同的云冈石窟

图8-28 甘肃敦煌的莫高窟

2. 陶瓷

魏晋南北朝时期出现了真正的瓷器——青瓷。六朝青瓷的产地以南方为主,集中于长江以南地区,其中以浙江的越窑为中心,另外还有均山窑、瓯窑、婺州窑等著名

的青瓷窑场。青瓷是中国瓷器中最古老的品种,可以说青瓷的起源就是中国瓷器的起源。六朝青瓷造型丰富,其中以莲花尊为代表的器型(图8-29),强调莲瓣的形态,造型端庄,体现了佛教文化的深刻的影响;而以动物形态为基础的很多器皿都线条圆润、流畅,形态饱满,比较典型的器型有鸡头壶、青羊尊、虎形注子以及蛙形、牛形、兔形器物等。在青瓷工艺成熟并普及后,器物的造型逐渐趋向简朴,装饰减少,格调清雅。常见的青瓷纹饰以弦纹为主,还有莲花纹和忍冬纹也具有代表性。而在北方,出现了白瓷的烧制,并逐步形成规模,成为隋唐时期制瓷业"南青北白"格局的基础。

图8-29　青瓷仰覆莲花尊

8.1.5　唐代的设计

唐代是一个文化成就斐然的时代。诗、书、画、歌舞以及其他各门类艺术都得到了长足发展。唐代的工艺美术在生产力的推动下也非常发达,陶瓷、金银器、漆器、丝织、印染和木工等工艺都远远超过了前代。唐代装饰艺术的博大清新、华丽丰满的风格影响深远,流传至今。

1．金属制品

唐代金银器行业十分发达,受西域文化的影响明显,许多金银器都显示出强烈的异国风情。金银器的制作精细,纹样丰满,以花鸟动物纹为多见,如宝相花层次增多,枝蔓流畅,纹饰也有一定的寓意。在唐代前期及盛期,金银器数量繁多、器形丰富(图8-30)。后来金银器还出现了仿生器和较大型器物,在装饰花纹上以团花或羽鸟为主,结构严谨。金属制品中常见的还有铜镜,唐代的铜镜多为圆形,还有方形、菱花形、葵花形和荷花形等,而常见纹样为海兽葡萄纹、花卉纹、花鸟纹、走兽纹和人物纹等(图8-31)。

2．陶瓷

唐代陶瓷各具不同的艺术特色,最具代表性的就是青瓷、白瓷和唐三彩。青瓷产地是越窑,在器物表面运用刻花、印花、堆花等装饰手法,类玉类冰,"巧剜明月,轻旋薄冰",古朴而富丽。白瓷产地位于河北邢窑,有南青北白之称。白瓷胎上施化妆土、不施纹饰,釉色白,类银类雪,瓷质坚硬(图8-32)。而唐三彩则是最负盛名的唐代陶器,它是一种低温铅釉陶器,由于掌握了大量金属釉的特点,两次烧成,而成为绚丽夺目、鲜艳多彩的艺术品。它以长安、洛阳为主产地,采用黄、绿、褐等色釉为主色,但不限于这三种色彩。唐三彩作品有动物、人物塑像,也有生活器皿。唐三彩施釉方式较为自由,釉面色彩流畅自然,极具艺术魅力(图8-33)。

图8-30　唐代葡萄花鸟纹银香囊　　图8-31　唐代海兽葡萄纹铜镜

图8-32　唐代白瓷小罐　　图8-33　唐三彩骆驼载乐俑

3．丝织服饰

唐代的丝织图案有代表性的是联珠纹、团窠纹、对称纹、散花等;印染工艺也十分丰富,有夹缬、蜡缬、绞缬、碱印等。唐代服饰式样繁多,特别是女服,充分展现出女性的身体曲线,从敦煌壁画的大量作品中,可以看到当年女性服饰的多样性(图8-34)。

图8-34　敦煌壁画中的唐代服饰

4．建筑

我国现存最早的木结构建筑是晚唐时期建造,位于山西五台山的佛光寺大殿(图8-35)。唐代建筑榫卯结构粗壮,斗拱巨大,整体造型稳健、有力,同时,佛教石窟寺

建造依然持续。相比前朝而言，其雕塑及壁画表现出了更多的人性和世俗性，也显示出唐代繁荣、强盛的时代风貌（图8-36）。

图8-35　山西五台山佛光寺

图8-36　唐代洛阳龙门石窟卢舍那大佛

5．其他

唐代玉石雕刻玉料上乘，工艺精湛，构思巧妙，金玉结合是一大特色（图8-37）。唐代的漆器制作工艺复杂，金银平脱是当时一种重要的漆器工艺，因其工艺复杂奢侈，后渐失传。此外，从唐代出现了最早的雕版印刷的佛经。868年，唐代留下的《金刚经》精美清晰，是世界上最早的标有确切日期的雕版印刷品。

图8-37　唐代金玉宝钿带

唐代的思想意识比较解放，带来了开放、自信、清新和活泼的艺术风格，已具有近代的特点。装饰图案中采用了大量的花草植物纹和较大弧度的外向曲线、多彩运用以及秀美、富丽、丰满、工整的装饰手法。唐代装饰的生活情趣化使人感到自由、舒展、活泼和亲切。

8.1.6　宋元时期的设计

1．陶瓷

中国陶瓷工艺发展到宋代，达到了炉火纯青的成熟阶段，艺术上取得了空前的成就。瓷窑遍及南北各地，名窑迭出，品类繁多，除青、白两大瓷系外，黑釉、青白釉和彩绘瓷纷纷兴起，出现了百花争艳的局面。举世闻名的汝、官、哥、定、钧五大名窑的产品为世所珍（图8-38和图8-39）。还有耀州窑、湖田窑、龙泉窑、建窑、吉州窑和磁州窑等也是风格独特，各领风骚，是中国陶瓷发展史上的第一个高峰。元代瓷器造型大而笨重，装饰多见松竹梅和"琛宝"。而元代青花、釉里红的出现，使中国在瓷器装饰艺术上进入了一个崭新的时代。青花是在白色瓷器上绘有青色花纹的一种瓷器，其原料是一种钴盐类金属元素，呈色性很强，鲜明

而稳定，元后期达到成熟（图8-40）。而釉里红与钧窑紫红釉的烧制有关，当时较为灰暗（图8-41）。元代景德镇开始成为全国制瓷的中心。

图8-38　宋代定窑孩儿枕

图8-39　宋代哥窑八方碗

图8-40　元代青花双龙纹四系扁壶

图8-41　元代釉里红缠枝牡丹纹碗

2．印刷术

印刷术开始于隋代的雕版印刷，到了宋代，雕版印刷业达到全盛时期，对中国文化的传播起到了重要作用。我国最早的工商业印刷广告也是至今发现的世界最早的印刷广告，是北宋时期（960—1127年）"济南刘家针铺"四寸见方的广告铜板（图8-42），在铜板的顶端横排，用阴文刻有"济南刘家功夫针铺"的字号，正中是白兔图形标记，两侧有"认门前白兔儿为记"下边竖排刻有"收上等钢条，造功夫细针，不误宅院使用，客转为贩，别有加晓，请记白"的广告词，板面上简短的44个字，宣传了字号，突出了商标，介绍了产品质量、工艺水平

图8-42　北宋济南刘家针铺广告

和灵活的经营方式。它不但在视觉的中心突出了广告宣传的主体——商标"白兔儿"，而且广告语言简意骇。

北宋庆历年间（1041—1048年），在前人实践和研究的基础上，毕昇发明了活字印刷术。他改进了雕版印刷的缺点，制成了胶泥活字，实行排版印刷，完成了印刷史上一项重大的革命。毕昇发明的泥活字印刷标志着活字印刷术的诞生，是中国古代四大发明之一，比德国的谷登堡

活字印刷早了大约 400 年。随着印刷术的广泛传播，为世界文化的广泛传播和交流创造了条件，并极大地促进了书籍设计和平面设计的发展。

3．玉雕

宋、辽、金时期处于玉器工艺史上的繁荣期。宋代琢玉工艺发展迅速，以镂雕透空加阴刻线等方法，制作出优美精致的形象，赏心悦目；而在意境表现上笔简意赅，玲珑剔透，文静素雅（图 8-43）。而元代玉石雕刻线条较为粗犷，造型拙朴，并有大型玉雕作品。

4．建筑

宋代建筑是中国古建筑体系的大转变时期。规模一般比唐代小，但比唐代建筑更为秀丽、绚烂且富有变化，出现了各种复杂形式的殿、阁、楼、台，主要以殿堂、寺塔和墓室建筑为代表，流行仿木构建筑形式的砖石塔和墓葬，创造了很多华丽精美的作品。装饰上多用彩绘、雕刻及琉璃砖瓦等，建筑构件开始趋向标准化，并有了建筑总结性著作如《木经》《营造法式》。《营造法式》是北宋官方颁布的一部建筑设计、施工的规范书，这是我国古代最完整的建筑技术书籍，标志着中国古代建筑已经发展到了较高阶段。它将中国木结构建筑的尺度、比例、礼法规则进行了十分详尽的规范。虽然是作为官方的一种标准化手册出现的，但也为后人研究中国传统木结构建筑提供了宝贵的史料。

5．其他

宋元时期，北方少数民族贵族十分喜爱金银制品。从日用品到饰品，金银器很多，图案纹样华丽、形态丰富（图 8-44）。

❂ 图8-43　宋代玉雕童子　　❂ 图8-44　元代如意纹金盘

漆器品种中宋代主要有金漆、犀皮、螺钿和雕漆等（图 8-45）。元代漆器的特点集中体现在民间的制作中，剔红、剔犀、雕填和戗金银为主要造型方式。

宋代对染织、刺绣等纺织行业十分重视，主要品种有锦、绫、纱、罗、绮、绢、缎、绸、缂丝等，其中缂丝和刺绣技艺高超，几乎达到了绘画的水平（图 8-46）。

❂ 图8-45　宋代描金堆漆舍利函　　❂ 图8-46　宋代朱克柔款缂丝山茶图

8.1.7　明清时期的设计

明代是中国历史上的又一个强盛时代，手工艺得到巨大发展，外贸经济也得到振兴。清代的工艺美术大体可以分为两个阶段：清代中期以前，继承明代的传统，不论在生产技术或艺术创造方面，都有所发展；清代中期以后，艺术创作走向了烦琐堆饰的格调，但生产技术仍取得一定的成就。

1．瓷器

明代以后，中国的陶瓷主要以白瓷为主，白瓷画花成为主要的装饰方法。明代陶瓷的装饰手法以青花、五彩、吹釉和填彩等为主，其中斗彩和五彩（图 8-47）是明代最为突出的创新；刻花、印花、贴花等装饰手法渐衰，除主流青花外，还在景德镇烧制成功多种颜色釉，如宝石红、霁蓝、孔雀绿、甜白等新颜色釉。青花瓷器的真正全盛时期在明代，那时景德镇已经成为全国陶瓷的中心。明代紫砂陶艺逐渐成熟，造型别致，做工精巧，以形取胜，不挂釉，尽显陶泥本色的质地美（图 8-48）。明代官窑器开始以年号作款，一直延续到清代。清代陶瓷在康、雍、乾时期达到高峰。除了传承明代的青花、五彩、单彩等工艺，还有新创烧的工艺如古彩、粉彩、珐琅彩等，为中国陶瓷艺术又增添了新的奇葩（图 8-49 和图 8-50）。

2．家具

明代是自汉唐以来，我国家具历史上的又一个兴盛

图8-47 明代五彩鱼藻纹罐

图8-48 明代时大彬款紫砂提梁壶

图8-49 清代粉彩久安图双联盖罐

图8-50 清代珐琅彩喜报双安把壶

期。明代家具的造型非常简洁明快，工艺制作和使用功能都达到了非常高的水平。这一时期的家具，品种、式样极为丰富，成套家具的概念已经形成。布置方法通常是对称式，如一桌两椅或四凳一组等，在制作中大量使用质地坚硬、强度高的珍贵木材。家具制作的榫卯结构极为精密，构件断面小，轮廓非常简练，装饰线脚做工细致，工艺水平极高，形成了明代家具朴实高雅、秀丽端庄、韵味浓郁、刚柔相济的独特风格（图8-51）。明代家具的美感主要体现在：利用木材本身纹理体现材质美；采用合宜得体且饱含智慧的设计体现工艺美；运用美观大方、功能合理的构造来体现结构美。清代家具的形式基本沿袭明代家具，但图案更为精细复杂，表面装饰增多，突出富丽堂皇的奢华感受，增加了许多纯粹为了装饰而存在的结构细节，不像明代家具那样朴实无华，艺术表现力不如明代家具（图8-52）。

3．园林

明清两代是造园艺术的高峰时期，主要分为北方的皇家园林和江南的私家园林。北方皇家园林规模宏大，一般根据自然山水改造而成，因此都巧于因借，形成各自的特色（图8-53）。整体布局严整，建筑多为对称型，有较明显的中轴线，建筑色彩堂皇而壮丽、体量与尺度都很高大，园林皇家气氛强烈，其非常重视风水，会进行大尺度的凿池堆山的改造，以适宜所谓的皇家风水。江南私家园林的设计多有园主人参与其中，十分重视园林的立意，强调叠山理水和交通动线的曲折，营造移步换景的效果，空间迂回曲幽，以少见多，以小见大（图8-54）。明清园林可以统称为中式园林，它们强调寓意，重视空间意境的营造，强调空间中的人文氛围，常常结合匾额，楹联来打造具有复合审美情趣的景观。

图8-53 清代皇家园林颐和园

图8-54 明代私家园林拙政园

4．漆器

明清时代的漆器工艺内容丰富，有花卉、山水、人物、鱼虫和异兽等；题材多样，有民间故事、神话传说和吉祥寓意等；装饰方式多种多样，如雕漆、描金、堆漆、攒犀和洒金等（图8-55）。

5．金属制品

明清的金属器，除了各色金银饰品外，最重要的是宣德炉和景泰蓝的创造，这是两种全新的金属工艺。宣德炉于明宣德年开始铸造，以鎏金、渗金、金屑等方法，参照古代铜器和瓷器，并加以变化创新，优美典雅（图8-56）。景泰蓝的正式名称为铜胎掐丝珐琅，以景泰年间制作最精

图8-51 明代黄花梨如意卷草纹圈椅

图8-52 清代紫檀雕荷花纹宝座

图8-55 清代剔红百子图盒

图8-56 明代宣德炉

美,这一工艺在清代得到了很好的传承与发扬,也创作出了许多精品。但清代工艺在后期由于过分追求工艺和图案的繁复,出现了艺术格调降低的现象。清代的画珐琅是在掐丝珐琅基础上的演进,先涂以珐琅,再画出花纹,造型精致,多为小器皿,图案华美(图8-57)。

图8-57 清代画珐琅花瓶

中国传统工艺历经千百年的传承与发展,凝聚了无数能工巧匠的心血与智慧,是留给后人的一份巨大的艺术宝藏。

8.2 外国古代设计历程

外国古代艺术设计的历程大约从公元前3000年直至西方工业文明开始之前的18世纪早期,主要是指从冶炼技术的出现到工业革命之前的漫长历程。在这数千年中,西方国家与中国一样都处于以手工业为主的时期。

8.2.1 古代埃及的设计

古代埃及是四大文明古国之一,是手工业时期最发达的文明地区之一,其发展的最大特点是封闭的自成体系的完整性与系统化特征。从设计的角度来看,古代埃及的建筑、壁画、家具、金属工艺和服饰等共同凸显着其独具风貌的文化形态。古希腊历史学家希罗多德曾赞美"埃及是尼罗河的赠礼"。

1.建筑

古埃及有着丰富的建筑形态,当时就出现了住宅、府邸、宫殿、城市、陵墓和庙宇等类型的建筑,不论从建造技术还是艺术表现力来看,都让人惊叹。许多雄伟的建筑中的浮雕、柱头装饰以及石工艺技术等都体现出了当时工匠们的精湛设计及雕刻水平(图8-58)。而古埃及最具代表性的建筑就是金字塔陵墓建筑,说明了当时已具有极高的设计与制造水平。现在开罗附近吉萨区的金字塔群中,胡夫金字塔、哈夫拉金字塔和孟考拉金字塔最为著名,它们与沙漠环境形成强烈的视觉对比(图8-59)。体量巨大的金字塔整体结构精准,如果当时没有高超的建筑理论知识和巨大的人力、物力的投入,是不可能造就如此奇迹的。

图8-58 埃及卢克索神庙纸莎草形柱

图8-59 吉萨区的金字塔群

2.浮雕和壁画

在古埃及,浮雕和壁画主要用来装饰宫殿、庙宇和陵墓,其中保存最多的是墓室壁画(图8-60)。浮雕和壁画有着共同的表现程式——正面律,表现人物头部为正侧面,眼为正面,肩为正面,腰部以下为正侧;横带状排列结构,用水平线划分画面;根据人物尊卑安排比例大小和构图位置;填塞法,画面充实,不留空白;固定的色彩程式,男子皮肤多为褐色,女子为浅褐色或淡黄色,头发为蓝黑色,眼圈黑色。底比斯尼巴姆墓室中的《渔猎图》《舞乐图》表现了贵族的享乐生活,充满了喜悦的气氛和轻歌曼舞的情调。

3.家具

古埃及时期的家具设计及制作都十分精良,工匠们运用复杂的榫卯技术,可以制作桌子、椅子、柜子等家具,这一类家具表面装饰奢华,以各种动植物形态为主要造型基础,支腿常常会雕刻成兽腿的样子,同时在椅背等处常常进行彩绘装饰,整体看起来富丽堂皇(图8-61)。

图8-60 古埃及壁画

图8-61 古埃及家具式样

4.纸草书画

古埃及发明了象形文字,当时的人们已能制作像纸一样的书写物——纸草。他们的文字作品就像图画一样形、意兼具,而在纸草上书写的文件则具有平面设计的意味(图8-62)。

5.服饰

由于古埃及的统治阶级崇尚黄金和宝石,他们不遗

余力地要求工匠们制作精美的黄金饰品,而当时的工匠也掌握了高超的黄金加工技术,比如镶嵌、拼接、雕刻、制作金箔等一些相当复杂的工艺。在古埃及中王国时期的统治者图坦哈蒙的陵墓中,就出土了大量的造型优美奢华的金银首饰和珠宝,不但从材质上显示出珍稀与高贵,从艺术水准方面也达到了极高的水平(图8-63)。

图8-62　古埃及纸草文献

图8-63　古埃及胸饰

8.2.2　两河文明的设计

两河流域是指纵贯今伊拉克境内的幼发拉底河和底格里斯河之间的地区,是人类文明的发祥地之一。苏美尔人在公元前3400年左右首先建立城邦国家,建筑物多以日晒砖和炼砖瓦建造而成,他们还创造了古老的楔形文字。公元前2370到公元前2230年,阿卡德人建立了闪米特王国,以石材建造的神庙、宫殿和雕像的规模都十分宏大,青铜、黄铜工艺品也已出现。而在公元前18世纪,巴比伦王汉谟拉比实现了两河流域统一,制定了世界上第一部成文法典,并创造了高度发达的科学和技术文明。那时,金、银、黄铜和青铜的加工工艺十分发达,其原料来自中亚地区,加工精细,文饰严整,使东欧与中亚一带形成金属文明的特殊繁荣地区;而且当时已经可以使用多彩的釉、琉璃与玻璃进行建筑装饰(图8-64)。公元前7世纪,巴比伦王尼布甲尼撒再一次统一两河流域,重建雄伟的巴比伦城(图8-65),包括世界奇迹之一的空中花园。两河文明在人类文明史上占有十分特殊的地位。

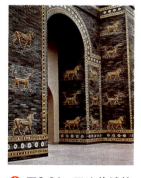

图8-64　巴比伦城的伊什达城门

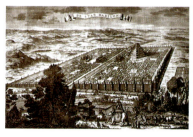

图8-65　古巴比伦城复原图

8.2.3　古希腊的设计

古希腊的文明史是从爱琴文明(指南希腊和爱琴海岛屿上的文明)开始的。历史表明,克里特的征服者、特洛伊城的毁灭者——迈锡尼人,是希腊最早的居民之一。后来迈锡尼人沦为北方蛮族的奴隶,并逐渐分流为多立克人和爱奥尼亚人。因他们都有共同的信仰和语言,所以被称为希腊人。到了公元前12世纪,爱琴海文明受到北方蛮族入侵的严重破坏,但不屈的希腊人在这块曾经有过丰厚文明底蕴的废墟上重新建立了灿烂的希腊文明,成为欧洲文明的真正始祖。

1. 建筑

古希腊的建筑技术和艺术都达到了古典的高峰,其神庙、祭祀建筑在建筑的结构、比例方面都十分科学、美观。古希腊建筑的特点在于其建筑型制非常经典,所塑造的艺术形象堪称完美,而且遵循着严谨的设计原则和精良的技术经验,它开拓了欧洲建筑的先河,将木质建筑过渡到石制建筑,还形成了以雅典卫城为楷模的完美纪念性建筑和建筑群(图8-66)。在古希腊建筑的光辉成就中,柱式的确立成为欧洲古典建筑的基石。古代希腊柱式有三种经典形态,分别代表了不同的建筑美感。多立克柱式以其比例粗壮、刚劲雄健、浑厚有力为特点,犹如阳刚的男性;爱奥尼克柱式比例修长、精巧清秀、柔美典雅,犹如曼妙的女性;而科林斯柱式,整体比例细长、柱头纤巧精致、显示出高贵华丽的气质(图8-67)。

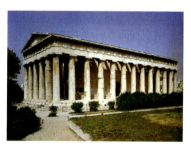

图8-66　古希腊赫夫斯托斯神殿

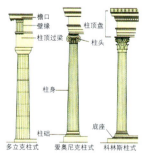

图8-67　古希腊柱式

2. 雕塑艺术

古希腊文明重视人体的动感和美感,因此留下了许多经典的表现人体的雕塑作品,而其中的很多又常常与建筑构件结合起来,如伊瑞克提翁神庙的女像柱(图8-68)。古希腊的雕塑展现出了高超的技艺,对人体比例的把握精

确,特别是运动瞬间的表达十分传神(图8-69)。神与人合一的表现人体美的雕塑作品是古希腊艺术的主要成就之一,成为人类的典范之作。古希腊艺术的主要特点是庄严与静穆,还有无所不包的和谐与规律性等。

图8-68　伊瑞克提翁神庙女像柱

图8-69　古希腊雕塑拉奥孔

3. 陶艺

古希腊的陶制品非常多,其生活必需品和外销商品的表面常常绘制图案纹饰,以人物形象居多,形式感较强,独具实用和审美意义。古希腊陶器工艺特点鲜明,先后流行有东方风格、黑绘风格和红绘风格三种艺术风格。

东方风格指公元前7世纪至公元前6世纪流行的一种陶艺,由于对东方出口,因此考虑到东方人的审美和实用,主要以动植物装饰纹样为主,有时直接采用东方纹样;其次是增强了装饰趣味,将动植物加以图案化(图8-70)。

图8-70　古希腊东方风格陶瓶

黑绘风格指在红色或黄褐色的泥胎上,用一种特殊黑漆描绘人物和装饰纹样的陶器(图8-71)。红绘风格与黑绘风格相反,即陶器上所画的人物、动物和各种纹样皆用红色,而底子则用黑,故又称红彩风格(图8-72),流行于公元前6世纪末到公元前4世纪末。这种风格的优越处在于可灵活自如地运用各种线条刻画人物的动态和表情,充分发挥了线条的表现力。

8.2.4　古罗马的设计

古罗马艺术是古希腊艺术的直接继承和发展,它们共同奠定了西方文明的基础,成为西方文明的摇篮。古罗马和古希腊都是奴隶制国家,又都是半岛国家,但古罗马人主要依靠农业为生,在同自然的斗争中培养了对客观事物冷静思考和求实的精神,所以务实是古罗马人的风格,不同于"外向型扩张"的古希腊人的浪漫主义气质。

1. 建筑

建筑设计方面,古罗马直接继承了古希腊晚期的建筑成就,并大大地向前推进,特别是古罗马时期的公共建筑取得了前所未有的发展。古罗马建筑规模大、质量高、分布广,建筑类型丰富、形制成熟、艺术形式完善、设计手法多样,结构水平很高,达到了奴隶制社会建筑的最高峰。古罗马时期的建筑业,首次发明并使用了混凝土,并且开发出券拱技术,为创建更多的建筑形制提供了前提条件。一大批优秀的设计师建立了科学的建筑理论,对欧洲乃至全世界以后几千年的建筑艺术设计产生了巨大而深远的影响。而在市政工程方面,古罗马人修筑了规模浩大的道路、水道、桥梁、广场、公共浴池等公共设施。在空间构造方面,古罗马建筑师重视空间层次、形体的组合,并使之达到宏伟与纪念性的目的;在结构方面,发展了综合古希腊和伊特鲁利亚的梁柱与拱券结合的体系;在建筑材料上,除了砖、木、石外,运用火山灰制成天然混凝土(三合土)。

古罗马建筑的代表作有罗马万神庙(图8-73),它建造于120—124年,其最大的成就是巨大的穹顶构造,穹顶直径43.3米、高43.3米,是古罗马穹顶技术的最高代表作品(图8-74);另一个代表作是古罗马大角斗场(图8-75),也为斗兽场,建造于75—80年,这种公共建筑起源于古代罗马的共和末期,遍布于古罗马各个城市。它开创了体育建筑的先河,其平面形式一直被沿用至今,

图8-71　古希腊黑绘风格陶罐

图8-72　古希腊红绘风格陶杯局部

图8-73　古罗马万神庙

图8-74　古罗马万神庙内部

是古罗马建筑的杰出代表。古罗马建筑轮廓清晰、开朗明快、装饰恰当、生动宏伟，是功能、结构与形式的和谐统一体。

图8-75　古罗马大角斗场

2．雕刻

古罗马人的艺术观是写实。古罗马最早的青铜肖像就是运用希腊人和伊特鲁里亚人所创造的青铜翻制技术，根据面具铸成青铜肖像的。这种肖像酷似真人，没有艺术的创造性，不过它却奠定了古罗马肖像特别注重人物面部细节刻画的特点。古罗马肖像雕塑的追求在于求真美，这同古希腊的宁静、理想化的完美迥然不同，这种特征趋向于个人意志的创造，表现出敢于参与世事争胜的气概（图8-76）。

图8-76　古罗马雕塑奥古斯都大帝

8.2.5　欧洲中世纪的设计

中世纪是从476年西罗马帝国灭亡，到15世纪初欧洲进入文艺复兴时期为止，历时近千年。这是一个融希伯来文化、日耳曼文化、古希腊、古罗马文化于一体的基督教文明时期。中世纪的设计艺术具有明显的宗教色彩，是一种神权与王权同时并存又互为影响的时期。其摒弃了源自古希腊、古罗马以来的神话传统和写实方式，转向神学思想指导下的对人类精神和内在世界的传达，低沉、凝重、冷峻、肃穆、庄严、虚幻、神秘而压抑。

1．拜占庭风格

拜占庭风格流行于5—15世纪的东罗马帝国以及东欧、东南欧一带，为古希腊、古罗马风格的沿袭。

（1）建筑

中世纪最伟大的设计成就莫过于不同风格的教堂。早期的教堂主要为拜占庭式，后期主要为哥特式，是中世纪建筑成就最高的样式。

拜占庭式建筑的主要成就是创建了把穹顶支承在独立支柱上的结构方法和相应的集中式建筑形制，为欧洲纪念性建筑的发展做出了巨大贡献。拜占庭式建筑的代表作是建造于532—537年的圣索菲亚大教堂（图8-77），是东正教中心教堂，拜占庭帝国极盛时期的纪念碑，也是世界第二大教堂。它的内部空间显示出集中式的空间组合的重大进步（图8-78）。其主要特色是结构体系关系明确、层次井然；内部空间曲折多变、集中统一；装饰效果色彩绚丽、灿烂夺目。1453年，奥斯曼国王穆罕默德占领君士坦丁堡，他下令将大教堂改为清真寺，并在周围修建了4个高大的清真寺尖塔，这就是而今看到的大教堂的面貌。

图8-77　圣索菲亚大教堂

图8-78　圣索菲亚大教堂内部

（2）镶嵌画、细密画

镶嵌画在拜占庭艺术中占有特殊的地位，其材料为彩色小石块或彩色玻璃。这种装饰画流行于6世纪以后，成为建筑装饰的主要形式。最具代表性的是意大利拉文纳圣维塔列教堂的镶嵌画，如"查士丁尼大帝和廷臣们"（图8-79）和"皇后西奥多拉及其随从"。它们位于教堂内部半圆室的左右两壁，描绘皇帝和皇后捧供物进入教堂的场面。画中人物比例拉长，具有一种形在神不在的抽象风格，显得非常肃穆、庄严。色彩斑斓的服装与珠光宝气的冠饰，衬托出更加神圣的威严与华贵，从中也可看出镶嵌画匠师精妙的技艺。

随着书籍在拜占庭文化生活中所起的作用，以细密画形式为特色的书籍插图也获得迅速发展。如《创世纪》的插图造型生动活泼，富有空间感，人物着重于强烈的感情表现或内心的紧张情绪，而不注重形体的比例。

（3）家具

拜占庭帝国的家具是一种由古罗马和东方艺术融合而成的家具（图8-80）。雕刻和镶嵌装饰十分精细，并且常用象牙雕刻来装饰。装饰图案主要是花叶藤蔓，其间夹杂着基督教的圣徒、天使和各种动物纹样。

图8-79 查士丁尼大帝和廷臣们

图8-80 拜占庭式家具

（4）其他

工艺美术方面，象牙雕刻与珐琅工艺占有同等重要的地位。前者多是作为圣遗物箱、圣书书函或二连、三连圣像板的雕刻装饰，题材最初受东方艺术影响，以花鸟或几何纹样为主，后来渐为宗教故事和宗教人物所取代。较具代表性的作品是《基督为罗曼努斯四世和皇后加冕》的象牙板，以及《阿尔巴维尔三连象牙板》等。珐琅工艺分为浮雕式和色彩式两种。多用于圣十字架、遗物箱、圣书装帧、圣像障壁，以及王冠和首饰等。今藏于威尼斯圣马可大教堂的黄金障壁是其突出代表。

与西方中世纪艺术那种强烈的表达方式不同，拜占庭艺术以古代艺术和谐、典雅的遗风余韵成为富有独特美学价值的拜占庭艺术形式，对西欧、东欧和亚洲一些地区和国家的艺术发展产生了极其重大的影响。

2．哥特式风格

"哥特"一词的命名源于西欧的日耳曼部族Goth。文艺复兴时期人们称中世纪的艺术形式为Gothic，意味着野蛮和粗野。而现在人们认为哥特式风格表达了一种中世纪的阴暗、冷峻、华美、忧郁和神秘的情调。

（1）建筑

哥特式建筑是11世纪下半叶起源于法国，13—15世纪流行于欧洲的一种建筑风格。哥特式建筑主要用于天主教堂，也影响到世俗建筑。哥特式教堂外观巍峨挺拔，内部空间高旷，造成一种向上的升华和飞向天堂的感觉，是天主教在中世纪达到极致的产物，现存的教堂大部分都是哥特式的。

哥特式的教堂主要特征是，立面及空间具有强烈的向上冲势，显示了一种神权至上的动势，表达了强烈的宗教意愿。在建筑构件上，大量运用扶壁、飞扶壁、飞券、骨架券、尖十字拱、玫瑰窗等；一般用砖、石建教堂的框架结构；而墙体的部分，彩色玻璃镶嵌于框架之间，形成强烈的图案效果；建筑的重点立面的构图定型化，两边一对高高的钟楼，下面由横向券廊水平连接，三座大门由层层后退的尖券组成透视门，券面满布雕像，正门上面有一个玫瑰窗，雕刻精巧华丽。哥特式教堂的代表作品有巴黎圣母院（图8-81）、米兰大教堂（世界上最大的哥特式教堂）（图8-82和图8-83）、亚眠大教堂、科隆大教堂、林肯大教堂。哥特式建筑以其高超的技术和艺术成就，在建筑史上占有重要地位。

图8-81 巴黎圣母院

图8-82 米兰大教堂外观　　图8-83 米兰大教堂内部

（2）家具

14世纪后，哥特式建筑上的装饰纹样开始被应用于家具，框架镶板式结构代替了用厚木板钉接箱柜的老方法，出现了诸如高脚餐具柜和箱形座椅等新的品种。哥特式家具的主要特征在于层次丰富和精巧细致的雕刻装饰，最常见的有火焰形饰、尖拱、三叶形和四叶形饰等图案，常用的木材是橡木（图8-84）。

图8-84 哥特式家具

（3）字体及版式设计

中世纪由于圣经的抄写，欧洲各国开始渐渐出现对于字母字体的设计以及圣经的版式设计。当时的人们一般用斜削的鹅毛笔蘸墨水书写在羊皮纸上，在书写字母时由于运笔的不同产生粗细不一的笔画。而哥特字体的风格则源于哥特建筑。中世纪欧洲建筑最显著的一个变化就是从拜占庭式圆拱过渡至折裂的哥特式尖拱。这种风格的演变同样影响着当时所使用的字体，从圆形的加洛林小写体发展出第一款折裂的字体——哥特小写体。在这之后的几个世纪中，又相继发展出哥特纺织体、圆体、施瓦巴赫体、法克

图体等哥特字体。哥特文字作为一系列哥特式拉丁字体的总称，从大约 1150—1500 年在整个西欧地区使用，在德语地区甚至一直使用到了 20 世纪中期。哥特字体装饰性很强，比较重视字体线条造型和粗细的对比，特别是字体边角尖拱的设计，而装饰的花纹则采用植物做装饰，非常华丽（图 8-85）。

中世纪抄写的圣经标题多为红色，特殊的还会用金银色。这类手抄羊皮书中常有精美插图、花体大写字母和装饰纹样，精美流畅的文字书写与插图相互辉映，可以说是最早的字体设计和书籍版式设计（图 8-86）。

图8-85 中世纪羊皮卷

图8-86 中世纪手抄经卷

8.2.6 文艺复兴时期及其后的设计

1. 文艺复兴时期的设计

文艺复兴是指 14—16 世纪西欧国家在文化思想发展中的一个时期。"文艺复兴"的原意就是"在古典规范的影响下，艺术和文学的复兴"。当时，资本主义开始在西方社会萌芽，它动摇了中世纪的社会基础，也确立了个人的价值，肯定了现实生活的积极意义，形成了与宗教神权文化相对立的思想文化——人文主义。

（1）建筑

以意大利为中心的文艺复兴建筑，对以后几百年的欧洲及其他许多地区的建筑风格都产生了广泛持久的影响。文艺复兴式建筑最明显的特征是不再追寻中世纪时期的哥特式建筑风格，而在宗教和世俗建筑上重新采用古希腊、古罗马时期的柱式构图要素，来塑造理想中古典社会的协调秩序。他们一方面采用古典柱式，另一方面又灵活变通，大胆创新，甚至将各个地区的建筑风格同古典柱式融合在一起。他们还将文艺复兴时期的许多科学技术上的成果，如力学上的成就、绘画中的透视规律、新的施工机具等运用到建筑创作实践中去。他们认为这种古典建筑，特别是古典柱式构图体现着和谐与理性，并同人体美有相通之处，这些正符合文艺复兴运动的人文主义思想。

一般认为，15 世纪佛罗伦萨大教堂的建成，标志着文艺复兴建筑的开端（图 8-87）。穹顶是文艺复兴早期建筑的代表作，它把文艺复兴时期的屋顶形式和哥特式建筑风格完美地结合起来，有明显的过渡特征。而在文艺复兴时期，建筑的类型、形制和形式都比以前丰富了（图 8-88）。建筑师在创作中既体现统一的时代风格，又十分重视表现自己的艺术个性。总之，文艺复兴建筑，特别是意大利文艺复兴建筑，呈现出空前繁荣的景象，是世界建筑史上一个大发展和大提高的时期。

图8-87 意大利佛罗伦萨大教堂的穹顶

图8-88 圣马可学校

（2）家具

15 世纪意大利家具装饰细节丰富，尺寸偏大，但缺少分类。文艺复兴时期最著名、最精致的家具是一种意大利式传统婚礼的大箱子（图 8-89），出自佛罗伦萨的工坊。有些大箱子是涂有金色的、精心雕刻的浮雕作品，题材为螺旋形饰、毛茛叶饰的壁缘、水果和花卉的垂花饰和儿童（如丘比特）图案等古典装饰；另外大箱子则以精细的镶嵌工艺为特点。而床的基本形式由一个木框架和四个立柱组成，框架的四个角支撑着罩篷，布帘便从罩篷上垂挂下来。床的装饰重点主要包括"靠头板"装饰着精致的雕刻；"床柱"被雕刻上女像或者萨宾胸像；昂贵的织物直到 16 世纪中叶都是床的主要装饰物。床日益变得华丽起来（图 8-90）。

图8-89 传统的婚礼箱

图8-90 文艺复兴时期的床

（3）印刷

15 世纪初，欧洲开始出现印刷术。欧洲现存最早的

有确切日期的雕版印刷品是1423年德国南部的《圣克利斯托菲尔》画像。中国的活字印刷术传入欧洲后，德国的五金工人古登堡把中国的造纸术、油墨制作和活字印刷术结合在一起，经过多年探索，终于在1450年前后首次实现了金属活字印刷。1455年，古登堡运用金属活字印刷出真正完整的书籍《圣经》，文字分两栏编排，版面工整，插图和文字分别印刷在不同页面上，使阅读更加方便。1473年英国第一个出版人威廉·坎克斯顿印刷了许多宣传宗教内容的广告，张贴在伦敦街头，这是西方最早的印刷广告。

文艺复兴时期，平面设计领域一个非常重大的进展就是出现了现代意义的版面设计，即利用金属活字与插图版配合进行拼版，版面灵活而富有变化。如安东·科伯格在1493年设计出版的《纽伦堡年鉴》（图8-91），篇幅巨大，内容包罗万象，插图和文字进行灵活地混合排版，是当时的"百科全书"。

图8-91 1493年的《纽伦堡年鉴》内页

2. 巴洛克风格

所谓"巴洛克"，从词义上是指形状不规则的珍珠。最初人们借用巴洛克这个词来嘲弄那种具有夸张的、做作的艺术风格，在当时具有贬义，认为它的华丽、炫耀的风格是对文艺复兴风格的贬低。但现在已公认巴洛克是一种艺术风格，追求动感、夸张的尺度，形成了一种极富强烈、奇特的设计风格。巴洛克风格最早产生于意大利，之后影响欧洲天主教盛行的国家，传播极广。巴洛克风格的艺术设计主要为封建贵族和教会服务，是得到他们支持和保护的官方正统艺术。

（1）建筑

巴洛克建筑风格是17—18世纪在意大利文艺复兴建筑基础上发展起来的一种建筑和装饰风格。一批中小型教堂、城市广场和花园别墅设计追求新奇复杂的造型，以曲线、弧面为特点（图8-92），如华丽的破山墙、涡卷饰、人像柱、深深的石膏线，还有扭曲的旋制件、翻转的雕塑，突出的喷泉、水池等动感因素，打破了古典建筑与文艺复兴建筑的"常规"。其特点是外形自由，追求动态，喜好富丽的装饰和雕刻、强烈的色彩，常用穿插的曲面和椭圆形空间。典型实例有罗马的圣卡罗教堂（图8-93）。

图8-92 巴洛克式图案　　图8-93 圣卡罗教堂

古典主义者用"巴洛克"来称呼这种被认为是离经叛道的建筑风格。这种风格在反对僵化的古典形式，追求自由奔放的格调和表达世俗情趣等方面起了重要作用，对城市广场、园林艺术以至文学艺术部门都产生着影响，一度在欧洲广泛流行。巴洛克风格打破了对古罗马建筑理论家维特鲁威的盲目崇拜，也冲破了文艺复兴晚期古典主义者制订的种种清规戒律，反映了向往自由的世俗思想。另一方面，巴洛克风格的教堂富丽堂皇，而且能烘托出相当强烈的神秘气氛，也符合天主教会炫耀财富和追求神秘感的要求。因此，巴洛克建筑从罗马发端后，不久即传遍欧洲，以致远达美洲。但有些巴洛克建筑过分追求华贵气魄，甚至到了烦琐堆砌的地步。

（2）室内装饰

巴洛克风格的住宅和家具设计具有真实的生活且富有情感，更加适合生活的功能需要和精神需求。巴洛克家具的最大特色是将富有表现力的装饰细部相对集中，简化不必要的部分而强调整体结构。在家具的总体造型与装饰风格上与巴洛克建筑、室内的陈设、墙壁、门窗严格统一，创造了一种建筑与家具和谐一致的总体效果（图8-94）。

总之，巴洛克风格的主要特点为追求豪华享乐、激情浪漫，强调运动与变化、空间感和立体感以及综合性，并且具有浓重的宗教色彩。

图8-94 巴洛克风格的室内装饰

3. 洛可可风格

洛可可一词原意为建筑装饰中一种贝壳形图案，由此引申为一种纤巧、华美、富丽的艺术风格或样式。17世纪末建筑师、装饰艺术家马尔列在金氏府邸的装饰设计中大量采用曲线形的贝壳纹样，由此而得名。洛可可风格最初出现于建筑的室内装饰，以后扩展到绘画、雕刻、工艺品和文学领域。

洛可可风格的室内设计多用明快的色彩和纤巧的装饰，家具也非常精致而偏于烦琐（图8-95），不像巴洛克风格那样色彩强烈、装饰浓艳。其装饰多用不对称手法和自然题材作曲线，喜欢用弧线、

图8-95　洛可可式家具

旋涡和S形曲线等装饰纹样，尤其爱用贝壳、山石、花草和弓箭等作为装饰题材，卷草舒花，细腻柔媚，缠绵盘曲，连成一体（图8-96）；天花和墙面有时以弧面相连，转角处布置壁画；常用大镜子作装饰、水晶灯强化效果；色彩娇艳、光泽闪烁，象牙白和金黄色是其流行色。在室内装饰和家具配置上，造型的结构线条具有婉转、柔和、造型优雅和安逸等特点。代表作有尚蒂依小城堡的亲王沙龙、巴黎苏比斯饭店的沙龙和德国波茨坦无忧宫（图8-97）等。洛可可世俗建筑艺术的特征是轻结构的花园式府邸，而代表作是巴黎苏比斯府邸公主沙龙和凡尔赛宫的王后居室。洛可可风格排斥古典主义的严肃、理性和端庄的表现手法，也不同于巴洛克风格那种雄伟的宫殿建筑，而追求华美、艳丽、闲适和享乐。纤弱娇媚、华丽精巧、甜腻温柔和纷繁琐细是洛可可风格的基本特点。洛可可风格反映了法国路易十五时代宫廷贵族的生活趣味，因此又被称为"路易十五式"，是18世纪欧洲流行的主流艺术样式。

图8-96　洛可可式教堂内部

图8-97　无忧宫内部

8.3 西方近现代设计历程

西方近现代设计的主要成就体现在工业设计及建筑设计上，随着科学技术的发展和思想理念的进步，在平面设计方面也有很大的突破。在这个过程中，出现了许多才华横溢的设计师和诸多不同的设计风格和理念。

8.3.1 早期工业时期的设计

早期工业时期是指从18世纪中后期到20世纪初，即欧洲工业革命开始到第一次世界大战结束，是由手工艺设计到现代工业设计的过渡时期。其发展过程充分体现了设计领域中酝酿、探索、根本变革的艰难复杂的历程，体现了技术和经济因素对于设计的影响和推动作用。

1. 新古典主义

新古典主义是指资本主义初期最先出现在文化上的一种思潮，在建筑设计史上指18世纪60年代开始在欧美盛行的一种复兴古典风格的形式。在此历史时期，欧美各国的古典建筑形制出现复兴，新建筑在萌芽，建筑的结构和形式发生了划时代的变化，大多数的城市中心在此时期形成。设计师们重拾古希腊、古罗马时期和谐、完美、崇高的建筑风格。这其中，古希腊时期的神庙建筑显示出其辉煌而深远的影响；但又反映出资产阶级思想的理性和简约的设计理念。

新古典主义的设计追求古典风格和简洁、典雅、节制的品质以及"高贵的纯朴和壮穆的宏伟"。在建筑上追求建筑物体形的单纯、独立和完整，细节的朴实，形式符合结构逻辑，并且减少纯装饰性的构件，显示了人们对于理性的向往。法国巴黎万神庙、星形广场凯旋门、大不列颠博物馆（图8-98）、柏林宫廷剧院、维也纳议会大厦、克里姆林宫和美国国会大厦（图8-99）等都是新古典主义的典型建筑。

新古典主义表现在产品设计方面，主要以家具设计为代表。从风格上而言，新古典主义放弃了洛可可式过分矫饰的曲线和华丽的装饰，追求合理的结构和简洁的形式，构件和细部装饰喜用古典建筑式的部件。比如当时的一些座钟和家具等，样式简洁、典雅，富有理性（图8-100和图8-101）。

图8-98 英国大不列颠博物馆

图8-99 美国国会大厦

图8-100 新古典主义座钟

图8-101 新古典主义家具

2. 浪漫主义

浪漫主义是18世纪下半叶至19世纪上半叶活跃于欧洲艺术领域中的另一主要艺术思潮，源于工业革命后的英国。它回避现实，向往中世纪的世界观，崇尚传统的文化艺术。浪漫主义要求发扬个性自由，提倡自然天性的同时，用中世纪艺术的自然形式来对抗机器产品。浪漫主义追求非凡的趣味和异国情调。由于浪漫主义反对工业化生产，也就无法解决工业条件下的设计问题，并且对后来反对机械化的英国工艺美术运动产生了深远的影响。

浪漫主义建筑表现为哥特复兴并带有异国情调，因此又被称为哥特复兴式，它向往田园、提倡道德、崇尚传统，其影响范围较小。代表作有英国国会大厦（图8-102）、伦敦塔桥（图8-103）和"英—中式花园"等。

图8-102 英国国会大厦

图8-103 伦敦塔桥

这一时期，平面设计也出现突破式发展。由于蒸气动力印刷机和造纸机的发明与改进带来了印刷、排版技术的突破性的革命，大大降低了印刷成本，使印刷品能够真正服务大众、服务社会。字母不再是组成单词的一个部分，其本身也被要求具有商业象征性，能够以独具个性、特征鲜明、强烈有力的形式起到宣传的作用，这种要求造成字体设计的兴盛。在19世纪初叶短短的几十年中，涌现出了无数种新字体。而照相机的发明，成为人类探索捕捉视觉形象过程中的伟大成就。它对平面设计的发展影响巨大，尤其在其应用到印刷制版技术后，更是给平面设计开创了一片新的天地（图8-104和图8-105）。

图8-104 19世纪平面设计之一

图8-105 19世纪平面设计之二

3. 折中主义

折中主义是为了弥补新古典主义和浪漫主义建筑的局限性，模仿历史上的各种建筑风格，或自由组合历史上各种样式，也称集仿主义。巴黎歌剧院（图8-106）、巴黎圣心教堂（图8-107）和罗马祖国祭坛等是其代表作。

图8-106 巴黎歌剧院

图8-107 巴黎圣心教堂

19世纪在建筑设计、平面设计和服装设计等方面，广泛流行一种"维多利亚风格"，因为这个时间段恰逢英国维多利亚女王在位，故有此称谓。维多利亚风格重新诠释古典装饰、扬弃机械理性美学，它经历了工业革命之后的文化反思和革新，产生了以折中的古典主义作为主体的成果。这种风格融合了新形态的哥特、文艺复兴、巴洛克风格，与折中主义息息相关。维多利亚风格的影响主要波及平面印刷（字体）、手工艺（瓷器）、画作技巧（油画）、建筑式样（外观）等方面（图8-108和图8-109），显著特点就是对中世纪艺术的推崇，其设计感情奔放、色彩绚烂，显得豪华瑰丽、装饰烦琐，具有强烈的视觉冲击力，但相对

忽略功能,略显轻薄,易给人以矫揉造作之感。在当时,其繁复矫饰的风格反而有助于现代人逃脱冰冷严肃的工业科技生活,去追求中世纪浪漫年代西方上流社会所代表的优雅与高贵。更重要的是,维多利亚风格经历了工业革命与现代艺术的洗礼之后,这种辩证的冲击与思考,也表达了古典美学在现代社会中理应呈现的合理角色与姿态。

🔼 图8-108 维多利亚时期字体设计　　🔼 图8-109 维多利亚时期服饰

4. 工艺美术运动

工艺美术运动是工业时期早期影响最为深远的设计运动之一。工艺美术运动19世纪下半叶起源于英国,其发端是针对家具、室内产品、建筑的工业化大批量生产所造成的设计水准下降的局面而提倡的一种设计理念。工艺美术运动以追求自然纹样和哥特式风格为特征,旨在提高产品质量,复兴手工艺品的设计传统。

工艺美术运动倡导师承自然,从大自然中汲取营养,而不是盲目地抄袭旧有的样式;要求忠实于材料本身的特点,反映材料的真实质感;强调设计的实用性和民主特性,提倡设计为大众服务;反对使用钢铁、玻璃等工业材料,反对工业化,推崇手工业。

工艺美术运动的代表人物是英国的威廉·莫里斯(William Morris,1834—1896)。当他在英国伦敦举行的第一届世界博览会看到大量的粗陋、为装饰而装饰的工业产品后,以约翰·拉斯金(John Ruskin,1819—1900)的设计理论为指导,联合一批志同道合者发起了设计改良运动。他在自己的设计事务所中,设计的壁纸及挂毯都体现了浓郁的田园特色和乡村别墅的风格,而他为自己所建造的住宅"红屋"(图8-110)也被视为英国工艺美术运动的标志之一。此外,该运动的代表人物还有C.F.A.沃塞(Charles Francis Annesley Voysey,1857—1941)、德莱赛(Christopher Dresse,1834—1904)等(图8-111和图8-112)。

🔼 图8-110 莫里斯设计的红屋

🔼 图8-111 沃塞设计的图案　　🔼 图8-112 德莱赛设计的茶壶

总的来讲,工艺美术运动的风格特征主要是强调手工艺,明确反对机械化生产;推崇自然主义、东方装饰和东方艺术的特点,采用大量卷草、花卉、鸟类为装饰元素;提倡中世纪的哥特样式,讲究简单、朴实无华和良好的功能;主张诚恳的"有良心"设计,反对设计上哗众取宠和华而不实的趋向。工艺美术运动对于设计改革的贡献是重要的,它首先提出了"美与技术结合"的原则,主张美术家从事设计,反对"纯艺术";同时,工艺美术运动的设计强调"师承自然"、忠实于材料和使用目的,从而创造出了一些朴素而适用的作品。但工艺美术运动也有其先天的局限,它将手工艺推向了工业化的对立面,这无疑是违背历史发展潮流的,由此使英国设计走了弯路。英国是最早工业化和最早意识到设计重要性的国家,但却未能最先建立起现代工业设计体系,原因正在于此。

5. 芝加哥学派

芝加哥学派起源于美国芝加哥,主要表现在建筑方面的突破。在结构上,运用了高层金属框架和箱型基础,其主特征为框架结构和空间自由划分;强调从内而外进行设计,注重内部功能,强调结构的逻辑表现。建筑物一般是"三段式"的构成形式,同时保持着古典立面与横向网窗,突破了传统建筑的沉闷之感。这一学派的代表人物是建筑设计师沙利文(Louis H.Sullivan,1856—1924),其著名理念就是"形式服从功能"。芝加哥学派强调建筑要以突出功能为主,遵循形式服从功能的基本原则,明确了功能与形式的主从关系,力图摆脱折中主义的羁绊,使之更加符合新时代工业化精神(图8-113)。在此期间,这一学派探索钢结构等新技术在高层建筑中的应用并取

得不凡成就,其建筑既保持了古典建筑艺术的庄重典雅,又以其简洁的立面反映了工业化的精神（图8-114）。

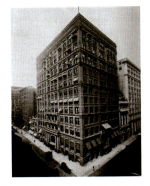

图8-113　家庭保险公司大楼　　图8-114　Monadock大厦

第二代芝加哥学派的代表人物是弗兰克·劳埃德·莱特（Frank Lloyd Wright，1869—1959），作为经历了美国工艺美术运动的著名建筑设计师，他的设计观念主要有：一是注重建筑与环境的关系，使之形成和谐、统一的整体环境；二是注重室内空间的合理性，空间舒展自由，注重小空间的流动性，内部空间可以自由开合；三是采用天然材料，以求得与自然界的协调；四是受日本文化的影响，强调室内空间和陈设着重低层布局。莱特根据美国中西部的草原特色，融合浪漫主义风格创造了著名的"草原住宅"（图8-115），这一类建筑屋顶坡度小，挑梁深远，未设阁楼和地下室，运用长排窗强调了建筑的低矮印象。同时，莱特采用完全自然而富有肌理感的原木料建造，让木料的自然美完整地表现出来。这种建筑是未受欧洲文化影响的纯美国式建筑。莱特的大部分设计作品都是私家别墅，他总是根据不同的环境设计出独具风格的别墅。1936年，他设计的"流水别墅"充分展示出了他的"有机建筑"的设计理念，将建筑物与自然景观的有机结合做得近乎完美，也成为现代建筑史的里程碑作品。而建成于1959年美国纽约的古根海姆美术馆，则是他在公共建筑设计方面的一个代表作品（图8-116）。

图8-115　罗宾别墅　　图8-116　纽约古根海姆美术馆

6. 新艺术运动

"新艺术"是流行于19世纪末和20世纪初的一种建筑及实用艺术的风格。新艺术运动在设计发展史上标志着由古典传统走向现代运动的一个必不可少的转折点，影响十分深远。新艺术运动的发源地是法国，但其影响涉及荷兰、比利时、意大利、西班牙、德国、奥地利、俄罗斯和美国等地。新艺术运动反对机械化批量生产，强调艺术与技术结合，从自然和东方艺术中汲取营养，主要运用植物和动物的纹样，用有机自然的曲线形成构图中心。

作为"新艺术"发源地的法国，在开始之初不久就形成了两个中心：一个是首都巴黎；另一个是南斯市（Nancy）。其中巴黎的设计范围包括家具、建筑、室内、公共设施装饰、海报及其他平面设计，而后者则集中在家具设计上。1889年由桥梁工程师居斯塔夫·埃菲尔（Guistave Eiffel，1832—1923）设计的埃菲尔铁塔（图8-117）堪称法国"新艺术"运动的经典设计作品。法国的新艺术运动追求华丽、典雅的装饰效果，常采用以动植物纹为基础的弯曲而流畅的线条。法国新艺术运动的代表人物是埃克多·吉马德（Hector Guimard，1867—1942），最有影响力的作品是他为巴黎地铁所作的设计，当时所有地铁入口的栏杆、灯柱和护柱全都采用了起伏卷曲的植物纹样，因而他的设计被称为"地铁风格"（图8-118）。而在平面设计方面，法国的新艺术运动也取得出色成就，被设计界公认为是现代商业广告的发源地。著名的代表人物有"现代广告之父"儒勒·舍雷（Jules Chéret，1836—1932）（图8-119）、图鲁斯·劳特累克（Toulouse Lautrec，1864—1901）、皮埃尔·波那尔（Pierre Bonnard，1867—1947）以及阿尔丰斯·穆沙（Alphose Mucha，1860—1939）等。

图8-117　埃菲尔铁塔

图8-118　吉马德设计的地铁入口的栏杆　　图8-119　舍雷的海报

比利时新艺术运动的代表作是霍尔塔（Victor Horta, 1867—1947）设计的布鲁塞尔都灵路 12 号住宅。在该建筑中，霍尔塔设计的著名的"比利时线条"（或称鞭线）与建筑结构或内部构造联系紧密，相得益彰（图 8-120）。另一位代表性人物凡·德·威尔德（Henry van de Velde, 1863—1957）的影响同样深远，他在德国期间设计了一些体现新艺术风格的银器和陶瓷制品，简练而优雅。由于他涉猎广泛，其设计逐渐呈现着 20 世纪功能主义特点的设计风格。

而整个新艺术运动中最富天才和创新精神的是西班牙建筑师安东尼·高迪（Antonio Gaudi, 1852—1926），他汲取了东方风格与哥特式建筑的结构特点，并巧妙结合自然的形态，在建筑作品中表达出强烈的仿佛万物生长似的动感，具有独特的魅力和浪漫主义气息，设计中带有强烈的表现主义色彩。西班牙巴塞罗那的神圣家族教堂、古埃尔公园（图 8-121）、米拉公寓（图 8-122）、巴特罗公寓（图 8-123）等都是他的杰作。

图8-124　雷迈斯克米德设计的餐具　　图8-125　德累斯顿生产的挂钟

在美国的设计领域中，受新艺术运动影响的著名设计师是威尔·H.布拉德利（Will H.Bradley, 1868—1962），他堪称新艺术图形设计的代表，他的《孪生姐妹》被评论家视为"美国的第一张新艺术招贴"。另一代表人物路易斯·康夫特·蒂夫尼（Louis Comfort Tiffany, 1848—1933）是玻璃艺术品设计大师。他不仅设计了 19 世纪 90 年代后期美国社会最具流行时尚的台灯——彩绘玻璃台灯（图 8-126），而且在 19 世纪末 20 世纪初推出了著名的"法夫赖尔"花瓶系列，在玻璃设计领域取得独一无二的成就。

图8-126　蒂夫尼设计的彩绘玻璃台灯

图8-120　比利时线条　　图8-121　古埃尔公园

图8-122　米拉公寓　　图8-123　巴特罗公寓外立面

在德国，新艺术运动的特点为几何形式构图。其代表人物是瑞恰德·雷迈斯克米德（Richard Riemerschmid, 1868—1957），他于 1900 年设计的餐具标志着对于传统形式的突破，这是对餐具及其使用方式的重新思考，迄今仍不失为优异的设计作品（图 8-124）。1912 年，由德国德累斯顿一家工场生产的挂钟便完全采用了几何形式的构图，一经出品便畅销不衰。这些都显示出德国新艺术运动的理性化倾向（图 8-125）。

总的来说，新艺术在本质上仍是一场装饰运动，但它用抽象的自然花纹与曲线，脱掉了守旧、折中的外衣，是现代设计简化和净化过程中的重要步骤之一。新艺术风格并不是一种固定的模式，既有非常朴素的直线或方格平面构图，也有极富装饰性的优美造型。在欧洲的不同国家，新艺术运动拥有不同的风格特点，甚至于名称也不尽相同。法国、荷兰、比利时、西班牙、意大利等称之为"新艺术"，作品比较倾向于艺术型，强调形式美感；而德国则称之为"青年风格"；奥地利的维也纳称它为"分离派"；斯堪的纳维亚各国则称之为"工艺美术运动"。从风格特点方面，比利时、法国、西班牙的新艺术作品比较倾向于艺术型，强调形式美感；而北欧的德国、奥地利和斯堪的纳维亚各国则倾向于设计型，强调理性的结构和功能美。

7. 麦金托什与维也纳分离派

麦金托什（Charles R.Mackintosh, 1868—1928）

是英国格拉斯哥的一位设计师。他在英国19世纪后期的设计中独树一帜,并对奥地利的设计改革运动维也纳"分离派"产生了重要影响。麦金托什的主要设计特色是一种高直、清瘦的垂直线条,体现出植物生长垂直向上的活力。他的职业生涯中设计的大量家具、餐具和其他家用产品都具有高直的风格(图8-127),有些对于形式的追求影响到了产品的结构与功能。他所设计的著名的椅子一般都是坐起来不舒服的,并常常暴露出实际结构的缺陷,制造方法上也无技术性创新。为了缓和刻板的几何形

图8-127 麦金托什设计的高直式座椅

式,他常常在油漆的家具上绘出几枝程式化了的红玫瑰花饰。在这一点上,他与工艺美术运动的传统相距甚远。

维也纳分离派出现的时间与新艺术运动几乎同时,由一群先锋派艺术家、建筑师和设计师组成的团体,也有人将其列入新艺术运动的范畴中,该组织以"为时代的艺术——艺术应得的自由"为口号,声称要与传统的美学观及正统的学院派分离故而得名。其代表人物有霍夫曼(Joseph Hoffmann,1870—1956)、莫瑟(Koloman Moser,1867—1918)和奥布里奇(Joseph M. Olbrich,1867—1908)(图8-128)。霍夫曼本人深受麦金托什的影响,喜欢规整的构图,并逐渐演变成了具有鲜明个性风格的方格网形式,被称为"棋盘霍夫曼"。他所设计的大量金属制品、家具和珠宝都采用了正方形网格的构图(图8-129)。总的来说,相对于新艺术运动最有影响力的作品而言,维也纳分离派的设计更接近于现代主义。同时期的另一位维也纳建筑师阿道

图8-128 奥布里奇作品

夫·卢斯(Adolf Loos,1870—1938)在设计思想上更为激进。1908年,他发表的一篇名为《装饰即罪恶》的文章,反对传统及折中主义,在当时影响极大。维也纳分离派在某种程度上可以说是现代主义的先行者。

8. 德意志制造联盟

1907年,德意志制造联盟成立于德国慕尼黑,由一群热心设计教育与宣传的艺术家、建筑师、设计师、企业家和政治家组成,致力于推进德国工业设计的水平。这一组织的目标是"通过艺术、工业与手工艺的合作,用教育、宣传及对有关问题采取联合行动的方式来提高工业劳动的地位"。德意志制造联盟不像工艺美术运动与新艺术运动那样反对工业化、强调手工艺,而是强调美学与机械制造的统一。

图8-129 霍夫曼设计的银质花篮

对于联盟的理想做出最大贡献的人物是一位在普鲁士贸易局工作的官员穆特休斯(Herman Muthesius,1861—1927),同时他也是一位建筑师。由于认识到设计教育的重要性,穆特休斯建议将柏林美术学校、德累斯顿美术学校和布莱兰美术学校都改成建筑与工艺美术学校,并主张"要以合理、客观、功能第一与毫无装饰的新观念来代替传统的美术观念"。

而在联盟的设计师中,最著名的是彼德·贝伦斯(Peter Behrens,1868—1940)。他早期从事建筑设计工作,1904年开始积极参与德意志制造同盟的组织工作,同时又利用担任杜塞尔多夫艺术学院校长的职位从事设计教育的改革。1907年,他受聘于德意志通用电器公司(AEG),作为设计顾问全面负责公司的建筑设计、产品设计以及视觉传达设计。他以统一化、规范化的整体企业形象设计创造了现代企业形象设计(CI设计)的先河(图8-130)。在1909年,他为AEG设计的透平机制造车间与机械车间(图8-131),由于造型简洁,摒弃了任何附加的装饰,适宜于功能要求而被称为"第一座真正的现代建筑"。他为AEG设计的企业标志,一直沿用至今,成为欧洲最著名的标志之一。另外,他运用简单的几何形式设计的功能主义风格的电风扇、台灯、电水壶等电气产品,成为制造同盟设计思想的典范事例。贝伦斯的贡献还在于他所培养的学生中出现了三位现代主义设计大师,即格罗皮乌斯、密斯和柯布西埃。因此,他被誉为现代主义设计运动的奠基人。

图8-130　贝伦斯的视觉传达设计　　图8-131　贝伦斯设计的厂房

8.3.2　成熟工业时期的设计

20世纪20年代至60年代，是广义的成熟工业时期。20世纪20年代，随着现代工业社会的成型，适应于工业化生产体制的社会结构也逐渐形成，大众消费市场基本发育健全。这一时期，欧洲现代艺术思潮风起云涌，改变了人们传统的审美趣味，为更富有时代气息的设计观念和设计思潮的出现奠定了基石。现代设计以鲜明、独立而完整的体系立足于技术、艺术与经济的交点上，成为一门独立的边缘学科被纳入人类文明的创造活动之中。

1．新建筑运动

现代主义运动，严格地说是从建筑领域开始的。公认的现代主义奠基人是瓦尔特·格罗皮乌斯（Walter Gropius，1883—1969）、密斯·凡·德·罗（Luding Mies van der Rohe，1886—1969）和勒·柯布西埃（Le Corbusier，1887—1965），他们被称为"现代建筑三大支柱"，他们都以开创性的现代主义设计理念而闻名于世。

格罗皮乌斯是重要的建筑革新家。1911年，格罗皮乌斯在法古斯工厂鞋楦车间（图8-132）的建筑设计中大胆采用轻巧的钢架结构

图8-132　法古斯工厂

和大面积玻璃墙面取代笨重的立柱和墙壁，取得轻巧、明亮和简洁的效果，这种手法后来成了现代建筑最常用的设计语言。1914年，格罗皮乌斯在为德意志制造同盟的科隆展览会办公楼设计时，再一次使用了玻璃幕墙的设计样式。他创造了这种新的建筑手法和语汇，促进了建筑设计原则和方法的革新。1919年4月1日，他成立了著名的"包豪斯"学校，并在迪索设计了著名的包豪斯校舍。

现代主义设计的先行者和建筑大师密斯提出"少就是多"，成为现代主义设计的口号。他主张建筑要有时代特点，必须满足现实与功能的需要；他重视结构和建造方法的革新，这也是他对装饰的态度。其代表作有1929年巴塞罗那世界博览会的德国馆（图8-133）和为之专门设计的巴塞罗那椅。这一作品成为现代建筑和工业设计的里程碑。1931年，他接替格罗皮乌斯担任包豪斯校长。1937年他移居美国，在伊利诺伊理工学院担任建筑系主任，从事教学和设计工作。在那里，密斯完成了他的大部分钢架玻璃幕墙的摩天大楼的设计，如著名的纽约西格拉姆大厦（1958）。1962—1968年，密斯为德国设计了德国柏林新国家美术馆（图8-134），是一个几乎不需要进行任何切割的巨大正方形。与巴塞罗那的德国馆相比，其晚年的设计更加追求纯粹、简练的造型。

图8-133　巴塞罗那世博会的德国馆　　图8-134　德国柏林新国家美术馆

柯布西埃在推进现代主义设计理念的传播上，十分激进，被誉为"开创现代主义建筑的鼻祖"。1921年，柯布西埃的建筑评论论文集《走向新建筑》阐明了他的基本观点："住宅是居住的机器。"他主张用机器的理性来创造一种满足人类实用要求、功能完美的"居住机器"，并大力提倡工业化的建筑体系。其代表作有萨伏伊别墅、新精神馆、马塞公寓（图8-135）等。20世纪50年代以前，柯布西埃是理性主义、功能主义的坚定热情的鼓吹者和实践者，是国际风格的主要领袖。50年代以后，从其设计的著名的朗香教堂（图8-136）开始转向了表现主义。他的建筑活动广泛、作品丰富，在建筑形体和空间处理上有独创精神，他把现代建筑以及规划运动推广到前所未有的深度及广度，对现代主义建筑和后现代建筑都有较大的影响和启发。

2．艺术革命对现代设计的影响

20世纪初，现代设计在标准化与合理化理想发展的同时，一系列欧洲艺术运动正在蓬勃兴起，如表现主义、构成主义、未来主义、立体主义和风格主义等，它们力图定义

图8-135 马塞公寓

图8-136 朗香教堂

在工业文明条件下美学的形式与功能。尽管这两种发展乍看起来并无直接联系,一个是基于工业生产的压力;而另一个则是基于艺术理论与价值。但两者所用的术语和概念却惊人地相似,即工业设计与艺术在很多方面已走到了一起。这场艺术革命所产生的一系列思潮对于工业设计产生了深远影响。

20世纪的表现主义在造型艺术中,强调艺术家的主观精神和强烈的表现感,从而导致在方法上对客观形象作夸张、变形乃至怪诞的手法处理,其直接影响到建筑设计方面。1919—1920年德国建筑家艾利克·门德尔松(Eric Mendelson,1887—1953)设计的波茨坦市爱因斯坦天文台(图8-137),整个建筑采用了令人捉摸不定的、没有明确的转折和棱角的流线型造型,被誉为表现主义建筑的典型。与他同时期的建筑家汉斯·珀尔齐格(Hans Poelaig,1869—1936)设计的柏林大剧院也属于这种风格。

图8-137 爱因斯坦天文台

构成主义又名结构主义,是十月革命前夕在俄国流行的主要前卫艺术流派。其赞美工业文明,崇拜机械结构中的构成方式和现代工业材料,并力图广泛地运用于造型艺术和设计中。1919年,塔特林(Vladimir Tatlin,1885—1953)受十月苏维埃文化部的委托创作了"第三国际纪念碑"(图8-138),是设计家开始运用构成主义思想进行探索的最早建筑方案。这座未建成的建筑预设利用新材料和新技术来实现理性的结构表达,既具有建筑的实用功能,又是集雕塑、建筑与工程于一身的抽象构成。构成主义的设计作品经常被视为系统的简化或者抽象化。在平面设计方面,如亚历山大·罗德欣柯(Alexander M. Rodchenko,1891—1956)设计的《战舰波将金号》电影海报(图8-139)、莫斯科出版社宣传海报等,其目标是要透过结合不同的视觉元素以构筑新的画面。而康定斯基的明信片设计与他的抽象主义绘画同属构成主义的风格。

图8-138 塔特林的第三国际纪念碑手稿　　图8-139 《战舰波将金号》电影海报

未来主义是由意大利诗人、作家马里内蒂发起的,主张艺术应当反映现代机器文明,反应速度、力量和科技,是狂热的反传统的激进派。在未来主义者眼中,汽车、飞机、工业化的城镇等充满了魅力。"未来主义"的建筑观认为在由混凝土、钢和玻璃组成的建筑物上没有图画和雕塑装饰,粗犷得像机器一样简单,需要多高就多高,需要多大就多大,只有它们天生的轮廓和体形给人以美。这些观点虽然带有一些片面性和极端性质,但它的确是到第一次世界大战前为止,西欧建筑改革思潮中最激进、最坚决的一部分,也最肯定、最鲜明和最少含糊与妥协的观点。其代表人物安东尼奥·圣埃利亚(Antonio Santelia,1888—1917)设计的契塔诺瓦城"新城市"(图8-140)中的"有缆车的火车站和航空港"等虽然没有得到实施,但他对于现代建筑的理解和对城市规划的设想都表达了他"以技术改造文化"的设计观点。而未来主义对于平面设计的影响在于促进了自由文字风格的形成,使文字抛开意义,成为视觉的因素或者类似绘画图形一样的素材(图8-141)。

图8-140 "新城市"手稿

图8-141 Merz杂志(1920年)

立体主义和未来主义都把普通批量产品作为一种艺术品来表现。对于机器的爱好必然对设计产生影响。例如法国的钟表在一个世纪前曾被设计成微型的希腊神庙,而在1929年则被古尔登设计成一件立体主义的雕

塑（图8-142）。此前瑞典雕塑家尼尔森于1920年设计的扬声器（图8-143），是一尊机器偶像。这些手法与18世纪矫揉造作之风并无本质区别，但它们毕竟预示着某种重要的东西，即人们已开始用一种新的方法来研究工业产品。立体主义追求找到描绘对象的实质表达对象的精神，达到神似，而不是简单的表面写实主义再现。在具体的创作上，立体主义把对象发

图8-142 古尔登设计的立体主义座钟

展成为基本抽象的几何图形构成，色彩上趋向单纯。立体主义把当时的平面设计从具体的文字、绘画表现手段中逐渐解放出来。它的发展具有某种程度的理性化特点，包含了对于具体对象的分析、重新构造和综合处理的特征，为现代平面设计提供了形式基础（图8-144）。

图8-143 尼尔森设计的扬声器　　图8-144 立体主义作品

风格主义起源于荷兰画家彼埃·蒙德里安（Piet Cornelies Mondrian，1872—1944）创办的《风格》杂志，也称为风格派。风格主义主张以最简单的几何语言来创造新的视觉形象，它表达的是完全抽象的意念，对于20世纪的现代艺术、建筑学和设计都产生了持久的影响。风格派有一个共同的出发点，即绝对抽象的原则，也就是说艺术应完全消除与任何自然物体的联系，而用基本几何形状的组合和构图来体现整个宇宙的准则——和谐。格瑞特·里特维尔德（Gerrit Rietveld，1888—1964）设计的红蓝椅，在形式上源于蒙德里安的作品《红黄蓝》。此外还有他设计的桌子、锯齿椅（图8-145）和施罗德住宅等，作品通过简洁的基本形式和三原色创造出了优美而具功能性的家具与建筑，体现了他将风格派艺术由平面推广到三度空间，并以一种实用的方式体现了风格派的艺术原则。

图8-145 里特维尔德设计的家具

3．包豪斯

在第二次世界大战期间，对全世界设计的未来发展产生重大影响的莫过于包豪斯。1919年4月1日，在德国的魏玛创立了第一所新型的现代设计教育机构——包豪斯国立学校，简称包豪斯（Bauhaus）。在其存在的14年中，包豪斯培养了整整一代现代建筑和设计人才，也培育了整整一个时代的现代建筑和工业设计风格，被誉为"现代设计的摇篮"。

包豪斯的发展主要经历了三个阶段：第一阶段从1919—1925年的魏玛时期，格罗皮乌斯任第一任校长，提出了"艺术与技术新统一"的崇高理想。他招贤纳士，聘任艺术家与工匠授课，形成艺术教育与手工制作相结合的新型教育制度。第二阶段从1925—1932年的迪索时期，包豪斯迁到迪索，由格罗皮乌斯设计的包豪斯新校舍以及各实习车间设计生产的创新产品成为包豪斯走向成熟的标志，这一阶段实行了设计与制作教学一体化的教学方法，成果斐然。第三阶段从1932—1933年的柏林时期，当时的第三任校长密斯着手进行了大幅度的改革，将教学的重点彻底转移到建筑设计上来，课程也因此作了大规模的调整和修改。1931年包豪斯被迫迁往柏林，但由于包豪斯精神为德国纳粹所不容，1933年8月包豪斯被迫关闭。学校中的教员和学生大部分都流散在欧洲各地，1937年以后他们多数移居美国，并在新的国家开始发展，将包豪斯的精神和经验传播到世界各地。

包豪斯学校是现代设计教育的重要基石，其设计教育宗旨可归纳为：一是在设计中提倡自由创造，反对模仿、墨守成规；二是将手工艺与机器生产结合起来，提倡在掌握手工艺的同时，了解现代工业的特点，用手工艺的技巧创作高质量的产品，并能供给工厂大批量生产；三是强调基础训练，从现代抽象绘画和雕塑发展而来的平面构成、立体构成和色彩构成等基础课程成了包豪斯对现代工业设计做出的最大贡献之一；四是实际动手能力和理论素养并重；五是把学校教育与社会生产实践结合起来。这

些内容,即使在今天也仍然具有很强的指导性。

在设计理论上,包豪斯学校提出了三个基本观点:一是艺术与技术的新统一;二是设计的目的是为人服务而不是产品;三是设计必须遵循自然与客观的准则来进行。这些观点对于工业设计的发展起到了积极作用,使现代设计逐步由理想主义走向现实主义。

作为现代设计发源地的包豪斯提倡并实践的功能化、理性化和单纯、简洁、以几何造型为主的工业化设计风格,被视为现代主义设计的经典风格,对20世纪的设计产生了不可磨灭的影响。无论在建筑设计、工业产品设计还是平面设计领域,包豪斯把现代设计运动推向了新的高度,开创了现代设计与工业生产相结合的新天地(图8-146~图8-149)。

图8-146 史密特设计的"包豪斯展览会招贴"

图8-147 拜耶设计的台灯

图8-148 布兰德设计的茶壶

图8-149 密斯设计的范斯沃斯别墅

4. 现代主义设计运动

现代主义与包豪斯的出现是一脉相承的。第一次世界大战之后,工业和科学技术已发展到了一定水平,商品市场更加发达,同时艺术上的变革改变了人们的审美趣味,现代建筑的兴起更是为设计上的现代主义起到了极大的推动作用。先前分散的各种设计改革思潮终于融会到一起,形成了意义深远的现代主义。现代主义的关键因素是功能主义和理性主义,但不等于这两种主义的简单相加。现代主义一方面强调"形式服从功能";另一方面主张"理性主义",以科学的、客观的分析来指导设计,尽可能减少设计中过多的个人意识,从而提高产品的效率和经济性。现代主义主张发挥创造新材料、新技术和新功能在造型上的潜力,反对沿用传统的样式和附加的装饰,从而突破了历史的局限性,为新的设计思想开辟了道路。

现代主义运动首先在德国兴起,后来在法国、奥地利、意大利和美国等国也发展起来。由最先从建筑界开始展现,后来涉及更加广泛的设计领域。现代主义的思潮在欧美的发展过程中,不同国家和地区也有各自的特色。

(1)德国理性主义风格

德国的理性主义风格从包豪斯开始,第一次世界大战后在乌尔姆设计学院得到进一步的巩固和推广。其追求统一、标准化设计,强调美的原则必须建立在理性的、科学的基础上(图8-150)。从表现上来讲,设计形态抽象了,以几何形为主;装饰简化了,以减少主义形式为主。设计作品都显示出一种克制的、理性的、强调技术和功能的意味。如布劳恩公司在产品设计上所体现的冷漠、理性化和系统化(图8-151),从另一个角度完善了国际主义的风格体系。

图8-150 德国理性设计

图8-151 布劳恩公司的收音机

(2)美国商业化设计

从20世纪30年代末开始,现代主义开始了一个新的阶段——美国阶段。源于欧洲大陆的现代主义运动的中心转移到了美国,并且与美国工业设计界注重为企业服务,注重经济效益,注重市场竞争的实用观念一起,逐渐发展成为轰轰烈烈的国际主义运动。美国设计的主流由现代设计(核心是功能主义)转向商业设计(核心是"有计划的商品废止制")。美国的工业设计与商业紧密结合,设计师们为了促进商品销售、增加经济效益,在形式和功能上不断地推陈出新,以流行的时尚来博得消费者的青睐。在这种市场导向下,"促使消费者不断地购买新产品"成为设计的动因。此外在两次大战期间,由于空气动力学研究的发展,催生了"流线型"设计,从汽车(图8-152)到家用电器,甚至办公文具(图8-153)都呈现"流线型"风格,成为具有象征性的"时代风格"。在此期间,美国也是世界上第一个把工业设计变成一个独立职业的国家。

图8-152 克莱斯勒汽车

图8-153 流线型削铅笔机

(3) 意大利现代设计风格

意大利现代设计的特点是由于形式上的创新而产生特有的风格与个性。如1936年，尼佐里（Macello Nizzoli，1887—1969）为尼奇缝纫机公司设计了"米里拉"牌缝纫机（图8-154），机身线条光滑、形态优美，被誉为第一次世界大战后意大利重建时期典型的工业设计产品。而在意大利工业设计方面占主导地位的是著名的奥利维蒂公司，1948年尼佐里为该公司设计了"拉克西康80"型打字机，采用了略带流线型的雕塑形式，在商业上取得了很大成功。1950年尼佐里又推出了"拉特拉22"型手提打字机，是一款机身扁平、键盘清晰、外形优美的打字机。该机型的设计对美国的办公机器设计也产生了重大影响。意大利设计界的另一明星是索特萨斯，1969年，他为奥利维蒂公司设计的"情人节"打字机（图8-155）采用了大红的塑料机壳和提箱。同一年他还推出了45型秘书椅，其色彩艳丽，造型别致。索特萨斯把那些原本冷漠的办公机器，设计得色彩斑斓、颇有情趣和更为人性化。在发展过程中，意大利现代设计从纯粹的功能主义转变成为重视人文情怀和环境因素的、富有艺术感染力和创造性的设计。

图8-154 "米里拉"牌缝纫机

图8-155 "情人节"打字机

(4) 斯堪的纳维亚风格

北欧的斯堪的纳维亚包括丹麦、瑞典、芬兰、挪威和冰岛五国。在将现代主义美学与传统的手工艺为基础的工业相结合的过程中，这些国家取得了载入史册的成功。

早在1930年的斯德哥尔摩博览会上，斯堪的纳维亚设计就将德国严谨的功能主义与本土手工艺传统中的人文主义融会在一起，其朴素而有机的形态及自然的色彩和质感在国际上大受欢迎。斯堪的纳维亚风格的设计显示出对生产技术和传统材料的尊重，又满足了20世纪社会和经济的需要，因而在国际设计界独树一帜，影响十分广泛。在产品设计方面，北欧五国显示出了很强的实力，也创造了许多经典的作品。

丹麦设计师汉宁森（Poul Henningsen，1894—1967）设计的许多新型的PH灯具（图8-156），特别是PH-5吊灯和PH洋蓟吊灯至今畅销不衰。它们不仅是斯堪的纳维亚设计风格的典型代表，也体现了艺术设计的根本原则"科学技术与艺术的完美统一"，成为诠释丹麦设计"没有时间限制

图8-156 汉宁森的PH灯具

的风格"的最佳注解。另一位丹麦设计大师雅各布森(Arne Jacobsen，1902—1971) 一生创作了大量的多元设计。他将自身对建筑的独特见解延伸到家饰品，因而催生出如长着三只细腿的蚂蚁椅（ant chair）（图8-157）、蛋椅（egg chair）、天鹅椅（swan chair）、牛津椅（the Oxford chair）等旷世之作，以及雅宅、工厂、展示间、织品、时钟、壁灯与门把等作品。雅各布森的设计至今依然清新无比、极具吸引力，他将自由流畅的雕刻式塑形，以及北欧斯堪的纳维亚设计的传统特质加以结合，使其作品兼具质感非凡与结构完整的特色，被誉为北欧的"现代主义之父"，也是"丹麦功能主义"的倡导人。

斯堪的纳维亚风格将现代主义设计思想与传统的设计文化相结合，在注意产品的实用功能的同时，强调设计中的人文情怀，避免过于理性刻板的几何形式，产生了一种具有"人情味"的设计之美（图8-158）。

图8-157 雅各布森的蚂蚁椅

图8-158 玛利雅的鸭子壶

(5) 日本现代设计风格

高技术与传统文化的平衡是日本现代设计的一个重要特色。日本设计具有朴素、清新、自然的东方情调。同时，日本的高科技产品设计以其小型化和多功能以及对细节的关注立足于市场，将高技术与高情趣自然结合。日本设计在处理传统与现代的关系中寻求到了完美的平衡，既尊重传统工艺的历史地位，又按现代社会需求进行高技术方面的研究和设计；既保持了自己的民族独立性，又能融合到全球的主流设计理念中。不论产品设计、平面设计和环境艺术设计，都有这种体现。通过对细小功能及细节的关注，保持了对传统文化的沿袭。

家用电器是日本工业设计的一个主要内容，著名品牌有索尼、松下、夏普（图8-159）、三洋等。此外，本田汽车（图8-160）、铃木摩托车等也都得到世界设计界的认可。

图8-159　夏普微波炉　　图8-160　本田轻型小汽车

在平面设计方面，著名设计大师龟仓雄策、田中一光、福田繁雄、五十岚威畅等，他们或强调面与空间，或将传统几何形状与现代理念结合，或以极简方式表达东方禅境，或者开创极具个性的字体系统，不同的设计师都用个性鲜明的设计表达他们对于传统与现代的融合（图8-161和图8-162）。而在建筑方面，日本也有众多的著名设计师，比如丹下健三、矶崎新、安藤忠雄、黑川纪章等，他们大都拥有学习西方现代主义思想的经历，但又通过本民族深层文化的不断探究，从建筑与环境的对话、空间意象的把握和材料性能理解等方面寻找到了传统和现代的契合点，从而营造出极具日本现代特色的建筑（图8-163和图8-164）。

图8-163　安藤忠雄设计的光的教堂　　图8-164　黑川纪章设计的中银舱体楼

5. 第二次世界大战后的现代平面设计

(1) 国际主义平面风格

20世纪50年代，瑞士版面风格成为流行世界各国的"国际主义平面设计风格"，它追求在非对称布局前提下的统一性、功能性和理性化，简单明确，传达功能准确，因此很快流行起来。版面中所有的设计因素在一个方格网中工整排列，显示出高度的次序性，无饰线字体的发展及广泛采用具有强烈的现代感，达到高效的视觉传达目的。这种风格成为第二次世界大战后影响最大、国际最流行的平面设计风格（图8-165）。

图8-165　国际主义平面风格

(2) 系统设计和企业形象识别

第二次世界大战后，国际经济复苏。随着系统设计思想的完善，欧洲一些企业经营者也开始意识到了统一的视觉识别系统对于企业发展的重要作用。因此从这时开始，出现了不仅关心产品的系列形象，而且包括了与产品相关的全部造型活动，如公司的标志、名片、包装、广告等，并在字体形式、大小、颜色和间距的设置上都保持一种标准形态，使企业产品系统的统一性更加明显和强烈。这一系统设计方式被称为"企业形象体系"，简称CI。这种设计方法很快受到其他各国企业的注意。20世纪50年代初期，IBM公司（图8-166）导入CI获得巨大成功，"蓝

图8-161　田中一光设计的日本舞乐表演海报　　图8-162　福田繁雄设计"胜利1945"海报

色巨人"给美国的企业带来了极大的震动,许多企业和公司纷纷效仿。70年代初,由于可口可乐公司(图8-167)成功地导入CI设计,在全球创造了统一而富有极大冲击力的新形象,给企业的发展带来了巨大的成功,从而在全球范围内掀起了CI热潮。CI强调设计的目的在于体现企业的运作、管理、销售和经营活动的整体特征,体现企业的完整结构和统一精神,企业形象则应反映企业的完整性格。通过设计的手段使企业建立起独特而统一的视觉识别特征,并使所有的视觉因素系统化、程序化,包括产品设计、包装系统、广告系统、服饰系统、建筑环境系统等,确立起一套企业形象的整体宣传体系。

⬆ 图8-166　IBM标志　　⬆ 图8-167　可口可乐标志

(3)"观念形象设计"与图钉风格

"观念形象设计"的设计思想产生于美国,随着摄影的发展、纸张与印刷技术的改进,平面设计发展到一个新的平台。西摩·切瓦斯特(Seymour Chwast,1931—)是美国观念形象设计的代表人物之一,他的设计理念及其设计作品对当代平面设计界产生了深远的影响。观念形象设计抛弃了以往的刻板设计风格,重视画面的感性思维,重视新媒介的使用以及个人观念的表达。观念形象设计强调视觉形象和艺术的表现,将观念与形象融合。观念形象设计的代表人物也是美国"图钉"设计事务所的核心,他们博采众长,吸收历史上各种设计资料作为参考,将每个页面都设计成不可分割的整体。他们的设计自由、活泼,注重个人观念的表达,形成自由的、综合的、统一的和艺术的"图钉风格"(图8-168和图8-169)。

⬆ 图8-168　切瓦斯特的平面设计　　⬆ 图8-169　切瓦斯特的字体设计

(4)波兰的海报设计

波兰的海报设计具有独特的风格和突出的艺术水准,它同时兼有国家政治要求和设计家个人观念的综合性的表达方式。波兰的设计师进行观念的表达,不是直接采用说教的方式,他们从20世纪现代艺术的立体主义运动、超现实主义运动、表现主义中汲取营养,运用暗示和象征的手法,用较隐喻的方法进行海报设计(图8-170)。

(5)欧洲的"视觉诗人"派

20世纪60年代以来,一种诗意化的视觉传达设计出现在欧洲大陆,即所谓的"视觉诗人"派。他们反对所有保守的传统以及商业化的设计风格,力求在设计中表现出个人的艺术、思想和意识形态立场,把设计视为诗歌一样可以自由发挥才情的手段,广泛使用摄影拼贴、剪辑,流畅自如地运用设计因素,形象经常是支离破碎的,但总体感觉却又非常清晰和完整,把设计探索引向书籍和杂志设计,创造意想不到的形象去传达思想或感情。他们的设计,对丰富世界平面设计具有相当重要的意义(图8-171)。

⬆ 图8-170　波兰海报设计　　⬆ 图8-171　"视觉诗人"派海报

8.3.3　后工业时期的设计

20世纪60年代至20世纪末。这一时期工业生产和科学技术紧密结合,并取得了许多重大成就。"后工业社会"一词是美国社会学家丹尼尔·贝尔(Danniel Bell,1919—)首次提出的,它界定了第二次世界大战后60年代出现的一系列社会变革。与此同时,西方设计思潮不再以现代主义为主导,出现了众多的设计流派。这一时期,也有人笼统地称其为后现代时期。

1. 有机现代主义

有机现代主义主要指在工业设计方面的一种设计思想,是第二次世界大战后到20世纪60年代,流行于斯堪的纳维亚国家、美国和意大利等国的一种现代设计风格,这种风格在造型上常常体现出"有机"的自由形态,无论

是在生理还是心理上给使用者以舒适的感受,而与此同时,这些有机造型的设计往往又适合于大规模生产。这标志着现代主义的发展已突破了刻板方正的感觉而开始走向"软化"。这种"软化"趋势是与斯堪的纳维亚设计联系在一起的,被称为"有机现代主义"。代表人物有芬兰著名的工业设计师、建筑师阿尔瓦·阿尔托(Alvar Alto,1898—1976)、美国的工业设计师、建筑师沙里宁(Eero Saarinen,1910—1961)等(图8-172和图8-173)。

 图8-172 阿尔托设计的家具

 图8-173 沙里宁设计的郁金香椅

2．高技术风格

高技术风格主要是指20世纪50年代后期出现于建筑设计上的一种设计思潮。在建筑造型和材料运用上,高技术风格有意识地表现"高度工业技术"的设计倾向,强调具有时代精神的审美价值。高技派宣扬机器美学和新技术的美感,提倡采用最新的材料比如高强度钢材、铝材、塑料等来制造预制装配化标准构件,以建造能够快速与灵活装配的建筑;强调系统设计和参数设计;同时,高技派十分强调结构,甚至会直接暴露建筑内部结构,用来表现技术的合理性,表明技术结构既能满足功能,又能实现美感(图8-174)。高技术风格不仅在设计中采用高新技术,而且在美学上鼓吹表现新技术(图8-175)。

 图8-174 蓬皮杜国家艺术与文化中心

 图8-175 高技派建筑作品

3．波普设计

波普设计和波普艺术最早在英国和美国出现,英国画家理查德·汉密尔顿(Richard Hamilton)于1956年创作的《究竟是什么使得今天的家庭如此不同,如此具有魅力?》(图8-176)一画被公认为最早的波普艺术作品。之后美国艺术家安迪·沃霍尔(Andy Warhol,1928—1987)以其标志性的玛丽莲·梦露形象的作品(图8-177),又扩大了波普艺术的社会影响,使波普艺术成为现代主义和现代主义之后的一个分水岭。波普艺术充满了第二次世界大战之后一代对传统文化的反叛,主张所有现成的、流行的商品都可以成为设计元素,其内容丰富、形式活泼。1964年英国设计师穆多什(Peter Murdoth)设计了一种"用后即弃"的儿童椅(图8-178),它是用纸板折叠而成的,表面饰以图案,十分新奇。与此同时,纸质的耳环、手镯甚至纸质的服装都风行一时。克拉克(Paul Clark)在同年设计了一系列一时性的波普消费品,包括钟、杯盘、手套及小饰物等。波普设计十分强调灵活性与可消费性,即产品的寿命应是短暂的,以适应多变的社会、文化条件,就像此起彼伏的流行歌曲一样(图8-179)。波普设计反映出一种大众流行文化对于设计的影响,表达设计与消费生活的密切联系。

 图8-176 汉密尔顿的"究竟是什么使得今天的家庭如此不同"

 图8-177 沃霍尔的"玛丽莲·梦露"

 图8-178 穆多什设计的儿童椅

 图8-179 波普风格的意大利椅子

4．后现代设计

后现代也有人称为"现代主义之后",发端于20世纪

60年代末,是从艺术领域到设计领域一次全面而深远的对现代主义的反思。由于当时的西方社会进入了丰裕时期,人们的消费观念也开始转向求新和多元化,为了改变现代主义的单调、沉闷和冷漠的感觉,设计领域开始出现了一种新的理念。这种理念反对设计单一化,主张设计形式多元化,反对纯理性的设计,重视人文关怀,关注设计与社会、环境的关系。最重要的是,后现代设计吻合市场需求,适应多元化的市场与商业竞争。严格地说,后现代设计并不是一种单一设计风格,而是代表了现代主义之后对于设计理念的一系列创新的探索。

后现代建筑设计具有高度隐喻的设计风格,如澳大利亚的悉尼歌剧院、洛杉矶的太平洋设计中心等,它们虽然建立在对现代主义的反对立场上,却不是以历史主义的表现为特征,而是通过诗一般的象征和隐喻达到特殊形式所产生的象征主义。因此,它又被称为"广义的后现代主义",以区别于单纯追求历史主义和装饰主义的"狭义后现代主义"。后现代建筑设计的代表人物有美国的文杜里、斯特恩、格雷夫斯、史密斯,日本的矶崎新,意大利的波尔托盖西,西班牙的博菲尔等,代表性建筑有美国奥柏林学院爱伦美术馆扩建部分、美国波特兰市政大楼(图8-180)、美国电话电报大楼、老年公寓(图8-181)等。

图8-180　波特兰市政大楼

图8-181　老年公寓

成立于意大利的孟菲斯(Memphis)集团是意大利在现代主义之后较有影响力的设计集团,其代表人物是埃托·索特萨斯(Ettore Sottsass,1917—2007)。1981年他与几位同事、朋友及国际名人成立孟菲斯设计集团,在20世纪80年代成为世界最著名的激进设计集团。他们与现代主义设计迥然不同,设计中运用了娱乐、戏谑的方法,产品造型天真、色彩艳丽。孟菲斯打破功能主义的束缚,重新强调装饰性,大胆运用鲜艳的颜色,受到当时年轻一代的欢迎(图8-182和图8-183)。

图8-182　索特萨斯设计的架子

图8-183　格雷夫斯设计的广场梳妆台与座椅

5．解构主义

解构主义出现在现代主义之后,以建筑领域的探索为主。解构主义本来是一种哲学思想,而在设计领域,设计师通过打破传统建筑的形式,将传统设计理念分解、淡化,探索出前所未有的建筑形态,表达新的审美体验。解构主义代表人物是弗兰克·盖里(Frank Owen Gehry,1929—　)、柏纳德·屈米(Gernard Tschumi)等。盖里重视结构的基本部件,认为基本部件本身就具有表现的特征,他对于空间本身高度重视,使他的建筑作品具有比以往的建筑作品更加丰富的形式感(图8-184)。1978年,盖里设计的美国加州建筑师住宅是"解构派"的最早代表作。而在布拉格建造的新潮办公建筑"跳舞的房子"(图8-185)和西班牙毕尔巴鄂的古根海姆艺术馆都是解构主义经典作品。1989年,屈米以巴黎维莱特公园的一组解构主义的"红色构架"设计声名鹊起(图8-186)。屈米完全打破了传统园林的概念,运用体量、造型类似的建筑物作为定点的标志,人为造成规则的有序,而建筑物本身是解构的和不知所云的,是一个规划有序而构筑无序的矛盾组合体。

图8-184　盖里设计的迪斯尼音乐厅内部

图8-185　盖里设计的跳舞的房子

图8-186　红色构架

设计发展到现代主义之后，不仅有机现代主义、高技术风格、波普设计、后现代设计和解构主义等这几种类型，还有绿色设计、生态设计、非物质设计等其他类型，都非常具有探索性和引导性。随着社会的前进，设计还将发生深刻的变化，尤其注重人、设计对象与环境三者之间的和谐关系。

8.3.4　信息时代的数字化设计

随着计算机的普及以及互联网的飞速发展，人类进入了数字化、网络化、信息化时代，人们的生活和工作方式都发生了巨大的变革，也为设计带来深远的影响。信息时代，计算机图形处理软件开始成为设计师重要是设计工具。在设计风格和流派上，顺应着后工业时代的潮流，设计继续呈现出数字化、多元化、跨文化、跨界融合与丰富多彩的状态。信息时代，设计的特点主要呈现在以下几方面。

1．设计技术手段的全面提升

计算机设计软件的广泛使用，使得设计行为出现了革命性的改变。设计师的工具不再局限于纸、笔、尺等传统工具，以计算机为主的电子设备成为设计师发挥创意的重要手段。由于各类设计软件使用方便，能适配丰富的设计形态，再加上电子文件的可存储性、传播便利性和易修改性极大提高了设计师的工作效率，还有智能机器人正逐步将设计师从平时大量烦琐、重复性工作中解放出来，从而使得设计师能更好地投入更具创造性的工作之中。

2．设计表现的拓展

信息时代，产生了数字化的虚拟世界。这个世界是一个完全由人类的创造力所构筑的世界，也是设计表现的全新舞台。通过相关软硬件设备，设计师们在现实和虚拟世界中尽情表达，比如将枯燥、静态的图纸，转化为栩栩如生的三维动画；将设计草图，渲染成虚拟的奇幻的场景；或者创造出一些前所未有的影像，如虚拟现实（virtual reality，VR）、增强现实（augmented reality，AR）带给人们无比强烈的视觉冲击……伴随着科学技术的发展，设计的表现不局限在视觉层次，而是可以进行光影、声音、触感、味觉等多知觉的共同表现。"设计既是科学，也是艺术"的属性再次体现得淋漓尽致。随着科学技术的进步，数字化、网络化智能产品和设备在人类世界中越来越多。除了台式计算机、智能家具、智能电视和冰箱等智能家用电器，还有手机、平板电脑、眼睛或可穿戴设备等移动智能终端，这些智能产品的出现使得设计的结果有了更多的呈现形式，也为设计的表现提供了更广阔的表达空间。

3．设计领域的扩展和设计思维的深化

人类社会进入信息时代之后，伴随着生产、生活效率的提高，物质与精神财富极大丰富，但人类也面临着极大的生存压力的挑战。自然灾害频发、病毒的肆虐、能源的短缺，面对如今的世界，"如何通过设计保护人类的生存环境，使人类的生活更加美好？"是设计师乃至整个人类社会都要思考的问题。设计在与其他学科有了更多的交流和融合，跨界成为必然。设计行为也从思维上发生着深刻的变化。一方面，设计师们在设计作品中表现出更多的人文关怀、环境友好、清洁能源等概念，也呈现出越来越多的社会责任感；另一方面，随着设计软件的不断丰富，大量简便的设计软件和3D打印技术让普通人也能参与到设计中——人人都是设计师。数字化设计几乎渗透到人们生活和工作的方方面面，加速着人与人之间的交流与沟通，也促使大众更容易理解设计对人类活动的意义。

设计，是人类高智商的思维活动之一。信息时代的到来，解放了人类的设计思维。西方近现代设计历经200多年，从建筑设计、工业设计、环境设计、视觉传达设计到影视动画设计等领域都发生了翻天覆地的变化，持续创造新的世界。对设计历史的研究，无论对设计实践还是设计理论都具有重大意义。从中，我们不仅能汲取营养，还能找到值得借鉴的经验，这必将促进设计积极而有益的发展。

参 考 文 献

[1] 尹定邦. 设计学概论 [M]. 长沙：湖南科学技术出版社，2004.

[2] 李砚祖. 艺术设计概论 [M]. 武汉：湖北美术出版社，2002.

[3] 曹田泉. 艺术设计概论 [M]. 上海：上海人民美术出版社，2005.

[4] 王受之. 世界现代设计史 [M]. 北京：中国青年出版社，2002.

[5] 王受之. 世界平面设计史 [M]. 北京：中国青年出版社，2002.

[6] 何人可. 工业设计史 [M]. 北京：高等教育出版社，2004.

[7] 唐纳德·A.诺曼. 情感化设计 [M]. 付秋芳，程进三，译. 北京：电子工业出版社，2005.

[8] 唐纳德·A.诺曼. 设计心理学 [M]. 梅琼，译. 北京：中信出版社，2003.

[9] 鲁道夫·阿恩海姆. 视觉思维 [M]. 滕守尧，译. 北京：光明日报出版社，1987.

[10] 鲁道夫·阿恩海姆. 艺术与视知觉 [M]. 滕守尧，朱疆源，译. 成都：四川人民出版社，1998.

[11] 玛乔里·艾略特·贝弗林. 艺术设计概论 [M]. 孙里宁，译. 上海：上海人民美术出版社，2006.

[12] 保罗·克拉克，朱利安·弗里曼. 速成读本：设计 [M]. 周绚隆，译. 北京：生活·读书·新知三联书店，2002.

[13] 利德威尔. 最佳设计100细则 [M]. 刘宏照，译. 上海：上海人民美术出版社，2005.

[14] 程能林. 工业设计概论 [M]. 北京：机械工业出版社，2003.

[15] 徐恒醇. 设计美学 [M]. 北京：清华大学出版社，2006.

[16] 章利国. 现代设计美学 [M]. 北京：清华大学出版社，2008.

[17] 张夫也. 外国工艺美术史 [M]. 北京：中央编译出版社，2003.

[18] 张慧临. 二十世纪中国动画艺术史 [M]. 西安：陕西人民美术出版社，2002.

[19] 贾否，路盛章. 动画概论 [M]. 北京：中国传媒大学出版社，2005.

[20] 辛敬林. 装饰设计 [M]. 重庆：西南师范大学出版社，2006.

[21] 孟梅林，盛容. 装饰艺术 [M]. 合肥：合肥工业大学出版社，2009.

[22] 柳沙. 设计艺术心理学 [M]. 北京：清华大学出版社，2006.

[23] 李彬彬. 设计心理学 [M]. 北京：中国轻工业出版社，2005.

[24] 赵江洪. 设计心理学 [M]. 北京：北京理工大学出版社，2005.

[25] 林玉莲，胡正凡. 环境心理学 [M]. 北京：中国建筑工业出版社，2006.

[26] 徐磊青，杨公侠. 环境心理学 [M]. 上海：同济大学出版社，2006.

[27] 高宇. 用设计改善人类环境 [J]. 艺术与设计（理论），2007(4).

[28] 郑建启. 材料工艺学 [M]. 武汉：湖北美术出版社，2002.

[29] 李世国. 体验与挑战——产品交互设计 [M]. 南京：江苏美术出版社，2008.

[30] 沈祝华，米海妹. 设计过程与方法 [M]. 济南：山东美术出版社，1995.

[31] 张展，王虹. 产品设计 [M]. 上海：上海人民美术出版社，2002.

[32] 中国机械工业教育协会. 工业产品造型设计 [M]. 北京：机械工业出版社，2002.

[33] 丁玉兰. 人体工程学 [M]. 北京：北京理工大学出版社，2000.

[34] 周美玉. 工业设计应用人类工程学 [M]. 北京：中国轻工业出版社，2004.

[35] 尚刚. 中国工艺美术史新编 [M]. 北京：高等教育出版社，2007.

[36] 门小勇. 平面设计史 [M]. 长沙：湖南大学出版社，2004.

[37] 张昕,沈伟,赵复雄. 中国工艺美术史 [M]. 武汉：湖北美术出版社，2007.

[38] 潘谷西. 中国建筑史 [M]. 北京：中国建筑工业出版社，2004.

[39] 陈志华. 外国建筑史（19世纪末叶以前）[M]. 北京：中国建筑工业出版社，2009.

[40] 罗小未. 外国近现代建筑史 [M]. 北京：中国建筑工业出版社，2004.

[41] 中国文物学会专家委员会. 中国文物大辞典（上、下）[M]. 北京：中央编译出版社，2008.

[42] 紫图大师图典丛书编辑部. 世界设计大师图典 [M]. 西安：陕西师范大学出版社，2003.

[43] 李开复,王咏刚. 人工智能 [J]. 汕头大学学报，2017(5)：129-138.

[44] 孟繁玮,缑梦媛. 人工智能与艺术的未来 [J]. 美术观察，2017(10)：8.

[45] 朱奕雯. 浅谈人工智能未来发展趋势 [J]. 科技与创新，2017(10)：89-92.

[46] 徐双双,丁伟,等. 人工智能在艺术设计中的应用与突破 [J]. 理论研究，2018(12).